中国当代戏剧视觉化转型研究

陈爱国 著

东南大学出版社
SOUTHEAST UNIVERSITY PRESS
·南京·

图书在版编目(CIP)数据

中国当代戏剧视觉化转型研究／陈爱国著. — 南京：东南大学出版社，2021.12
　ISBN 978-7-5641-9871-8

　Ⅰ.①中… Ⅱ.①陈… Ⅲ.①戏剧艺术-视觉艺术-研究-中国-现代 Ⅳ.①J82

中国版本图书馆 CIP 数据核字(2021)第 254578 号

责任编辑：陈 淑　　责任校对：子雪莲　　封面设计：顾晓阳　　责任印制：周荣虎

中国当代戏剧视觉化转型研究

著　者	陈爱国
出版发行	东南大学出版社
社　址	南京市四牌楼2号 邮编：210096
网　址	http://www.seupress.com
电子邮箱	press@seupress.com
经　销	全国各地新华书店
印　刷	江苏凤凰数码印务有限公司
开　本	700mm×1000mm　1/16
印　张	17.5
字　数	298千字
版　次	2021年12月第1版
印　次	2021年12月第1次印刷
书　号	ISBN 978-7-5641-9871-8
定　价	69.00元

本社图书若有印装质量问题，请直接与营销部联系，电话：025-83791830。

前　言

　　本书主要从视觉文化时代语境出发，审视中国当代戏剧创作的艺术转型话题。首先，梳理视觉文化的主要理论、当代戏剧与视觉文化的联系，以及1990年代以来中国戏剧视觉化转型的时代语境，主要是国家广电总局、文化部（现为文化和旅游部）提出注重文艺"娱乐性"和"观赏性"，从而引发戏剧艺术的重大转型。对之，我们可以概括为视觉化、空间化、景观化、形式化的"四化"改革。接着，从戏剧观念、戏剧手段、戏剧形态、戏剧本体等层面论述戏剧"四化"改革的现状，再对"四化"改革带来的各种问题进行理性反思。最后，针对整个戏剧创作的趋势与问题，从强化生活含量与艺术风格、兼顾形式本体与生命本体、结合艺术景观与技术景观等角度，提出可供参考的总体思路。

　　1990年代以来，随着市场经济体制、文化商品意识的推行，大众娱乐文化、影视影像文化的普及，文化部提出戏剧作品思想性、艺术性与观赏性"三性统一"的标准，这些都构成了中国当代戏剧艺术发生视觉化转向的时代文化语境。在此语境下，中国当代戏剧在观念、手段、形态、本体等层面，以及编导演音美等各个门类，都发生了"四化"转型的巨变，导致其主导本体由演员表演本体逐渐转变为空间表演本体，戏剧艺术除代言体式、叙述体式之外的呈现体式被强化了。对于当前戏剧的时代共名，笔者建议不使用"景观戏剧"而使用"视觉戏剧"或"空间戏剧"的概念。其实，我们需要警惕的是"奇观戏剧"。

　　基于不同功用、受众与文化的各种类、各层次的戏剧，都不同程度地发生了这种"四化"转型。我们不能笼统地说戏剧艺术已经从"情节戏剧"转为"景观戏剧"，从"思想戏剧"转为"娱乐戏剧"了，因为戏剧景观的种类丰富复杂。如果运用马斯洛的"需要层次理论"来看，各种层次的戏剧景观的价值诉求都包含其中，包括高级需要的、低级需要的，而人的基本需要往往是多元化的，其主导需要和需要选择往往与人的文化层次、人格素养等因素有关。对于商业戏剧、先锋戏剧、主旋律戏剧，这种"四化"转型虽然在文化价值层面各取所需，各有

侧重，但是在形式、技术层面具有一些惊人的趋同性。这场规模巨大、影响深远的戏剧改革，给当前中国戏剧创作带来过度的消费主义、形式主义、技术主义等倾向与问题，需要我们进行理性反思，分门别类地予以审视与批判，找到一些适宜于中国戏剧健康发展的解决办法。

　　本书运用视觉文化、形式主义、空间叙事方面的理论方法，以及整体分析与个案分析相结合的分析方法，也运用历史的、审美的、辩证的、民族的思维方式，具有鲜明的问题意识与问题导向。最重要的是，主张中国戏剧需要充分运用戏曲艺术的写意性、假定性，彰显中国戏剧美学的民族主体性。笔者反复申明这一观点，主张充分利用中国人的诗性思维与道家哲学，充分利用"舞台经济"的原则，并结合"四化"的时代趋势，兼顾形式本体与生命本体，兼顾艺术景观与技术景观，建构"空的空间""诗意空间"的理想舞台形态，建构"写意戏剧""当代诗剧"的理想戏剧形态。在文化主义的意义上，它们可被称为"文化戏剧"。

目 录

第一章 绪论：观念、语境与呈现 001
第一节 视觉文化的概念与观念 001
一、视觉文化的概念 001
二、"可见精神"：巴拉兹的视觉文化观念 002
三、巴拉兹之后的视觉文化观念 013
四、戏剧艺术与视觉文化的范畴 018

第二节 双重文化语境与中国当代戏剧转型 021
一、视觉文化语境与中国当代戏剧转型 022
二、戏剧改革语境与中国当代戏剧转型 025

第三节 研究意义与研究方法 030
一、研究意义 030
二、研究方法 031

第二章 戏剧观念的视觉化转型 034
第一节 种类融合与泛戏剧观念 035
一、戏剧艺术的泛化 036
二、"总体戏剧"的探索 040
三、杂交剧种的纷呈 042
四、"移步不换形"：戏剧泛化的界限 050

第二节 类型融合与泛喜剧观念 052
一、类型融合与泛喜剧的形成 052

二、《娘娘千岁》：生动阐释历史文化的深刻内涵 …………………… 060

　第三节　视觉消费与景观戏剧观念 ………………………………………… 063
　　一、视觉消费与景观戏剧观念 …………………………………………… 063
　　二、雅俗共赏与戏剧景观属性 …………………………………………… 070
　　三、视觉愉悦与人文精神的矛盾 ………………………………………… 074

　第四节　"文化戏剧"刍议 ………………………………………………… 078
　　一、文化戏剧的提出 ……………………………………………………… 079
　　二、文化戏剧的界定 ……………………………………………………… 080
　　三、文化戏剧的构架 ……………………………………………………… 082
　　四、文化戏剧的质疑 ……………………………………………………… 085

第三章　戏剧手段的视觉化转型 …………………………………………… 089

　第一节　戏剧情节的叙述化 ………………………………………………… 089
　　一、戏剧段落叙述化 ……………………………………………………… 090
　　二、说唱戏份情境化 ……………………………………………………… 093
　　三、表演方法多元化 ……………………………………………………… 097
　　四、戏剧叙事的形与神 …………………………………………………… 101

　第二节　戏剧场面的景观化 ………………………………………………… 103
　　一、戏剧动作仪式化 ……………………………………………………… 104
　　二、戏剧场面歌舞化 ……………………………………………………… 107
　　三、戏剧场景实景化 ……………………………………………………… 113

　第三节　景观呈现与演员表演 ……………………………………………… 117
　　一、演员表演与表演景观 ………………………………………………… 117
　　二、舞台景观与演员表演 ………………………………………………… 120
　　三、表演崇拜与演员年龄问题 …………………………………………… 122

第四章 戏剧形态的视觉化转型 ·········· 126
第一节 戏剧剧作的形态转型 ·········· 126
一、戏剧题材的类型化 ·········· 127
二、戏剧题材的改编化 ·········· 130
三、戏剧结构的自由化 ·········· 135
四、戏剧语言的当代化 ·········· 147

第二节 戏剧演出的形态转型 ·········· 156
一、大剧场的富裕化 ·········· 156
二、大剧场的贫困化 ·········· 159
三、大剧场的广场化 ·········· 160
四、小剧场的风格化 ·········· 161

第三节 形态改革的艺术反思 ·········· 163
一、形态改革的艺术反思 ·········· 163
二、景观形态的物质支撑 ·········· 171
三、"舞台经济"与戏剧成本预算 ·········· 175

第五章 戏剧本体的视觉化转型 ·········· 179
第一节 戏剧空间形态的艺术功能 ·········· 180
一、谐调、释放与规约 ·········· 181
二、凸现与展现 ·········· 183
三、运用与涵化 ·········· 186
四、功能的规约与遵从 ·········· 186

第二节 戏剧景观与戏剧空间造型 ·········· 189
一、戏剧空间的时代演变 ·········· 190
二、戏剧空间造型的价值诉求 ·········· 194
三、灯光诗人的空间光影追求 ·········· 196

第三节　表演本体与空间表演本体 ·· 198
　　一、永恒的演员表演叙事 ·· 199
　　二、后新时期戏剧的空间表演本体 ·· 202
第四节　王仁杰戏曲的小场面本体解析 ·· 211
　　一、小场面与戏剧结构 ·· 212
　　二、小场面与人物心理 ·· 217
　　三、小场面与戏剧景观 ·· 221

第六章　戏剧视觉化转型的总体思考 ·· 225

第一节　创作心态、倾听生活与风格追求 ···································· 225
　　一、更新创作心态 ·· 225
　　二、倾听生活声音 ·· 227
　　三、追求形式风格 ·· 232
第二节　形式本体与生命本体的兼容 ·· 234
　　一、在形式本体与生命本体之间 ··· 234
　　二、《大荒野》：形式主义与情感主义的哲理诗 ······················· 241
第三节　中国戏剧的艺术景观与技术景观 ···································· 247
　　一、假定性、"空的空间"与写意戏剧 ··································· 247
　　二、景观戏剧：在艺术景观与技术景观之间 ··························· 252

结语 ·· 256

参考文献 ·· 261

后记 ·· 268

第一章 绪论:观念、语境与呈现

第一节 视觉文化的概念与观念

一、视觉文化的概念

视觉文化是主要借助视觉媒介建构文本、表达意念的文化范式。在视觉文化史上,这个概念的内涵与外延是有一定流变的。随着视觉文化理论与实践的发展,其概念如今早已变得复杂多样,各执一词,有的说是一种文化形态或文化发展趋势,有的指与视觉媒介相关的文化场域,有的理解为一种话语的谱系学,有的认为是文化研究的一部分[①]。这些都是后世学者将视觉文化的概念扩大化、扭曲化的结果,以迎合不断变化的时代趋势,迎合自己的理论框架。一个概念一旦被架空,什么事都会发生。

关于视觉文化概念的最初面貌,一些论著往往称颂本雅明、海德格尔等人1930年代的开创之功,而其真正的首创者应是匈牙利著名电影理论家贝拉·巴拉兹。早在1913年,即电影诞生的十八年后、卡努杜认定电影是"第七艺术"的两年后,巴拉兹创造性地将电影定位于"视觉文化",率先提出了这一概念[②]。巴拉兹的视觉文化概念具有两层含义:一是指借助视觉媒介传播信息的文化时代,二是指人的主观视觉素养和文化认知能力。

1924年,巴拉兹在《可见的人——电影文化》中,开始从视觉文化的角度讨论电影本体问题,其视觉本体论的判断比巴赞1945年提出的影像本体论要早得多。巴拉兹在1930年的《电影精神》、后来的《电影美学》[③]等著作中,对电影作为视觉文

① 周宪:《视觉文化的转向》,北京大学出版社2008年版,第17-18页。
② 参阅周宪《视觉文化语境中的电影》(《电影艺术》,2001年第2期),文中认为最早时间大致是1913年。
③ 其英文是 *Film Theory*,其实应译为《影片理论》。李恒基指出,根据匈牙利原文,其名应是《电影文化》。

化的话题念念不忘,持续关注。巴拉兹于早年从事美学理论研究,认为任何艺术作品的价值存在于它创造文化的能量中。在人们为电影的艺术品位进行辩护时,巴拉兹即从人类文化史的角度,肯定电影作为"视觉文化"的历史意义。他认为电影是一种通过可见的视觉影像来表达和理解事物的文化载体,随着电影工业的发展,新的视觉文化将取代传统的印刷文化,使"我们置身在影像的最中心"。这种定位不仅准确揭示电影的影像本体特性,而且历史性地提升电影的文化品质,指明人类文化传播与接受方式的历史改革。

巴拉兹的视觉文化概念为何没得到后世的重视?有人通过查阅电影理论史料,发现一个惊人的秘密,即世界电影史的书写权利在起作用:"巴拉兹在视觉文化方面的这些论断,并没有得到充分的重视和肯定,如意大利电影理论家基多·阿里斯泰戈的《电影理论史》、法国电影理论家亨·阿杰尔的《电影美学概述》、美国电影理论家道利·安祖的《电影理论——电影:材料·方法·形式·功用》都没有提及。"[①]这是当代欧美电影理论史最主要的几本著作,都忽略了巴拉兹的视觉文化概念。究其原因,大约是他的视觉文化概念比较超前,在当时没有产生重要回应与影响;他对视觉文化的论述比较初级,比较零散,没有系统描述,更没有形成一种完整理论;可能还有政治意识形态的隔膜、对峙,因为巴拉兹是早期左翼电影的理论家,后来是社会主义国家的公民,当代欧美电影史家有意忽略其某些理论贡献。

可以肯定的是,视觉文化的提出是人类文化传播与接受方式的历史改革,由文字思维向视觉思维过渡,以制作图像来传播知识信息,以接受图像来获取知识信息。而视觉文化的主要特点,是社会文化的视觉化,更具体地说,是社会文化的直观化、表演化、娱乐化、平面化。

二、"可见精神":巴拉兹的视觉文化观念

当前中国视觉文化的研究方兴未艾,一些文化研究者开始将视觉文化的理论源头追溯到巴拉兹,彰显其历史贡献,可惜专门研究极少,说明我们对巴拉兹的视觉文化概念缺乏深入的研究。国内有限的相关研究,提及他"可见的人"(或"可见

① 焦素娥、李燕:《巴拉兹——视觉文化的开拓者》,《信阳师范学院学报(哲学社会科学版)》2006年第3期。

的人类")的观念①,难道这就是其视觉文化观念的范型?只要细读其原著,该结论就值得进一步探讨。

巴拉兹是电影史上系统探讨电影美学的第一人,其理论主要是以早期黑白片为依托,探讨电影本体问题。对其视觉文化理论的认定,不能与其电影理论相混淆。因是前无古人的历史创举,加之研究对象全面而琐碎,他对视觉文化的论述比较零散、含混,视角不一致,大多断断续续、游移不定,更不可能有明确而系统的阐述。尽管他对视觉文化、电影文化的论述贯穿其电影理论研究的始终,但是,我们不能否认其视觉文化的概念,也不能简单否认其视觉文化存在一种范型。

理论范型是一种对理论学说具有独特价值的表述模式,是其核心和灵魂。对巴拉兹视觉文化概念的梳理与剖析,有助于揭示其视觉文化的范型问题。

返回历史,追根溯源,巴拉兹的视觉文化概念其实简单而别致,即指人的主观视觉素养和文化认知能力。文化与理解能力相等,这在欧洲关于"文化"的词源(即cult、culture)上是题中之义,不必奇怪。将视觉本身理解为一种文化素养与认知能力,应始于胡塞尔的现象学。现象学将现象当作知识的本源,因而观看图像的行为就包括"对图像事物的感知""对图像客体的立义""对图像主题的立义"三部分②。如此一来,视觉认知就不再停留于感觉阶段,而是变成一种思维、一种素养。在巴拉兹看来,电影通过视觉影像完成了对人类最初的母语的回归,它的出现标志着人类文化在最高层次上的发展,而这种发展主要是指电影使人们对视觉文化的感受和理解的能力得到发展和提高,因为"一门新的艺术就像是给人们增添了一个新的感觉器官","电影艺术的诞生不仅创造了新的艺术作品,而且使人类获得了一种新的能力,用以感受和理解这种新的艺术"③。换句话说,电影的诞生意味着一种"新人"的诞生。他将自己写作《电影美学》的目的,设定为考察并概述人类感受能力的发展过程。他有时干脆将视觉文化当作一种能力素养来对待,"具有视觉文化的人""要掌握正在直接用人体表现精神的视觉表现能力"。由此可见,巴拉兹的视觉文化不是对象化的视觉文化,而是人自身的视觉素养。也就是说,巴拉兹的"视觉

① 如李燕在《西方电影理论史纲》(中华书局2005年版)之"巴拉兹:从'微相学'到视觉文化"一节中提到"可见的人",周宪在《视觉文化的转向》(北京大学出版社2008年版)中提到"可见的人类",而且都是点到为止,没有深入探究。
② 倪梁康:《图像意识的现象学》,《南京大学学报(哲学·人文科学·社会科学)》2001年第1期。
③ [匈]贝拉·巴拉兹:《电影美学》,何力译,中国电影出版社2003年版,第20页。

文化"一词,不能翻译成"Visual Culture",而应该翻译为"Visual Literacy",因为后者正是侧重指人的理解能力和知识修养,指人具有一定的文化认知能力。这是有别于我们当前普泛化了的视觉文化概念的关键之处。

这个概念界定体现了视觉文化兴起之初在社会接受方面的艰难程度,似乎是一个权宜之计。由于电影在当时还是一种新兴事物,人们对这种视觉文化形式的接受有一个熟悉和学习的过程。巴拉兹先后用一个俄国办事员、一个西伯利亚姑娘和一个英国殖民地官员观看电影的尴尬经历,来说明对电影文化的学习和接受的差异。这就是说,是电影这种20世纪最广泛的视觉文化形式改造了人们的想象力和情感世界,提高了人们发现美和欣赏美的能力。至于"用什么方法",这就是视觉思维的培养和视觉符号的积累过程。

可是,联系其概念设定的文化语境或场域,我们会逐步发现巴拉兹的视觉文化是一个有着特定意图的概念。

从表面来看,其视觉文化侧重再现人体本身,通过"可见的人"传达"可见的精神"。巴拉兹认为,人类在远古时期的实践活动是身体性的,通过使用表情、手势和言语进行当面交流,使人的身心协调发展,使人的思想通俗易懂。但自书籍推广后,可见的精神变成符号的表达,视觉文化变成概念文化,思想变得复杂艰深。印刷文化实质上为少数受过教育的人所拥有,使得思想无法在广大群众中普及。现在,电影"将根本改变文化的性质,视觉表达方式将再次居于首位,人们的面部表情采用了新方式表现"[1]。通过摄影机的记录与再现,电影中不仅出现"可见"的面部表情和手势动作,而且透过它们,人的内心、性格、感情、思想也变得"可见"。他从"微相学"的角度,研究摄影机下人的面部表情的丰富变化,及其表现力和揭示力。他如此强调面部表情,是因为面部是"反映思想的明镜"。甚至"各种经济和政治力量里没有可见的形象","仍然可以进行视觉性的描写"[2]。总之,电影的出现"使文化正在从抽象的精神走向可见的人体"[3]。正是基于这样的认识,巴拉兹才认为视觉文化将代替印刷文化而在社会文化生活中占据主导地位,这就等于宣告视觉文化时代的来临。这还意味着电影回归人自身,直接用人的肢体语言表现人的精神,

[1] [匈]巴拉兹:《可见的人 电影精神》,安利译,中国电影出版社2003年版,第11页。
[2] [匈]巴拉兹:《可见的人 电影精神》,安利译,中国电影出版社2003年版,第218页。
[3] [匈]巴拉兹:《可见的人 电影精神》,安利译,中国电影出版社2003年版,第16页。

表现人的内心体验和深层情感。也就是说,其"可见的人"指向的是"可见的精神",视觉文化指向的是思想意识的视觉传播。

为此,其视觉文化概念还兼顾电影的视觉表现方式的丰富和提高,以更好地体现"视觉思想内容"。巴拉兹将电影看作影像变化运动的视觉艺术,因而从视觉性入手去把握电影特性,画面、镜头与影像也就成为拍摄电影的重点。既然"电影摄影的新技术促成了一种新的表现方式和一种新的叙述故事的方法"[①],那么视觉文化应该用新的形式表现人们的日常生活。摄影机不仅能表现新事物,还可以不断地创造新形式,展示新距离和新视角,书写"摄影机的抒情诗"。他还将视觉文化的观察置于早期电影的各种技术突破之中予以考验、审视,认为如果在无声片时期,电影表现为纯视觉影像的连续性,不得不优先发展一些视觉表现手段,那么到了有声片时期乃至彩色片、立体片时期,电影必须运用一定的表现方式妥善解决视听、色彩、空间等关系,关键在于如何运用"诗的剪刀",去创造一种全新的视觉文化。电影使人类恢复了直接用人体表现精神的视觉表现能力,而视觉的艺术表现力也就成为电影有别于其他艺术形式的独特魅力。这是巴拉兹从视觉文化的角度谈论电影本体问题,但是我们不能忽视巴拉兹构建视觉表现方式的真实意图,即形式与内容的辩证统一,他看重的还是电影具有"视觉思想内容"。在他看来,电影与文学的重大区别,在于电影运用视觉表现方式去体现"视觉思想内容"。如一位先生向一位夫人表白爱情,诉诸文学形式,是在文字上把握好场面描述的方式和情感表述的方式,若是诉诸电影形式,就要求导演善于在影像上把握好场面和情节,运用"诗的剪刀""光和影的把戏"体现其思想内容。

再深一层,其电影——视觉文化揭示出一种视点认同规律,可以营造艺术欣赏的幻觉。"认同论"被著名电影研究专家李恒基认为是巴拉兹对电影艺术最大的理论贡献[②]。认识社会受立场制约,这是常识。巴拉兹对"影像的视点"的探究,基于其发现的一个美学现象:在传统的艺术作品和受众之间往往存在着二重性,即外在生活(题材情节)和内在精神(思想主题)是脱节的。这种传统艺术问题在新兴电影这里可以得到解决,即可以营造一种观看与审视的幻觉,二者合一。他将受导演控制的电影摄影机镜头比作"眼睛",社会生活展现在"眼睛"之前,当观看影片时,观

① [匈]贝拉·巴拉兹:《电影美学》,何力译,中国电影出版社2003年版,第23页。
② 李恒基:《贝拉·巴拉兹的遗产——贝拉·巴拉兹逝世40周年祭》,《当代电影》1989年第3期。

众的眼睛与摄影机的"眼睛"合一,由此观众可以幻变为摄影机镜头或导演,与之保持视点一致。更进一步,观众还可以代入为剧中人,与之保持生活视点的一致。如此一来,不仅消除了观众与影片之间的心理距离,而且在观众头脑里创造了亲临其境的幻觉,使其在欣赏心理与态度立场上与剧中人合而为一。表面上,"观看者借助于现实影像的蒙太奇自己产生出一种解释或判断"[1],实际上,观看者的感情、印象、立场和观点都是被导演选择、输入的。出于"认同"目的,巴拉兹还特别强调拍摄角度、特写、景深、环境等在一部影片中的审美价值,即如何在人物心理与观众心理之间找到某种契合。

在此基础上,其视觉文化强调电影是"最富有群众性的艺术",可以实现某种文化价值的普遍认同。巴拉兹早年即认为"完整地反映现实和具有浓烈的物质感",是检验艺术价值的最主要的试金石,其目的是凸现思想文化传播的社会功能。"他还提出如下的要求:艺术应帮助人们更清楚地认识世界,艺术家应有意识地朝这个方向努力。"[2]在强烈的社会使命感的作用下,巴拉兹对电影和视觉文化的论述总是和"群众"一词联系在一起。电影比其他艺术更具社会性,因为它诉诸直观的人体与视觉,通俗易懂,传播面广,可以拥有数量最庞大的观众,便于广泛传播思想文化。他将电影看作20世纪的民间艺术,在大众的想象力和情感世界里,电影已经取代往日神话、传说和民间故事的作用。其视觉文化强调特定文化价值的广泛传播与普遍认同。

不难看出,巴拉兹的视觉文化概念有其特定内涵,偏重的不是视觉形式,而是视觉理解能力、文化认知能力。如果再结合精神的可见性、形式的辩证性、欣赏的幻觉性及功能的社会性等方面来看,其最终指向文化认同。视觉理解、视点认同与文化认同其实指向一致,前两者是后者的基本步骤与条件。因此,文化认同才是其视觉文化概念的重点所在[3]。这也体现在其电影理论的出发点与归宿点上。《可见的人——电影文化》倒数第二章谈"世界观",《电影精神》最后一章谈"意识形态的阐释"。《电影美学》在开篇"理论礼赞"里,不忘指出电影是"最能影响群众的工

[1] [匈]巴拉兹:《可见的人 电影精神》,安利译,中国电影出版社2003年版,第218页。
[2] 李恒基:《贝拉·巴拉兹的遗产——贝拉·巴拉兹逝世40周年祭》,《当代电影》1989年第3期。
[3] 当代英国学者巴纳德(Malcolm Barnard)也认为"意指系统"是视觉文化概念的核心,侧重意识形态塑造功能的社会学分析。这可以视作巴拉兹视觉文化概念的当代流响。

具",是"最富有群众性的艺术",甚至将"电影意识"等同于"阶级意识"。运用视觉形式传播特定的政治意识形态,才是巴拉兹视觉文化概念的精髓。

由此推论,巴拉兹的视觉文化范型,不是"可见的人",而是与思想灌输、文化认同紧密相关的东西。虽然其早年著作《可见的人——电影文化》从题目上明确提出"可见的人",而晚年著作《电影美学》开篇又重申"可见的人"的立场,但是"可见的人"只是表明一种基本的视觉思维,他着重强调的还是思想、精神的可见性,因而其实质是"可见的精神"或"可见的思想"。他将《电影精神》一书作为《可见的人——电影文化》一书的姊妹篇,突出电影文化的精神内涵,并最后总括性地说:"电影的精神与语言的精神相似,都是'大众心理学'的研究对象。更准确地说,属于阶级心理学的范畴。"①这种直指思想意识形态的精神内涵层面的观照,贯穿巴拉兹电影理论的始终,也是其视觉文化研究的出发点与归宿点。用"可见的精神"来概括其视觉文化范型,是有充足证据的。

厘清了巴拉兹视觉文化概念的范型问题,如何衡量、评估其理论意义就好办得多。这当然还得结合时代文化语境和视觉文化发展走向,以之为必要的参照。

其一,肯定视觉文化的时代意义,为视觉文化时代的到来吹响理论号角。他为电影摄影机创造的奇迹而欢呼,敏锐地发觉它创造了一个新的视觉世界,并为电影的文化品位与文化表征而辩护。与同时代的卡努杜等人注重电影艺术属性与革新相比,他突出电影作为视觉文化的历史意义。与同时代的普多夫金等人注重电影的蒙太奇本体特性不同,他将蒙太奇画面纳入视觉影像的范畴,将电影抽象为一种视觉文化,也就在更高层次上把握住了电影的影像本体特征。电影的盛行,就表征人类文化史迈入物质技术支撑下的视觉文化时代。他还从理论上说明这种文化转型的积极意义,认为视觉文化不是文化的滑坡与危机,而是文化的转换与飞跃,是时代的进步,因为视觉文化将抽象的精神变成可见的精神,增进人们的视觉素养与接受能力,具有最为广泛的文化传播优势。联系电影作为视觉文化所具有的大众化接受的特点,他甚至预言大众文化时代的来临。这比本雅明预言"机械复制时代"的来临,提出时间要早得多。他最初提出并谈论视觉文化的对象是无声片,足见其理论思维的敏锐性、天才性和对人类文化把握的宏观性、深刻性。

① [匈]巴拉兹:《可见的人 电影精神》,安利译,中国电影出版社2003年版,第294页。

其二,提出人类文化史上第一个视觉文化的概念范型,而且符合当时的世界社会思潮,具有时代特征。由于处于两次世界大战之间,20世纪二三十年代的文艺创作与理论表现出三个基本倾向:一是侧重社会政治,二是侧重表现形式,三是侧重精神分裂。受社会与文艺思潮的影响,也受好友、匈牙利西方马克思主义理论家卢卡奇的影响,巴拉兹的美学立场是现实主义,尤其是"不说谎"的、革命的现实主义。欧洲先锋派电影大谈电影的视觉性,倡导"视觉主义",也认为视觉形象是电影独特的艺术表现形式(后来阿恩海姆将这种视觉思维扩展到一切艺术领域),但他们将视觉主义当作一种形式技巧的试验,而巴拉兹并没有忽视电影对现实世界的再现和干预功能:"电影是视觉艺术。它的最独特的趋势是揭露谎言。"[①]由此可见,巴拉兹将电影看作视觉文化的最终目的,将电影当作揭露谎言、直面现实的载道工具,文化认知大于文化娱乐。

他不仅论述了电影的表现形式和审美价值,而且"探寻电影的意识形态,追溯其各种经济和社会的动机和根源",注重视觉文化的社会教育功能,注重文艺精神与社会精神的一致性。他与同时代的普多夫金、爱森斯坦、格里菲斯、卓别林等电影艺术家一样具有革命倾向,这是一种文化共生现象。但他创造性地提出"视觉文化"的概念,并注意到视觉文化的思想意识形态特性,由此创造性地建构"可见的精神"这一概念范型。这是人类视觉文化史上的第一个概念范型,具有重要理论价值。当然受时代局限,他没有进一步指出文化认同背后所隐含的文化霸权,后人甚至提出"图像媒体就是权力"。同时,他强调视觉文化的教育功能,从而抑制了视觉文化的娱乐功能。但人类进入"景观社会",随之而来的是文化娱乐、图像暴力的泛滥,是庸俗文化和"娱乐至死"。反过来,这也证明巴拉兹视觉文化范型对教育功能的强调,不失其价值合理性。

其三,辩证地看待视觉文化的形式与内容,彰显"观看之道"的重要意义。巴拉兹认为,视觉文化偏向于人的视觉经验,主要是指大众对视觉文化的感受和理解的能力,因为视觉文化形式改造了人们的情感世界和审美能力,这就需要培育有修养的眼睛去感受和理解视觉影像。这反映了他的辩证美学观:虽然客观现实独立于人的主体意识而存在,但美不仅仅是客观现实,而且是"客观现实带给人类意识的

① [匈]巴拉兹:《可见的人 电影精神》,安利译,中国电影出版社2003年版,第319页。

一种主观经验"①,是主客观的结合,具有变化性和差异性。这种美学观是唯物辩证的,符合西方马克思主义的基本观点。

电影作为视觉文化呈现"可见的精神",涉及形式与内容的两个层面,也涉及"看什么""如何看"的问题。这里情形比较复杂:一是"观看者借助于现实影像的蒙太奇自己产生出一种解释或判断",电影具有"视觉思想内容";二是不同文化背景与视觉素养的人,表现出不同的观看效果,即俄国办事员、西伯利亚姑娘和英国殖民地官员的差异性;三是"影像的视点"在起作用,人们的观看之道是被引导的。这些都说明巴拉兹在从文字向视觉转化的变革时期,注意到了"看的方式"的问题。文学家之所以对电影不满,重要原因是不懂"观看之道",责怪电影的故事情节过于简单,不合逻辑,没有深度,殊不知"车有车道,马有马道"。这种艺术样式的误读情况,也出现于中国当前从叙事电影向景观电影转化的变革时期,需要我们培育有视觉修养和主体意识的眼睛。这还是比较积极的说法,问题在于景观电影鱼龙混杂,只怕是除了文化奇观、技术奇观,其他什么也看不到,甚至可以说,景观化成为物化、异化的一种形式。

其四,坚持人的主体地位,关注"视觉自然",对现代都市文明具有一定反思意义。前文说过,20世纪二三十年代的文艺创作与理论的侧重点之一是人的精神分裂,而这种趋向始于19世纪中后期,尼采宣布"上帝死了",即昭示世界的神性、统一性的丧失。人的非理性因素被放大,人被机器文明和城市空间挤压成面目模糊的人。先锋派电影应运而生,用破碎的画面、变异的形象来表现破碎的灵魂、变异的人格,人与物相互混杂、隐喻,几乎没有区别。求学之初即受到尼采思想影响的巴拉兹,对先锋派电影的形式主义倾向大为不满,他突现尼采式的主观战斗精神,要求电影回到人的传统自然状态,注重演员作为"人"的本身能力、潜质的释放与发展,回归"祖先的精神"。

其实,这正是我国著名文化学者周宪所呼吁的"视觉自然",即关注"视觉的自然形态和习性","回归人的视觉主体性的自然"②。这种"视觉自然"说,是对被扭曲的"视觉文化"的理性批判,也是对现代人的异化状态和"反自然的机器文明"③

① [匈]贝拉·巴拉兹:《电影美学》,何力译,中国电影出版社2003年版,第20页。
② 周宪:《视觉文化的转向》,北京大学出版社2008年版,第348、353页。
③ [匈]巴拉兹:《可见的人 电影精神》,安利译,中国电影出版社2003年版,第121页。

的理性批判。在巴拉兹眼里,视觉文化所呈现的"可见的精神",是一种进步的、人道主义的东西,具有社会改良与人性完善的意味。一些现代西方哲学家关注"人的问题",突出人的行动、情感体验等主体活动在人与世界关系中的中介作用,显示感性的实践着的人的存在状态、价值与意义,将人的解放与社会的解放联系起来。由此可见,巴拉兹的视觉文化概念是一种"返璞归真"的电影艺术观念,体现了视觉文化的影像本体与人学本体的双重追求。这可以用来说明当前景观电影的问题,即电影的影像本体必须与电影的人学本体相结合,电影才不至于走向破碎。如今包括电影在内的视觉文化正炫耀其特技化、程式化、景观化的创作手段,高扬其大众性、消费性、时尚性的文化旗帜,已经远非巴拉兹等现实主义者所希望的文化图景。视觉文化的负面影响,当然是处于"抒情时代"的巴拉兹始料未及的。

综上所述,巴拉兹所提出的"可见的精神"范型具有一定的理论意义,虽然比较初级、传统,但是这种概念范型在切合时代社会、辩证看待形式与内容、坚持人的主体地位等方面,对我们当前的视觉文化生产与研究具有一定的借鉴作用。

当然,我们谈论巴拉兹视觉文化的概念与范型时,必须相当审慎,因为巴拉兹的电影理论著作虽然断断续续地贯彻了视觉文化的话题,但不能算作具有视觉文化的理论体系,更何况由于受时代条件的限制,以及文艺观由观念论向辩证唯物论的转变,巴拉兹的视觉文化范型和概念,难免存在很多不足,需要我们加以辨析与批判。

首先,文化辐射力较弱,"可见的精神"作为概念范型比较初级、传统。李恒基曾慨叹:"不知为什么,巴拉兹'电影文化'的提法不易为人们所接受。早在1923年,他就给《可见的人》一个副标题:'论电影文化'。但大多数引用这部著作的人,都不谈及这个副标题。"[1]实际上,巴拉兹的"电影文化"指的就是视觉文化,套用阿恩海姆的话来说,其实是"电影作为视觉文化",所以它不是文化学意义上的电影文化,容易引起世人的误解与无视。巴拉兹基本上都只是在谈论电影艺术及其本体,离我们现在所说的电影文化相去甚远。他即使专门谈论视觉文化,也只是谈论早期电影的视觉文化特点,忽视与戏剧、电视、绘画、建筑、雕塑、摄影等其他当时已有艺术类型之间的内在联系,更未预计数码等当代技术的审美诉求,其文化辐射力较

[1] 李恒基:《贝拉·巴拉兹的遗产——贝拉·巴拉兹逝世40周年祭》,《当代电影》1989年第3期。

弱,而且没有在艺术与生活的双重层面上去建构自己的视觉文化范型。无论是"可见的人",还是"可见的精神",都是一种比较初级、传统的视觉文化范型。

其次,徘徊于视觉文化的形式与内容之间,没有找到更具结构性的联结点与平衡点。熟悉电影生产过程的巴拉兹,最初深切地感受到电影摄影机的技术魔力,认为"先有勺子,后有汤",工具先于灵感而存在,既然电影的本体是视觉影像,就没有必要在思想内容上下功夫。巴拉兹多次强调电影根本上是摄影机所创造的表象艺术,新的技术产生新的文化、新的思想,甚至关注一种"绝对电影""抽象电影",这实际上是一种技术理性的观点,与本雅明的艺术生产理论具有相通之处。这种对视觉表现形式的追求当今在我们的景观电影中得到进一步发挥,关于电影的种类属性问题也一直众说纷纭。然而,他又不是一个"视觉主义者",时代氛围和社会经验告诉他,电影必须反映现实生活,视觉文化的首要功能是文化认同,必须向社会大众输送科学知识与人生真理。他力图证明电影是"心灵的形式",是"人类心灵的全新的表现形式"①,而不是机械技术和商业利益的产物。但当非艺术电影出现时,他又为形式辩护,认为大众艺术没有必要仅仅追求社会价值,可以允许一定的视觉性文化消费的存在。即使是崇尚技术理性,他也有一些不适应的地方,如当有声电影出现后,他就怀念无声电影;他对彩色电影和立体电影先是表示忧心忡忡,后又进行理论礼赞。对于巴拉兹的这些理性认识的矛盾,有人归因于他的学问方法,认为他的电影理论存在"演绎"的做法②,即是构想式的,而不是总结式的。这既是所有理论早期阶段不能避免的一个特点,也是巴拉兹模仿尼采思想随笔体式的一个结果。徘徊于视觉文化的形式与内容之间,使得他没有找到更具结构性、纯粹性的联结点与平衡点,没有找准自己更具前瞻性的概念范型。这种徘徊与犹豫,也导致其论述不够系统,概念有些含糊,时常修改说法,自相矛盾。

再次,过于强调视觉文化的政治教化功能,偏执于"主旋律"电影。巴拉兹的"可见的精神",是电影与社会特定历史阶段的理论产物。说得尖锐一点,他将视觉文化理解为"影响群众的工具",是工具论。在他眼里,商业电影与纯粹电影基本上属于小资产阶级的意识形态,必须加以遏制。他要求电影利用通俗的视觉文化形式宣传无产阶级的意识形态,倡导主旋律电影,且对其是否该具有更多的审美娱乐

① [匈]巴拉兹:《可见的人 电影精神》,安利译,中国电影出版社2003年版,第6页。
② [意]基多·阿里斯泰戈:《电影理论史》,李正伦译,中国电影出版社1992年版,第130页。

功能犹疑不定。作为著名美学家,他已经敏锐地看到电影通过与现实的相似性而起到替代现实的某种作用,现实世界为想象世界所置换,现实的重要性被削弱和颠倒,不利于广大群众认识和改造现实世界。这种被后来的鲍德里亚称为"虚拟现实"的东西,是他不满意的,但他还是坚持认为,"尽管它是想象中最绚丽多彩的礼花,其本质上仍然是睁开眼睛的艺术"①。他将目光投向苏联电影,奉之为完美的革命电影形态,乐观而笼统地将电影精神解释为一种"进步的精神",一种人道主义精神。这种"可见的精神",被打上革命现实主义、主旋律电影的色彩。他还意识到"可见的精神"范型具有另一层危机,即某些非理性精神的不可见性,不利于广大群众的视觉化教育与接受。"当镜头的内容是想表达某些印象而不是某些客观现实时,情况就完全不一样了。"②"可见的精神"几乎无法解释先锋派电影,只好斥之为小资产阶级电影,因为"在先锋派影片里,现实生活的真实、意义和规律,竟是一丝一毫也都找不到了。一系列东掇西拾、互相毫无联系的视觉形象画面并不反映任何现实","只是为表现而表现"③。他也意识到,像《一条安达鲁狗》之类的影片,那些下意识的"纯粹视觉印象"和"非理性的东西",可能会反映"破碎的灵魂","可能揭示深层领域","可能把人们变成可看透的人"④,可是阶级立场总是将他拉回到对"进步的精神"的展现上。他对视觉文化的影像本体的解释还是出色的,尽管对其娱乐功能举棋不定,但对其人学本体的解释不免过于古板,至少将社会功能理解得过于偏狭,即只知表现"精神""思想",而排斥"欲望""下意识"。明知歧路丛生,还是一条道走到黑。

最后,夸大图像与文字的对立,片面强调身体语言的作用。他看到早期电影作为视觉形式在思想文化传播上的身体性、直呈性、大众性,因而断言新的视觉文化将取代传统的印刷文化。他甚至认为,"面部情感的表达比建筑在词汇基础上的谈话更具有个体性和独特性"。而且,身体语言比文字语言更有表达的优势,可以表现用语言无法表达的深层情感。探究其中原因,他认为是文字语言出了问题,印刷文化抑制人的面部表情和形体动作,将人类精神活动变成艰深难懂的概念,也就压

① [匈]巴拉兹:《可见的人 电影精神》,安利译,中国电影出版社2003年版,第320页。
② [匈]贝拉·巴拉兹:《电影美学》,何力译,中国电影出版社2003年版,第105页。
③ [匈]贝拉·巴拉兹:《电影美学》,何力译,中国电影出版社2003年版,第181页。
④ [匈]巴拉兹:《可见的人 电影精神》,安利译,中国电影出版社2003年版,第233、235页。

抑人的本性,是"文字强暴了人"。甚至连剧情字幕也排斥,认为"'文学字幕'是具有威胁性的危险","如果把概念的联系纳入影像之中,影像的视觉连续性就被破坏了"①。为此,就需要将被颠倒的真理再颠倒过来,让人类精神成为可见的、明白的、大众的,让身体动作成为"可见的精神"的坚实载体。这是文化转型期容易出现的偏激现象,既轻慢了包括电影剧本在内的文学创作,又抑制了文字语言在电影中的表现功能。撇开他的"自然论""一元论"思想不说,动作表现和视觉镜头到底能否揭示事物意义的深度,一直还是一个有争议的问题,否则文学家就不会对电影表示不满。文字语言作为字幕形式,在电影的人物台词、内容提示、插曲运用、外在叙述等方面,可以起到与图像相辅相成、协调发展的作用,在心理电影、诗意电影、观念电影、哲理电影中,如在塔尔科夫斯基的电影中,它的作用甚至是图像无法替代的。

总的说来,巴拉兹是视觉文化概念的最早提出者,他是从精神可见性的角度来提出其视觉文化概念的。其视觉文化范型是"可见的精神",是视觉文化史上的第一个概念范型,偏重于电影的政治意识形态属性,与当时的国际社会思潮有关。这一概念范型触及视觉文化发展的诸多深层次问题,具有先见之明,但是因时代和个人局限,它也存在诸多不足之处。巴拉兹属于那种走一步看一步、一步一回头的理论家,其理论的相互悖谬之处在所难免。作为视觉媒介的理论家,他的理论建树可能不及同时代的本雅明,但是其首创视觉文化概念与范型,理论贡献应是名垂青史的。而且,他触及视觉文化的一些基本问题,这些话题以不同的面貌和形式在被当代文化学者探讨着、争论着。也就是说,我们不能忘记巴拉兹的理论功劳,它是后世视觉文化研究的一个重要理论资源。

三、巴拉兹之后的视觉文化观念

继巴拉兹"可见精神"说之后,随着图像制作与传播等层面的视觉技术的开发、革新,视觉文化的涵盖范围与文化辐射力不断扩大。随着视觉文化实践与理论的发展,其概念与理论变得复杂多样,视觉文化的观念随之趋于现代化。视觉文化的现代化,"它首先是指我们的视觉方式或手段的现代化,其次是指视觉体制或知识

① [匈]巴拉兹:《可见的人 电影精神》,安利译,中国电影出版社2003年版,第104-105页。

的现代化,最后还意味着我们视觉理念的现代化"①。人类文化的实践与发展总是沿着大众化、民主化的方向,并借助日新月异的科学技术手段,文化理论的建构与发展总是迎合人类文化实践与自身完善的需要,对当下社会生活中的现象与问题进行全新的阐释。

 巴拉兹之后的视觉文化概念范型,主要有本雅明的"机械复制"说、海德格尔的"世界图象"说、麦克卢汉的"媒介讯息"说、德波的"景观控制"说、列斐伏尔的"空间生产"说、鲍德里亚的"虚拟现实"说等。从巴拉兹到列斐伏尔,他们大多是"西方马克思主义"的重要理论家。与巴拉兹的视觉文化礼赞不同,后来的理论家大多持视觉文化的忧虑与批判态度,尤其是对"视觉政体""视觉霸权"进行社会学、人学的反思与批判。

 1936年,美学家瓦尔特·本雅明提出"机械复制"的概念,并被纳入视觉文化的概念范畴,它指的是视觉形式的技术决定论。他认识到,"摄影机凭借一些辅助手段,例如通过下降和提升,通过分割和孤立处理,通过对过程的延长和压缩,通过放大和缩小进行介入。我们只有通过摄影机才能了解到视觉无意识,就像通过精神分析了解到本能无意识一样"②。他和巴拉兹都肯定电影对现实生活的富有意义的表达与呈现,将熟悉事物的某个部位、某种特性予以放大,具有认知与审美的功能。更进一步,他将电影创作当作艺术生产、技术复制的过程,而不是艺术创作、个人呈现的过程。技术是艺术问题的核心,新技术体现出新内容,构建出新时空。艺术作为人类文化活动、社会活动的重要领域,其生产、观赏都具有技术性、物质性。他有意突出其机械复制的技术手段的作用——有利于促进艺术和科学的相互渗透,并对技术决定论、工具理性表示警惕与质问。他因此被一些人视为现代形式主义美学的奠基人。

 本雅明强调艺术的物质性和技术性因素,认为艺术评价的最高标准不是道德标准与政治标准,而是技术标准和接受标准。该概念的提出有意摆脱了当时左派和右派都将艺术当作政治宣传工具的倾向,同时迎合当时艺术科技革新的发展潮流。电影对现实生活的复制以及电影拷贝的复制,正是其中的典型样式。电影艺术基于摄影、拍摄、制作、加工的一套先进技术,发展出强大的电影工业,因其视觉

① 周宪:《视觉文化的转向》,北京大学出版社2008年版,第143页。
② [德]瓦尔特·本雅明:《机械复制时代的艺术作品》,王才勇译,中国城市出版社2002年版,第35页。

形态的通俗性与新奇性而受到社会大众的持续欢迎,成为大众文化和大众传媒的主力军。他还认为,机械复制对艺术的重大冲击之一是艺术作品的光晕丧失、本真缺失、意义流失;电影开创了一种新的人类认识方式,其视觉震惊效果增强了电影艺术的娱乐消遣功能。这些都是不好的倾向。

1938年,哲学家马丁·海德格尔提出了他的"世界图象"说。他指出,"世界图象并非意指一幅关于世界的图象,而是指世界被把握为图象了"[①]。它不是与文字相对义的画像、图片,而是指存在的图像化以及存在者整体的图像化,这种图像"由可摆置的存在者构成,并且以系统的形式摆在我们面前"。这里的"存在者"主要是指人类之外的表象之物,系统地摆在我们面前,而且是结构统一、自成体系的整体。他认为,现代世界图像的特点是存在者处于表象状态中,这种表象状态是人们设立的、对象化的场景,以便获得对表象之物的整体性支配权。现代历史的基本进程就是人不断构造、征服外部图像世界,为自己的主体地位而斗争的过程。在他眼中,电影以及新兴的电视都是世界图像时代的产物。

"二战"结束后,新兴高科技、商品经济、城市改造加速发展,经济、文化的全球化日益加剧,技术主义、形式主义、消费主义、享乐主义盛行,各种视觉文化形式进入全新时期。被马克思宣布即将死亡的资本主义、帝国主义枯木逢春,但客观上使得人们在物质享受、视觉消费的过程中丧失主体地位、斗争意志,这种"资本主义文化矛盾"其实在马克思早期的异化理论中就被富有先见地揭示了。《1844年经济学哲学手稿》《关于费尔巴哈的提纲》《德意志意识形态》等一批早期未刊文稿,于20世纪二三十年代陆续发表、公布,马克思的异化理论[②]、人本主义理论迅速被扩散,成为反思资本主义文明和现代文明的有力武器。此后的视觉文化观念大多被注入批判色彩,将视觉文化视为"视觉政体""视觉霸权",必须对暗含"技术意识形态""审美意识形态"的视觉文化进行文化祛魅,进行社会学、人学的反思与批判。

1964年,传媒学家马歇尔·麦克卢汉提出了"媒介讯息"说。他认为"媒介即讯息",包括视觉图像在内的媒介形式,对信息、知识、内容等讯息传播产生重大影响,决

① [德]马丁·海德格尔:《世界图象的时代》,载《海德格尔选集》,孙周兴选编,上海三联书店1996年版,第899页。
② 1922年,匈牙利哲学家格奥尔格·卢卡奇在《物化与无产阶级意识》中系统提出"物化理论",是对马克思异化理论的丰富与发展。

定讯息的清晰度和结构方式,而且媒介讯息是有选择的、有控制的、有倾向的,强制而反复地作用于受众,使得受众"内爆"为媒介操纵者所需要的人,对舆论传播、社会心理具有导向作用。他还认为"媒介是人的延伸",并以"论人的延伸"为《理解媒介》一书的副标题,因为"任何媒介都不外乎是人的感觉和感官的扩展或延伸,文字和印刷媒介是人的视觉能力的延伸,广播是人的听觉能力的延伸,电视则是人的视觉、听觉和触觉能力的综合延伸"①。不同媒介对人的不同感官起作用,视觉媒介影响视觉,使人的感知成线状结构;视听媒介影响触觉,使人的感知成三维结构。更进一步,媒介其实是被一些权势者操纵的,经常真假难辨,善恶不分,能够充分见证人性的某些本质。他还首创"媒介""地球村""信息时代"等概念,对后世影响很大。

1967年,社会学家居伊·德波提出"景观社会"说,即"景观控制"说,对景观社会、视觉文化进行猛烈批判,与战后消费主义的蔓延相悖而行。他认为"世界已经被拍摄","在商品中,可见的世界被一系列的影像替代,这些影像凌驾于世界之上"②。景观生产成为当代社会经济生产的主流,消费符号成为日常生活的主流,发达资本主义社会已进入以影像物品生产与物品影像消费为主的景观社会,景观已成为一种物化了的世界观,而其本质只是"以影像为中介的人们之间的社会关系",是资本主义试图将其意志强加于所有人与事的"史诗",形成"商品拜物教",迫使人们产生物化、异化,而且日常性的景观消费容易让人们失去积极创造生活、改革现实问题的能力,丧失必要的斗志。在这个意义上,"景观就是商品完全成功的殖民化社会生活的时刻"③,成为意识形态控制的有效工具,甚至可以说是糖衣炮弹、精神鸦片。对于商品、电视、明星等社会物质影像,他也作了较多的揭示与反思。

1974年,哲学家亨利·列斐伏尔在《空间的生产》中提出"空间生产"的概念,它包含社会空间、公共空间、抽象空间等视觉空间形式。他认为,空间、都市跟日常生活一样,通过意识形态性的实践、表征的环节,都"成了资本攫取利润的主战场,成为资本主义生产关系再生产的核心所在"。早在1947—1968年,他出版《日常生活批判》的前两卷④,建构其"日常生活批判理论"。他从马克思的劳动异化批判出

① [加]赫伯特·马歇尔·麦克卢汉:《理解媒介:论人的延伸》,何道宽译,商务印书馆2000年版,第33页。
② Guy Debord. Society of the Spectacle. Rebel Press,1992,p. 36.
③ [法]居伊·德波:《景观社会》,王昭凤译,南京大学出版社2006年版,第15页。
④ 列斐伏尔的《日常生活批判》共三卷,第三卷出版于1981年,但其大纲已经体现于1968年的第二卷中。

发,认为现代人群的日常生活变得私人化,脱离公共领域,失去人的"总体性生存"的特征①,是一种日常生活异化的状态。但是企图重归公共领域并不幸福,电影院、剧院、迪斯尼乐园等公共娱乐场所往往被技术、商品、体制统治,具有麻醉作用、宣教作用,实际上是一种对乌托邦社会的想象。为此,他"强调了异化理论在马克思主义中的核心地位"②。列斐伏尔将"日常生活批判"延伸至空间与都市的"空间批判",认为都市空间的延伸是资本主义长期幸存的一个重要策略,因而主张都市空间革命、日常生活革命,使之成为日常生活解放的重要途径。

1981年,哲学家让·鲍德里亚在《拟像与仿真》中提出了"虚拟现实"(或拟像、仿像)的概念。他认为包括电影、电视、广告、身体在内的各种创意作品,复制或仿制了现实实体,成为半真半假的"拟像",并取代现实实体的造型与价值,日益成为人们生活的主宰。人们的文化消费变成了空洞的、悬浮的观念消费、形象消费。在此基础上,以理想模本为基准的仿像通过模拟而产生超真实的影像,这种虚拟现实高于客观现实,使得接受者产生心理认同并内爆后,以此为最高真实,从而为其迷惑、奴役。鲍德里亚批判地指出,"今天,当真实和想象在同样的操作整体中被混淆,美学魅惑遍及各处……真实完全被一种与其自身结果不可分离的美学充满,实在被它自身的形象迷惑"③。戴锦华也认为,"一切坚固的东西都已烟消云散","我们生活于镜中之镜的光影之中,遭遇着一处无从醒来的梦幻世界"④。虚拟现实造就了一个虚拟世界,世界、物品与人都日益成为虚拟性、合成性的东西。只有你想象不出的,没有技术制作不了的。影像与物质实体之间的联系,逐渐变得脆弱、模糊。

早在1972年出版的《符号政治经济学批判》中,鲍德里亚开始建构自己的媒介理论,认为现代是以工业资本主义和资产阶级霸权上升为特征的"生产"的时代,而后现代则是一个由符号、代码和模型控制的"模拟"的时代。现代性集中于现代必需物品与精神的生产,而后现代性体现于激进的类制作和符号的激增。他于1976

① 这是对马克思"人是社会关系的总和"的人性本质论的化用。
② 刘怀玉:《现代性的平庸与神奇:列斐伏尔日常生活批判哲学的文本学解读》,中央编译出版社2006年版,第132页。
③ [英]阿列克斯·考林尼柯斯:《商品拜物教之镜——让·鲍德里亚和晚期资本主义文化》,王昶译,《当代电影》,1999年第2期。
④ 戴锦华:《电影理论与批评》,北京大学出版社,2007年版,第274页。

年出版的《象征交换与死亡》,被认为是他影响最大的社会学著作,论述物品交换的意义。在中国,其广为人知的著作是1970年出版的《消费社会》,他对消费主义、消费社会进行批判,认为人们被"消费意识形态"控制了、奴役了:"一部分人能够获得环境要素(职能用途、美学组织、文化活动)理性的、独立的必然结果:他们与物毫不相干,从本意上讲他们不'消费';而其他人则注定要献给一种神奇的经济和原封不动的物,以及作为物的其他所有东西(观点、娱乐、知识、文化)。这种盲目拜物的逻辑就是消费的意识形态。"[①]消费体系严重制约了人的认知能力,而其背后是资本、文化、权力的操纵。对此我们必须看清真相,实施某种自我拯救的计划。

进入21世纪,各种影像文化成为一种综合性高、技术性高、工业性强、商业性强的视觉文化,以视觉画面为主体,逐渐从"影像本体"发展到"视像本体",在数码技术、特效技术、VR技术等新兴科技的支撑下,又发展为"拟像本体"。它们不再是"记录""复制",即"物质现实的复原",而是"仿像""虚拟"与"合成",即"实在的非真实"。它们有一个共同的本体特征,即与实体、实用保持较大距离的影像。影像文化和物品文化一起,成为人的奴隶与主人,将人改造成为容易满足、容易受控制的人,丧失了早期视觉文化观念所信奉的主体地位,为各种视觉、幻象与体制所奴役。

从人学、社会学的角度出发,我们有必要重拾巴拉兹的视觉文化观念,同时兼顾巴拉兹之后的各种重要视觉文化观念,进行视觉文化的总体性观照,既有肯定又有否定,予以辩证性的看待、分析,并以此作为本书的重要理论依据。

四、戏剧艺术与视觉文化的范畴

视觉文化是以图像的表达方式为主,利用摄像、摄影、虚拟、动漫等视觉手段,对图像进行复制、构造、剪辑、复合、加工的文化形式。它主要运用影像的方式,有时被称为影像文化。它不直陈事物本质,有时被称为表象文化。它主要体现为空间形态,有时被称为空间文化。

20世纪以来的各种视觉文化观念,大多建立在对电影、电视、广告、摄影、雕塑、建筑、杂志、时装、产品包装等大众视觉媒介的观察、探究与反思上。其实,并非

① [法]让·波德里亚:《消费社会》,刘成富、全志钢译,南京大学出版社2000年版,第46页。

只有以上这些时尚性的艺术样式才能被纳入视觉文化的研究之中,一切诉诸视觉、具有凝视性的实体,都可以加入视觉文化研究的范畴。我们必须突破已有研究领域的局限,对视觉文化的范畴进行适当的更新和发展。

美国罗得岛大学教授、国际视觉艺术协会主席马焰认为,"其实,人类早就'进入过'读图时代了","视觉世界是一个动态的、复杂的多维世界,它处在永恒的流变之中",而"一切提供观看信息的媒介,如电影、电视、戏剧、摄影、绘画、时装、广告、网络视听等都在构筑着视觉文化符号传播系统"①。不同视觉媒介形式各自构筑了一个符号自足、逻辑自洽、样式多元、价值多向的视觉场域,这个视觉场域对人类日常生活发挥着重要作用。

无可否认,戏剧是最古老的视听综合艺术,是天然的"视觉化的戏剧",在某些方面甚至是"景观化的戏剧"。如果整个已知的人类文化史、表演史可以被视为视觉文化研究的应有之域,那么古老形态的戏剧艺术,"正是追溯丰富的视觉文化之源的最好所在"②。作为人类表演的原始形态,西方原始戏剧起源于酒神祭祀仪式,相当于中国最初的傩舞傩戏,都是诗歌、音乐、舞蹈的混合与结合,总体上属于肢体表演、乐器表演、道具表演。这种娱神娱人的原始戏剧具有特定的表演程式,大多在祭台或广场进行,现场表演给许多观众欣赏,必须注重观看/视觉性的神学价值与娱乐价值。

作为世界著名的古典戏剧形态,古希腊戏剧、古罗马戏剧、古印度梵剧,乃至保存至今的印尼巴厘戏剧,均并非纯粹意义上的"话剧",而是保持原始形式的诗歌、音乐、舞蹈三结合的"诗剧"(歌舞剧),具有较强的视觉性、欣赏性,其艺术价值仍然与人类的神话宗教信仰有关,必须做到娱神娱人,或者做到祭神、娱乐、思考的完美结合。

欧洲中世纪的宗教戏剧,虽然是一种思想守旧的道德剧,但也是诗歌、音乐、舞蹈的三结合,通过娱神娱人,达到灌输基督教信仰的重要目的。为了吸引观众,宗教戏剧在音乐、舞蹈、舞美、表演、剧场等方面做了重大改革,促进了欧洲戏剧的近代化、现代化。

① 马焰:《序一》,载孟建、[德]Stefan Friedrich:《图像时代——视觉文化传播的理论诠释》,复旦大学出版社 2005 年版,第 2 页。
② 马焰:《序一》,载孟建、[德]Stefan Friedrich:《图像时代——视觉文化传播的理论诠释》,复旦大学出版社 2005 年版,第 2 页。

文艺复兴时期,传统戏剧中的诗歌、音乐、舞蹈等成分被分化、割裂,变成话剧、歌剧、舞剧等文体界限鲜明的多种文艺演出形式,但各个剧种的可看性并未受损,反而得到独立而高强度的发展,在场面、唱腔、肢体、服饰等方面具有较多形式主义的成分。

经过对近现代戏剧的探索,当代欧美戏剧界复兴了古老的"音乐剧"形式,回归原始戏剧形态,强调诗歌、音乐、舞蹈的三结合,增强戏剧场面的空间感、形式感、仪式感,甚至在服装(中性制服)、道具(面具等)等方面都运用古老的形式。它与古老音乐剧的重要区别,是表演技艺的变革、题材内涵的出新、舞台技术的更迭等,尤其是舞台奇观的呈现,越来越追求视觉奇观和感官刺激的满足。美国百老汇、外百老汇、外外百老汇的艺术竞争与商业竞争,势必是舞台视觉观念与技法的专业竞赛场域。

中国传统戏曲作为东方戏剧的代表,包含了优戏、歌舞戏、诸宫调、杂技等"百戏"与各种原始戏剧形态,这些可视性极强的戏剧元素,仍然被保留在傩戏、藏戏等孑遗戏曲剧种中,也为当前某些新潮实验的戏曲、话剧、歌舞剧所利用。戏曲艺术最突出的特征是表演和音乐的程式性、虚拟性,形成了以视听娱乐为主、东方韵味与闲情十足的舞台艺术。其程式性、虚拟性、假定性,还被视为叙述化的手法,与布莱希特的演剧方法具有较多相似性。诉诸听觉的戏曲演唱、念白在戏曲文化消费中占据着重要位置,但诉诸视觉的肢体表演、舞台美术的娱乐功能非常突出。戏曲表演本身是一种视觉化的呈现方式,同时戏曲的脸谱、服装、虚拟化的动作等,都在加强着它的视觉表达。

中国戏曲、日本歌舞伎等东方古老戏剧都形成了一个独特的舞台视觉艺术系统,如假定性、仪式性、程式性的动作、歌唱、角色,某些凸显性、极致化的做工戏、开打戏、绝活戏。周宪认为,"中国传统文化具有深厚的历史和丰富的视觉资源,因此当代中国视觉文化对这些传统资源的吸纳和改造必然造就中国当代视觉文化的特色,这就要求我们发展出一些独特的视觉文化理论来"[①]。这些不仅仅是中国特色的视觉文化理论,而且是具有不同理论范式意义的东西。

中国现代戏曲,在话剧艺术、影像艺术等"优势艺术"的冲击与裹挟下,在文化

① 周宪:《视觉文化的转向》,北京大学出版社2008年版,第25页。

现代化与民族化的冲突与融合下,逐渐找到适应时代文化需要的艺术形态,即"中国戏剧""写意戏剧""当代诗剧"的理想戏剧形态。在视觉媒介创作、制作和传播的作用下,现代戏曲日益强调视觉性、视觉化,而戏曲演剧的具体呈现手法则是五花八门,不一而足。我们可以称之为现代舞台视觉艺术系统,并将其形成、特征与功用纳入视觉文化语境的观照。

综合起来看,戏剧始终体现人类的文化活动、文化存在,是文化人类学的一部分。人类学分体质人类学与文化人类学,而戏剧人类学正是后者所属的艺术人类学中的重要一支,并且在文化人类学的各个领域之内,日益呈现杂交、综合的趋势,形成一种名为"人类表演学"的新事物。古今戏剧艺术对舞台视觉性的强调,正是对人类表演行为的原型性凸显与复归。

媒介学是当前的一个显学,对于戏剧艺术具有重要意义。从文化传播的媒介形态上来看,戏剧艺术是一种高度综合、不断嬗变的视听艺术,有别于传统语言文化、印刷文化,在视觉技术革新、视觉观念革新的现时代,它正发生着激烈的"视觉化"的革新与转向。从戏剧传播的媒介形态来看,戏剧艺术早已形成了一套丰富的舞台媒介文化系统,加上不同的异质视觉媒介的不断参与,构成了不同的戏剧视觉"场域"和不同的戏剧演剧形态,并对众多且不同的戏剧观众形成综合而立体的戏剧视觉接受方式。

第二节　双重文化语境与中国当代戏剧转型

戏剧艺术大体上归属视觉文化的范畴,但这并不表明戏剧艺术在呈现、传播与接受上都"自然而然"重视、追求视觉性。戏剧艺术的视觉性,至少分为传统视觉性、当代视觉性:前者重视视觉手段的适度传达,所用媒介较为传统,情节组织与价值取向较为集中;后者则对视觉手段过度开发,所用媒介较为先进,情节组织与价值取向较为多元。

当代戏剧艺术在视觉传达上的变异性,可以归因于双重文化语境的渲染与影响:一则是文化界针对整体文化形态的变革语境,二则是戏剧界重塑当代戏剧形态的变革语境。1990年代以来的中国戏剧正是接受这些层面的理论话语与创作话语的影响而发生重大艺术转型的。

一、视觉文化语境与中国当代戏剧转型

文化语境即文化背景、话语环境。其特点:一是政治、经济、社会、文化等整体外部系统,"合谋"组成一种文化话语环境与趋势,这四者谁处于主导地位,因时代、国家、地域等因素而各不相同;二是文化语境往往是先由某些新兴文化形式与文化品种发力造势,形成一种主导性、整体性的文化趋势,然后对其中某些传统的文化形式、文化品种产生同化、催生、互释的作用,使其被裹挟前进,被迫发生重大变革。

文化语境是比较抽象的说法。按照马克思主义的逻辑,人的社会存在决定社会意识,社会的经济基础决定上层建筑,而在社会经济活动中,生产力决定生产关系。从唯物辩证法的角度看,这些二元关系是辩证统一的,会产生作用与反作用,相互影响,力图达到一种比较平衡的状态。本雅明认为,艺术创作是一种生产实践活动,也必须遵循以上的经济逻辑。在艺术生产中,艺术生产力包括创作者、创作观念、创作材料、创作技巧、艺术形态、媒介形式等,艺术生产关系包括作品与社会的关系、作品与时代的关系、作者与受众之间的关系等。本雅明认为,我们可以"把艺术创作的技巧看作艺术的生产力",毕竟生产活动"依赖于一定的生产技术"[①],创作手法是艺术创作的一项重要生产力。

随着社会经济的发展、社会观念的变化、社会语境的更新,文化创造性实践中的艺术创作必定产生新的不平衡,主要是作者和受众的社会存在与社会意识之间的不平衡、艺术生产力与生产关系之间的不平衡。当这些不平衡的矛盾阻碍艺术生产力的发展时,就会出现艺术革命,就会出现新的创作观念、创作材料、创作技巧、艺术形态、媒介形式等,并打破旧的艺术生产关系,推动艺术前进,进入一个新的平衡状态。这就是视觉文化语境与中国当代戏剧转型的基本逻辑。

在以诗文为正统、叙事艺术滞后的中国古代文学中,趋于长篇叙事、日常叙事的宋元南戏、杂剧,作为宋元大众文化娱乐形式之首,曾经深刻影响了宋元诗文的日常化,并且催生了小说艺术的长篇化、日常化,为明清小说的崛起与繁荣做出了不可磨灭的贡献。近现代西方戏剧的引入,带动了近现代中国戏剧的写实化、启蒙化,同时近现代西方电影的引入,带动了近现代中国戏剧的镜头化、片段化。改革

① 冯宪光:《"西方马克思主义"美学研究》,重庆出版社1997年版,第300页。

开放以后,电影生产量、引进量逐渐增加,电视机逐渐普及,录像厅遍布各地,商品与广告开始占领城乡显著空间,这些促使信息传播的方式开始转向。尤其是1990年代以后,影视艺术乃至网络艺术茁壮成长,成为大众文化生活的主要形式,并在中国港台地区、美国、日本、韩国"泛娱乐化"影视艺术的影响下,逐渐重视并强化娱乐消费、视觉消费。在这种视觉文化语境中,戏剧艺术被迫发生视觉化、娱乐化的艺术转向与转型。

1989年,在全国故事片创作会议上,原广电部电影局局长滕进贤指出,"加强各类片种的观赏性、娱乐性,为满足人民群众多样化的文化娱乐和审美需求,实现电影的多元化功能而努力","现在有必要特别强调注重影片的娱乐功能,以匡正以往的偏颇"[1]。广电部副部长陈昊苏也指出,"故事片的功能有三个层次。娱乐功能是基础,是本原,而艺术(审美)功能和教育(认识)功能是提高,是发展。它们三者之间本来是统一的,但在发展过程中,确实出现了相互排斥的现象,过分强调教育功能而排斥艺术和娱乐功能,这显然不足取。还有艺术从娱乐中分离出来,出现了艺术电影、探索电影,这种排斥是可以理解的。这说明电影开始分化为艺术片和娱乐片两类。用娱乐片这个提法,在我国现行体制下,比用商业片的提法更准确"[2]。该会议精神迅速波及文艺创作各个领域。

1995年,江泽民在《给参加中国文联"万里采风"活动文艺家们的一封信》中,鼓励文艺工作者"坚持'两为'方向和'双百'方针,弘扬主旋律,提倡多样化,创作出无愧于伟大时代、为人民喜闻乐见的文艺精品"。1996年,广电部召开全国电影工作会议,正式提出"思想性、艺术性、观赏性""三性统一"的电影标准[3],于传统的"两性"标准之外增加了"观赏性"。随后文化部召开1996年全国艺术创作工作会议,提出"文艺精品"的标准"就是思想性、艺术性、观赏性统一的,深受广大群众喜闻乐见的,经得起时间检验的优秀作品"。从此,戏剧艺术的观赏性(可看性、视觉性)正式成为全国各地戏剧创作高度重视、极力追求的对象,"但对观赏性的理解戏剧界实际上是各弹各的调、各走各的路"[4],甚至引起学术争论。后来,"三性统一"

[1] 李应该:《"三性统一"的尴尬——再疑"观赏性"》,《剧本》2006年第9期。
[2] 李小燕:《关于电影"娱乐片"问题的讨论》,《中国电影报》1989年1月25日。
[3] 另据仲呈祥《对一个文艺创作政策性口号的思考——"观赏性"辨析》说,1985年国家电影局局长工作报告就提出了"思想性、艺术性、观赏性相统一"的标准,见《南方文坛》2016年第2期。
[4] 刘云程:《正确理解观赏性》,《剧本》2005年第6期。

中增加了文艺精品的"三精"标准与原则,即"思想精深、艺术精湛、制作精良",实质上还是"三性统一"的翻版,仍然强调观赏性、可看性。

大约是 1996 年以后,中国内地逐渐进入视觉文化生产的时代,到了 21 世纪之初,"国内学术界对视觉文化问题的兴趣日渐浓厚,视觉文化研究俨然已是一门显学"[①]。当然,这种视觉文化的时代语境,是在全球文化传播的视觉化、全球文化消费的视觉化,以及当代中国文化传播的视觉化、文化消费的视觉化的"综合条件"下形成的。对于这种视觉文化、媒介文化的转向,众多有关论著做过详细陈述、展现,这里不再赘述。这里重点指出的是,中国文化传播的视觉化其实从近代就开始了,此后一百年中逐步得到加强,在 1990 年代以后,正式形成整体性、主导性的视觉文化语境。

近代以来,随着西方印刷机器、先进文化的引入,中国各大城市乃至农村地区逐渐流行通过报纸、刊物、平面广告、海报、标语、电影、戏剧、歌舞等视觉化形式,宣传商品、政策以及某种意识形态话语,或者进行娱乐文化消费,营造"十里洋场"的时髦都市景观、"砖墙刷字"的现代乡村景观,悄然兴起了视觉营销文化、视觉消费文化、视觉政治文化。新中国成立以后,视觉文化形式里增加了电视,但视觉营销文化、视觉消费文化被视为资产阶级文化的"毒瘤"而加以压制,视觉政治文化被大肆张扬,全国变成一片"红色的海洋"。就戏剧艺术领域而言,"革命样板戏"在视觉政治文化上做了很大改革,如表演、音乐、舞美等方面突出技巧性、仪式性、询唤性,从而深刻影响了两三代中国人。"文革"结束后,视觉政治文化、视觉营销文化、视觉消费文化处于多元并重的状态,适应新时代审美趣味的视觉表达方式,处于不断探索、更新的阶段。1990 年代以来,随着"新启蒙"话语的退隐、国家市场经济体制的确立、物质享乐主义的弥漫,中国社会的重大转型带动了文化的重大转型,日常性、快感性的视觉营销文化、视觉消费文化、视觉政治文化被推上首要位置。它们不再被视为资产阶级文化的"毒瘤",而是被视为"超阶级"的普遍文化形式。

在影视文化、网络文化、平面文化的冲击与竞争下,包括话剧、戏曲、歌舞剧在内的中国戏剧艺术遭遇空前的生存危机,被迫沦为"边缘文化""小众文化""夕阳文化",从而引发戏剧观念、戏剧手段、戏剧演出、戏剧功能、戏剧管理等层面系列艺术

① 周宪:《视觉文化的转向》,北京大学出版社 2008 年版,第 2 页。

变革,使得戏剧艺术的视觉营造能力、视觉表达能力、视觉消费能力得到加强。早在1980年代,著名导演徐晓钟就认识到,"电影、电视的发展,唤醒戏剧本性的复归,其特征之一是舞台假定性越来越恢复它在戏剧中应有的地位"①。时代语境与生存竞争引发戏剧艺术的重大变革,使得戏剧艺术努力借鉴视觉文化的一般法则和中外戏剧传统或先进的有关理念,开展全方位的艺术改革。戏剧工作者们开始将戏剧创作纳入戏剧生产,将戏剧生产纳入文化生产,将舞台的视觉生产视为戏剧生产的重要目标。这既是迎合视觉文化、消费文化的要求,迎合观众的时代审美需求,又是戏剧艺术的当代化改革,促使戏剧艺术由传统形态主动转型为当代形态。其中戏剧艺术的发展与问题并存,值得我们深入探究与反思。

进入21世纪以来,中国的视觉文化形式与技术得到进一步强化,呈几何级数暴增,数码合成技术、修图技术、三网合并、"E+"思维、自媒体、手机文化、VR技术、5G流量等传媒形式,乃至建筑技术、交通技术、海洋技术、空间技术等战略形式,形成一种合力作用,加剧了视觉文化传播的纵深与体量,整个时代、整个空间被一个庞大而系统的"世界图象"操控,人本身变成了"视觉帝国"中的一个景观。在此语境下,戏剧艺术更加注重运用多种媒介进行视觉化、个性化的舞台生产,进入"多媒体戏剧"时代,同时也使得戏剧演出视频的摄录、制作更加注重影像化技巧,通过网络平台予以广泛传播,甚至实现演出现场直播,通过会员付费观看,达到场外在线同步传播的目的②。

二、戏剧改革语境与中国当代戏剧转型

1990年代以来中国当代戏剧改革的语境,还可以追溯到现代以来中西戏剧家的戏剧理念的不断革新,一些改革话语强调对抗传统现实主义戏剧的戏剧性、情节性、规定性、幻觉性,强调戏剧艺术与内心现实、残酷现实的贴近,乃至与表演艺术、原始戏剧的贴近,从导演、表演、剧作、舞美等各个层面,突显戏剧演出的视觉性、符

① 徐晓钟:《坚持在体验基础上的再体现的艺术》,载《向"表现美学"拓宽的导演艺术》,中国戏剧出版社1996年版,第31页。
② 令人惊奇的是,本书初稿于2019年12月写成后,新冠肺炎开始肆虐全球,中国一些剧院开始停止对外现场公演,改为对外在线公演,一些戏剧节也改为对外在线演出,可以称之为"云演出""云会演"。我们可以预测,在"后瘟疫时代"乃至未来的所有时代,戏剧演出的在线同步传播方式将持续存在,成为戏剧艺术的一种重要存在方式。

号性、形式性、娱乐性。

19世纪晚期以后,随着第二次工业革命的深入、电影艺术的诞生、非理性哲学的传播、文艺观念的革新,欧美戏剧舞台发生了重大改革。电灯照明的引入与细化,剧院设计的小型化、个性化,转台、升降台、推台等机械舞台的运用,舞台综合创造的强调,使得戏剧舞台的视觉性有别于传统舞台的视觉性。这方面的改革者,以瑞典的阿庇亚、英国的戈登·克雷为早期代表。现代先锋戏剧中,舞台美术革命、视觉革命的启动者是象征主义戏剧,集大成者是未来主义戏剧。剧作家马里内蒂在《未来主义合成戏剧宣言》等系列文章中,"宣告过去艺术(过去派)的终结和未来艺术(未来派)的诞生",提出"杂耍游艺场戏剧""合成戏剧"等概念。他认为现代生活以其节奏的快速性、紧张性、竞争性而不同于传统生活,主张戏剧应歌颂机器的文明、战争的力量、速度的魅力,歌颂"狂野、悲伤或愉悦"之情以及各种"无生命之物"。由此,他们要求现代戏剧应打破那种"冗长、静止的心理分析"结构,代之以能符合现代生活特征的各种新的表现手段,甚至"不管它们是如何违背真实,离奇古怪和反戏剧"①。

在未来主义戏剧理论的基础上,现代先锋戏剧导演之一的梅耶荷德,提出"杂耍戏剧""假定性戏剧""构成主义戏剧"的概念与理论,与当时俄国正统的"幻觉戏剧""体验表演"进行对抗,强调表演、剧场的独立性、自主性、中心性。他比同时代的布莱希特的表演观、舞台观更激进。1913年,梅耶荷德在《论戏剧》中,提出与写实主义戏剧分庭抗礼的"假定性戏剧"理论。1923年,他创办了不同于莫斯科艺术剧院的梅耶荷德剧院,排演马雅可夫斯基的未来主义戏剧《臭虫》《澡堂》,也排演一些近代现实主义戏剧,如奥斯特洛夫斯基的《森林》、果戈理的《钦差大臣》。梅耶荷德"杂耍戏剧""假定性戏剧""构成主义戏剧"的戏剧革新实践,强调戏剧的视觉性、娱乐性,强调以技娱人,被外界同行指责为"形式主义戏剧"。

作为斯坦尼斯拉夫斯基的学生,梅耶荷德的戏剧改革主张同老师产生重大分歧。斯坦尼斯拉夫斯基遵循批判现实主义或心理现实主义,强调戏剧艺术的真实性、体验性,强调以情动人。这涉及舞台视觉的真实性、严肃性与假定性、娱乐性的论争。梅耶荷德信奉假定性的现实主义,强调戏剧艺术的假定性、虚拟性,即强调

① 吕同六:《意大利未来主义试论》,载柳鸣九:《未来主义 超现实主义 魔幻现实主义》,中国社会科学出版社1987年版,第40页。

戏剧的表演本体(可看性)，反对戏剧的情感本体(思想性)。他热情赞美东方戏剧并从中汲取营养，认为"一切戏剧艺术的最重要的本质是它的假定性本质"，"这就意味着它一定要排除一切有自然主义之嫌的东西"①。他认为，莫斯科艺术剧院的创作过多掺杂了自然主义的成分，这使其人物分析显得"小题大做"，使得现实主义戏剧流露出对"病态的人类的好奇心"。这种侧重于心理内涵的戏剧形态使得演员的表演大多基于对人物情感状态、心理逻辑的理解，并主要通过生活化、写实化的肢体表演方式来展现。如此一来，演员作为重要的创作材料之一，其整个身体的创造潜力和表达能力没有被充分挖掘出来，在使用率上大打折扣。在世界现代戏剧史上，他还最早提出了"戏剧的电影化"的口号，提倡将电影的蒙太奇手法移植到戏剧舞台上来，这对于强化戏剧舞台的视觉性表达无疑具有推进作用。

梅耶荷德对演员表演的表现性、娱乐性的强调，随后被阿尔托强化为演员表演的残酷性、仪式性。前者还在导演的综合创造的范围之内，后者则是让演员表演成为戏剧艺术的中心。阿尔托在《残酷戏剧——戏剧及其重影》中提出"残酷戏剧""总体戏剧"的概念，认为"我们今日处于蜕化状态，只有通过肉体才能使形而上学再次进入人们的精神中"②。他强调演员的形体语言和程式化表演，以便形成一种仪式剧场，一种"完全剧场"，一种"纯粹剧场"，即一个以神话为基础、具有形而上意义与神秘主义氛围的剧场。在这个仪式剧场里，每个演员不分主次，都能安排一段"动作戏"或"台词戏"，充分发挥自己的表演才能，而且每一个手势、动作都必须具有仪式性、象征性，根据严格而精细的设计而行动。演员表演有其独特的表演语汇，并不局限于剧本和对话，而是以演员造型和身体为基础，同时使用舞蹈、歌咏、默剧、灯效、道具、手势、木偶、面具和音乐等来完成。因此，这种剧场又称为"总体戏剧""完全剧场"。

1931年，阿尔托在《论巴厘戏剧》中，将东方戏剧，特别是印尼的巴厘戏剧，看作理想的"完全剧场""纯粹剧场"形态。他对古老巴厘戏剧的崇拜，即是对形体语言及其他视觉、音响语言的崇拜。差不多与之同时，布莱希特的"叙事戏剧"(叙述

① [苏]梅耶荷德:《戏剧的假定性本质》，载童道明:《梅耶荷德谈话录》，中国戏剧出版社1986年版，第232、233页。
② [法]安托南·阿尔托:《残酷剧团(第一次宣言)》，载《残酷戏剧——戏剧及其重影》，桂裕芳译，中国戏剧出版社1993年版，第96页。

体戏剧)也将目光投向中国戏曲等东方戏剧,而其重点是借用其虚拟性手段强化自己的"间离效果""陌生化"。1960年代以后,在梅耶荷德、布莱希特、阿尔托等人的基础上,当代欧美戏剧发生了更加巨大的变革,很多作品抛弃了戏剧的统一性、文学性,走上了解构主义、黑色幽默、表演狂欢、台词狂欢、媒介融合的不归路。其视觉传达的手法与重点,既继承了现代戏剧关于表演、表现、象征、仪式等方面的优良传统,又进行了悖论性、不确定性、媚俗性、话语狂欢等方面许多崭新的艺术探索。

从近代开始,中国的戏剧改革(改良)就一直受到欧美戏剧思潮的影响,经过20世纪二三十年代的多样化探索,1940年代以后,中国戏剧确立了现代化与民族化相结合的发展道路,但基本限于"易卜生—斯坦尼演剧体系"(话剧)、"易卜生—梅兰芳演剧体系"(戏曲),戏剧内容与戏剧形式都趋于严肃化,注重戏剧的思想性、政治性、艺术性,忽略戏剧的娱乐性、消费性。"十七年"时期,焦菊隐试图突破斯坦尼斯拉夫斯基演剧体系的局限,建构一种"现代民族话剧",其理论基石是"心象""假定"与"诗意",吸取戏曲艺术的精华,从而使北京人民艺术剧院(简称"北京人艺")的演剧风格得以明朗化、稳定化。

1980年代中后期,在"改革开放""百花齐放"的时代语境下,在欧美戏剧一些先进观念的渗透下,中国戏剧界发生了一场关于"戏剧观"的激烈论争。其中,黄佐临"写意戏剧"、徐晓钟"表现美学"、高行健"完全戏剧"等当代性的戏剧理念,都强调戏剧的表现性、视觉性、娱乐性。著名导演黄佐临发表《梅兰芳、斯坦尼斯拉夫斯基、布莱希特戏剧观比较》《我的"写意戏剧观"诞生前前后后》等论文,对其"写意戏剧"观进行系统阐明,并按照自己的戏剧观念导演了《中国梦》等著名话剧。其"写意戏剧"的美学目标是将"三大"戏剧观"综合"起来,即将斯坦尼斯拉夫斯基的内心感应,布莱希特的姿势论和梅兰芳的程式规范融合在一体[①],建立当代化的民族话剧、民族戏剧。著名导演徐晓钟通过排演话剧《桑树坪纪事》,强调戏剧的"表现美学",强调将"三大"戏剧观有机结合起来。著名剧作家高行健大力推介阿尔托、贝克特、布莱希特的戏剧观念,为此发表《论戏剧观》《要什么样的戏剧》等论文,认为阿尔托戏剧是复古主义,恢复到原始宗教仪式,从而提出"完全戏剧""全能戏剧""动作戏剧"的概念,认为戏剧不能只依靠对话,可以载歌载舞,面具、杂耍、哑剧、相

① 黄佐临:《〈中国梦〉——东西文化交融之成果》,载《我与写意戏剧观》,中国戏剧出版社1990年版,第543页。

声等"百戏"都可入戏。

1990年代以后,由于特定政治话语的影响、市场经济体制的建立、影视网络文化的冲击、消费文化模式的推行等,中国当代戏剧进入了一个非常尴尬的时期,可以称之为"后新时期戏剧时代"。这一时期,全国的剧团体制、演剧体制呈现出新的特点:

一是政府不断进行专业戏剧剧团的体制改革,对戏剧资源进行重新配置,将财政拨款等级化,虽然不敢将剧团全面放手,但是出现了民营剧团、戏剧工作室、独立制作人制,努力尝试将市场化与艺术化结合起来。

二是政府(含协会)加大了"以评代管"的力度,通过戏剧评奖和经费奖励机制对剧目创作进行宏观调控、绩效评估。1991年,文化部启动"文华奖"的评选,每年一届,后改为两年一届。1992年,中宣部启动"五个一工程奖"的评选,每年一届,其中包括舞台剧。此外,还有国家舞台艺术精品创作扶持工程评选、中国艺术节奖、中国戏剧奖、曹禺戏剧文学奖等,在很大程度上有效刺激了戏剧艺术的繁荣发展,但同时造就了"评奖戏剧"的艺术奇观。

三是在演艺科技的支持下,剧场形态、演剧形态越来越多元化,剧场艺术得到极大的探索与发展。经过几次小剧场戏剧节的研讨与倡导,小剧场戏剧成为一种重要的剧场形态。

四是导演中心制越来越固化,出现了陈薪伊、曹其敬、余笑予、熊源伟、王佳纳、查明哲、王晓鹰、郭晓男、杨小青、张曼君、孟京辉、张广天、田沁鑫等著名导演。在一定程度上,"评奖戏剧"的流行使得有些导演缺乏艺术个性与思想追求,重思想而轻娱乐,重包装而轻质量。

这一时期,全国戏剧的演剧形态也呈现出新的特点。一方面,戏剧艺术拥有足够的物质技术支撑,可以自由探索艺术形态,努力坚持"三性统一"标准;另一方面,受政治性、观赏性、娱乐性标准的影响,戏剧创作的人文精神、批判精神不断萎缩,"伪现实主义""新古典主义""文化保守主义""消费主义"大行其道。一方面,戏剧艺术在政府的经费支持和宏观调控下获得平稳发展,在某些方面进行了拓展;另一方面,戏剧艺术从社会主流文化向边缘文化转移,观众群体急遽萎缩,成了"小众文化""边缘文化""专家文化"。这时期发生过关于"当代戏剧之命运"的讨论,基本承续新时期戏剧观论争的一些话题。为适应视觉文化消费的趋势,"景观戏剧""类型

戏剧""多媒体戏剧""明星戏剧"盛行,连"主旋律戏剧"也披上一层娱乐消费的外衣。正如有人指出的,"在商业利益的驱使下,主旋律作品的'吆喝'之声显得过于弱化,这是不争的事实。酒好也怕巷子深,理直气壮地唱响'三性统一',这是文艺工作者义不容辞的责任"①。为揭示当前社会复杂多变的现象与问题,"小剧场戏剧""轻喜剧""黑色喜剧""先锋戏剧"逐渐盛行,而且都注重戏剧表达的视觉性、娱乐性。总的说来,1990年代以后的话剧在艰难、复杂的时代境遇中,取得了平稳的发展和局部的拓新。虽然现实社会存在着一些牵制现代戏剧进一步发展的因素,但是在全球文化、东方文化的多重语境中,随着中外戏剧交流的进一步扩大,随着戏剧体制的进一步改革,中国当代戏剧的发展前景还是比较乐观的。

至于在视觉文化语境、戏剧改革语境下,中国当代戏剧艺术在哪些层面发生了转型,则是本书重点探究的范围,下文将详加论述。

第三节 研究意义与研究方法

一、研究意义

对于1990年代以来中国当代戏剧艺术的转型,国内一些专家学人从时代语境、视觉特性、舞台手段、空间形式、演剧形态、戏剧观念等方面,进行了一些开拓性的研究。其研究趋势体现在以下几个方面:

1. 起初将戏剧艺术转型的生成语境宽泛地归于政治、经济、文化的变迁,后来逐渐认识到视觉文化语境的特定作用,但对其具体作用与具体体现的探讨还不够透彻。一时代有一时代之文学,也有一时代之戏剧。真正塑造中国戏剧当代形态的,应是与市场经济相联系的视觉文化思潮。

2. 对戏剧艺术视觉化转型的探析逐步深入,涉及各个层面,但大多限于小剧场戏剧、先锋戏剧,很少涵括大剧场戏剧、广场戏剧,戏剧剧作形态、台词形态的转型研究严重不足,对由此带来的戏剧本体转型问题,大多避而不谈。

3. 对景观戏剧的认识起初限于某些歌舞剧,即西方戏剧界的一般看法,后来

① 吴为忠:《谈"三性统一":吸引观众才能传递思想的力量》,https://yule.sohu.com//20110302/n279613729.shtml.

开始尝试涵括本身具有歌舞性的戏曲、以台词艺术为主的戏剧。景观戏剧是戏剧视觉化、景观化的极致状态,或者我们对景观戏剧的认知受制于固有看法,该提法必须审慎,但可以探索尝试进行研究。

4. 对当前戏剧创作各种问题的批判大多比较正统、苛刻,对其出路的思考不够系统、深入,没有将其与视觉化转型的文化形态联系起来。

这些正是本书可以继续拓展的话语空间。

本书运用视觉文化理论,系统探究1990年代以来中国戏剧的视觉化、空间化、景观化、形式化的"四化"转型,对其各个层面的重大改革进行创作梳理与理论阐释,独创性地归纳并提出了戏剧艺术的呈现体式、空间表演本体,拓展了戏剧的形式主义美学,促进了中国戏剧的前沿研究和戏剧学科的纵向发展。

本书将中国当代戏剧的创作与发展置于视觉文化的时代语境,对其"四化"转型过程中的有关现象和问题,结合一些作品(大多是"文华奖"获奖剧目)的实证性案例,进行深度的、理性的分析与反思,并尽量提出比较科学的发展路径与方向,为中国当代戏剧艺术的创作实践的可持续发展提供一定的参考。

本书彰显了形式主义戏剧美学的中国主体性,即彰显中国民族戏剧的写意性、假定性,强调"诗意空间""诗性景观"的作用,充分利用"舞台经济"的原则,以便建立当代的"写意戏剧""中国戏剧",创造性地转化、涵化中国民族艺术与本土哲学,兼顾民族戏剧文化的根性。在这种意义上,它也可以被称为"文化戏剧"。

二、研究方法

本书的研究思路是从视觉文化时代语境出发,审视中国当代戏剧创作的转型话题。首先,梳理视觉文化的主要理论、当代戏剧与视觉文化的联系,以及1990年代以来中国戏剧视觉化转型的时代语境,主要是国家广电总局、文化部提出注重文艺"娱乐性"和"观赏性",从而引发戏剧艺术的重大改革。对之,我们可以概括为视觉化、空间化、景观化、形式化的"四化"改革。接着,从戏剧观念、戏剧手段、戏剧形态、戏剧本体等层面论述戏剧"四化"改革的现状,再对"四化"改革带来的各种问题进行理性反思。最后,针对整个趋势与问题,从强化生活与风格、兼顾形式本体与生命本体、结合艺术景观与技术景观等角度,提出可供参考的路径。

本书的重点包括:一是将以说话、演唱、动作表演为主的戏剧艺术的时代改革,

置于视觉文化的时代语境,集中探究 1990 年代以来中国戏剧"四化"改革的话题。二是系统论述视觉文化对中国当代戏剧观念、戏剧手段、戏剧形态、戏剧本体的重大影响,重点研究其现状、问题与出路。三是运用视觉文化理论、形式主义美学、空间叙事学等理论方法,以及整体分析与个案分析相结合的分析方法,同时运用历史的、审美的、民族的、辩证的思维方式,具有鲜明的问题意识与问题导向,在理论方法上具有跨学科的、交叉运用的特点。

本书的难点包括:一是视觉文化语境下戏剧艺术如何发生改革与转型,需要戏剧理论、视觉理论的支撑和创作实践、案例数据的支撑,对此笔者只能尽力而为,收集并分析大量例证,以期获得数据上的支持。二是各种视觉文化理论的运用需要加强,但问题是它们之间往往大同小异,而且与意识形态理论、社会理论、技术理论、文化理论纠缠在一起,这些着实令笔者有些眼花缭乱,在引用与论证上有点顾此失彼,挂一漏万。三是针对当代戏剧"四化"改革过程中存在的一些重要问题,如何进行文化定位与理性反思,如何提出准确而科学的出路,而且尽量包容不同情形、多元追求,这些都需要科学论证。

鉴于此,本书的研究方法如下:

1. 视觉文化理论的方法。本书主要运用的视觉文化理论,是巴拉兹的"可见精神"说,德波、鲍德里亚等西方马克思主义思想家的"景观物化"说,以及周宪的"视觉自然"说,审视戏剧艺术生产与视觉文化体现、观众审美需求之间的关系,说明中国当代戏剧如何发生视觉化、景观化的艺术改革,以及由此带来的视觉奇观、视觉过剩的创作问题。这几种视觉文化理论各有侧重,甚至存在冲突,比如巴拉兹的"可见精神"说主要是视觉文化教化理论,德波、鲍德里亚的理论主要是视觉文化批判理论,而周宪的理论既有肯定又有否定。这体现了笔者的辩证精神与复杂态度。

2. 形式主义美学、空间叙事学的方法。形式主义美学是一门成熟的美学分支,这里主要运用科林伍德、苏珊·朗格等人的观点,用于分析中国当前戏剧的形式化改革的话题。形式主义与西方马克思主义并非对立的,后者重点批判的是物、物化、制度。空间叙事学是新兴的叙事学分支,具有后现代叙事学的性质,在中国主要用于分析文学、影视的作品创作,主要引用约瑟夫·弗兰克、龙迪勇等人的观点。必须指出,戏剧的空间叙事不是文学的语言叙事、影视的图像叙事,而是演员

表演叙事、空间表演叙事,这与戏剧艺术的现场表演特性有关,与戏剧舞台的视觉意识、空间意识的时代变迁有关。

3. 史料学的方法。这种传统研究方法兴盛于 20 世纪前期王国维、钱锺书、柳诒徵、王瑶诸先生的著作中,有一定的借鉴作用。戏剧研究中的理论介入与阐释,必须与戏剧创作的实际情形结合起来,才能做到"贴肉",是"一棵菜"。因此,本书的研究较多地引用了"第一手资料",即创作者自述、演出新闻报道、演出最新评论、剧目创作背景资料,乃至某些社会文化史料,力图还原戏剧创作、戏剧艺术的历史现场。这些文献引证当然是适度的,并加以分析的。

4. 案例分析法。本书考察范围较广,涉及近三十年的戏剧创作与发展的状况,不仅需要相关理论支持,而且需要相关数据支持,甚至需要实证性的科学分析与研究。在各章中间的关键部分以及最后一节,笔者有意识对自己熟知的某些个案,进行集中而详细的分析,以期获得案例深入分析、避免理论务虚的研究效果,同时适度打开封闭的阐释系统,显示一种内在的话语张力。

第二章　戏剧观念的视觉化转型

我们正处在一个风云激荡的大时代。在改革深化的新形势下,在市场经济的全面渗透中,我们的一切都在重新估价和调整,事物的本质和真理被逐渐显现;变革和创新成为时兴而持久的话题,科技进步,文化振兴,各项大业都被期待着昂扬奋进,合力重塑着新的中国人和新的民族形象。

在内涵发展、外延拓展、机制更新、形态转换的时代潮流中,当前的中国戏剧涌动着一场外在的形态革命和内在的精神革命。中国戏剧艺术拥有自己的历史和文化,拥有自己特立于世界戏剧之林的戏曲艺术优势,它作为我们民族文化的物质或精神形态的杰出体现者,需要在时代语境下做出进一步反思与发扬,与世界各民族的外来戏剧进行对话与渗透,以创作一种适合我们民族土壤与当代视野的最佳物质形态和思维方式的"当代诗剧""写意戏剧"。就戏剧改革而言,其首要表现往往是新兴戏剧理论的宣扬与争论,其第一范畴就是戏剧观念的改革。戏剧观念可以理解为"对整个戏剧艺术的看法"[1],或者"戏剧家对戏剧作为一种艺术形式的总体看法"[2]。就其美学倡导与艺术追求而言,每一种戏剧观念其实就是一种观念范型(并非创作方法、流派或类型)。

"十七年"时期,中国内地的主流戏剧可以概括为"人民戏剧""泛政治戏剧",强调寓教于乐的宣教功能。1980年代以后,在戏剧发展、大众娱乐的双重压迫下,经过"戏剧观"大讨论和众多新潮戏剧作品的探索实践,戏剧观念突破此前的单一化格局,基于对戏剧假定性的特质的共同认知,出现传统与反传统、写实与写意、幻觉与非幻觉并存的多元化格局,涌现出"写意戏剧""表现戏剧""完全戏剧"等新型的戏剧观念。1990年代以后,视觉消费逐渐成为文化市场的主导功能,无论商业戏剧、主旋律戏剧还是先锋戏剧,都追求视觉消费的品质,并且相互交叉融合,使得戏

[1] 黄佐临:《漫谈"戏剧观"》,载《我与写意戏剧观》,中国戏剧出版社1990年版,第283页。
[2] 丁扬忠:《谈戏剧观的突破》,《戏剧报》1983年第3期。

剧观念再次趋于多元化与同一化。一方面,"泛戏剧""泛喜剧""景观戏剧"等新型戏剧观念盛行,对戏剧媒介、审美风格、视觉景观、制作方式等不同层面展开追寻;另一方面,这些新型戏剧观念或多或少都强调戏剧艺术的视觉消费功能,从而达成一种时代共识,或者名其曰时代标记。

第一节　种类融合与泛戏剧观念

基于种类融合的"泛戏剧"观念范型的倡导与推行,最初肇始于现代戏剧家对一种理想、纯粹而完全的戏剧形态的选择与考量。

20世纪二三十年代,是欧美戏剧创作的重大裂变期、转型期。虽然亚里士多德式(或易卜生式、斯坦尼斯拉夫斯基式)的写实主义戏剧、情节剧依然占据剧坛主导位置,但是戏剧艺术的多样化探索已经是五花八门。颓废主义的现代派戏剧尚有余绪,全面冲击传统戏剧的内容与形式,契诃夫式的戏剧虽是现实主义的,但内容与形式是新颖的;在"一战"、工人运动、帝国主义、纳粹主义等因素的综合影响下,皮斯卡托、布莱希特等人发起"政治戏剧""叙事戏剧",推动戏剧艺术的叙述化、互动化;1919—1935年,梅兰芳陆续到日本、美国、苏联作访问演出,在海外产生极大反响,布莱希特、梅耶荷德等人从中国戏曲程式化的叙述和表演方法中得到莫大的启发;皮兰德娄运用戏中戏结构推出一系列"怪诞戏剧",颠覆了人们对于戏剧艺术以及戏剧与生活关系的各种认知,并于1934年获得诺贝尔文学奖,进一步强化了现代戏剧改革的动力与倾向;超现实主义出身的阿尔托,与现代派戏剧决裂,四处旅行、演讲,抛出了更具颠覆性的"总体戏剧""残酷戏剧"引起剧坛与社会的不安。

此时期,对欧美后世戏剧改革产生重大影响的戏剧观念,应该是布莱希特提出的"叙述体戏剧""辩证戏剧",梅耶荷德提出的"杂耍戏剧""构成主义戏剧",阿尔托提出的"总体戏剧""残酷戏剧"。他们三人的戏剧改革主张具有一个共同特点,就是都认为戏剧是剧场艺术、表演艺术,演员表演有其独特的表演语汇,并不局限于剧本和对话,而是以演员造型和身体为基础,同时使用舞蹈、歌咏、默剧、手势、面具、杂技和木偶等各种表演技艺,以及音乐、音响、灯光、布景、道具、服饰、电影、摄影、投影、几何体等各种物质手段,其中很多是跨戏剧、跨媒介的表现手法。这种

"总体戏剧""完全剧场"既是对世界原始戏剧、仪式戏剧的回归,又是对现代媒介生产、文化互动的回应,丰富了戏剧艺术的表现方式和文化功能。1960年代以后,在布莱希特、梅耶荷德、阿尔托等人的基础上,当代欧美戏剧发生了更加巨大的变革,很多戏剧观念、戏剧作品抛弃了戏剧的统一性、文学性,走上了对抗传统、种类融合、媒介融合、娱乐消费的不归路。这些崭新的戏剧观念和作品传入中国内地,对黄佐临、高行健、林兆华、孟京辉、张广天等人产生了重大影响。

媒介融合与种类融合是两个概念,在戏剧叙述化、泛化的过程中,它们互有交叉,具有相关性。媒介领域的"融合"概念,最早由美国传播学者罗杰·菲德勒于1978年提出,他在《媒介形态变化:认识新媒介》中认为,"所有的传播技术正在遭受联合变形之苦",彼此之间的界限愈发模糊,每种媒介只有以自己为参照点,才能识别自己的面目。"传播形态融合"的概念,则是由美国传播学者伊契尔·索勒·普尔于1983年在《自由的科技》中首次提出的。也有人认为,"每种媒介都有自身的优势与劣势……新媒介通常并不会消灭旧媒介,它们只是将旧媒介推到它们具有相对优势的领域"[①]。在互联网、多媒体、全媒体、融媒体的信息时代、媒介时代,在网络技术、数字技术、拍摄技术、材料技术、合成技术、装置技术的刺激下,面临"被消亡"威胁的传统媒体、传统艺术,纷纷走上媒介融合的道路,在传播内容、形式、器材、渠道、终端、组织等方面,不断进行互渗、互融、互动,迎来新的发展时期。

就戏剧艺术而言,种类融合、媒介融合的思维可以概括为"戏剧+"模式,综合各种表演艺术、媒介艺术,泛化、模糊戏剧艺术的界限,从而产生了一些新颖的戏剧观念、戏剧形态,对正统戏剧艺术形成对照作用。

一、戏剧艺术的泛化

1990年代以来,戏剧艺术的泛化的重要体现,主要有三个方面。

1. 戏剧对歌舞、影视等其他表现形式与媒介的借鉴

这个问题从1980年代就开始了。深受法国当代戏剧,尤其是阿尔托戏剧影响的高行健,在《我的戏剧观》中提出一种戏剧主张:"如今我们称之为话剧的戏剧不必把自己仅仅限死为说话的艺术。剧作家也不必把自己弄成仅仅是一种文学样式

① [美]杰克·富勒:《信息时代的新闻价值观》,展江译,新华出版社1999年版。

的作者的地步。"①他强调"剧作家写出剧本不应专供阅读用,而应该有强烈的剧场意识","台词只不过是剧作中的一个部分"。他返归中西戏剧的最初源流,认为戏剧是一门综合的艺术,"原始宗教仪式中的面具、歌舞与民间说唱,耍嘴皮子的相声和拼气力的相扑,乃至于傀儡、影子、魔术与杂技,都可以入戏"②。高行健的《野人》是"综合"理念的一个最突出的实践,集歌舞、面具、傀儡、哑剧、朗诵、声色光影于一炉。陶骏等人的《魔方》是容纳哑剧、音乐、舞蹈、相声、小品等不同艺术构成的"马戏晚会式"的组合戏剧。王贵导演的无场次话剧《海峡情祭》,讲述"寡妇村"题材,情节性不强,充斥着一些闽南歌舞场面,在戏份总量上超过人物台词与故事情节。

1990年代以后,这种泛化的戏剧艺术手段在先锋戏剧乃至商业戏剧、主旋律戏剧中得到了广泛运用。如孟京辉、张广天等著名导演,都追求诗、乐、舞合一的"泛戏剧",或曰"音乐剧",一种好看好玩、对社会人生具有穿透力、解释力的纯粹戏剧。张广天提出"材料戏剧"的理论主张,其实就是一切材料为我所用,包括各种媒介、物质、符号,乃至演员本身。他认为空间(剧场及舞美)、文本(剧本及素材)和肢体(演员),是材料戏剧的三大要素,也就是三大戏剧材料③。在"空的空间"的基础上,一切皆材料,皆可为我驱遣、涂抹、组接。"当意象以人事的方式连接起来,就是戏,而以情景的方式连接,就是诗"④。套用理查德·谢克纳《环境戏剧》中的一句话,"剧本只不过是一个以此来构成一个演出的借口而已","一切只不过是一个以此来构成一个演出的材料而已"。

黄鸣奋在《数码戏剧学》中认为:"我们必须正视戏剧的形态、戏剧特征、戏剧外延的历史变迁,并相应更新自己的研究视野。如果执着于传统戏剧的某一形态、某种特征、某个范围,由此概括出一成不变的戏剧定义,那么,有可能妨碍我们认识戏剧史上所已经或即将发生的变革的重要性,而将当今不胫而走、深入人心的各种新型剧排除于戏剧研究领域之外,这无异于作茧自缚。"⑤一个时代有一个时代的戏剧,戏剧艺术的内涵与外延总是在与时俱进,任何经典定义、古典定义其实都是作

① 高行健:《我的戏剧观》,载《对一种现代戏剧的追求》,中国戏剧出版社1988年版,第44页。
② 高行健:《我的戏剧观》,载《对一种现代戏剧的追求》,中国戏剧出版社1988年版,第45页。
③ 张广天:《字主义与材料戏剧》,http://blog.sina.com.cn/zhangguangtian,2009年6月15日。
④ 张广天:《字主义与材料戏剧》,http://blog.sina.com.cn/zhangguangtian,2009年6月15日。
⑤ 黄鸣奋:《数码戏剧学》,厦门大学出版社2003年版,第5-6页。

茧自缚,画地为牢。

2. 影视等其他艺术形式对话剧、戏曲的借鉴

其一,演剧方式的影响。早期电影、电视剧,都是摆拍,舞台演出、台词的痕迹很重。1990年代以后的琼瑶剧、金庸剧以及情景喜剧等,仍然保留舞台剧的某些特征。戏剧的戏剧性、冲突性、动作性以及戏剧表演技巧,是电影、电视剧、网络剧的重要追求。

其二,"屏幕戏剧"的形成。电影、电视剧、网络剧可以视为戏剧的屏幕形态。进入现代社会,受大众传媒和科学技术的驱动与逼迫,戏剧在努力丰富发展剧场艺术的同时,也开拓着自己的演出载体形态,以适应新鲜、快捷、自由的娱乐方式,包括影视形态、动画形态、网络形态。以屏幕为平台的戏剧演出与镜框式舞台一样,观众只能从一面观看,即使是坐在作为观看区的家庭影院里或电脑前。影视形态包括戏剧录像片、戏曲影视片乃至纯粹的影视剧。近代以来,一些经典剧目被拍摄成电影广为传播,使得一些戏曲剧种借助现代传媒手段,一夜成名,唱遍全国,走向世界。影视与戏剧有千丝万缕的联系,适合以"大戏剧"的观念进行涵括、泛化。实际上,在戏曲屏幕形态的演化过程中,戏曲音乐和唱腔的强度越来越小,表演程式越来越淡,趋于生活化。有些惯于舞台演出的戏曲演员拍摄戏曲影视片时,感到手脚不适,就是载体形态急剧转变的结果。话剧演员由于表演生活化,经过严格系统训练,拍摄影视剧很有优势,故而中央戏剧学院(简称"中戏")、上海戏剧学院、北京人艺、上海人民艺术剧院出了一批影视明星,成为影视剧表演的中坚力量。

其三,物质元素的影响。电视剧《大汉天子》《大明宫词》《武媚娘传奇》对汉代、唐代戏剧元素多有运用,如角抵戏《东海黄公》、皮影戏《陌上桑》、昆仑奴面具、歌舞戏《兰陵王》、兰陵王面具,许多融入剧情,推动剧情,较好刻画了人物的性格。电影《霸王别姬》《青蛇》、电视剧《天涯明月刀》《甄嬛传》中的化妆、发型、头饰、衣帽,都借鉴了戏曲艺术。

其四,表现手法的影响。电影、电视剧、电视节目中都有对戏曲手法的运用。武侠剧《神雕侠侣》有戏曲化的武功设计,武侠电影《影》有戏曲化的舞台设计,是武侠影视民族化的美学追求的成功典范。2018年,文化综艺节目《经典咏流传》对古典诗词进行了民族化、流行化再造。其中叶炫清的《金缕衣》、张雪迎的《清平调》,其民族唱法都融入了戏曲演唱技巧,而且现场有越剧、京剧演员的伴舞,通过剧情

解释、烘托唱词的内容。

其五,新型品种的形成,如戏曲电影、戏曲电视剧。这里只指出戏曲艺术的艺术优势。其一,戏曲的假定性(写意性、虚拟性)是中国特有的艺术韵味,以局部代全部,以一当十,以少胜多,简练写意,含蓄传神,时空转换自由。而且,可以节省影视成本预算。其二,戏曲的代言体、叙述体为电影、电视剧的结构艺术提供了重要借鉴。布莱希特叙述体戏剧的叙述手法在当代先锋影视中得到运用,其实源自中国戏曲艺术的艺术传统。

其六,文化符号的衍生。当代服装、商品包装、卡币、纪念品等工艺设计,广泛运用戏曲手法,作为中国、民族、地域、复古等层面的文化符号,深受中外顾客欢迎。如张飞牛肉、老陕食品等土特产包装袋的设计,"New Balance 576"球鞋脸谱系列、时装表演脸谱彩妆与服饰等衣物的设计,不胜枚举[①]。

3. 日常生活的泛戏剧化

人类表演、人类文化的综合研究、跨界研究,容易造成日常生活、社会行为乃至文化人格的泛戏剧化(表演化),将其他一些学科纳入戏剧学的视域。美国著名戏剧家谢克纳称之为"人类表演学",将社会仪式行为引入戏剧创作与研究,对中国话剧产生影响。"人类表演学"支撑下的戏剧被称为"类戏剧""社会戏剧""社会剧场"。1968年,他的《环境戏剧的六项原则》奠定了这门学问的基础。这是近年国际发展最快的人文新学科之一,不局限于研究传统舞台上的艺术表演,而要分析所有人类表演,因此迅速渗透到社会学、心理学、文学、历史学、政治学、经济学、电视学、教育学等学科中。2005年3月,谢克纳在上海戏剧学院建立人类表演学研究中心。这些艺术泛化现象有利于戏剧学的深入研究,也有助于拓宽戏剧创作的视野。

口头表演学与社会剧场:1984年,美国西北大学将演讲系的"口头阐释系"改名为"口头表演系",让"口头阐释"包括各行各业必备的社会表达活动。这个"口头表演学"与谢克纳的"人类表演学"各有侧重,但是经过多年来的互相渗透,口头表演学也将范围扩大到人类仪式活动、狂欢表演、游行景观等活动。口头表演学习与

① 参看陈爱国:《"非遗"视野下戏曲脸谱的应用与发展》,《非物质文化遗产研究集刊》(第八辑),浙江工商大学出版社2015年11月出版。

训练属于能力展示、社会规约的行为,其目的是加强口头表达能力、社会交往能力,因此具有积极健康的素质教育与社会教育的意义。

以口头表演学为基础的社会剧场,涉及以下层面:演播厅剧场,主要是脱口秀、娱乐类访谈节目,如郭德纲、金星、周立波等的访谈节目;讲坛剧场,主要是教室讲课、科教节目、演讲;会议剧场,主要是讲话、发言、提问、回答,体现出多重声音;新闻剧场,主要是新闻节目,体现出多重声音;销售剧场,主要是模特表演、传统吆喝、街头走秀、购物节目;法庭剧场,涉及原告、被告、律师、法官,体现出多重声音;婚礼剧场,主要由表白、表态演出构成,主持人话语贯穿其间;交流剧场,主要是学术会议、日常交流,体现出各种文化交流的表演性。

戏剧泛艺术化的形成,与媒介融合的时代趋势有关,也与舞台艺术创作的"跨界"现象有关。许多戏剧的导演、编剧、演员、音乐、灯光、舞美等,在话剧、戏曲、歌剧、舞剧之间跨界创作,有的甚至在舞台剧与影视剧及其他表演艺术之间跨界创作,容易造成形式与审美的泛戏剧化。主创人员相互越位,跨剧种生产,将各种艺术特性综合、融合在一起,促进了戏剧舞台样式和演员表演的多样化。如曹其敬、陈薪伊、郭晓男、田沁鑫等导演涉足话剧、戏曲、歌剧、音乐剧的编导,过士行、刘和平、盛和煜、邹静之等编剧涉足话剧、戏曲、歌剧、电影、电视剧的剧本构作,因而将其他艺术形式的艺术手法带入某个特定形式,促进当代影视剧的艺术技巧、形态、特征乃至主题的发展、进化。

二、"总体戏剧"的探索

1980年代,在影视艺术的强烈冲击下,黄佐临"写意戏剧"、徐晓钟"表现戏剧"、高行健"完全戏剧"等当代性的戏剧理念,都强调戏剧的综合性、表现性、视觉性、娱乐性。进入1990年代,在视觉文化消费市场的残酷竞争中,戏剧观念再次发生巨变,力倡"新的综合",追求"泛戏剧""大戏剧",将"总体戏剧""全息戏剧"的探索全面付诸实践,造成戏剧的泛艺术化。这主要体现为话剧可以借用戏曲,戏曲可以借鉴话剧,戏剧可以借鉴歌舞、影视、社会仪式、装置技术等其他表现形式。戏剧艺术的这种求新求变的"新的综合",类似于创新型产业的供给侧结构型改革。

这其实是戏剧艺术的"返本开新",或者说是"历史还原"。追溯到戏剧的起源和本初状态,我们会发现,戏剧艺术不只是一种语言艺术、动作艺术,而是多种表演

技艺的综合艺术。它从一开始就是如此的。这不是"元戏剧",是"原初戏剧"。在那里,原始宗教仪式中的面具、傩舞与民间说唱、耍嘴皮子的相声和拼力气的相扑,乃至傀儡、皮影、魔术与杂技,都可以入戏。两千多年前的汉代"百戏",就是将众多的表演技艺并存一起,乃至融汇一起,之后才形成了戏剧这门综合艺术。戏剧艺术的现实生命,其实只在于它的表演性和剧场性。我们也许只有回到曾经给其以生命的源流中去,才能将当代的戏剧艺术予以融会贯通,重建雄风。这不仅是当代中国戏剧的问题,也是当代世界戏剧的问题。事实上,这种"总体戏剧"正以各种说法与面貌在各个"场域"探索着、开展着。

作为"总体戏剧"的戏曲艺术,是中国古典文艺门类中成熟最晚、样式最复杂的几种之一。在漫长的历史时空里,它以海纳百川的艺术气度,将歌舞百戏等诸多艺术加以改造、升级,使它们为一个目的、一个故事、一个主题效劳。这些艺术形式的结合不是简单的混杂、混合,而是高度的综合、整合,创造出作为"总体戏剧"的戏曲艺术——中国民族戏剧。戏曲艺术的核心是演员表演和音乐创作,而后者最终依靠前者来体现。戏剧理论家苏国荣在《戏曲美学》中指出:"戏曲所采取的方式,是歌舞化的人物动作。这是构成戏曲基本特征的核心部位。"[①]万物皆由动而生,由动而变。人物要将内心的动作向外部动作转化,就必须有足够的、丰富的动作表现形式与技巧,就要有"歌舞百戏"的技巧和技能。他还说,演员不仅要会演戏,还要会舞、会唱、会打,具有集百艺于一身的高超功架,音乐、舞蹈、曲艺、杂技、武术,几乎无所不会。"他们一身,几乎成了一套活的艺术百科全书。"[②]戏曲演员高超的技艺形成了复杂的表演形式,优美的音乐旋律具有很强的观赏性和娱乐性,也为戏曲形成物我一体、意与境浑的写意风格提供了雄厚的技术条件。

中国戏曲艺术的这种特性,形成了抗拒外界破坏的自我保存力量,在"弱肉强食,适者生存"的社会生态环境中,能保持极强的社会适应能力,维持戏曲艺术"类"的特征。这也是中国戏曲艺术晚出于古希腊戏剧和印度梵剧,而成为唯一存活下来的古老戏剧的主要原因。

现代以后,由于对戏曲社会教化功能的过分强调,戏曲作为技艺表演的一面受到极大的限制。此外,还将戏曲不恰当地定位为严肃艺术、高雅艺术,过多考虑综

[①] 苏国荣:《戏曲美学》,文化艺术出版社1999年版,第40页。
[②] 苏国荣:《戏曲美学》,文化艺术出版社1999年版,第39页。

合体现和舞台调度,戏曲的商业包装先声夺人、喧宾夺主。这些因素使得戏剧家和演员难以沉下心来研究戏剧技艺的艺术魅力与娱乐功能。戏曲和话剧都拘囿于"易卜生式社会问题剧",拘囿于传统的戏剧观念。

1999年,在21世纪的入口,全国有两个新创剧目横空出世,令人惊奇、瞩目,一个是黄梅戏《徽州女人》,一个是川剧《金子》。这两个戏虽然在编剧技巧上有一些不足,但在表演技巧上十分讲究,如前者有许多舞蹈慢动作,还有抬轿舞等场面;后者为金子的表演留下了大片空间,还有川剧的绝活藏刀、变脸等。两位年轻青衣韩再芬、沈铁梅在演唱技巧上还注意将通俗歌曲的唱法与传统剧种唱腔相结合,使戏曲的演唱具有更多的兼容性。

在新的世纪,无法忍受被边缘化的戏剧家,纷纷回到东方古老剧和希腊戏剧的传统中去,进行艺术和思想的交流。戏剧艺术将充分调动它们所拥有的一切艺术手段和多种舞台样式,重新赋予舞台演出以新的生命力。时代在飞速发展、变化,现存地球上的1亿种生物,每年注定有5万种在不断消亡。戏剧这种文艺样式能否与时代俱进,彰显于新世纪,就要看戏剧工作者和全社会的努力。事实上,随着时代发展和社会生活的变化,戏剧艺术的综合、调整工作至今没有停止,不断吸取一些新的、富于时代气息的艺术成分,以新的终极形态去观照世界与人生。

在科技发达、艺术多元、注重消费、强调体验的新时代,戏剧艺术需要在继承的基础上进行再创新,需要不断吸纳新的艺术成分以丰富自己的表现手段。但创新必定有一个尺度,就是在编导演音美和唱做念打舞等各方面,都要有一种亦新亦旧、浑然一体的韵味与意味,一种具有人文价值、文化价值的东西,使得观众愿意到剧场里来看戏,并对新形态的戏剧艺术有所恋恋不舍。

三、杂交剧种的纷呈

1. 跨剧种戏曲

跨剧种戏曲也叫"戏曲交响乐",是多种戏曲剧种的结合,突破戏曲剧种限制。1980年代中期,魏明伦川剧《潘金莲》插入了越剧、西洋歌剧的唱段,但仅限于个别地方,尚未与川剧平行交织、交响。1990年代中期,湖北推出这种"戏曲交响乐",如京歌剧《粗粗汉靓靓女》综合了京剧、荆州花鼓戏,京楚剧《一瓶茅台》综合了京剧、楚剧,都是平行交响的。2010年代,河南商洛推出历史剧《闯王寨传奇》,借鉴

商南花灯小戏及秦腔、京剧、豫剧、黄梅戏、河北梆子等唱腔体,将戏曲剧种彻底泛化了、综合化了,因涉及剧种过多,无法对剧目剧种进行命名,只好称作"文化历史剧"。

这种跨剧种戏曲的创作,不仅有国内的,还有国际的。1996年,美国纽约古希腊剧团和中国京剧院合作,以京剧为主,排演了根据古希腊悲剧改编的《巴凯》,这给中国国内的戏剧家以极大的艺术启迪。其间,2000年,日本NHK交响乐团以中国京剧、日本能乐、意大利歌剧三种艺术手段,隆重推出了大歌剧《门》。意大利著名导演尤金尼奥·巴尔巴有着宏伟的戏剧乌托邦的梦想,积极倡导跨文化交流的"欧亚戏剧"(也叫"第三种戏剧"),吸收不同国家、民族的学员,通过各自的本土戏剧表演,构建成一种交流性、整合性的跨文化表演,一种基于国际戏剧人类学的"融合戏剧"。

就"泛戏曲"而言,它们大多运用了戏曲音乐的织体思维。织体思维是作曲时同时使用两个以上的音符构成和弦,以和声为主,并根据一定法则组织声部的创作思路和方法。织体音乐可以通过各种个性旋律的对比与交织,组成网络状的对比强烈的立体音乐形式,同时表达不同人物之间的内心冲突。中国戏曲音乐的构成形式多是线性思维,以旋律线条依次营造各种特定的情绪氛围和具体情感。但事实上也存在着织体音乐的基本性状,如皮黄腔中男女声合唱,有男女分腔之板,不同音高的旋律同时展开,而且在唱与伴奏、各种伴奏乐器之间,产生大同小异的效果,已是支声复调的伴奏形式;高腔音乐在男女混声帮腔时,已出现至少是八度重复的和声现象,声乐演唱与器乐伴奏交织,构成了一定意义上的音乐织体;在江南一些剧种音乐中,唱腔与伴奏在旋律线条、节奏形态上也各不相同,互相独立又互相协调,形成对比性的复调因素。

戏曲音乐创作中运用织体思维方式既是可行的,也是有益的。近几十年来,广大戏曲音乐工作者在这一领域做出了重大成绩。如戏曲音乐伴奏器的配置,由传统的"三大件""四大件"逐渐发展为不同形式的乐队建制,伴奏形式由单纯的托腔保调发展成有构思立意、和声章法和总谱规范的织体伴奏,使器乐的功能得到科学合理的运用,得到淋漓尽致的发挥。唱腔音乐虽基本在音乐旋律的修饰翻新上做文章,但黄梅戏《庄周》、湘剧《山鬼》、花鼓戏《筒车谣》等新创剧目,其唱腔音乐中有二声部以上的轮唱、重唱,或是大段的男女混合唱,对戏曲唱腔音乐的多声部创作

做出了有益尝试。京歌剧《粗粗汉靓靓女》还将京剧与荆州花鼓戏这两个不同腔系的音乐糅合在一起,用交响乐队伴奏,开辟了戏曲音乐的新空间。当然,以线性思维为常规的戏曲音乐,采用织体思维方式来指导创作,会遇到较多困难,如多声部合唱音乐,其外声部音乐旋律独立感较强,而内声部音乐旋律独立性较弱,这对于强调个性风格的戏曲唱腔音乐而言,必须认真研究、积极探索,促进戏曲音乐更适合当代观众的审美趣味。

多声部唱腔应根据剧情和演员、乐队条件而定,编剧、导演在一度创作中也应有积极的追求,在技术上作缜密的安排。织体思维方式的运用,不仅不会排斥戏曲音乐的线性思维,相反带来的是音乐信息量的增加、创作手法的丰富、创作面的进一步拓宽,使中国的戏曲音乐更能表现和代表时代生活的心声。

改革开放以来,为适应当代观众的审美趣味,特别是都市青年观众对现代流行艺术的爱好,许多新编历史剧和现代戏都有了较大的突破和创新,包括戏曲唱腔、配乐、演唱技巧等,运用更多的和弦、西洋乐器和通俗唱法。如汉剧《弹吉他的姑娘》、采茶戏《山歌情》、黄梅戏《徽州女人》等,某种程度上都可算是西方音乐剧的样式,只不过没有明目张胆地冠以"音乐剧"的头衔。有的剧目力图将两个以上的戏曲剧种糅合起来,其中的过门、过场就离不开音乐剧形式的协调,如京歌剧《粗粗汉靓靓女》嫁接了京剧和荆州花鼓戏,令人耳目一新,现代气息浓郁,引起戏曲界的较大争议。戏曲音乐剧,且不论这种提法是否含混不清,虽不是戏曲发展的目的与归宿,但它有一个好处,即突现音乐的审美功能和艺术魅力,把唱腔音乐视为戏曲革新的关键所在。

2. 歌谣体戏曲

歌谣体戏曲是戏曲与其他音乐形式的结合,突破戏曲音乐限制,将戏曲音乐与民族民间音乐、流行音乐相融合。

从艺术特征上说,戏曲原本就是文学、音乐、舞蹈高度综合的音乐化戏剧,西方音乐剧的综合因素也不外乎这三者;在演唱方法上,京剧老生、青衣都是美声的,其他行当多是民族的,近年来也出现了通俗的。1990年代后期,为与国际接轨,将传统戏曲艺术打扮成当代流行艺术,各地戏曲音乐剧可谓方兴未艾,如上海越剧院、浙江小百花越剧团正在尝试越剧音乐剧,上海淮剧团、安徽省黄梅戏剧院也提出了创作淮剧音乐剧、黄梅戏音乐剧的大胆设想。这些举措都是建立地方戏的现代品

格、创造适应当代都市观众的崭新戏曲样式的思考与实验。此时期,中国各地有一些"歌谣体戏曲"横空出世,令人惊奇,如黄梅戏《徽州女人》《妹娃要过河》、川剧《金子》、汉调歌舞剧《猎猎楚魂》、楚剧《三月茶香》、京剧《生活秀》等,在戏曲音乐上注重将传统唱腔(主腔)与地方歌谣小调、戏歌手法相结合,在演唱技巧上注重将通俗歌曲唱法与传统剧种唱腔相结合,使戏曲的演唱具有更多的兼容性、现代性。

在当前形势下,戏曲创作要张扬个性,以现代意识洞察一切,吸收一切艺术品种的优势为我所用,利用现代语汇、现代科技、现代手段,来创造具有鲜明时代特色、现代品位的新形式。对于音乐的艺术功用,法国作曲家卡米尔·圣·桑认为:"音乐能够说出那种无法说出的东西,它促使我们在自己内心中去寻找前所未知的深处;它能表达任何言语都无法表达的情绪和'心态'。"①戏曲必须注意吸收现代音乐题材,运用各种音乐形式,强化乐队功能,来丰富音乐的表现力,哪怕出现了"歌谣体"作曲方式和"戏歌"的演唱方式。当然,突现音乐部分,就是实现戏曲的诗意,因为演员的唱词是诗,音乐也是诗,它们都是用来抒情的,抒发人物现代诗似的情感。

"歌谣体戏曲"与"戏曲音乐剧"这两种提法还是有区别的。来自欧美的音乐剧毕竟是写实戏剧,中国戏曲则以虚实结合的写意法则来创造空灵的流转的时空和意象,其美学原则和艺术成就正在为国际剧坛所研究、借鉴。随着时代生活的变化,戏曲革新是必定无疑的,但要在继承本剧种的优秀传统的前提下进行创新,既不要淡化戏剧张力和内在节奏,也不要一哄而上地学习、借鉴西方音乐剧。只有那些接近音乐剧潜质的剧种,经过分析论证,才可不断探索、尝试,否则就会失去老观众,连年轻观众也不喜欢。

与之相适应,戏曲的动作表演稀释了许多程式化,增加了一些舞蹈化、生活化,甚至还有舞蹈慢动作。从符号学角度看,戏曲程式是一种符号系统。俄国结构主义、形式主义美学家罗曼·雅各布森认为:"人类社会中最社会化、最丰富和最贴切的符号系统显然以视觉和听觉为基础。"②戏曲艺术是时间艺术,又是空间艺术,其表演、服饰、化妆等程式是一种视觉化的图像,而音乐唱腔程式则是一种听觉化的

① 转引自石延春:《试论影视音乐在音乐教学中的动力性》,《电影评介》2008年第6期。
② 转引自[英]特伦斯·霍克斯:《结构主义和符号学》,瞿铁鹏译,上海译文出版社1987年版,第139页。

象征,所以它既有视觉符号,又有听觉符号,因而是胡妙胜所说的"充满符号的戏剧空间"①。符号由"所指"和"能指"构成"联想式的整体",戏曲表演程式也正是如此。印度古代戏剧理论著作《舞论》中,记述了各种舞蹈动作的所指和能指,说明表演动作与表演对象之间往往是一种"同形同构""异质同构"的关系。

有些人一提到"程式"二字,就立刻想到"形式主义""保守主义"等字眼,这实在是一种误解。因为生活中有许多事物,就有许多符号,有许多属于自身特征的东西。程式也并非戏曲独有,其实话剧、舞蹈、音乐等艺术,都有自己的程式。正如焦菊隐所说:"话剧也是有程式的,如分幕、分场、怎样介绍人物、怎样展开矛盾等等。只不过不像戏曲那样严格罢了。"②当前,面对影视话剧表演生活化的蔓延而形成的观众审美心理定式,一些创作者、理论家都在探讨戏曲程式的"束缚"问题,有人主张创造新程式,有人提出消解程式,还有人要求另起炉灶。我们必须看到,程式性或符号性是戏曲艺术的主要特征之一,否定了它,就是否定了戏曲本身。改革开放以来的戏曲艺术实践证明,戏曲有能力表现现代人丰富复杂的思想感情和对生活形态的理解。戏曲程式是一个动态平衡模式,自始至终处于不断发展变化中,经历代艺术家的改造、创新、丰富、完善,以表现不同时代生活题材和人物形象。正因程式既有规范性又有灵活性,所以戏曲艺术才被称为"有规律的自由动作"。

为了增强戏剧表演的可看性、时尚性、震撼性,"歌谣体戏曲"的表演方式必须淡化旧有程式,增加生活动作。戏曲演述剧情时特有的程式性、虚拟性、写意性,虽然具有很强的表现能力、表达优势,但是存在着已有的戏曲规范是否根据不同剧情而展开革新的问题。尤其是表演程式具有很强的技术性因素,具有规范、固定的特征,不容许更改、走样。但程式动作毕竟是形式的东西,还得与适当的内容结合起来,融进艺术和心灵的因素,做到技艺双美,为一般观众所喜闻乐见。戏谚云:"戏法人人会变,各有巧妙不同","程式是死的,人是活的"。这就是说,程式与虚拟每人都可通过"四功五法"基本功的长期训练而掌握、运用,但是否用得巧妙、得体,就要因人而异,因戏而异。关键是演员对其神韵的领悟与表达,如何将程式与生活结合起来,将写意与写实结合起来。成熟的和有悟性的演员,往往会灵活运用程式,

① 胡妙胜:《充满符号的戏剧空间——舞台设计论集》,上海文艺出版社 2014 年版,其书名体现出戏剧符号学的学术追求。

② 焦菊隐:《焦菊隐文集(第四卷)》,文化艺术出版社 1988 年版,第 220 页。

有守有破,奇招迭出,从而丰富、发展了戏曲程式,或者说创造了戏曲新程式。

其实,对任何艺术创造活动来说,虽各有一大堆规律、守则、秘诀、方法等,但真正要达到高深自由的艺术境界,一般都呈现为"无法之法,是为圣法"。戏剧创作者,特别是演员大都经过"唯法是遵""唯法是用"的阶段,但要最后达到"化法于艺",要经过一个长期而艰巨的艺术突破过程。这就要求演员对社会生活和人物性格有深刻理解,有较高的艺术修养和独到的美学见解,只有做到这样,才能做到"化法于艺""无法是至法",才能创造典型化、个性化的活生生的人物形象。艺术只有达到"无法是至法"的化境,书法家才能笔走龙蛇,画家才能尺中见澜,演员才能超越程式规范,万物由我裁取,胸中有竹而自成之,真实地反映出一个丰富复杂的心灵世界。

3. 相声剧

相声剧是戏剧与相声的结合,打破传统相声的表现方式和表演方法,通过戏剧情境进行相声表演,大多有喜剧性的故事情节、人物形象,甚至有舞台道具、背景。

相声与戏剧发生联系,有两种形式。其一是作为戏曲(戏剧)的语境叙述方式,如老舍的话剧《茶馆》《龙须沟》以及过士行的话剧《厕所》等各幕开头的相声、快板。这种趋势后来发展为评书、乱弹等其他曲艺、戏曲品种,都可以作为话剧或戏曲剧目的语境叙述方式、文化定位方式。其二是作为戏剧的基本表现方式,也就是相声剧。1930年代,中国已有相声剧的形式,当时称为"笑剧"。1985—2012年,赖声川陆续创作"我们说相声"系列《那一夜,我们说相声》《这一夜,我们说相声》《又一夜,谁来说相声》《千禧夜,我们说相声》《这一夜,Women说相声》《那一夜,在旅途中说相声》等,传播到大陆,极大地刺激了大陆相声剧的创作。

中国相声剧可以分为两种类型。一是"台词剧"类型。赖声川的相声剧,在一个原创性的戏剧框架与情境下,重在演员运用各种相声段子就某些热门或敏感的社会话题进行对话与交流,类似电视谈话节目(脱口秀),话剧味道较多,可以视为当代中国台词剧的一种范式。二是"戏仿剧"类型。有人认为,"郭德纲的相声剧《打面缸》通篇故事梗概依照原剧,并沿用原京剧唱腔加宾白的形式进行表演,细节的打磨则采取了相声的包袱组织手法","郭德纲的相声剧将相声与传统戏曲进行融合,传统戏曲只是借用的骨架,真正的灵魂仍是相声"[①]。其实郭德纲走的道路

① 鑫鑫:《郭德纲与赖声川 谁创作的是相声剧》,《中国艺术报》,2013年12月11日。

是另一种,即戏仿剧,对经典戏曲节目进行解构与重构。相声可以"说学逗唱",任何演唱方式都可以派上用场,但在后现代主义视野下,这些演唱方式的堆砌不妨视为戏仿与拼贴,即"无厘头搞笑"。

1995 年,相声演员郭德纲组建著名民间相声社团北京相声大会,2003 年改名为德云社,2006 年改为北京德云社文化传播有限公司。2005 年以来,德云社开始创作相声剧,运用各种风格流派的相声形式,演绎传统戏剧作品,如《打面缸》《唐伯虎三笑点秋香》《天河配》《大西厢》《秦香莲》《游湖借伞》《纺棉花》《升官图》《上海滩传奇》等。郭德纲出身于相声、评书行业,又学习了京剧、评剧、河北梆子等剧种,完全具备综合杂交各种舞台表演艺术的能力。德云社的相声剧以传统戏曲题材为主,在戏曲故事的情景下,加入相声、评书、快板、大鼓、莲花落等曲艺表演形式,还广泛运用民歌、流行歌曲、摇滚歌曲等歌曲演唱形式,以及一些戏曲剧种的演唱形式、动作程式。德云社的舞台布景沿用旧戏台的一桌二椅和守旧底幕,服装、道具新旧杂糅,"不伦不类",有意制造出其不意的笑点与看点,深受广大观众欢迎。我们可以将德云社的相声剧称为"土味笑剧"。德云社还在全国一些大城市以及海外成立分社,广泛传播中国传统曲艺艺术、戏曲艺术和喜剧艺术。

其实从 2005 年开始,上海交通大学学生剧社就陆续创作演出《四士同堂》《从前有座山》等一批相声剧。从 2011 年开始,喜剧编导刘岚创作演出了《大话失空斩》《爱在女儿国》《水煮开封府》《情断蝴蝶梦》等一批相声剧。2011 年,博乐相声俱乐部在北京成立,演出了一批相声剧。

4. 杂技剧

杂技剧是戏剧与杂技的结合,也即营造一种舞台情景,通过一个故事或主题,将一些杂技节目乃至马戏节目、魔术节目串联起来。杂技作为古代"百戏"之一,后来已经部分融入戏曲,如椅子功等某些戏曲特技,是杂技化的戏曲功夫。杂技剧的主要看点是惊险奇特的杂技动作与曲折动人的完整故事。1999 年,上海杂技团大型杂技剧《东方夜谭》,"集杂技、马戏、魔术、滑稽于一体,融传统精粹、现代手法于一炉,兼容思想性、艺术性、观赏性,堪称一台全新的、具有海派风格的当代杂技剧"[①]。2007 年第八届中国艺术节,广州杂技团的杂技剧《西游记》,因其几个高难

① 文尚:《海派大制作 当代新杂技——大型杂技剧〈东方夜谭〉》,《杂技与魔术》1999 年第 6 期。

度、高风险的杂技动作设计,一举夺得文化部"文华大奖"。

2010年代,全国各地争相创作具有地域特色的杂技剧,推出了一批优秀作品。如浙江《美猴王》、重庆《花木兰》、广东《笑傲江湖》、广西《百鸟衣》、江西《百戏梦幻夜》、湖南《梦之旅》、湖北《江城》、福建《逐梦山水间》、贵州《大国酒魂》、山东《聊斋遗梦》等,很多都具有大投入、大制作、大场面的"三大主义"风范。经过二十年的探索与发展,中国杂技剧出现不同类型的创作路数,如感情类、女性类、都市类、乡土类、非遗类、武侠类、神话类、魔幻类等。2019年,重庆历时五年构作、投资三千万元,推出3D杂技剧《大禹》,营造身临其境的3D效果,势必引领中国杂技剧创作的新潮流。

5. 魔术剧

魔术剧是默剧与魔术的结合,可以视为当代中国肢体剧的一种范式。默剧也叫哑剧,是凭借无声的形体动作和面部表情来表达剧情的戏剧形式,不仅具有生活的模仿性,还具有内心的表现力。中国汉代"百戏"中已有哑剧表演片段,而中国早期的喜剧性"默片"其实就是影像化的默剧。1983年、1990年的央视春晚,王景愚相继表演了哑剧小品《吃鸡》《举重》,运用丰富的面部表情和夸张的动作,将人物的内心表现得淋漓尽致。魔术也是一种古老的舞台表演艺术,依照百度百科的定义,"魔术是依据科学的原理,运用特制的道具,巧妙综合视觉传达、心理学、化学、数学、物理学、刑侦学、表演学等不同科学领域的高智慧的表演艺术。抓住人们好奇、求知心理的特点,制造出种种让人不可思议、变幻莫测的现象,从而达到以假乱真的艺术效果"。

曾经获得英国大卫·巴格拉斯国际魔术奖的我国台湾著名魔术师刘谦,对空间、几何、时间和运动有着自己独特的理解,除表演细腻外,还注重"使口"(说功),语言诙谐幽默,而且讲究舞美音乐与情节的结合。2009年—2013年,他先后四次在央视春晚表演《魔手神彩》等魔术节目。2012年,他参演魔术题材电视剧《大戏法》。至此,魔术与默剧结合在一起,在中外电影、电视剧、戏剧中得到大量运用,中国的魔术剧便应运而生了。

魔术剧的创作在西方起步较早,主要由魔术师、马戏演员、杂技演员、默剧演员担纲完成,因其充满童心童趣与魔幻奇幻的风格特点,与动画剧一样,可以分为少儿题材、成人题材。2012年,中国相继推出少儿题材魔术剧《魔法旅行团》《西瓜

变》等。2014年央视综艺节目《我要上春晚》中,出生于魔术世家的青年魔术师张霜剑,融合魔术和默剧打造魔术小品《默剧》,用一把红伞、一顶礼帽、一件风衣、一个衣架、一只手提箱、一个苹果,演绎了一台青年男女的"离别戏",一举成名,成为电视真人秀节目的新宠。2015年,他推出《少年的奇幻世界》,获得东方卫视喜剧选秀节目《笑傲江湖》第二季亚军。随后,张霜剑进驻抖音短视频,在"空的舞台""空的街头"的背景下,继续表演《被囚禁的鸟》《一生所爱》等一些青年题材的新创肢体剧、魔术剧小品,迅速成为抖音"网红"。

 2018年,成立已有四年的青岛灵度联创文化传媒有限公司,开始致力于打造高品质的大型魔术剧,推出了《哈利·波特》《魔法梦之旅》等大型剧目,向"全龄魔术剧"迈进。这些剧目融合中外多种魔术技巧,运用现代化的舞台装置技术,并注重男女青年魔术师的颜值与包装,极力突出魔幻效果、震惊效果,强调"舞台饕餮盛宴"的宣传理念。

四、"移步不换形":戏剧泛化的界限

 对中国当代戏剧艺术的这种综合化、融合化、泛化的倾向,戏剧界有些人表示欢迎,有些人表示不安。与"泛戏剧"相联系的,还有"泛娱乐",这"两泛"几乎成为戏剧创作与生产的民间"文艺方针""指路明灯"。时代需要戏剧艺术进行开拓创新,但要把握好"既熟悉又新鲜"这个尺度。1990年代以来的"综合戏剧"引发了学界的不断争论,主要是剧种融合、媒介融合的可行性、科学性及其带来的品种归属问题。

 有些人认为,剧种融合不应是"合",消除差异,泛化某个剧种的特征,不应是简单的"融合""集合",形成一个"大戏剧""泛戏剧",而应是在差异与对立中发展自己,才能做到"多元共存互动"和"可持续发展"。没有边界意识、保护意识的剧种融合,可能将自己从主导地位降为从属地位,甚至降为材料元素,时间久了,便真的"被消亡"。其实,梅兰芳对中国传统戏剧改革的事宜,早就有一句名言:"移步不换形。""移步"指的是创新、兼容,"形"指的是特质、本体。也就是说,我们必须改革创新,但要坚持自己的本体原则,不能消解自己的本质特征。这个革新尺度应是较为科学合理的。

 下面以当前流行的戏曲音乐改革为例,来说明这个问题。

戏曲音乐的改革创新历来令人瞩目。明代魏良辅对昆山腔进行加工、改造,融合余姚腔、海盐腔以及江南一些民间小调,添加一些增版慢曲和装饰性花腔,创造出令后世叹为观止的昆曲主腔——水磨腔,统治曲坛两百年。其间不断出现变格,出现"异声"。汤显祖认为"天下文章所以有生气者,全在奇士","凡文以意趣神色为主",因而在唱词风格、曲调形式上都随心所欲,不伦不类,兼容数腔,自创一格。现如今,北京京剧的音乐和唱腔偏于传统、保守,业内人士大多认为必须保持京剧的原汁原味,甚至保持京剧流派的风格;上海、武汉等地京剧的音乐和唱腔偏于新潮、创新,业内人士大多认为必须革故鼎新,与时俱进,不断创造新腔、新式、新行当。当代的"京海之争"恰如明代的"汤沈之争"。

　　关于戏曲、地方剧种及戏曲音乐的未来走向与前景命运的问题,可谓众说纷纭,各执一词。从马克思的辩证法的角度看,任何事物都有"否定之否定"的过程,没有一成不变,只有永恒轮回。但对任何事物的看法应有一个基本的公允的态度,对戏曲音乐的改革创新也是一样。我们必须注意以下四个问题:一是发扬剧种特色和地域特色,可以相互借鉴、吸取,但不宜相互同化乃至统一化;二是唱词出新,适应唱腔新的需要;三是作曲配器要符合特定的时代环境氛围和当代观众的审美趣味;四是根据剧情和人物需要,对伴奏乐器进行创新,以民乐为主,适当借用西乐,但必须保持戏曲诗化的弹性节奏。

　　目前,许多地方热衷于创作"戏曲音乐剧",其五花八门,自创新格,一些理论工作者也为之推波助澜。音乐剧作为流行于当代欧美的一种演剧样式,最大特色就是载歌载舞,通俗性、娱乐性强,而这些基本特色也是中国戏曲所具有的,不同的是,前者表现为西方歌舞和写实观,后者表现为中国歌舞和写意观,二者结合在一起,很容易不伦不类,对中国人和外国人都不适合。戏曲借鉴通俗唱法和西洋器乐是可以的,但要考虑剧本内容和人物性格的表达,考虑戏曲诗化的弹性节奏,考虑剧种音乐特有的艺术风格。这是戏曲音乐改革的边界意识。

　　关于"话剧加唱"的问题,有人辩护说是有意引入话剧、音乐话剧的演剧样式,表面上是让戏曲音乐摆脱程式陈规,自由发挥,实质上是置它于尴尬的境地。这主要是没有使戏曲音乐结构戏曲化,没有充分运用戏曲音乐本有的表现形式,忽略戏曲唱腔、语言、表演的旋律感、节奏感,使得音乐因素和其他舞台表现手段脱节,从而游离于整个戏剧之外,成为"插曲"。这其中有观念冲突的问题,也有编剧、导演

的问题,过于注重剧本的文学性、情节性,堆砌故事情节,未能重视戏曲艺术的歌舞性、假定性的本质特征,一味追求戏曲的思想性和可看性,使得戏曲音乐失去章法,变得支离破碎。这种改革乱象是很难避免的。

从大的方面说,戏剧兼容了影视等其他艺术形式,只能是兼容,为我所用,再创新格,但不可以丧失自我,丧失主体。谭霈生在《〈当代戏剧观念的新变化〉质疑》一文中认为,"尽管戏剧确实从其他艺术吸收了很多东西,但这种'渗透'既不是'混合',也不是一般意义上的'交叉',更不是什么'杂交'。在戏剧艺术这种'综合'体中,有它的主导因素、基础因素,其他艺术形式的因素渗透到戏剧中来,必然要被它所融化"①。这种吸纳种种、以我为主的观点,应该说是比较通融、稳重的,有利于戏剧艺术的持续发展,否则戏剧艺术就会被融进影视艺术,为之取代,名存实亡。同理,从小的方面说,音乐话剧、多媒体戏剧、台词剧、肢体剧、相声剧、杂技剧、魔术剧的探索与改革,必须保留话剧、戏剧、相声、杂技、魔术的主要表现形式与基本形式特征,可以兼容、杂取、糅合其他形式,但不可以丢掉其本体特征。

戏剧艺术、表演艺术的综合化、泛化,除了本体原则外,还必须遵守行业原则。相声剧、杂技剧、魔术剧的改革,必须由相应的剧团去主导完成,才能坚守本体,否则很可能会南辕北辙,相去甚远。

第二节 类型融合与泛喜剧观念

一、类型融合与泛喜剧的形成

基于审美类型融合的泛喜剧,是泛戏剧的一个特例。

苏珊·朗格说:"喜剧是一种艺术形式,凡是人们聚集在一起欢庆的时候,比如庆祝春天的节日、胜利、祝寿、结婚或团体庆典等等,自然而然地要演出喜剧。因为它表示了生生不已的大自然的基本气质和变化,表达了人类性格中仍然留存着的动物性的冲动,表达了人从其特有的使其成为造物主宰的精神禀赋中所得到的欢

① 谭霈生:《〈当代戏剧观念的新变化〉质疑》,《戏剧报》1986 年第 3 期。

快。人类生命力的形象令人吃惊地包含在意外巧合的世界之中。"①可以说,以充满生机的欢快语调与节奏表现人类的生命感受,是喜剧成为"文明民族所喜爱的娱乐"的重要原因。

戏剧的娱乐性更多地体现在对嬉戏情趣的追求上。"戏"的本义就是游戏玩闹。先秦的优伶和唐代的参军戏,都极尽谈谐笑噱之能事。后来的宋代杂剧,也是"大抵全以故事世务为滑稽"②。

剧场既被定性为教育场所,也被定性为娱乐场所。戏剧演出的场地特性,容易使其以供人娱乐为重要功能。戏剧的传统演出场地,主要是庙会、瓦舍、戏园和堂会,戏曲演出一般是作为综合性、多样化娱乐消费活动中的一种项目而出现的。如庙会,集宗教、商贸、游乐、交际等多种活动于一体,百货云集,百艺杂陈,戏剧置于此种游乐消费环境,名义上是"酬神娱神",难免还是酬民娱民,以求热闹吉祥之意。即使是现代的剧场和豪华的大戏院,也改变不了戏剧的集体娱乐功能,也总得以技艺和情趣吸引、打动观众。梅兰芳有段话很本色,观众"花钱听个戏,目的是找乐子来";"如果演员在台上能够做得紧张,观众在台下必然也看得紧张,这样一路紧张到底,等戏唱完了,做的人固然够累,看的人又何尝不累呢","所以在剧情进展到过于紧张之后,应该加些科诨,让观众的精神暂时有一点松弛的机会"③。张弛有度、快意人生是戏剧任何时候必须追求的一种本体特色,即"乐感本体"或"乐本体"。

1990年代以后中国戏剧的泛喜剧化,与电视小品、喜剧电影、喜剧电视剧、情景喜剧在中国文化消费市场的广泛传播不无关联,它们大多是轻喜剧,几乎在一切题材上都追求泛娱乐化。电视小品、喜剧电视剧的生产者、传播者,主要有赵本山、郭德纲等人。最有影响力的喜剧电影,是周星驰的"无厘头电影",自1990年代大量涌入内地,如《大话西游》《唐伯虎点秋香》《武状元苏乞儿》《九品芝麻官》《审死官》《算死草》《逃学威龙》《喜剧之王》等,对内地表演艺术的审美趣味带来深刻的影响。1993年,英达情景喜剧《我爱我家》深受欢迎,此后情景喜剧在中国内地流行。这些都极大影响了1990年代以后中国戏剧创作的审美趣味。

① [美]苏珊·朗格:《情感与形式》,刘大基、傅志强、周发祥译,中国社会科学出版社1986年版,第384页。
② [宋]耐得翁:《都城纪胜·瓦舍众伎》。
③ 梅兰芳:《梅兰芳舞台生活四十年》,中国戏剧出版社1987年版,第84页。

1990年代以来,在娱乐消费的文化语境下,为了给受众以愉悦感和复杂的审美体验,几乎任何题材的戏剧均可做到一定程度的喜剧化。这种泛喜剧化,是戏剧泛化、类型融合的体现。"泛喜剧"既消弭了喜剧与悲剧、正剧、悲喜剧等戏剧类型的界限,也消弭了幽默喜剧、讽刺喜剧、机智喜剧、闹剧等喜剧类型,以及性格悲剧、社会悲剧、命运悲剧等悲剧类型的界限,追求一种泛化的喜剧风格与效果,凸现各类观众的集体狂欢、游戏与娱乐。更何况悲剧、喜剧、正剧的概念,都是西方传统戏剧的类型规范,对于中国等东方戏剧不一定适合,因为中国古典戏曲中,悲剧、喜剧、正剧时常是混合的。

具体说来,这种泛喜剧主要体现为轻喜剧、黑色喜剧的两种审美风范。

1. 轻喜剧

轻喜剧主要是消弭喜剧与正剧的审美类型,以及幽默喜剧、讽刺喜剧、机智喜剧、闹剧等喜剧类型,实行"一锅煮""大杂烩""混搭"的策略。与幽默喜剧、讽刺喜剧相比,轻喜剧的戏剧冲突较为温和,轻松有趣;剧中有一定的社会批判和讽刺意味,但并不辛辣;主人公大多是好人,类似正剧的主人公,与现实生活中的人物比较接近,没有被过度夸张与变形。

这就要求创作者、表演者摆正心态,超越说教,在戏剧的题材、情节、人物、语言、声容、技艺上,普遍地发掘喜剧性,既讲述了一个严肃、正经的故事,又体现出适度的喜剧风格,目的是给观赏者带来较多的愉悦享受,从形式手段的表现中获得快感。正如科林伍德所说:"感受娱乐的体验不是为了追求任何目的(对于这种目的将成为一种手段),而是为了它自身。"①他是在表现说的意义上主张这一点的,即从形式手段的表现中获得快感。由此可见,他和克罗齐、贝尔、苏珊·朗格、杰姆逊一样是形式主义美学家。

1990年代以后的轻喜剧创作,在话剧、戏曲、音乐剧、歌舞剧中均有一些成功之作。话剧如《没毛的狗》《女大十八变》《OK,股票》《秋天的二人转》《同船过渡》《你嚇我》《你知道我在等你吗》等。北京开心麻花娱乐文化传媒股份有限公司于2003年成立,并在上海、天津、南京等各大城市设立子公司和办事处,走群众路线,

① [英]罗宾·乔治·科林伍德:《艺术原理》,王至元、陈华中译,中国社会科学出版社1985年版,第83页。

做贺岁喜剧,推出"开心麻花"系列喜剧作品,甚至渗透到小品、音乐剧、网络剧、电影的创作中。陈佩斯于2011年首倡北京喜剧艺术节,2015年北京喜剧院创建,他担任艺术总监,先后推出《托儿》《亲戚朋友好算账》《阳台》《老宅》等喜剧作品,也是走群众路线、商演路线。当前流行的都市情感剧作为一种类型戏剧,大多是轻喜剧。

相对而言,戏曲形式的轻喜剧数量最多,影响最大,几乎各个戏曲剧种都有尝试。如京剧《法门众生相》《宰相刘罗锅》《大脚皇后》《三寸金莲》、越剧《梅龙镇》《红丝错》、黄梅戏《徽州女人》、评剧《三醉酒》、川剧《变脸》、吉剧《一夜皇妃》、壮剧《歌王》、宜春采茶戏《木乡长》、萍乡采茶戏《榨油坊风情》、荆州花鼓戏《闹龙舟》、湖南花鼓戏《乡里警察》、梨园戏《皂隶与女贼》、彩调剧《哪嗬咿嗬嗨》等,其中许多获得文化部"文华奖"、中宣部"五个一工程奖"。

例如黄梅戏《徽州女人》作为轻喜剧,其故事简单,凸现了一个女人生命中"无意义"等待状态。她十五岁嫁过来,丈夫却为外面的世界所吸引,只给她留下了一条辫子。她被迫独守空房,过着无所依傍的生活。月下,她到井台边打水,对小青蛙备感怜爱,由此将幽怨和绝望置之度外。公爹公婆在临死前,为她找来一个婴孩,让她在抚育生命中打发时间。三十五年后,丈夫落叶归根,女人莫名地冲动起来,梳妆打扮,可她迎接到的是一对新式的老夫妻,丈夫见前来的女人十分亲热,疑惑地问她是谁。女人刹那间哑口无言,深感失落,平静地从高台走了下来。此刻,那幅古堡式的民居版画在身后缓缓落下。该剧诠释的不是女人的人生命运,它以大事化小,正剧喜演的泛喜剧方式,演绎了"等待"这一人类生存的普遍境况和生活态度,甚至有点《等待戈多》的荒诞味道。

徽州女人的这种人生态度的形成,是古徽州传统文化的组成部分,没有任何一种外在力量的强求,而是长期潜移默化的结果。古徽州是山水田园诗人咏叹的对象,却是一个闭塞落后的地区,这里是古江南的西部一隅,也是著名徽商输出的地方。由于"徽人不蹲家,经营走四方"的传统,男人外出经营,女人辛勤持家以致分别十几年、几十年的事情,是经常发生的。胡适晚年回忆道:徽州这里"一对夫妇的婚后生活至多不过三十六年或四十二年,但是他们一辈子在一起同居的时间,实际

上不过三十六个月或四十二个月——也就是三年或三年半"①。曾有一个徽商作《新安竹枝词》一首:"健妇持家身作客,黑头直到白头回。儿孙长大不相识,反问老翁何处来。"《徽州女人》一剧因其地域历史文化的原生性、原始性,而给当代观众一种风情性、荒诞性。

轻喜剧作为戏剧、电影、电视剧等娱乐文化的宠儿,透射出中国人的乐观主义精神,能使人心情舒畅、受到鼓舞,昂扬奋进。但享乐主义、盲目乐观和大团圆结局,确实存在着粉饰现实、不思改革的弊端。鲁迅曾说:"中国人不敢正视各方面,用瞒和骗,造出奇妙的逃路来,而自以为正路。"②这种追求圆满、秩序的心理定式、超稳定结构,往往背离客观现实,变成了自我陶醉。戏剧艺术有自律的能力,它在凸现娱乐功能的同时,强调"嬉笑怒骂"的忧患意识,实现张弛有度、忧乐圆融,却也是中国人素来所追求的"中和之美"。

2. 黑色喜剧

黑色喜剧也叫荒诞喜剧、怪诞喜剧,主要消弭悲剧与喜剧的审美类型。黑色幽默是一种荒诞的、变态的、病态的文学流派,将痛苦与欢笑、荒谬事实与平静反应、残忍与柔情并列在一起。以喜写悲,表面上是一个哭笑不得的喜剧,或具有一定喜剧性的悲剧,实际上是一个"处境悲剧"。在艺术与生活的关系上,黑色喜剧走得很远,有意用奇妙的构思加大它们之间的距离,制造一种似真似假、变异离奇的艺术效果。它像"颠倒歌"一样,要求人们从艺术表象的荒诞中,领悟黑白颠倒、真假不分的生活真理。

在志怪传统、王学左派的支配下,中国明代戏曲出现了一些怪诞喜剧。著名剧作家、作家汪曾祺说:"真正称得起荒诞喜剧杰作的,是徐渭的《歌代啸》。这个剧本是中国戏曲史上的一个奇迹。"③徐渭认为当时晚明整个社会风气颓败,生活经常发生颠倒荒谬的事情,因而他在《歌代啸》开场曲牌《临江仙》中称:"探来俗语演新编","凭他颠倒事,直付等闲看"。

中国当代黑色喜剧的形成,主要得益于西方荒诞派戏剧、怪诞戏剧的引入,纷纷排演或出版,广为传播。1990年代以来中国当代戏剧的改革潮流,几乎是选择

① 胡适:《胡适口述自传》,唐德刚译注,华东师范大学出版社1993年版,第2页。
② 鲁迅:《坟·论睁了眼看》,载《鲁迅全集(第一卷)》,人民文学出版社2005年版,第254页。
③ 汪曾祺:《京剧杞言——兼论荒诞喜剧"歌代啸"》,《中国京剧》(创刊号)1992年第1期。

排演欧洲当代荒诞派戏剧作为起始点、排头兵,作为"绝对信号"。牟森、孟京辉、林荫宇等人将《犀牛》《等待戈多》《秃头歌女》《女仆》《阳台》等荒诞派戏剧的名剧,几乎全部加以排演,引领1990年以来中国先锋戏剧的探索与创作。1982年,北京人艺将迪伦马特《老妇还乡》搬上舞台,对过士行等人的戏剧创作产生重要影响;2002年,国家话剧院重新上演该剧,理由是深感迪伦马特的寓言在当代快要变成现实。1998年,孟京辉执导中国版的《一个无政府主义者的意外死亡》(达里奥·福著,黄纪苏改编),首演30场,场场爆满,创造了当代实验戏剧的大剧场演出奇迹,被观众评为"最受期待的孟京辉戏剧作品"。达里奥·福获得诺贝尔文学奖的理由,是"该剧主人公的荒谬行为使官僚们的谎言昭然若揭"。

此外,皮兰德娄的《六个寻找作者的剧中人》、斯拉沃米尔·穆罗热克的《在茫茫大海上》、马丁·麦克多纳的《枕头人》等黑色喜剧、怪诞戏剧的名作在中国都有上演。马丁·麦克多纳等人倡导的"直面戏剧",就是要求"以人类世界血腥可怖的真实场景来促使人们直面新的社会现实"①,并且运用喜剧形式和悬念技巧"讲好一个故事",将人生的痛苦、残酷和荒诞包裹在故事中。歌德的英雄悲剧《浮士德》由林兆华、任鸣导演,也将悲剧处理成黑色喜剧,贯穿运用摇滚乐队、肚皮舞娘,凸显叛逆精神、娱乐色彩、享受主义。它可能还是中国当代最早的现代都市玄幻剧,包含靡菲斯特、魔女、海伦、魔术等元素。

1990年代以后,中国黑色喜剧的创作蔚为大观,悲剧喜演,悲喜交加,既具有视觉文化的娱乐性,又具有社会生活的讽喻性。在北京,过士行"闲人三部曲"(《鱼人》《鸟人》《棋人》)、"尊严三部曲"(《厕所》《火葬场》《回家》)以及《坏话一条街》等,是一种凸显人的荒诞存在的"新京派话剧",且多由林兆华执导。孟京辉导演了《恋爱的犀牛》《两只狗的生活意见》《爱情蚂蚁》《臭虫》等系列作品,有意将人拟物化、低级化。饶晓志导演了《你好,打劫》《你好,疯子》《咸蛋》《蠢蛋》等系列作品,强调人的身份的扭曲化。李伯男导演了"爱情三部曲"(《剩女郎》《嫁给经济适用男》《隐婚男女》),以及《有多少爱可以胡来》,突出了经济物质对人的压迫与异化。此外,黄维若的《秀才与刽子手》、田沁鑫的《青蛇》、孙迦的《婚姻场景》、周申等人的《驴得水》等,都是令人哭笑不得的著名黑色喜剧。在上海,黑色喜剧也受到知识分子群

① 刘雅麒:《戏剧翻译家胡开奇:中国当代戏剧大部分尚停留在娱乐阶段》,《北京青年报》,2016年7月29日。

体、年轻观众的偏爱、热捧，以示对生存境遇、荒诞现实的嘲弄。赵耀民的《歌星与猩猩》、喻荣军的《www.com》《天堂隔壁是疯人院》《资本论》等，都是这一时期"悲喜上海滩"的重要隐喻。

例如话剧《你好，打劫》，改编自美国 1975 年电影《热天午后》，由一柏编剧，饶晓志导演，春天戏剧工作室 2009 年出品。这其实是一场角色互换的戏。两个劫匪（桑尼、本），绑架了银行经理汤姆以及三个银行职员（埃希、汉克斯、克鲁斯），因出现意外，绑架者与被绑架者，真假难辨，是非不分。该剧的戏核是戏中戏，分为求证、求知、求同、求解四幕，戏里戏外根本分不清。该剧以黑色幽默的方式，表达人们对打劫型社会制度的血泪控诉。其实绑架者与被绑架者二者是统一体，因为人们都被社会"绑架"，都有作恶害人的潜意识。

该剧最玄奥的部分，是劫匪桑尼讲述小男孩与马车夫的故事："后来才知道这个车夫就是花衣魔笛手，他这次回到镇子上，就是惩办那些不信守诺言的村民，他吹起魔笛，带走村子里所有的孩子而这个男孩因为瘸腿，跟不上其他孩子的脚步活了下来，这才是车夫善意的礼物。如果今天里的这六个人，能让你们感觉到些许疼痛的话，我们愿意做你们被砍下的右脚。认清自己，你们这些藏在凡俗身躯下的子孙啊。"意即一个人要认清人性欲望与社会真相，必须付出代价，而这种代价对于人是致命的。该剧中穿插的花衣魔笛手传说、《茶馆》撒纸钱、《哈姆雷特》生死选择演说，都在辅助表达深刻而荒诞的主题思想。《搜狐娱乐》评价说："饶晓志开创的绅士喜剧系列，在作品中保持着对现实的关注，并对荒诞有着独特的诠释。"

黑色喜剧在戏曲作品中也有一些探索，被称为"怪诞戏曲"。这种倾向从 1980 年代的川剧《潘金莲》《田姐与庄周》、湘剧《山鬼》开始，此后逐渐形成集合效应、创作趋势。如京剧《膏药章》、闽剧《天鹅宴》、龙江剧《荒唐宝玉》、淮剧《金龙与蜉蝣》、昆剧《偶人记》、楚剧《娘娘千岁》等，都是悲剧喜演，寓悲于喜，于歌舞娱乐、喜剧调笑中，令人深思其中丰赡而荒诞的意味。湘剧《山鬼》中，屈原受灵蛇的指引，拿到代表权力的青铜钺，到原始部落中代理族长，以实现自己的美政，当他用美酒招待偷薯人时，偷薯人却将薯与钺偷梁换柱，神圣的仁政思想遭到世俗小人的轻易消解。屈原还渴慕美人，上下求索，相思成疾，当美人山鬼自动投怀送抱时，他却屡次败下阵来，不敢娱情交欢，喻示着楚文化想象力与现实复杂性、人类理想与现实之间的矛盾。屈原虽然仍是峨冠博带，出口成章，却不再是历史上作为诗人、政治家

的屈原,而是古代巫祝人格的象征,其言行只符合古代礼乐文化的原始思维。这是一个全新的、具有楚地巫风色彩的大巫形象,比起《楚辞》和郭沫若《屈原》中的屈原来,或许有许多不恭之处,却是将屈原所体现的历史文化精神夸张放大的结果。

京剧《膏药章》中,膏药章与莎士比亚剧中的福斯塔夫有一些相似,是一个较复杂的喜剧人物。他是一个江湖郎中,有善良、正直的一面,但也照章办事,治病收钱,精打细算,而且懦弱、猥琐、愚昧、保守。在小寡妇报仇、大师兄救人、革命党起义三件大事上,其性格复杂性得到了充分体现。但他毕竟是善良、正直的,多次救人于危难之中,最后在小寡妇被杀时,还愤而站起。由于时代的原因,他人财两空,复归于一无所有。膏药章的形象是亦丑亦美的,虽是个小人物,却折射了辛亥革命的大社会内涵,具有极强的包容性。有人还认为膏药章身上反映了国民性问题,让人似曾相识,不寒而栗。弗洛伊德说:"喜剧性首先来自人类社会关系中一种并非预期的发现,我们从人的身上发现喜剧性——从人们的动作形式和性格特征中,原先只是从他们的身体特征,后来就从他们的心灵特征中,或者还从他们表现上述特征的言词中去发现喜剧性。"[1]外丑内美、亦丑亦美的丑角人物,正是通过他们反差极大、辩证统一的外形和内心的特征,造成幽默诙谐的喜剧效果,让观众在"是相非相""亦真亦假"中去发现丑陋美、残缺美、荒诞美。

现实世界的荒诞性,是怪诞喜剧的西方荒诞派文学乃至当代作家残雪等人的实验小说存在的逻辑依据。人们无端地受到伤害,又无端地伤害别人,甚至是自己的家人。但是,人们不能总是迷失在荒诞的外部世界里,让自己的精神王国无所依托。当挣扎于社会文化罗网中的人们,感觉到自己强大的生命冲动之后,就会对扭曲、虚伪的观念世界进行荡涤,重新寻找衡量自己生命行为的合理尺度。这也是黑色喜剧、怪诞喜剧应该得到进一步发扬光大的现实理由。

当代中国戏剧对嬉戏情趣、娱乐消费的注重体现在审美风格上,就是喜剧艺术的高度发达,轻喜剧与黑色喜剧盛行,双管齐下,亦庄亦谐,而且喜剧作品数量大大超过悲剧,即使是悲剧创作,也常常加入许多喜剧成分。视觉文化语境下,泛喜剧的精神塑形中,喜剧精神压倒悲剧精神。

[1] 参考[奥]西格蒙德·弗洛伊德:《诙谐及其与无意识的关系》,常宏、徐伟译,国际文化出版公司2001年版,第196-197页;[奥]西格蒙德·弗洛伊德:《机智及其无意识的关系》,张增武、同广林译,上海社会科学院出版社1989年版,第168页。

其中,轻喜剧是饱受争议的一种类型,一面有其合理性,一面有其麻醉性。轻喜剧所营造的"世界图象",恰如鲍德里亚所言的"虚拟现实"压倒一般意义的"客观现实",或隐或显地沦为现实秩序歌颂的工具。纯粹的悲剧退出历史舞台,戏剧悲剧精神缺失,"伪现实主义"借助喜剧面孔大行其道,而轻喜剧创作不过是一种经济利益驱动的生产行为,仅此而已。

二、《娘娘千岁》:生动阐释历史文化的深刻内涵

在21世纪之初,湖北省地方戏曲剧院接连创作演出了《娘娘千岁》《儿孙梦》两台楚剧,而这两台戏又是引来众说纷纭的新戏:一个着重思想内涵的深掘,一个偏重于形式技巧的探求。无论如何,笔者只觉得湖北的这种可贵的探索创新精神是久违的了。

《娘娘千岁》(王自力编剧,余笑予导演)总体上是一个荒诞喜剧、黑色喜剧,是一个关于古代宫廷选美的很好玩的戏,其故事虚构离奇,人物生动风趣,生活气息浓郁;其思想意蕴具有多层次,从某种意义上说,它延续了湖北《葛麻》《赶会》等平民戏剧的创作路数,回归楚剧的本体,追求"替沉闷的人生透一口气"(钱锺书)的诙谐风格,它附着于观众既有的传统劝善理念,也有现代的审美图式。该剧也有一些地方可以再探讨,笔者以为很重要的一点,在于全剧情节与主题的荒诞性还不够,喜剧风格背后缺少历史文化的依托与积淀,使得观众的审美情感既缺乏张力,又找不到支点。

就荒诞喜剧风格而言,笔者认为对方知县的人物把握较好,容易出戏出彩。他巴结讨好选美比赛的关键人物韩公公和林知府,阳奉阴违,深谙用银两打理的道理,又憨态可掬,在上司面前一着不慎,即显出被物质欲望扭曲的窘态与丑态。有些情节设置富有喜剧性,令人啼笑皆非,如方知县私见林知府一段,围绕是亲生女儿还是远方房戚的问题进行斗智,游戏感很强,语言的谵妄与机智同时并存。林知府进献金丝鸟笼一段,既写出了林知府一锤定音有奇招,又被韩公公借来寓示鸟儿应翱翔蓝天之意,奇趣迭出。该剧用三个梦幻支撑全剧,并推动剧情的发展:一个是林知府,梦见方知县位高权重,逼娶秀女;一个是秀女梦见皇帝幸驾西厢,花前月下;一个是方芽芽做的,梦见皇帝驿馆封父,狐媚邀宠。这些梦幻悬浮着、涌动着,以"一本万利的大买卖"、女贵父荣为追求目标,私欲膨胀,利令智昏,最终难免落入

爱情和人生的陷阱,自取灭亡。在这三个梦中,唯有方芽芽的驿馆春梦最接近荒诞的喜剧风格,尽管这个梦被搁置得有些别扭,不是地方。它展现了方芽芽作为人所具有的得寸进尺的无止贪欲,让其父方知县连升三级,三换蟒袍,还执意要一步登天,何其荒唐夸张,贻笑于芸芸众生。

是选择讽刺喜剧好,还是选择荒诞喜剧好,都无可厚非,不过该剧在喜剧风格的整体性上,问题还较多,结局不要以美的毁灭为最后的卖点,将喜剧的味道舔食得一干二净。实际上不是野蛮的殉葬制度将这场春梦打碎了,而是我们的理性和道统观念在"红杏出墙",介入其中,是我们自己将自己否定了。实际生活中是这样的吗?未必。对于我们每个人来说,我们都有自己的梦想与追求,都在努力奔忙,追逐一些现实利益,我们何必去破碎这仅有的内驱力,教导人清心寡欲呢。顺乎人的天性,跟着感觉走,往往是最平静自然的,也似乎最具有深度,采取训导的方式实际上也并不讨好,不过是一场梦魇,倒不如采取平视的角度。黄梅戏《徽州女人》有一点不简单,就是全剧保持着温婉的江南风味,苦守一生的女人终于盼到丈夫归来,对方却反问她是谁,她答不上来,只默默地走下舞台。这是命运捉弄人的玩笑,人只能默默承受,无须怨天尤人。这也正是人类的可笑、可悲与可爱之处。

笔者总觉得《娘娘千岁》一剧的结尾,不能停留在亮底牌的突转上,应善于巧处更巧,看人经历这场突转后,还会做什么。也可让秀女魂归南阳,畅想未来,进行新的追求。唯有如此,方能将浓重的悲剧意味冲淡一些,达到喜以悲反、悲喜相生的目的,在保持整体荒诞喜剧风格的基础上,深化全剧的思想内涵。

周大新之新,在于依托明代宣德年间的一场选美,提出了"一些希望",亦是杜勃罗留波夫的"黑暗王国的一线光明",即个性自由发展问题,写出了它的萌芽与夭折。对于胆大开朗、充满好奇心理、向往外部世界的舒韵(即《娘娘千岁》剧中的秀女)来说,皇宫是一座披上了五色光环的迷宫,"如果真能被选上,到京城,进皇宫,见皇帝,轰轰烈烈,也算不枉活了这一生"。而"被父母关在闺房里,活着有什么意思"呢。

身为闺门旦的她像杜丽娘、林黛玉一样,还很自信、执着,相信凭自己的容貌才华,定能独夺花魁,当选宫女乃至皇后都不在话下。现实总是跟地面一样沉重,专门掐灭微弱而宝贵的火种,但这不要紧,要紧的是殿门外的天空仍是自由的,那时节,会有一两只小鸟振翅高飞,遨游蓝天。这里飞升着的是希望,是生命的赞歌与

挽歌,是人类精神舒展的永恒追求,即使遭雷打击,死而犹生。寓示着"希望"的还有韩公公,他作为腐朽糜烂的皇宫生活的见证人和封建嫔妃制度的帮凶,已产生某种质的潜变,打心底对过正常人的生活有着不可言说的认同,还婉劝秀女舒韵不要进宫。

众所周知,自明代中期起,随着城市工商业经济的繁荣和生产关系的变化,中国思想文化界不断出现一些人道主义、人文主义言论,如王艮"百姓日用即道"、李贽"童心说"、顾炎武"众治说"等,主张应以尊身、尊生、利民为主,尊重个人的权利与个性。而现在随着改革开放的不断深入和市场经济体制的建立,我们正处在一个精神更加舒展、个性更加突出的时代,谁要讲三从四德或统一模式,即刻会招致非议。如黄梅戏《徽州女人》写了一个安分守己、苦等夫君三十年的女人,就被人指责为观念陈旧。可反过来看,《徽州女人》对女性美、风俗美的展示,及其意蕴的空灵清秀,则是《娘娘千岁》的改编应该吸取、借鉴的神与魂。如果沿着"一些希望"来构建该剧,它明显应该是一个明快不羁的喜剧,歌颂个性的自由与张扬,舞台表现势必得心应手,挥洒自如。

该剧的改编还有一些不足之处,如喜剧风格不够协调,缺乏具有历史文化原生态的典型细节,情节设置不具有视觉冲击力和市场竞争力。剧中,韩公公怪僻而慈祥的内质是体现出来了,但秀女舒韵的"希望"被改动了,变成只愿替父亲分忧的乖女儿,秋千架边的一场巫山梦,最后才将她推上T型舞台,如此黏黏糊糊,未免大煞情趣,缺少了喜剧成分和可看性。无论如何,秀女自称十六岁生日一段,应该是满台生辉,在此节骨眼上强调一下,如绣花汗巾的夸大突出,在舞台上予以焦点透视,以展示生命的美好与憧憬的"上不封顶",为结尾的被扼杀铺垫一下。方芽芽作为舒韵的一个分体,倒是主动争取进宫,她天真无邪,心直口快,是带刺的玫瑰,这种"叉巴子"式的花旦性格本身就具有喜剧性,应很好做戏,但不要流于豪门小妾似的恶躁浅薄。"一个小小知府,该对我敬畏三分",这不是无邪,而是无知,无知者才会无畏。人物尽可以刁一些,野一些,要刁得可爱,野得有趣。

一个时代有一个时代的思维方式和行为方式,这是历史文化的制约,或者是打上了时代的烙印。在封建专制制度过于强化的明代,曾大力提倡"妇德",编有《内训》《闺范》《列女传》等道德教科书,供闺门小姐们翻阅、参考,同时在选妃时也往往十分注重选手的容德并美,形质合一。所以,在秀女与方芽芽的选美竞争中,行贿、

抽签的老套方式感觉不够用了,不如就在选美本身上玩一把,设置比美比德的情节,包括当场征求观众的意见。一个山野刺玫瑰,一个闺中玉芙蓉,燕瘦环肥,难分高下;但贤德却往往只坚持"一个标准",谈吐行事,一露就明,想掩饰也没用,越掩饰越有戏。

另外,明代是个充满文化冲突的畸形社会,时人十分欣赏女人的"金莲美",选美、娶亲都要求对方"牌坊要大,金莲要小"。因此,剧中不妨设置比脚之类的反常细节,让观众的时空感觉返回明代特定的人文环境和景观,从人物特殊的行为方式中去把握一个时代,去领会一些普遍意义的东西。

陈白尘曾经说,我们正处在一个富于喜剧的时代,生活中大量上演着喜剧,舞台上也应大量上演喜剧[①]。物质化的差别产生视觉的不协调,人们的精神需求处于日益丰富、开放不定的状态,具有内在的荒诞性与延伸性。马克思曾指出,"历史不断前进,经过许多阶段,才把陈旧的生活形式送进坟墓。世界历史形式的最后一个阶段就是喜剧"[②]。这在很大程度上揭示了喜剧存在的历史合理性和喜剧出现、繁荣于新旧交替时期的历史必然性。我们不求能在笑声中葬送什么,只求能看见自己的一些滞重或活泼的生命面影,想一想,也就足够了。

第三节 视觉消费与景观戏剧观念

一、视觉消费与景观戏剧观念

前文说过,视觉文化概念的最早提出者巴拉兹,是一个左翼电影理论家,他看到了视觉文化的大众性、普适性,将视觉文化理解为"影响群众的工具",过于强调视觉文化的政治教化功能。在他眼里,商业电影与纯粹电影基本上属于小资产阶级的意识形态,必须加以遏制。他要求电影利用通俗的视觉文化形式宣传无产阶级的意识形态,倡导主旋律电影,对其是否该具有更多的审美娱乐功能犹疑不定。对此,葛兰西的"文化领导权"、阿尔都塞的"意识形态询唤"等比较鲜明的文化政治

[①] 参见陈白尘:《序》,载胡星亮:《中国现代喜剧论》,南京大学出版社1995年版,第2页。
[②] [德]马克思:《〈黑格尔法哲学批判〉导言》,载中共中央马克思恩格斯列宁斯大林著作编译局:《马克思恩格斯选集(第一卷)》,人民出版社1995年版,第5页。

概念,便应运而生了。

本雅明则认为,机械复制对艺术的重大冲击之一是艺术作品的光晕丧失、本真缺失、意义流失。电影开创了一种新的人类认识方式,其视觉震惊效果增强了电影艺术的娱乐消遣功能。事实上,基于发达资本主义经济基础的文化消费和类型小说的观念,此时已经渗透到电影艺术、戏剧艺术等各种文艺样式的制作生产中,视觉文化的娱乐消费、感官消费的功能,已经呈现蔓延之势,势不可挡。

中国戏剧对视觉消费功能的强调,并不始于1990年代,而是在其产生之初,就已经呈现了。宋代的杂剧、南戏,清末民初的文明新戏,都争相以各种技艺、场面取悦于观众。在"五四"启蒙语境下,文明新戏的这种倾向被斥为堕落。1990年代以后,随着市场经济、大众文化的兴起,中国当代戏剧的审美价值逐渐呈现时尚、世俗、刺激、怪诞的特征,景观性、形式感、多媒体性、可看性增强,由过去的"情节戏剧"向"景观戏剧"迈进,让舞台充斥各种视觉景观,成为以空间形象为展示主体的梦幻剧场与实景剧场。

一般认为"景观戏剧"(Spectacles drama)也叫"奇观戏剧",以奇特的具有震撼效果的景观、场面取胜,呈现出景观大于叙事的特征,其首要任务不是叙事、表意,而是营造具有视觉冲击力和视觉快感的场面、景观,使得情节戏剧转向商业戏剧,从表现人的"动作之美"转向表现人的"身体之美",从精神意象的呈现转向欲望意象的展示。

德波认为"景观"一词本身具有矛盾性、分裂性,是一个不好的东西。"景观,像现代社会自身一样,是即刻分裂和统一的。每次统一都以剧烈的分裂为基础。但当这一矛盾显现在景观中时,通过其意义的倒转它自身也是自相矛盾的:展现分裂的是统一,同时,展现统一的是分裂"①。他认为景观是一种表象,具有令人愉悦的外观,而这种外观本身是虚假的,当人们乐于接受时,其实已经被其奴役。但是,笔者认为,景观和景观戏剧都是中性词,并非洪水猛兽,在视觉化的时代,景观化已经不可避免。并非任何景观都是虚假的,具有不可告人的目的与阴谋。若要取消景观,除非关闭眼睛和耳朵。真正坏事的应该是奇观戏剧,因"奇"而"离",因"美"而"化",致使一些奇观场面脱离艺术的需要,暗含政治的企图。为了让戏剧景观化涵括更多"视觉

① [法]居伊·德波:《景观社会》,王昭凤译,南京大学出版社2006年版,第21页。

自然"的戏剧,而不为"景观戏剧"的概念所拘囿,笔者建议将其分解为"视觉戏剧""景观戏剧""奇观戏剧"三个概念,以示其形式化、感官化程度的梯级层次。

所谓景观,就是具有观赏价值的景致。戏剧景观是戏剧舞台上所有物质景观的总和,其范围是丰富复杂的。它可以包括表演景观、身体景观、台词景观、情节景观、仪式景观、布景景观、道具景观、灯光景观、音乐音响景观、多媒体景观、自然景观等等。对于这些戏剧景观的价值期待与诉求,我们不妨引用美国心理学家马斯洛的"人类动机理论"(也叫"需要层次理论")加以归类说明。马斯洛从人的欲望与动机出发,将人的基本需要从低到高,依次分为生理需要、安全需要、社交(归属和爱)需要、尊重需要和自我实现需要等五个层次[①],分为低级需要与高级需要,而审美需要是与自我实现的高级需要密切相关的。这些需要的选择与实现,与人的手段选择、文化层次、人格素质、境遇场合等因素密切关联。既然人的基本需要是多层次的,那么戏剧中呈现不同的景观场面,可以说是具有观众需要潜力的。

由此可见,中国当前商业戏剧、先锋戏剧与主旋律戏剧三足鼎立,可以视作对观众群体的文化层次、人格素质早已进行了天然的区别、预设与定位。同时,戏剧毕竟是具有内在联系的审美系统,对各种"景观需要"的呈现与满足,必须依托于戏剧作品的内容与形式,否则就有"低级趣味""形式主义"之嫌。"视觉戏剧""景观戏剧"可谓是视觉文化语境下戏剧艺术的常规形态,而"奇观戏剧"的得名,一是较多展示人的低级需要,二是景观形式脱离了戏剧内容。

景观戏剧首先在歌舞剧创作中打开缺口,鲜明地体现为景观歌舞剧,以致有些人误以为景观戏剧就是景观歌舞剧。1994年,在兰州举办的中国第四届中国艺术节上,兰州歌舞团推出了大型舞蹈诗《西出阳关》,大创意、大投入、大制作,打造了国内最早的景观歌舞剧之一。"整个舞蹈诗由十一个篇章组成,以古道、大漠为背景,以青灯、古堡、莫高窟营造一种神秘久远的氛围,在红柳摇曳的集市,在古战场的驿道旁,亘古至今西部儿女躬身勤作,开垦着茫茫戈壁上诱人的绿洲。"由于起用了富有创意的青年舞蹈编导团队,该剧"编导充分把握地域文化的优势和强烈的创新突破意识,使作品在结构、语言和表现手法上颇具创意,具有较高的文化底蕴和

[①] [美]A.H.马斯洛:《人类动机理论》,许金声、程朝翔译,《动机与人格》,华夏出版社1987年版,第40-50页。

历史厚度"①。该剧随后三年在全国各大城市巡回演出,场场爆满,座无虚席,引起舞蹈界、戏剧界的极大轰动。笔者只是看了录像带,就为其瑰丽景象所迷醉。它是当时中国内地最早走商业路线的著名剧目之一,极大地鼓舞了新创剧目开展商业演出的士气,因为国内专业院团的大多数新创剧目属于"评奖戏",对于开拓国内外演出市场犹豫不定,缺乏信心与经验。该剧仅在上海、南京、杭州三地,演出50多场,盈利60多万元,这在1990年代中期的中国内地是一个可观的战绩。

2000年,是中国内地景观戏剧的一个升级点。该年,第二届中国上海国际艺术节上演压轴大戏——大型景观歌剧《阿依达》。该剧"在上海体育场建造起面积达五千多平方米的世界最大舞台、蔚为壮观的金字塔及精美的舞台布景。近四千人的演职员队伍参加了昨晚的演出,共使用戏服五千多套、道具二千二百多件。……在第二幕第二场剧情进入盛大凯旋庆典时,全场观众还兴致高昂地加入了'凯旋进行曲'的演唱行列,规模庞大的游行表演队伍和着满场欢呼高唱声,形成了世界歌剧演出史上最为壮观的一幕"②。笔者有幸在上海体育场观看了一场,只觉得豪华大气,头晕目眩。作为舞台艺术的风向标,《阿依达》刺激了国内艺术院团的文化想象力、生产力,从此景观戏剧、"三大"模式(大投入、大制作、大场面)流行中国各地,竞相仿效。

21世纪初,杨丽萍、张艺谋制作了一系列景观歌舞剧乃至实景歌舞剧。杨丽萍担任总编导,推出西南少数民族原生态歌舞剧集《云南映象》《藏迷》《云南的响声》,均在全国各大城市进行巡回演出,场场爆满,影响极大。这些剧目用现代技法透视、改造、重构西南少数民族的乡土歌舞,没有贯穿故事,却包容了自然生命的全过程,都是肢体的狂欢、视听的狂欢、生命的狂欢。她用几年时间,找到了许多能歌善舞的村民,找到一些原汁原味的道具,排演了这些"前现代主义"的歌舞,犹如建造一座活动的民间歌舞艺术博物馆。被誉为"电影视觉大师"的张艺谋担任总编导,推出"印象系列"山水实景歌舞剧集,如《印象·刘三姐》《印象·丽江》《印象·西湖》,还执导大型景观舞剧《大红灯笼高高挂》、景观歌剧《图兰朵》,在全国各地巡

① 岚虹:《舞蹈诗〈西出阳关〉》,《舞蹈》1994年第6期。
② 《上海版〈阿依达〉演出成功》,http://www.chinanews.com/2000-11-05/26/54336.html。

回演出。《图兰朵》①的豪华版本是 2009 年的"鸟巢"版,投资 1.2 亿元,借鉴奥运开闭幕式的经验,首次引入现代高科技的视觉效果以及多媒体影像,进行重新演绎。

2016 年,安徽推出大型多媒体歌舞剧《三国志·江山美人》,运用好莱坞大片的模式,演绎中国版的"乱世佳人"。该剧"以三国时期的历史文化为背景,以区域性的人文和地域风情为特点,以吴国都督周瑜在桃花源中邂逅世宦之女小乔,两人进而展开一段乱世的爱情为叙事脉络"。更为重要的是,"现场的布景舞美也十分考究,运用了 3D 全息影像等多媒体技术,为观众营造出一台全新的视听盛宴。舞台上,有大乔小乔闺蜜情深、天真烂漫;有原汁原味的三国市井风情;有丝竹声声的汉代盛大婚礼现场;有'谈笑间、樯橹灰飞烟灭'的战场奇观"②。其实,剧中还有江南风光、青铜冶炼、码头运输等宏大的风情画面与生产场景,简直是三国江南的"百科全书"。这种"文化戏剧"努力发掘地方歌舞元素,发掘地方历史文化,组成拼盘,或者融入剧情,成为地方历史形象和文化旅游的重要宣传品。这一切也都指向满足观众视觉消费、空间想象的需要。

景观戏剧强调舞台场面与空间的震撼性、技术性、景观性、消费性,逐渐从天然具有这些要素的歌舞剧的生产,蔓延至主要依靠台词、唱词、动作表演为主的话剧、戏曲的生产。

其实,景观话剧、景观戏曲的兴起,在 1990 年代以后的视觉消费文化语境下,也是有着各自的发展历程与演变轨迹。比如北京人艺的"京味戏剧",在空间设置上此前始终具有写实性,客观还原了茶馆、酒店、阳台等故事环境,但仅限于真实还原,缺乏强烈的视觉震撼。

1990 年代以后,"京味戏剧"增加了一些具有震撼性的布景设计,开始具有景观化倾向。林兆华执导的"闲人"系列(《鱼人》《鸟人》)、"尊严"系列(《厕所》《火葬场》《回家》)等,明显不同于北京人艺此前的舞台制作理念,这些话剧的布景设计已经构成刺激性、隐喻性、文化性、景观性。编剧过士行本身具有实验探索精神,将京味文化的呈现和后现代文化的观照巧妙地结合起来,既是一种文化解构,又是一种文化建构,形成了自己独特的艺术风格。舞台样式、布景设计、排演方法必须具有

① 张艺谋版《图兰朵》的最早版本是 1998 年的北京故宫版,演出于北京故宫内,应该是中国内地当时最早的实景戏剧。
② 方偲:《歌舞剧〈三国志·江山美人〉惊艳合肥 赢得满堂喝彩》,《合肥日报》,2016 年 3 月 18 日。

相应的实验探索精神。1993年版的《鸟人》中,从观众进入剧场,就看到剧场四周有一些工人在不断地编扎巨大的鸟笼,这就意味着观众跟剧中的一些鸟人一样,也是"笼中之鸟",看戏就是看自己。2004年版的《厕所》中,第一幕出现厕所蹲位和一段矮墙,让演员们当众蹲下方便,谈论人生;第三幕出现一些马桶阵列,代替人的阵列,演员们在一边朗诵《圣经》里的诗句,将厕所文化上升到人生哲学的高度。

还有一些运作成功的景观话剧符合"三性统一"的标准,许多由国家话剧院创作演出。1998年,孟京辉导演的《坏话一条街》中,一个巨大的黑瓦屋顶占据台后上空一半,便于众多邻居市民偷听他人聊天,肆意围观、传播、评价、消费他人的隐私。剧中还有一些关于民间坏话的话语狂欢场面,比如歌谣、歇后语、俗语、贯口的对垒,戏曲锣鼓经的闲话,形成具有中国特色的话语景观。

2009年,在王晓鹰导演的《简·爱》中,桑菲尔德庄园被做成旋转舞台,简·爱开始进入、最后逃离,都是一百八十度旋转,喻示着庄园空间的阶级意义、男女主人公的身份差别。结尾处,枯树长椅,满地落叶,再次一百八十度旋转,背对观众,终成眷属的男女,淡入而成为历史背影。

2012年,任鸣导演的现代名剧《风雪夜归人》,"延续了任鸣导演'诗意现实主义'的情怀,全剧呈现出深沉大气又不乏诗意唯美的艺术质感。……结尾更是堪称神来之笔:苍寒日暮,漫天飞雪,贫病交加的老年魏莲生倒在雪地之中。悠扬的音乐声起,一袭红衣的余少群,轻携一把折扇,突然从舞台后面的月亮门中翻跹而至,在雪地中踏歌起舞。耀眼的红衣,映衬着洁白的雪花,魏莲生外化的精魂就此生生不息"①。

2012年,孟京辉导演的《活着》,运用大屏幕动画、灯光投影动画的形式,展示了山羊遨游太空等奇幻场面,颜色绚丽,形式萌宠,具有时尚文化属性。这些萌宠性动画、道具的设计,淡化了故事的特定历史背景,与当下消费文化语境相接,具有表现、评价、隐喻等多重功能。其中还杂糅了低缓、空寂的京剧《贵妃醉酒》的表现性唱段,极其感人。主演袁泉属于京剧青衣出身,艺术把握上十分精准传神。

景观戏曲、景观音乐剧也起始于1990年代末期。1999年,上海越剧院新版越剧《红楼梦》,由该剧院的红楼艺术有限公司作为项目公司一手承包,先期投入了

① 《〈风雪夜归人〉首演 任鸣延续"诗意现实主义"情怀》,http://culture.people.com.cn/n/2012/1217/c87423-19924169.html。

300多万元,真实再现了贾府红楼、大观园的场景,全剧有十一道布景,"用了70多立方米木料、6000多米布料,用近2万米布制作了430多套服装,头饰近250件"①。赴外地演出时,该剧演出的豪华布景、服饰需要用八个集装箱装运。其中,黛玉葬花、焚稿等场面,已被近乎真实、自然主义的先进舞台技术手段替代,满台桃瓣坠落,火炉青烟袅袅。该剧首轮演出票房达到330万元,收回成本。

1999年,四川人民艺术剧院的音乐剧《未来组合》中,导演熊源伟制定了"八字方针":青春、时尚、流动、绚丽。"青春是核心、是灵魂;时尚是品位、是现代包装;流动与绚丽则是听觉形象、视觉形象乃至舞台调度所要依循的尺度。"②在满台青春化、时尚化的歌舞之外,用电脑喷绘天幕,用活动门框自由组接,开辟剧场顶部演出空间,为创作校园音乐剧提供了新的艺术手段和艺术感受。相比之下,1980年代的著名通俗歌剧《芳草心》的创作观念是传统的,其故事只是以情动人,其歌曲只是可唱可传。

在潮流涌动、不断创新的景观化戏剧中,形式感、震撼性、多媒体性、观赏性得到增强,对于戏剧艺术而言,是由过去的情节戏剧向景观戏剧迈进,让舞台充斥各种视听景观、视觉盛宴。除了话剧、戏曲外,一些音乐剧、歌剧、舞剧、杂技剧、魔术剧的舞台美术,在舞台景观的营造上占据着更为便利的地位。它们大多通过舞台、灯光、布景、大屏幕、电脑灯、电影、音乐、音响、服装、道具,乃至3D技术,营造舞台情境,烘托舞台氛围,刻画人物性格,表达主题思想。以上四种艺术特征中,前二者似乎更为重要。戏剧的观赏性被强化,而观赏性被置换为景观性,强调戏剧传播的直呈、直观,增强舞台形式感,让舞台充斥各种视觉景观,成为以空间形象为展示主体的梦幻剧场与实景剧场,以此顺应并挑战人们的观看经验。

在大众娱乐、视觉消费的众声喧哗中,商业戏剧、先锋戏剧与主旋律戏剧都不同程度地呈现出视觉化、空间化、景观化、形式化的"四化"倾向。其中,主旋律被置换为普泛化的正能量,经过戏剧景观的冲击,客观上降低了宣教色彩;先锋戏剧在思想探索与艺术探索方面紧密结合,注重增强演剧形式的视觉消费色彩;商业戏剧的娱乐化、商业化被强化,商业化也意味着奇观化,为了观众和票房,迈步加入大众

① 徐晋:《剧目产业化 红楼续新梦——新版越剧〈红楼梦〉商演化大揭秘》,《上海戏剧》1999年第12期。
② 熊源伟:《音乐剧〈未来组合〉导演断想》,《中国戏剧》1999年第11期。

消费文化的时代合唱,在增强可看性、艺术性的同时,往往在思想性上丧失原则,"暖风熏得游人醉,直把杭州作汴州",出现了新的不平衡。对此,我们必须予以辩证地看待。在当前中国戏剧从情节戏剧向景观戏剧转向的变革时期,我们一面需要培育有视觉修养和主体意识的眼睛,一面需要构建兼具景观消费与精神交流功能的舞台。

二、雅俗共赏与戏剧景观属性

戏剧是大众化的艺术,它以过程性与直观性相统一的感性形式来实现美的价值,这种感性形式与广大观众的心理反应是相对应的。因此,戏剧要在"一次过"的动态流程中,明确传递舞台文本的含义,并吸引观众感知戏剧美,就必须研究观众的实际状况和审美心理,讲究观赏性与可看性,将各个阶层的、大多数的观众的注意力集中在实际演出中。大多数景观化戏剧正是具有这种能力与特质的。

1870年代,法国小仲马的《私生子》一剧重新上演,一位评论家看后,认为其编剧技巧无可挑剔,大加赞扬,而左拉看后却只说了一句:"观感相当冷淡。"[①]这说明戏剧作为一种艺术,有它的特殊要求,就是要便于观众接受,在看懂、好看的基础上,再来谈高超的技巧和高深的哲理。这是一个专门的学问,有人称之为"戏剧审美心理学",也有人称之为"戏剧接受学",抑或"剧场学"。戏剧作为集体欣赏的艺术,其最高艺术品位应是雅俗共赏,而且在更多的情况下,普通观众的戏剧态度和戏剧品位更应引起创作者的注意。戏剧首先要让广大观众爱看,而后才考虑如何让专家、领导满意,这个顺序不能颠倒。

从中国戏剧发展史来看,宋杂剧、宋南戏、元杂剧是在民间歌舞百戏的基础上形成的,主要在勾栏、瓦肆和庙会上演出,而且是城市经济繁荣、市民阶层崛起的结果,其通俗性、可看性可想而知。刻于元代延祐六年(1319年)的《重修明应王殿之碑》,描述了当时迎神赛会的盛况:"每岁三月中旬八日","远而城镇近而村落,贵者以轮蹄,下者以杖履,挈妻子,与老羸而至者,可胜概哉!"勾栏、瓦肆的商业性强,主要观众是广大市民,戏曲就必须迎合市民的欣赏趣味。

然而,到了明代中期至清代前期,因高层文人的介入,昆曲趋于雅化、贵族化,

[①] [法]爱弥尔·左拉:《自然主义与戏剧舞台》,载中国社科院外文研究所、外国文学研究资料丛刊编辑委员会:《外国现代剧作家论剧作》,中国社会科学出版社1982年版,第16页。

特别为官宦富贵之家的家姬班异军突起,招卖一些色艺佳人自娱自乐,以迎合文人士大夫的欣赏趣味。汤显祖的《牡丹亭》虽为他们普遍叫好,但其"袅晴丝吹来闲庭院,摇漾春如线"之类的唱词,让普通观众抓耳挠腮,不得其意。魏良辅"愤南曲之讹陋也,尽洗乖声,别开堂奥,调用水磨"①,创造"启口轻圆,收音纯细"的昆曲主腔,更是让文人沉醉、王侯误国的"靡靡之音"。入清,"花雅之争"逐渐升级,孔尚任坚持"宁不通俗,不肯伤雅",到了乾隆年间,四大徽班进京演出,"花部"彻底战胜"雅部",戏曲才得以恢复通俗性,重新走上雅俗共赏的发展道路。这期间,有些人自觉注意到戏剧雅俗共赏的问题,如元代高则诚在《琵琶记》中认为,"论传奇,乐人易,动人难";明代王骥德在《曲律》中认为,"不在快人,而在动人";清代李渔在《闲情偶寄·词曲部》中说得更明白,"传奇妙在入情","戏文做与读书人与不读书人同看,又与不读书之妇人小儿同看,故贵浅不贵深"。

普通市民在娱乐消遣方面,总是具有强烈的喜新厌旧倾向,戏曲置身于竞争激烈的娱乐市场,不能不追求时尚,力投时好,务求新声。在正常的演出市场中,自古如此。清代中期名伶魏长生在北京剧坛轰动一时,就与他在梳水头、踹跷等化妆、表演技艺上的创新有直接关系,并带动大批追随者,形成一时风气。时人作出如下记述:"京旦之装小脚者,昔时不过数出,举止每多瑟缩。自魏三(长生)擅名之后,无不以小脚登场,足挑目动,在在关情。"②一些格调较高的艺人,还以编演新剧作为自己表演技艺的凭借。如民国初期,北京"四大名旦"梅兰芳、程砚秋、尚小云、荀慧生,新腔迭出,百剧纷呈,创排了新剧《红线盗盒》《霸王别姬》《太真外传》等剧目,重在以离奇的情节吸引观众。还有的剧目在灯彩装饰、机关布景、热闹排场、惊险打斗等方面下功夫,五花八门,商业气息浓郁,有时也流于庸俗化。只有那些冲突激烈、悬念丛生、情节动人、张弛有度并讲究一定技术创新的新编剧目,如《狸猫换太子》《孟丽君》《三打白骨精》等,才会受到市民普遍而持久的欢迎。就拥有观众的数量和层次而言,市民戏曲具有大众性和艺术性,是亦雅亦俗,俗中见雅。

1949 年以来,在极"左"政治的干预和促进下,戏剧创作与广大"工农兵"的阶级情感和社会心理基本保持一致,在全国各地掀起了一股戏剧演出热潮。如 1951年湖北省汉剧团创作演出的《血债血还》,"在省内外演出千场以上",观众欣赏热情

① [明]沈宠绥:《度曲须知》。
② [清]吴长元:《燕兰小谱》。

高涨,"剧场响彻一片口号声"①。"文革"期间,"革命样板戏"垄断戏剧舞台,观者如云,影响深远。除去其政治因素,我们可以看到,它们在艺术上毕竟是雅俗共赏的,以致人人可以学唱"样板戏"。客观上,它们成了当代真正家喻户晓、人人耳熟的戏剧作品。

改革开放以来,人们思想价值观念发生巨大变化,影视剧、迪斯科、录像片等多种文化娱乐方式兴起、普及,中国内地、港台地区及日本、欧美的言情、家庭、古装、武侠、犯罪题材的影视作品,极力迎合当代观众口味,成为人们关注的对象,而戏剧由于多种原因,一时无法适应时代潮流,观众群体大为缩减。在"戏剧危机"的呼声中,1980年代中期,全国戏剧界展开戏剧观的大讨论。专家们一般认为戏剧应具有当代意识,将古典美与现代美结合起来,雅俗共赏,叫响又叫座,才能走出困境。这时期,一些探索戏剧出现了,实际上观者更少。

1994年,在市场经济体制全面确立的新形势下,在纪念梅兰芳、周信芳百年诞辰大会上,江泽民提出"弘扬民族文化,振奋民族精神"的理念,加大戏剧的扶持力度,加强学校艺术教育,戏剧创作勃兴,观念更新,但实际上出现了基于高层剧团和基层剧团之间雅化与俗化的分流。据一项调查显示,由成都京剧院排演的、描写李冰治水功绩的京剧《千古一人》很受专家好评,但普通观众反应冷淡,认为"不好看""看不懂"②。该剧编剧徐棻虽是著名剧作家,但最擅长写作的剧本是女性题材、川剧剧种。许多获全国大奖的剧目,其实际演出场次只有几十场,而且难以引起普通观众的共鸣。

视觉文化语境下,当代戏剧艺术的重要特征之一是重新奇、赶时髦、雅俗共赏。如果说优秀戏剧作品是思想性、艺术性和观赏性的高度结合,那么在当前一些有识之士看来,观赏性在三者中间应摆在首位,因为只有具有较强的观赏性,努力做到好看,将观众吸引进剧场和剧情之中,才有可能和条件讲究思想性、艺术性,这样才能做到雅俗共赏,拥有尽可能多的观众群,才能产生更大的社会效益和价值效益。

1997年,对温州市越剧团根据元代南戏改编的越剧《荆钗记》,导演杨小青首先就确定其基本目标是"好看",凸显雅俗共赏的观赏价值。该剧改编时,从"信"字切入,将重信守诺作为王十朋、钱玉莲曲折爱情故事的起因和终结,而信义、信誉问

① 中国戏曲志编辑委员会:《中国戏曲志(湖北卷)》,文化艺术出版社1993年版,第19页。
② 刘景亮、谭静波:《戏曲艺术与观众关系的当代状况》,《中国戏剧》2000年第8期。

题是个永恒的道德准则,在市场经济飞速发展的今天,它能造成诸多社会矛盾和人性冲突,因而也弥足珍贵。其次,将剧本删繁就简,有情则长,无情则短,关键处发挥越剧优美的唱腔功能,做到出情、动情。该剧在城乡广泛演出,观众最大的反应是"这个戏好看"。

2000年,北京京剧院根据同名电视剧改编的连台本京剧《宰相刘罗锅》,其创作初衷是"好听、好看、好玩",走商业演出的路线,至2003年,已经排演了六本,一时成为京剧界的盛事。仅此三年,在北京、上海、南京、台北演出108场,观众人数8.5亿,演出收入1146万元,取得了极大的商业成功。该剧通过刘墉的胆识、才智,透射出平民百姓的思想感情和审美趣味。正如有的专家认为的,"一出戏的观赏价值与形象内涵、艺术经营有着不可分割的关系,突出观赏价值,更要求形象内涵和艺术经营能大大有助于一出戏的'好听、好看、好玩'"①。该剧的唱腔设计力图酣畅淋漓,稳中求变。而且,陈少云的麒派(周信芳)、李岩的余派(余叔岩)、董圆圆的梅派(梅兰芳),更使人物唱腔旋律、节奏对比鲜明,色彩丰富。其演员身段表演、舞台调度和布景设计,也尽量体现京剧本体的艺术魅力,因而显得通俗易懂,又不失思想艺术水准,能适应不同年龄、不同层次的观众的文化需求。

后来,有专家对该剧的成功做出极其精辟的总结:把京剧的基本创作方法和艺术元素纳入现代艺术的领域,使《宰》(《宰相刘罗锅》)剧既是京剧的,又是新颖的,既是传统的延伸,又有现代艺术的魅力,既经得起行家的考评,又为大众所乐于接受。这是《宰》剧老少咸宜、雅俗共赏的奥秘②。

从某种意义上说,戏剧景观的观赏性优势可以与"观众审美"和"市场操作"进行置换。只有充分尊重观众的意义理解和观赏需求,淡化思想宣传方面的教育,将之视为作品审美价值的最终实现,只有将戏剧作为一种文化商品,将看戏剧作为一种文化消费,追求文化商品的中庸品位和大众口味,才能摆正剧团、戏剧与观众的位置,剧团才能按照广大观众的市场需求创造新的剧目。在市场交换中,观众获得了剧目的使用价值(景观欣赏),剧团获得了剧目的商业价值(门票收入)。这些都是景观化戏剧雅俗共赏审美特征之下的题中应有之义。

① 沈达人:《京剧〈宰相刘罗锅〉的观赏价值》,《中国戏剧》2000年第4期。
② 黄维钧:《好听好看好玩有意味——连台本戏〈宰相刘罗锅〉的启示》,《艺术评论》2004年第3期。

三、视觉愉悦与人文精神的矛盾

相比于1980年代的情节戏剧、探索戏剧,1990年代以后的景观戏剧、景观化戏剧,总体上发生了重大的价值转型,主要是从启蒙现代性转向审美现代性,从严肃化思考转向世俗化消费,从而在视觉愉悦与人文精神之间产生较大的矛盾。戏剧的观赏性、艺术性提高了,思想性却不一定提高了。

有些剧目创作的出发点不是如何写好、演好一个故事,而是如何运用新颖的导演、舞美、音乐的手法排演一个故事。结果往往是形式大于内容,手法架空情节,"戏不够,舞美凑",或者"戏不够,舞蹈凑"。这种"新派幼稚病""新派机会主义"的创作倾向,忽视了剧本和故事的基础,忽视艺术性与思想性的基础,片面强调观赏性、创新性,无疑激化了视觉愉悦与人文精神的矛盾。艺术逻辑的断裂感尚属其次,最容易招致口诛笔伐的是思想逻辑的缺失感。

景观化戏剧的观赏逻辑的扭曲与放大,使得戏剧的观赏性发生价值悖谬,在看与被看之间,以隐私窥视、文化猎奇、视觉震惊、感官刺激为重要标准,消解了被凸显的身体与物体的内在严肃意义。比如最受欢迎的戏剧景观,往往充斥着物欲、金钱、色彩、肢体、性欲、残疾、刑罚、强奸、凶杀等,可以归纳为"财富景观""情色景观""残缺景观""暴力景观"以及"媒介景观"。这些具有刺激性的景观展示对于观众的心理作用,远胜于场景最初灌注的人文关怀。

舞剧《大红灯笼高高挂》中,开场借助灯影戏展示男女双人舞,几次冲破纸屏追逐、逃跑,展示女学生的美好憧憬;接着,新婚之夜,用一块红绸遮住老爷强暴三姨太的场面,给人遐想空间;后面,三姨太因为与京剧武生偷情,遭到笞刑,用舞台后方矗立一块影壁,由一帮家丁抽打白壁,受刑的男女则在台前翻滚、舞动。有专家评价说,"如此简洁、写意又不失强烈与触目惊心,堪称全剧中的大手笔。此外,这部舞剧还采用了一些非传统的手段'大胆出新',确实对人的视觉冲击很强烈,但其效果仅仅使人惊讶而非心灵震撼。……整体上由于没有紧紧抓住戏剧主线,紧紧围绕主人公的命运展开笔墨,而被其他因素分散、干扰了主人公的形象刻画,因此作为一部舞剧是令人失望的"[①]。这里所言的"大胆出新",是指铺排了豪华阵容的

[①] 杨少莆:《舞剧创作的目的和意义——评析〈大红灯笼高高挂〉》,《舞蹈》2001年第3期。

麻将戏、堂会戏,过于写实化,在表达效果上有些喧宾夺主。新奇而好看的各种景观的展示,极大影响了人物心理的刻画、戏剧冲突的营造、主题思想的凸显。

获奖较多、广受好评的话剧《生死场》也存在这种问题,其中有很多场面具有造型感、仪式感、刺激性。开场,几个男人将临盆生子的女人架起来,故意推揉蹭擦,获得某种满足,故意让女人手脚大张,胸部和裆部直接对准观众,极富性挑逗的色彩;接着,采用皮影戏的手法,展示金枝与人偷情,农民杀死地主;后面,还有二里半老婆被日军强奸,金枝父亲摔死私生子。戏中的生、死、爱、恨的戏份,都以原始主义的裸裎方式来满足人们的观赏心理。当时就有人对此提出批评:"编导展示这些性场面要干什么?仅仅在于说明人有原始的生物性吗?不是用性的行为来塑造人物,推动情节,而是相反,以人物情节作支架来展示性场面。人物性格模糊混乱、情节发展松散无力,因此,在导演处理中表现出来的一切机智都成了一种无根之花。在这里,所有性场面的出现只有外在的视觉刺激,而失去了撞击心灵的力量。"①

相比1980年代《桑树坪纪事》中青女被"围猎"的"净化"场面,1990年代以后的一些涉性场面大多进行直观化、高强度的展示,创作目标变成了刺激一般观众的眼球与神经。对于戏剧中的视觉愉悦与人文精神的矛盾,一些业内人士认为应该归罪于1990年代中期"三性统一"标准的提出,尤其是"观赏性"标准的强调。

以写爱情剧见长的著名剧作家刘云程,向来坚持戏剧艺术的改革与创新的发展思路,创作过黄梅戏《徽州女人》、粤剧《驼哥的旗》等著名作品。2005—2006年,他在《剧本》连续发表《正确理解观赏性》《再谈观赏性》,为戏剧艺术的观赏性标准进行辩护。他认为"观赏性是戏剧存在的理由",因为"戏剧与其他文学艺术样式不同,是一种视觉加听觉兼而具有文学、艺术特点的艺术,是一种把成千上万人聚在一起集体欣赏的艺术。……没有观众就没有戏剧,是一条颠扑不破的真理。观众进剧场看戏,当然首先不是为了接受什么教育,听演员灌输什么理念;而是为了娱乐,为了赏心悦目。这就要求戏剧必须有观赏性。没有观赏性的戏剧,就不能把观众吸引进剧场"②。同时"要正确理解观赏性。观赏性既在形式,更在内容。戏剧的开始产生,可能以纯娱乐为目的。但发展到今天的高级阶段,它就要追求崇高,引领人们精神升华。观赏性必须通过强化思想性、艺术性来体现,不能以牺牲思想

① 简兮:《没有灵魂的戏剧:话剧创新中的技术主义倾向》,《文艺报》,2000年11月16日第3版。
② 刘云程:《正确理解观赏性》,《剧本》2005年第6期。

性、艺术性为代价,使戏剧走向庸俗化、低俗化"①。他对观赏性的肯定是置于"三性统一"的标准与框架的,观赏性必须以思想性、艺术性为前提与基础。

以写历史剧见长的著名剧作家李应该,随即对刘云程的观点提出质疑,在《剧本》连续发表《质疑"观赏性"》《"三性统一"的尴尬——再疑"观赏性"》。他认为,只要有艺术性就有观赏性,"两性统一"之外加上"观赏性",是"无事生非多此一举制造理论混乱"。"美感是否能够得到满足,则决定于审美主体的鉴赏能力。作为艺术创造,所需要努力的是成功地表现自己的感受,而不是首先考虑什么'观赏性'。"②更重要的是,政府部门对"观赏性"的强调会刺激大众文化、娱乐文化的盛行,如"吃文化、喝文化、鬼文化、性文化、乳房文化、快餐文化","明显表现出世俗化、嬉戏化、碎片化、瞬间化的文化消费态势",最终走向"三俗"(流俗、低俗、恶俗)。从大众文化(视觉愉悦)与人文精神的关系上看,"在社会心理与市场意识的作用下,许多作家的创作心态与创作态度被扭曲,甘愿与'市场'与'庸俗'共舞,只关注票房价值,不再顾及什么社会责任和人文情怀,忧患意识丧失,满腹充斥着市场利益的'患得患失'"③。他还运用西方马克思主义的观点,对大众文化、文化工业进行批判与反思,并且认为这一切的根源在于"三性统一"文艺标准的倡导,片面强调观赏性,让大众文化滋生蔓延。他并非反对大众文化,而是主张"大众文化的健康发展",抵制商品化、三俗化,"三性统一"中必须去掉"观赏性",只保留"思想性"(历史的观点)与"艺术性"(美学的观点)。

这两种观点很有代表性,应该说都是对的。区别在于前者坚持视觉文化时代的"三性统一"标准,后者坚持经典马克思主义的"两性统一"标准。观赏性标准本身没有错,刘云程本人的戏剧就是符合"三性统一"标准的,多次获得中国曹禺戏剧文学奖。李应该痛恨观赏性标准,痛恨"三俗",痛恨戏剧创作的乱象,但做到"三性统一"的不俗之作客观上也是较多的。在市场经济时代、视觉文化语境下,市场肯定是检验优秀戏剧作品的重要杠杆之一。喧嚣只是暂时的,品质才是永恒的。下面不妨通过两部戏曲作品,从正反两方面予以说明。

1998年杭州越剧院创作的越剧《梨花情》,较好地平衡了视觉愉悦与人文精神

① 刘云程:《再谈观赏性》,《剧本》2006年第6期。
② 李应该:《质疑"观赏性"》,《剧本》2006年第2期。
③ 李应该:《"三性统一"的尴尬——再疑"观赏性"》,《剧本》2006年第9期。

的关系。该剧通过曲折离奇、一波三折的风情传奇故事,讨论爱情与金钱的时尚话题,揭示了平凡而深刻的人生哲理,是专家满意、领导满意、观众满意的好戏。该剧以二女二男的四角爱情为故事框架,写绣花女梨花与秀才孟云天相爱,孟云天却受不了私奔逃亡之苦,贪恋荣华富贵,将梨花抵债换钱,还投入自己并不喜欢的富家女冷小姐的怀抱。梨花为钱塘商人钱友良救下,并结为夫妻。钱友良虽是商人,却奉行"君子爱财,取之有道"的原则,精明刁钻而有情有义。当一场大火毁灭了他们的家财时,孟云天已成富翁,并前来索要梨花,愿意出银三万两。钱友良与梨花不为金钱所惑,宁愿一起去挖野菜过活。正所谓"有钱难买情和义,有缘方能成夫妻"。

该剧故事一波三折,通俗易懂,却触及当代人如何看待金钱与真情的问题。没有钱会使人吃苦,有了钱也不等于幸福;人可以通过劳动赚钱,但不能成为钱的奴仆;关键时刻要挺得住,为心爱的人而超然于物。对于孟云天最初的薄情,作者没有进行简单的道德评判,而是将其置于两难悖论的处境。在当代思想意识、审美意识的观照下,《梨花情》一剧写出了中国人传统美德与商品经济的适应性、共融性,继承和发扬这些传统美德,对于当今发展市场经济、维护社会和家庭的安定团结,有着不可低估的作用。正因为该剧通俗而深刻,温婉而严肃,具有轻喜剧的审美品格,而且,该剧舞台布景很美,梨花满枝俏,满台美女演员,场面形式感强。它一经文化部推荐,便被全国各地几十个基层戏曲剧团相继进行移植改编,受到了广大城乡人民的热烈欢迎。

概而言之,观赏性、视觉愉悦本身没有问题,问题是很多创作者滑向了娱乐消费、形式主义的死胡同,片面强调观赏性,没有坚持"三性统一"的标准。

视觉文化的最早倡导者巴拉兹,在其"可见的人"或"可见的精神"的理论阐释中,注重视觉文化的思想情感传达,注重视觉形式对人物形象的塑造,反对视觉文化的机械复制、感官刺激(有限度地承认娱乐功能),更不认同景观物化、景观控制、景观体制。卢卡奇基于黑格尔社会异化、费尔巴哈宗教异化、马克思资本异化的理论话语,提出了物化意识的概念,认为"从哲学的观点看来,应该注意,它使人们淹没在拜物教的思想里,会给思想带来一种反辩证法的思想,非常不利"[①]。也就是

① [匈]格奥尔格·卢卡奇:《存在主义还是马克思主义?》,韩润棠、阎静先、孙兴凡译,商务印书馆1962年版,第14页。

说,戏剧景观作为文化景观的一种,是物质主义、技术主义、消费主义的表现,会严重压抑人们的主体性、自我意识,丧失主动追求进步、改革社会的生命意志。

本雅明、德波、鲍德里亚、里斯曼等一些西方马克思主义思想家对此深表忧虑,指责消费主义、娱乐文化对社会人性、思想深度的侵害,制造了类型化、同质化、平庸化的生活风格、人生方式,尤其是抹平了人的个性特征,降低了人的自我意识、思考能力。鲍德里亚说,消费"作为新生产力征象和控制"正在进行"社会驯化","正在侵蚀着如今一切具有个性特征的东西",显示着"缺乏逻辑性的""内在矛盾"。他同意里斯曼的话,"今天最需求的,既不是机器,也不是财富,更不是作品,而是一种个性",因此主张"重新创造出一种综合的个体性"[1]。然而,他的个性重建计划看起来软弱无力。

事实上,异化、物化、平面化的现象已经溢出了资本主义文明的疆域,成为现代社会的一种人性共相、社会共相,成为一种时代症候。卢梭确认的"自然人性",康德确认的"道德公设",黑格尔确认的"自我意识",费尔巴哈确认的"爱的宗教",尼采确认的"强力意志",韦伯确认的"新教伦理",在漫无边际、无孔不入的消费意识形态、文化意识形态、政治意识形态(背后都是权力与资本的操纵)面前,都显得有些苍白。基于资本异化的客观事实,马克思提出"现实的人"的人性观,认为"人的本质并不是单个人所固有的抽象物,在其现实性上,它是一切社会关系的总和"。这种现实的人依旧不是个性鲜明的人,而是具有类本质的"类人"。正如他指出的,"本质只能被理解为'类',理解为一种内在的、无声的、把许多个人自然地联系起来的普遍性"[2]。由此可见,马克思早年对人性本质、人文精神的理解是很现实、很物质的。

第四节 "文化戏剧"刍议

"文化戏剧"观念,从狭义上说,不是当前中国戏剧观念改革的常态,但客观上与视觉文化语境有关,强调视觉性、消遣性的文化景观展示,并力图进行某种文化

[1] [法]让·波德里亚:《消费社会》,刘成富、全志钢译,南京大学出版社2000年版,第73、81、82页。
[2] [德]马克思:《关于费尔巴哈的提纲》,载中共中央马克思恩格斯列宁斯大林著作编译局:《马克思恩格斯选集(第一卷)》,人民出版社1995年版,第56页。

反思、审视与建构。从广义上说，我们甚至可以将重视"视觉文化"的戏剧予以抽象提炼、简约表达，称之为"文化戏剧"，凸显其真实的艺术面貌和艺术功能。这种"总体性"的戏剧观念的出现，或许就是为了解决视觉愉悦与人文精神之间的矛盾。

一、文化戏剧的提出

在文化消费、视觉文化的时代语境下，一些歌舞化的戏剧、非遗戏剧、民俗戏剧的创作得到强化，一种名为"文化戏剧"的创作现象呼之欲出。在文化主义的倡导与选择下，写文化，演文化，卖文化，俨然是一种戏剧时尚。对此现象，戏剧界是毁誉参半的。正因如此，戏剧界一直没有人提出这一概念。

在1980年代文化寻根的文艺思潮中，据笔者收集的资料来看，戏剧界似乎并未像"文化小说""文化电影"那样，打出"文化戏剧"的旗帜。他们选择了自己习惯的表达方式，如现实主义戏剧、地域戏剧（如京派、海派、关东等）、实验戏剧、小剧场戏剧等，并未将"文化戏剧"特意彰显出来，也没有任何创作者自称是"文化戏剧"的探索者。从学理上说，文化戏剧概念的提出，需要以一批代表性作品的集中出现为前提，这在当时已形成一种引人注目的创作现象。1980年代，堪称文化戏剧代表作的是话剧《桑树坪纪事》《狗儿爷涅槃》《野人》《天下第一楼》、湘剧《山鬼》等，这些在当时被一些人从文化价值、文化心理、文化精神等角度进行过解读与阐发。

1990年代至今，立足于文化角度的戏剧创作方兴未艾，如话剧《鸟人》《立秋》、京剧《曹操与杨修》等，其文化价值的取向更加多元化。为配合旅游经济的开发，还出现一些集中展示地方历史文化成就的歌舞剧，如《土里巴人》《西出阳关》《瓷魂》《云南映象》《八桂大歌》等，大多是原生态歌舞节目的组合，而且迎合申报联合国或中国"非遗"的需要。这时期，戏剧界开始有人试着提出"文化戏剧"的说法，但基本没有作具体阐释，此时的"文化戏剧"还是一个不确定的概念①。此外，有种"跨文化戏剧"的提法，从戏剧故事的跨文化冲突、跨文化改编的角度研究某些戏剧作品。这基本上是一种文化研究的方法，孙惠柱等人在这方面做了一些努力，将一些外国

① 2003年，朋友为我的一本戏曲专著写书评，我提出用"文化戏剧"的理念来涵括我的戏曲理念（参见曾晓峰：《文化戏剧与"戏曲危机"》，《湖北日报》，2003年10月2日，第4版）。2006年，傅谨指出，受文化年、文化周等文化交流活动的启发，一些进京演出的戏剧被明确地贴上地方文化的标识，可以称为"文化戏剧"（参见傅谨：《2006文化戏剧占据北京舞台》，《北京日报》，2006年12月26日，第4版）。

戏剧改编成中国戏剧,或者讲述跨国家、跨民族的题材,但没有指明"跨文化戏剧"属于"文化戏剧"的范畴。究其原因,戏剧生存的社会空间急遽萎缩,人们无暇顾及这一"过时"的话题。而且,时代文化语境发生巨变,在文化消费、文化研究和视觉文化无限膨胀的情势下,再来提文化戏剧似乎有点模棱两可,或者说是一种"堂吉诃德"式的行为。

其实,对这一概念的梳理与思考,本身是有意义的。今天讨论文化戏剧的话题,笔者认为重点还是试图从文化价值、思想品位的角度,对当前戏剧创作的发展提一点意见,针对的是戏剧创作中的伪现实主义、新古典主义、文化保守主义、消费主义,说得冒昧一点,是给当前的戏剧创作补一点"文化课"。当然,只有将文化心理、文化精神的反思和戏剧舞台的呈现形式紧密结合,才不至于使人误将"文化戏剧"等同于"思想戏剧",从而流于空谈。

二、文化戏剧的界定

文化的定义有数百种之多,本章只能选取最经典的说法。英国文化人类学家泰勒是现代第一个界定文化的学者,他认为:"文化是一个复杂的整体,它包括知识、信仰、艺术、道德、法律、风俗以及作为社会成员的人所具有的其他一切能力和习惯。"[1]这里仅限于意识形态的层面,而当代美国文化人类学家克罗伯等人认为,"文化是由各种外显和内隐的行为模式构成的。这些行为模式是通过各种符号习得和传播的,它们构成了人类群体的独特成就……文化的本质内核是由两部分组成的,一是传统的观点,一是与之相关的价值观"[2]。这里强化了人的行为模式所具有的文化意义。将两人的说法综合起来,也许比较完备,简而言之,文化是人们在一定的行为模式中所体现出的一定的价值观念。

必须看到,人的文化活动产生于人的自我观照,文化学和人学在一定意义上是相互包含的,即使后现代主义将"反文化"作为一种价值取向,也不能否认其生命本能与其文化心理的暗合关系。

鉴于此,文化戏剧可以界定为表现人的行为模式、揭示人的文化观念的一种戏

[1] [英]泰勒:《原始文化》,蔡江浓编译,浙江人民出版社1988年版,第1页。
[2] A. L. Kroeber, C. Kluckhohn, W. Untereine, et al. Cultural: A Critical Review of Concepts and Definitions, Vintage Books, 1963, p. 181.

剧形态。它不仅是一种戏剧题材、一种类型戏剧，而且是一种价值向度、一种创作观念。其实，所谓文化小说、文化电影、文化散文的概念，至今也没定论，众说纷纭，但文化视角的确立和文化价值的追求是它们共同的选择。它们基本上也都是一种特定的概念，在时代、作者和作品上具有特定的指向，不可予以普泛化。笔者认为，现在来对1980年代的某些戏剧追加"文化戏剧"的名号，是没有多大意义的，既然它事实上不是一个特指的概念，就不如将它延伸到当下，在价值多元化的当代文化格局中来谈论文化戏剧的话题，甚至可以追溯至现代、古代去审视它的发展路程。这种研究思路或许更有意思。

其实，笼统意义上的文化戏剧，在中外戏剧史上早已存在。世界戏剧，如欧里庇得斯的《美狄亚》通过美狄亚与伊阿宋的矛盾反映了东西文化的冲突，歌德的《浮士德》通过文化学者的人生追求凸现了"浮士德精神"，奥尼尔的《天边外》通过露斯的爱情选择展现了精神文化与物质文化的对立；中国戏剧，如高则诚的《琵琶记》通过蔡伯喈的"三不从"揭示了传统儒家文化内部固有的矛盾，曹禺的《北京人》集中描述了过去、现在、未来三种北京人的文化生存图景，老舍的《茶馆》通过社会小舞台的茶馆文化"葬送三个时代"。它们表现人类生活的文化活动、文化价值和文化悖论，富有历史文化的观照意识与反思精神，以此深化戏剧艺术的思想文化内涵。

当前"文化戏剧"的经典形态是"京味戏剧"和"民俗戏曲"。后者以后再谈，这里只谈前者。受"人学"思潮复苏的影响，1980年代的中国戏剧创作除了将历史伟人还原为普通人外，还体现出对都市普通人的喜怒哀乐、人生命运的关注，对都市风情变迁的关注。如苏叔阳的《左邻右舍》《家庭大事》，李龙云的《有这样一个小院》《小井胡同》《这里不远是圆明园》，何冀平的《天下第一楼》《好运大厦》等，这些作品以北京市民生活为题材，通过一个特定的角度再现各种人物的精神状态，反映社会历史的变化，传达一种具有启示意义的人生哲学，而且大多承接老舍的《茶馆》所开创的"京味戏剧"风格。

1990年代以后，一些北京都市生活题材的话剧，如蓝荫海等人的《旮旯胡同》、中杰英的《北京大爷》、李龙云的《万家灯火》、许端生的《蛐蛐四爷》等。这些作品在人物塑造上大多追求土味而独特的性格因素，体现出对生活原生态、市民风俗画卷的视觉性追求，而且或多或少接受了老舍市民戏剧的影响。这里既有对市民文化的观照，又有对生活热点的关注。尤其是过士行，作为1990年代以后最具有实验

探索精神的京派剧作家,精力充沛,创作了"闲人三部曲"(《鱼人》《鸟人》《棋人》)、"尊严三部曲"(《厕所》《火葬场》《回家》)以及《坏话一条街》等。他将京味文化的景观呈现和后现代文化的精神观照巧妙地结合起来,既是一种文化解构,又是一种文化建构,形成了独特的戏剧艺术风格。

由此可见,具有文化审视意识的经典戏剧都是文化戏剧,它们之所以经典,是因为它们对一定的文化价值进行了集中而深刻的审视与反思。现代意义上的文化戏剧,应该体现对生命和文化的现代性诉求,因而是否具有文化启蒙精神是衡量现代文化戏剧的重要标尺。

三、文化戏剧的构架

从1980年代以来的戏剧创作以及中外戏剧发展史看,文化戏剧的基本构架大致包括以下几个部分:

1)题材内容上主要表现文化现象,包括文化名人、文化生活、民俗风情、行业文化、历史事件等,涉及精神文化与物质文化、传统文化与现代文化、本土文化与外来文化、宗教文化与世俗文化等,这些文化现象大多被置于历史观照之中,诉诸人物的行为、言论与特定仪式的呈现。

2)思想内蕴上着重揭示文化观念,包括文化心理、文化人格、文化精神、文化模式、文化理想、文化悖论等,往往体现为两种文化观念之间的碰撞,或一种文化观念内部的冲突。主人公的行为模式与人生选择大多体现为文化模式与文化选择,他们大多陷入文化认同的焦虑,而正是这种焦虑产生悲剧感、迷茫感。

3)价值立场上高扬文化关怀的精神,立足于人道主义和文化批判的立场,将戏剧的表现指向人的精神状态和文化心理,彰显光明,祛除黑暗。当然,创作者的立场、态度有时比较复杂矛盾,体现了本人或时代在认识与情感上的转型性特点,然而其积极健康的一面,是不能抹杀的。

4)表现形式上注重舞台的文化意味,将呈现形式与题材主题完美地统一起来,这些呈现形式包括人物行为的冲突模式、风俗仪式的呈现模式、演剧形态的空间模式、科技手段的人化模式,以及体验化、间离化或肢体化的表演方法等。也就是说,二度创作是文化戏剧得以体现的形式部分。

以上四个方面可以说是文化戏剧概念的基本框架,它们之间是紧密关联的。

笔者认为其中最重要的是第三点,即高扬文化关怀的精神,其主体即文化启蒙精神。文化戏剧在实际创作中往往比较宽泛,无法把握文化价值评判的尺度,会涵括主流戏剧、先锋戏剧和商业戏剧等三大类型,因而文化启蒙精神的具备与否,是判定作品文化品位高下的试金石。具体来说,受特定题材、观念、立场、剧种、剧团、投资、政策等因素的影响,落实到特定剧目的创作生产,文化戏剧往往会呈现出以下几种范式:

一是展示文化奇观,以刺激性的视觉仪式与装置技术吸引观众,停留于文化成就与形式的传播。它往往是旅游文化的一部分,可以叫作舞台化的印象广告。如张艺谋执导的"印象"系列、歌剧《图兰朵》、舞剧《大红灯笼高高挂》等。这些作品受到国外歌剧《阿依达》、国内歌舞《西出阳关》等的影响,可以称为"景观戏剧",其第一目的是展示文化景观,具有鲜明的商业诉求和文化消费的特质。其最新动态是发展成山水实景剧,遍布于一些著名旅游景点。它们的一个共同特征是"戏不够,舞来凑",这里的"舞"包括大场面的舞蹈、高科技的舞美。

二是凸现文化存在,将文化内涵渗透到人的日常生活和精神世界中,呈现为某个地域或地点的文化风俗画卷,使得其行为模式成为历史文化的一种隐喻。从文化地理学的角度看,戏剧故事是"与地理环境有关的人文活动",应"研究这些空间和地点是怎样保留了产生于斯的文化"①,从而赋予故事、人物以地域文化、地理文化的意义。这里的价值立场是平视的,欣赏与同情的成分较多。如黄梅戏《徽州女人》描述了徽州女人出嫁、独居、等待、失落的具体过程,结构散文化,而其典型行为模式,则是那幅旧式女人静坐床头的静态形象,从一个方面反映了徽州文化的特点。过士行的《鸟人》中,京城一批悠闲的爷们以玩鸟为精神寄托,喜怒哀乐全在其中。精神分析学家丁保罗认为他们有精神病症,要进行诊治,最后三爷会审翻案,原来玩鸟是一种"民粹",甚至是一种"国粹"。

三是批判文化病症,揭示两种文化观念之间的冲突,张扬一种合乎人性的文化观念与精神,即渴求一种更为人道的人生形式。这是文化症候式的观照方式,将文化冲突转化为戏剧冲突,寓病理分析于人文关怀,往往体现出浓厚的悲剧精神。如话剧《桑树坪纪事》《狗儿爷涅槃》批判的是传统农民文化,汉调歌舞剧《猎猎楚魂》、

① [英]迈克·克朗:《文化地理学》,杨淑华,宋慧敏译,南京大学出版社2005年版,第3页。

京剧《曾侯乙》张扬的是更为人道的楚文化精神,京剧《曹操与杨修》、淮剧《金龙与蜉蝣》指向的是文化悖论、人性悲剧。必须指出,对于这些文化病症的检讨,往往陷入一种怪圈,停留于反专制、反传统、人性恶、素质低的层面,而要倡导的文化精神在可行性上,与社会现实却又存在一定距离。

　　无疑,第一种范式容易流于指向文化消费的类型戏剧,这是市场经济的产物,第二种范式由于创作者采取的是平视视角,就要具体分析、区别对待,只有第三种范式才真正具有文化启蒙精神。本书采取的无疑是启蒙主义立场,因为文化观念与精神的危机首先体现为知识分子的生存焦虑,其次才移向普通民众的价值取舍。可以说,简单地发扬中国传统文化精神,或者认同西方现代文化精神,都不能解决我们的现实生存困境,也不能解决我们戏剧创作的困境。作为文化戏剧,它需要强化的不是作者或人物强加给观众的说理和辩解,而是作品整体所投射出来的追问精神与忧患意识,是将生活呈现和人物同情升华为一种文化意识和精神指向,并在深度发掘中表现出一种文化反省意识、社会批判意识。

　　也就是说,它需要在对日常生活、爱情婚姻、历史人物、民俗文化等维度的描述中,思索各种社会现象、人生困境和文化生存,通过表现生与死、瞬间与永恒、空间与人、放弃与担待等一些高级命题,通过文化形式和行为模式追问人生的终极价值。由此可见,文化戏剧的创作,实际上与剧作家、艺术家的知识分子身份、地域身份密切相关,如曹禺、老舍、姚一苇、高行健、魏明伦、杨利民、郭启宏、罗怀臻等,都是20世纪中国积极创作文化戏剧的剧作家,且都具有各自的地域文化的特色与底蕴。如果说文化电影可以叫作导演电影,文化散文可以叫作学者散文,那么文化戏剧可以叫作作者戏剧、地域戏剧。

　　我们希望当前的戏剧创作不要停留于消费文化、鄙薄文化、逃避现实、与时推移的立场,而是要发掘思想内涵的复杂多样性,注重揭示某些文化历史悖论和悲剧性矛盾冲突,而这些心理结构和精神支撑反映了历史文化的常与变,可以使文化戏剧具有丰富的精神内涵,成为历史文化信息的生动载体。我们的现实生活和戏剧创作毕竟需要一种精神,一种指引路径或忧患怜悯的文化精神。

　　当然,将精神思想的状态性、原生性与演出呈现的现场性、观赏性都纳入戏剧考察的视野,是当代戏剧学者基本的态度和方法。构建文化戏剧不能忽视戏剧作为表演艺术、剧场艺术的一面,而且作为文化戏剧的一个重要方面,我们应加强戏

剧表现形式的文化意蕴。戏剧可以简化为动作,但不是一堆杂乱无章的动作。戏剧的表演本体和情感本体,应该是一枚硬币的两面,不能偏袒其一。文化戏剧的精神内涵最终要靠演员和舞台来体现,演员、导演等二度创作者的文化修养和领悟能力至关重要,这就需要彼此的文化积累和生活积累,需要彼此的沟通与磨合,否则剧作家的努力会被打折扣。演员应是舞台表意的文化符号,应准确生动而富创造性地传达作品的文化信息和精神内涵。戏剧的形式意味不仅产生美感、快感,也蕴含感情与思考。作为文化积淀的语汇,戏剧的动作和仪式都会起到深层象征和隐喻的作用,从而提高文化戏剧的文化品位。

四、文化戏剧的质疑

探讨文化戏剧虽是对中国当前戏剧创作的一种导向,但是对此提法本身,笔者还是秉承辩证法的否定精神,持有一些保留意见。主要有以下三点:

其一,文化戏剧是不是一个伪命题,而且它与高扬文化启蒙精神的戏剧是否合榫?文化像人的活动一样无所不在,如此一来,所有戏剧岂不多少都可以与文化戏剧沾边吗?可以肯定,文化戏剧不是创作表象的归纳,它是一种关注和建设,特别是对文化心理、文化精神的关注和建设。那些以卖弄文化知识、文化仪式,或玩弄人性阴暗、丑闻恶趣为能事的所谓文化戏剧,大多是诱导人们沉湎于表象、感官的层次。德波对此具有高度的警惕性,认为"当文化仅仅变成了商品,它必定也变成景观社会的明星商品"①,"因为景观的功能就是运用文化去埋葬全部历史的记忆",会产生一种"景观伪文化"。

另外,虽然文化启蒙精神的核心是文化批判性,但"批判现实不一定是有建设意义的,而在建设大于批判的今天,一切不能导向建设的'批判',可能均是有害的。在理论上这是因为:用传统的价值立场所揭示的当代社会的'问题',其实并不一定是真正的问题,倒常常煽情化因而也简单化地对待了当代现实真正应该解决的问题"②。那么,这个先进或适当的价值立场,到底是什么,对比笔者比较困惑。批判与否定是谁都会做的事,但其真正问题,一是批判、否定了什么,二是文艺创作长于提出问题,而建设往往意味着简单化、概念化。

① [法]居伊·德波:《景观社会》,王昭凤译,南京大学出版社2006年版,第89页。
② 吴炫:《中国当代文化批判:穿越依附思维》,学林出版社2004年版,第176-177页。

其二，文化戏剧的创作主体何以丰沛，是否能保证其独立的发现和创造？如今，一些较为敏锐的剧作家习惯选择从新旧文化冲突的层面反映社会现实问题，这是一个稳妥的创作思路，既追求了所谓思想深度，又消除了某些现实顾虑。但是，这并不是兴盛文化戏剧的初衷，因为历史文化题材不是思想的避风港，文化启蒙精神才是它的真髓。没有独立发现和创造的文化倾向，充其量只是一种"泛主体性"。正如有专家指出，"人文精神在今天成为可能，主要表现为知识分子叙事的可能和必要。'人'，主要体现在知识分子精神上；'文'，主要体现在知识分子叙事的可能性上"①。文化启蒙精神是人文精神的重要组成，它主要体现为独立叙事的力度和程度，而知识分子独立叙事是人文精神、文化启蒙精神得以存在的先决条件。如果当前文化戏剧的创作不是一种知识分子独立叙事，那么人文精神、文化启蒙精神的振兴就是一句空话。更具体地说，"人文精神如果理解为批评性与否定性，那么人文学者、知识分子则必然站在现实的对立面上，而若站在现实的对立面上，则必然要有一个价值的立脚点。这立脚点不能是世俗的、经验的，它必须具有神圣和超验的性质，而这只能是一种具有宗教性的东西"②。如果立足于宗教情怀，那是一种什么宗教，我们有吗？如果立脚点换成别的，哪种立脚点比较适合，且不至于让我们赤膊上阵？

还有一种观点是来自西方马克思主义的，即"文化政治""文化意识形态"理论，认为文化主义是"以超越日常兴趣和社会生活中对抗的价值的名义抵制政治"，但是"如果文化与社会具有共同空间，它必然包含了政治的内涵"。而且，"政治的手段在严格的意义上往往是文化的"③。这一观点的致命点不是对文化概念的宽泛、模糊，而是文艺创作、文化生产属于意识形态的范围，任何理性形态的文化构建一旦进入社会公共空间，就逃避不了政治掌控。如此一来，其独立性就只能是相对的，其所预设与信奉的"文化启蒙精神"就要被打折扣，被规训到政治意识形态认可、默许或容忍的轨道。

其三，文化戏剧因创作维度、价值立场的不同，很可能会出现价值错位、文化悖

① 吴炫、王干、费振钟等：《人文精神寻思录之三：我们需要怎样的人文精神》，《读书》1994年第6期。
② 吴炫、王干、费振钟等：《人文精神寻思录之三：我们需要怎样的人文精神》，《读书》1994年第6期。
③ [英]弗朗西斯·马尔赫恩：《引言》，载《当代马克思主义文学批评》，刘象愚、陈永国、马海良译，北京大学出版社2002年版，第30、31页。

谬的问题。在所谓文化戏剧的创作中，人们有时会因追求舞台呈现的形式感、观赏性，有意选择一些奇特的、极端的、新鲜的、异域的、丑恶的、野蛮的"文化物"，无论是物品还是风俗，当作可供欣赏或娱乐的文化现象，而有意无意地遮蔽文化现象背后的思想本质，立场态度基本模糊暧昧，缺乏必要的反思与批判，自觉不自觉地加入文化消费、文化狂欢的合唱。有两个例子是笔者以前举过的①，即京剧《三寸金莲》、楚剧《娘娘千岁》，它们的本意应该是对"小脚文化""选美文化"的批判，问题是作品的实际呈现具有自然主义的倾向。在维护女人身份与权利的同时，它们以华丽的跷功和群舞凸现了女人的小脚和身段，从而将之异化为一场观众审美期待中的色相之舞，使女性处于被看、被消费的地位。即使是被奉为话剧经典的《生死场》，其开头亦是如此，将临盆的女人架起来，头部倒过来，手脚大张，让丰满的胸脯对准观众，因而挑逗色彩极为明显。

这些戏剧打着"文化"和"思想"的旗号，却以自然主义的裸裎仪式来满足人们的猎奇心理，奇观性与批判性杂糅起来，商业性与艺术性兼顾，但对于企图严肃反思女性命运的戏剧来说，不啻是一种价值损伤，尽管它有时不免是一种潜意识的流露。在具有否定性、争议性的"文化物"上，创作者务必谨慎处理表现方式。如纳博科夫的《洛丽塔》在展现恋幼情结时，首尾都使用了忏悔、审判的话语，这至少是一种巧妙的道德包装，让人们接受起来合乎一般社会道德。

以上疑虑并非要消解文化戏剧的建构，而是充分考虑到其中所隐藏的复杂性，提出这些问题供大家商讨。

不难看出，本书在建构文化戏剧的招牌下，除了戏剧的现代性诉求外，还有文化现代化的诉求。这个问题至今仍有争议，大体上是新儒学、新左派、自由主义、后现代主义等文化势力在争夺文化话语权，这里没有必要赘述。

需要说明的是，对于具有特殊国情的中国而言，其文化现代化的纲领早在"五四"时期就确立，而且事实上也并非"全盘西化"。而对于文化戏剧来说，如何高扬文化启蒙精神，实现社会文化价值的革新与创造性转换，虽然不能作为纯理论的话题在此奢谈，但是它们到底不能外在于文化戏剧的创作实践。至于具体如何言说，那是创作者的事。

① 陈爱国：《女性主义戏剧改写的几个问题》，《当代戏剧》2006年第3期。

也许有人会问,当前要振兴戏剧创作,或者说振兴戏剧的人文精神,为什么偏偏要倡议文化戏剧?这里,笔者必须申明多元发展的戏剧格局的基本立场,戏剧的雅与俗、文与野、小众与大众等,说到底是社会历史精神的分流,任何时代都要面临整体精神与个体精神的冲突对立。所谓时代精神、文化精神,是个较为笼统的说法,因为它既可以是主旋律的,又可以是非主旋律的,既可以是广大民众在生活实践中流露出的,又可以是少数知识分子在公共话语中表现出来的。舞台就是戏剧家的公共话语空间,而文化戏剧是作家型戏剧家大多比较偏好的一种戏剧形式。高扬文化启蒙精神的文化戏剧,是振兴戏剧人文精神的重要途径。

而且可以肯定,一种多元开放型的文化模式,必然会具有强劲的文化内驱力,激发更多的自我完善与创造的意识,不至于使统一僵化的文化模式沦为限制自我发展的强大阻力。

第三章　戏剧手段的视觉化转型

戏剧艺术的新观念、新理论、新概念,作为认识论层面的范畴,基本都是总体性的戏剧主张,而真正付诸具体的舞台实践,形成特定的演剧样式,必须涉及方法论,即拥有一套相应的、独到的、完备的表现手段、演剧方法。从形式主义美学的角度看,戏剧作品的艺术形态、审美风范是由表现形式决定的。所谓艺术作品,"就其狭义而言,乃是指那些用特殊手法创造出来的作品,而这些程序的目的就是要使作品尽可能被感受为艺术作品"[①]。在视觉文化的时代语境下,当代中国戏剧艺术的基本手段的改革,是由情境再现转向形式表现,包括戏剧叙事叙述化、戏剧场面景观化,戏剧手段、戏剧媒介和戏剧空间都得到拓展,使得当代中国戏剧进入视觉化、空间化、景观化、形式化的"四化"时代。

第一节　戏剧情节的叙述化

戏剧自古是一种代言体、叙述体并存的表演艺术,但二者在各个国家不同时期戏剧中的占比是不同的,在现代以前,代言体往往占据主导地位。代言部分是人物"现在进行时"的台词、唱词,叙述部分是人物"过去进行时"的台词、唱词、动作,或者是演员"现在进行时"的台词、唱词、动作。20世纪二三十年代,皮斯卡托、布莱希特的"叙事戏剧"概念强化叙述部分与叙述手法,研究了一套叙述手法、陌生化手段。此后,世界各国戏剧艺术的叙述化成为一种趋势,不再满足于"体验式"地呈现一个完整故事的代言体式,还要求剧中人物和演员对戏剧、社会、人生等问题进行深度思考,发挥叙述体式的间离作用。

20世纪60年代至80年代,阿贝尔、霍恩比提出"元戏剧"概念,强调还原戏剧

[①] [俄]维克托·什克洛夫斯基:《作为手法的艺术》,载维克托·什克洛夫斯基等:《俄国形式主义文论选》,方珊等译,生活·读书·新知三联书店1989年版,第3页。

自身,即演员的扮演行为、陈述意识、表演本能。其通常是指剧中人意识到自己在演戏,自由进出于戏里戏外,因而具有很强的表演性,是人类的本能性追求。"元戏剧"的叙述手法包含戏中戏、剧中仪典、角色中的角色扮演、文学与真实生活的指涉、自我指涉等五种类型。"元戏剧"与"叙事戏剧"同属叙述体戏剧的一种提法,但后者的认识与方法比前者更为广泛,具有后现代的色彩,乃至成为先锋戏剧抵抗传统情节戏剧、代言体戏剧的重要观念与方法。

1990年代以后,中国的许多戏剧大量运用"叙事戏剧""元戏剧"的艺术思维,使戏剧情节叙述化、直观化、多样化。其核心是段落讲述、心像直呈、抽象具象,其审视功能、欣赏功能、娱乐功能被强化。

一、戏剧段落叙述化

故事、叙事、叙述的具体含义,可以用叙事学家热拉尔·热奈特的话予以区别:故事是"被讲述的全部事件",叙事是"讲述这些事件的口头或书面话语",叙述是"产生该话语的或真或假的行为,即讲述行为"[①]。布莱希特的叙事戏剧是一种以情节剧为基础的叙述体戏剧(代言部分与叙述部分大约五五开),用游离于剧情规定的叙述方法来呈现故事、塑造人物、表达主题。作为现代戏剧,它与传统戏剧的最大不同,是以叙事性取代戏剧性,使叙述与展示成为戏剧话语行为的两种基本冲动,注重思想性、表演性、观赏性和舞台效果。但是如何融入特定戏剧情境,似乎没有一定之规。布莱希特经常运用片段连缀结构,在段落之间使用各种陌生化手法,夹叙夹议地制造间离效果。

叙事戏剧的概念与方法于1950年代被引入中国,直到1980年代才得到较多关注、认同与运用。刘树刚编剧的《十五桩离婚案的调查剖析》,沿用布莱希特的常用方法,设置男女两个叙述人,贯穿全剧,不断进行介绍、评论,同时扮演剧中的七对离婚夫妻,作为叙述人时,是剧作者的代言人。徐晓钟导演的《桑树坪纪事》,大量运用歌曲的叙述形式,穿插于各个段落之间,尤其是一首关于"黄土地"的主题歌,在序幕、三幕、尾声中出现了五次,反复强化了主题的历史深度和现实反思。其中,还巧妙揳入物体手法,当青女被福林脱下裤子,被众人围观时,舞台中间出现一

① [法]热拉尔·热奈特:《叙事话语 新叙事话语》,王文融译,中国社会科学出版社1990年版,第198页。

个汉白玉女人雕像,用于停顿、评价。被称为"多声部的现代史诗剧"的《野人》(高行健编剧,林兆华导演),是新时期中国最著名、最复杂的叙述体戏剧。该剧抓住当今时代,也是人类社会的一个永恒的话题——人与人、人与自然的和谐问题,进行多重的、整体性的叙述("男女演员们""扮演生态学家的演员""老歌师"),具有多重的、整体性的主题(生态环境、野人生存、民族文化、婚姻家庭)。高行健引入巴赫金的复调狂欢理论,运用多重声音的叙述突出价值的多样性,使得舞台叙述更富有张力。

1990年代以后,中国戏剧的观念世界被彻底打开,叙述体戏剧的创作演出变得普泛起来,而且其概念、理论、方法呈现多元化,如布莱希特的"叙事戏剧",阿贝尔、霍恩比的"元戏剧",后现代叙事学的旁观叙述、限制叙述、分散叙述,都得到一些运用。总体看来,其主要有以下两种形式的追求:

其一,单一叙述视角的叙述体戏剧,大体上"七分情节、三分叙述",在情节剧中增加一个整体性叙述视角,辅助表达全剧的主题。话剧《正红旗下》(李龙云编剧,查丽芳导演),运用老舍(焦晃饰演)作为叙述人,讲述清末历史、家族历史以及老舍自己的早年经历。老舍一一交代家族中的几个亲戚老人时,附近光区立即呈现那几个人的典型场面。这看起来是第一人称叙述视角,贯穿全剧,戏剧主体是历史场景,其实是将戏剧段落叙述化,一边叙述历史,一边再现场景。老舍的叙述与评价是该剧的一部分,情节的再现与连缀是另一部分。话剧《金锁记》(王安忆编剧,许鞍华导演)中,两个晾晒衣服的漂亮丫头对曹家事情的评述,贯穿始终,由此将整部戏分成几个场次。这个叙述视角是有意味的,寓示着曹七巧的市民属性,以及全剧的市民戏剧的属性。武汉话剧院的话剧《春夏秋冬》中,十五岁的女儿冷小梅的讲述一直出现于四季的转换中,一面是对父母感情与职业的评价,一面是对季节风景的评价。这些单一叙述视角一般都是"有意味的形式",其话语、姿态、表演、颜值都是被单独放大的看点,具有较强的观赏性、结构性。

其二,多重叙述视角的叙述体戏剧,情节相对较少,大体上"三分情节、七分叙述",由多重整体性叙述建构全剧,充斥着反讽、戏仿、拼贴等手法。1990年代以来,中国先锋戏剧导演都热衷于运用叙述方法,"叙述+"思维成为常态,经常与拼贴、戏仿、解构、荒诞、黑色幽默、狂欢进行组合,成为先锋戏剧常见的表达式、代名词。"布莱希特与中国当代戏剧"成为热门研究课题。还可以通过演员叙述,随意

加入各种国内当前的社会文本,形成多声部的主题,恰如霍恩比所说的"文学与真实生活的指涉"。孟京辉《思凡》《恋爱的犀牛》《一个无政府主义者的意外死亡》等,都注重人物和演员的间离效果。《思凡》中,多个地方出现讲解人的角色,以讲解人的角度去评价角色。每个演员不时变换角色,时而是帮腔者,时而是参与者,时而是道具和布景。《十日谈》部分,马夫、国王、王后均由两个演员同时扮演,当一个演员没有接下去演,他就充当旁白,充当众人,离开他刚才的角色。《恋爱的犀牛》还有恋爱训练班等插入性段落的戏份,恰如霍恩比所说的"剧中仪典"。

被作者称为"史诗剧"或"音乐话剧"的《切·格瓦拉》(张广天编剧、导演),于2000年在中国产生极大反响。该剧讲述古巴革命领袖切·格瓦拉的英雄传奇,包括序幕、穷人、情人、新人、牺牲的人、尾声六个部分。真正的主人公若有若无,分别由几个演员临时扮演,进进出出,不在塑造形象,在于借助主人公的故事,发表"新左派"的政治意见。该剧的主要叙述视角是多重性的,一群演员齐唱轮白,张广天摇滚演唱,男高音演员美声歌唱,反对势力戏谑嘲弄,构成了四种视角,具有一定的张力性、解构性。该剧不断跳进跳出的情节破碎支离,更多是演员出离剧情,进行无休止的当众演讲,表达对无产者革命的怀旧情绪、对"走样"的新政权和当代各种社会问题的不满情绪,以及反对势力对社会问题、政治革命的无情嘲弄。这是反讽、拼贴。许多破碎的剧情段落是按照仪式戏剧的方式排演的,符合霍恩比所说的"剧中仪典"。该剧的舞美设计充满各种文化符号、政治符号,如美人鱼、思想者、耶稣受难、人头马、卖火柴的小女孩、白毛女等,既是戏仿,也是间离。

当代戏剧段落的叙述化倾向,并非强行或故意将情节剧弄得支离破碎,灌输概念化、理性化的教条,而是通过淡化情节,增加讲述、概述、台词、说话的成分,加强戏剧的理性反思,加强思想观念的讨论、对话。它甚至还被一些人视为形式主义。对此,布莱希特总结说:"'叙述体戏剧'这一名称对我们所指的(并且已部分付诸实践的)戏剧来说过分地涉及形式。对于这种演出来说,叙述体的戏剧自然是前提条件,可是这一名称还没有开掘到社会的创造性和可变性,也没有说明我们演戏的根本的娱乐性来源于什么。因此,如不能用一个新的名称,那末这一名称应该看成是不全面的。"[①]于是,他决定启用"辩证戏剧"的名称来代替"叙述体戏剧"。这表面

① 余匡复:《布莱希特论》,上海外语教育出版社2002年版,第93页。

上只是一次命名的更换,实质上却是布莱希特戏剧思想的一次飞跃与提升,是其理论与实践成熟的重要标志,因为这种新的命名和表述"全面地概括了布莱希特戏剧理论和戏剧创作的全部实质,它既反映出布莱希特戏剧内容上的特点,也反映出其形式上的特点"[①],同时可以消除人们对它的各种误解。至少可以这样说,戏剧的情节化、景观化是俗,戏剧的叙述化、观念化是雅,叙述体与代言体相结合,才是雅俗共赏。其实,叙述化的场面都是精心设计、排演的,本身具有较强的欣赏性、形式性。

二、说唱戏份情境化

传统话剧、戏曲对于人物内心戏、台词戏等偏重说唱的、非情节性的戏份,基本采取篇幅长短不等的独白、对白、独唱、对唱、一唱众和的方式,辅以少量的肢体动作表演,相对孤立静止,有时抽象空洞,枯燥无味。1990 年代以后,为增强叙述性、情节性、观赏性,话剧、戏曲逐渐流行人物分身叙述的方式,即心像与观念的直呈式叙事、情境化叙事、歌舞化叙事。这也是布莱希特"史诗戏剧"以及霍恩比"元戏剧"理论中的"戏中戏""角色中的角色扮演"的具体体现。人物暂时脱离"现在进行时"的说唱戏份,进入"过去进行时"或者"未来进行时"的情节戏份,将内心活动、台词话语运用情节化、情境化的表现方式直观地呈现出来,还原出来。这种方式类似影视里的画面闪回。

此时,它往往有四种常见的操作方式:一是人物自己分身出来,暂时回到过去或进入未来,演出内心或者台词里的回忆戏、梦想戏、补叙戏、插叙戏;二是人物一边说白、演唱,处于现在的场景,一边分身表演内心或者台词里的那些非同一场景的戏份,在两个时空场景里自由穿梭;三是人物兀自说白、演唱,或者静止不动,舞台侧面或后方,出现替身或他人在演出内心或者台词里的那些非同一场景的戏份;四是人物不说不唱,由幕后旁白、合唱、帮腔来展示其情绪、心理或者台词里的空缺部分。传统戏剧的叙述基本是现在进行时的,而当代戏剧的叙述大多是多重时空交错的,叙述行为被表演化了,内心戏、台词戏被表现化,人物与演员的扮演行为、陈述意识、表演本能得到空前的强化。

① 余匡复:《布莱希特论》,上海外语教育出版社 2002 年版,第 94 页。

更进一步，说白、演唱相对比较静止、僵化、抽象，而运用动态、活泼、具体的情节戏、情境戏、歌舞戏予以直观呈现，不仅使说白、演唱的内容更加形象、生动、具体，而且可以增强戏剧场面的视觉性、观赏性、娱乐性。在这里，戏剧形象呈现的时空制约被解除了，补叙、插叙、概念、回忆、幻觉、情感等概括性、内在性的戏剧场面，都可以予以动作化、外显化展示。直接外化展示心理内容、抽象台词和交代场面，在1980年代的戏剧演出中有少量的涉及，基本是作为塑造人物、表达思想的重要手段，但是1990年代以后，这种直观化的叙述方式被肢体化表演、娱乐化表演和灯光音响等高科技精心包装起来，兼容地成为视觉景观消费的重要对象。

刘勰在《文心雕龙》中说："信可以发蕴而飞滞，披瞽而骇聋矣。"①意思是说，依据文艺的形象、思维特性，依据作家、艺术家的超凡想象力，文艺作品可以借助诸多的形象化手段，充分阐发内心感受和玄奥哲理，使隐蔽的激情与话语飞腾起来，使盲人见到形状，使聋人听到声音。戏剧内在情感心理和抽象台词内容的直接外显，就是这种直观化、形象化的有效表达方式。印度古代戏剧理论家婆罗多牟尼在《舞论》中说："有苦有乐的人间的本性，有了形体等表演，就称为戏剧。"戏剧的本质特征是表演，什么内容都可以表演化，外在的行为可以，内在的心理可以，抽象的话语也可以；此时此地的戏份可以，彼时彼地的戏份也可以。充分表演化既能回归戏剧艺术本体，又能加大戏剧欣赏价值，可谓一举两得，相得益彰。

这种心理与台词外显化的表现手法，在当前的戏曲、话剧、歌舞剧创作中被大量运用。如在上海越剧院的《梅龙镇》（罗怀臻编剧，张曼君导演）中，它在各个段落片段都有巧妙的运用。序幕，简要交代正德帝疏于朝政的背景，用一段幕后集体唱段予以讲述，同时配备文武百官尴尬着急、太后愤怒无奈的情绪化动作展示。第一场，小皇帝厌恶一堆奏折公文，喜欢玩拨浪鼓的游戏，一群太监赶紧化身为一群孩童，摇头晃脑，齐唱儿歌。随后小皇帝手持风筝，表明对江南风情的渴慕，太监们用姿势展示他心目中的江南风情。第三场，小皇帝对凤姐掏出拨浪鼓，回忆自己婴孩时的幸福，用手抚摸拨浪鼓，神态仿佛回到过去。第四场，小皇帝得知凤姐怀孕，期盼着三口之家的幸福，与她一起抱着肚兜摇晃，虚拟日后的幸福时光。太后赶走凤姐，太师拿来肚兜，太后手持肚兜，耳畔响起童声儿歌，暗示她回心转意。

① 刘勰：《文心雕龙·夸饰篇》。

对于内心戏、台词戏的直观化,中国戏剧还有一些新创而复杂的运用方式。成都市川剧院的《欲海狂潮》(徐棻编剧,张曼君导演)中,"欲望"作为角色登场,有着美艳女孩的身体,代表物欲与情欲,但她的脸庞是善恶不定的阴阳脸,发型是粗野张扬的拉风头,衣服是红与黑的两面服,具有象征主义、表现主义色彩,而且一开场就出现了,以便引领全剧。此时白府的白老头、白三郎、蒲兰、茄子花四人,分列于"欲望"四周,与之对话,各怀鬼胎,呈现各自的情感状态、心理动机、价值观念。涉及多人的心理场面的直观化处理方式,除了向内聚焦式,还有向外发散式。湖北省黄梅戏剧院的《未了情》(唐淑珍编剧,余笑予导演)中,女教师陆云即将病逝,但对有着各种问题的爱人心磊、哥哥憨哥、妹妹俏妹、学生佳佳,都极为关心、眷顾与不舍。开场,便用意识流方法,分别闪现舞台四角的四个人,一一与之对话。

说唱戏份情境化、外显化的做法,在当代话剧创作中得到普遍而充分的运用。北京人艺的《我们的荆轲》(莫言编剧,任鸣导演)中,荆轲与高渐离等人讲述春秋战国时期曹沫、专诸、豫让、聂政等著名侠士刺客的故事,没有抽象枯燥地谈论,而是"动了心思":一边是底幕投下一幅幅历史画面,一边是高渐离或燕姬激情讲述,一边是秦舞阳、狗屠夸张的即兴表演。如此一来,一段冗长枯燥的讲述戏、台词戏就被彻底盘活了。燕姬和荆轲讨论刺秦王的话题时,她临时戴上面具,化身为秦王,与荆轲展开模拟性对话,阐明刺杀的理由,随后正式演习刺杀行动时,亦是如此。在这里,燕姬扮演的秦王幻象成为荆轲难以逾越的障碍,在叙述性、假定性的场景中,杀死了她,刺秦行动似乎提前结束了。北京人艺的《杜甫》(郭启宏编剧,冯远征导演)中,四个黑衣人一直隐现于黑暗中,反复出现,他们是话语权力、社会舆论、语言暴力的象征,不时说出一些难听的话语,对杜甫施加各种精神压力。他们的每一次降临,都给他带来毁灭性打击,直至将最后的精神家园"茅屋"摧毁掉,让他发出"安得广厦千万间,大庇天下寒士俱欢颜"的哀叹。最后,饥饿万分的杜甫在天降美餐中忽然撑死,他的鬼魂登场,看着他的尸体,有一番尴尬的自我评价,重点戏是对苍天、社会发出了一系列的质问。该剧中,不可见的精神都变得可见了,而且变得更加触目惊心,让人不安。

作为"叙事戏剧"的最早形态之一,作为歌、舞、戏相结合的艺术样式,中国戏曲艺术早就拥有一些虚拟性、假定性的技巧,将戏剧情感心理等非动作性内容予以外显化。只不过因写实主义流行等,这种传统于1990年代以前被人严重忽视了。情

感、心理、交代、谈论等戏剧内涵的直观化、外显化,对台上不瞒对手,对台下不瞒观众,演员在台上表演的各种假定场景,可以当着同台的对手表演,只要对手装着未看见就行。布莱希特正是从古老的东方戏剧中发现了叙述体戏剧的雏形。他认为中国戏曲演员"力求使自己出现在观众面前是陌生的,甚至使观众感到意外",其原因是"他用奇异的目光看待自己和自己的表演"[①]。而且其表演艺术是地道的双重表演,"至少同时能看见三个人物,即一个表演者和两个被表演者"。不足的是,"中国人的戏剧似乎力图创造一种真正的观赏艺术"[②],这种缺乏特定社会目标的"科学初级阶段的艺术表现","似乎对现实主义和革命戏剧没有什么可以吸取的东西"[③],因为戏曲观众虽然和剧情、角色保持着"距离",但仅仅是为了欣赏演员唱念做打的技艺。

鉴于此,英国戏剧理论家 J. L. 斯泰恩在《现代戏剧的理论与实践》中,将布莱希特的叙述体戏剧归入"表现主义"演剧体系,应该说是具有历史眼光的。从表演学角度看,斯坦尼斯拉夫斯基体系认为这种处理方式虽外化了人物情感心理,表演较为直观,但与台上台下进行意念交流、心理外化,就显得失真、虚假,违反了生活逻辑、写实主义。擅长写人物心理的契诃夫,也极其反感长篇独白等外化形式,认为有违真实,因而时常运用"静止""定格"的方式,让观众体会到人物的情感心理。但是,这种静止动作极少被一般观众感觉、赏识,他们只欣赏动作性、动感性的东西。

非动作性戏剧内涵的直观化、外显化,正是中国戏曲体系有别于西方正统戏剧之处,敢于在同台者之间,假设一层间离的无形篱墙,避开交流,直抒胸臆。中国观众早已认同这种虚拟性、假定性的艺术处理方式,遇有心理性表演、叙述性表演的精彩之处,往往大声叫好。中国戏曲内涵的外显性,给世界当代戏剧观念带来了重要补充。阿尔托在《东方戏剧与西方戏剧》中指出,仅靠言词来表现心理冲突、观念冲突是不够的,戏剧必须运用姿态、声响、色彩、动作等手段,使物质世界与最深的

① [德]贝·布莱希特:《中国戏剧表演艺术中的陌生化效果》,载《布莱希特论戏剧》,丁扬忠、张黎、景岱灵等译,中国戏剧出版社1990年版,第193页。

② [德]贝·布莱希特:《论中国人的传统戏剧》,载《布莱希特论戏剧》,丁扬忠、张黎、景岱灵等译,中国戏剧出版社1990年版,第206页。

③ [德]贝·布莱希特:《中国戏剧表演艺术中的陌生化效果》,载《布莱希特论戏剧》,丁扬忠、张黎、景岱灵等译,中国戏剧出版社1990年版,第198页。

思想王国联系起来,使种种神秘的真理获得视觉和造型的物质体现。奥尼尔向中国戏曲学习,发现了脸谱的妙用,因而在其剧作《大神布朗》中采用了面具,并认为"面具是人们内心世界的一个象征","支配着角色并构成他们的命运","能以最明晰、最经济的戏剧手段,表现出心理学的探索,不断向我们揭示的人心中隐藏的深刻矛盾"[①]。

简而言之,为增强戏剧的表现性、观赏性,戏剧叙述不再固守说白与演唱的旧例,越来越追求心理戏、讲述戏、观念戏的直观化、奇观化,将之作为"戏中戏"排演出来,为此可以向中国戏曲借鉴并创新,运用各种舞台形式、表演方式。当然,这些必须以生动形象地传达人物特定的戏剧内涵为前提。

三、表演方法多元化

叙述体、叙述化、间离效果,这些都被认为是布莱希特演剧体系的范畴。在当代中国戏剧创作中,真正打出叙述体戏剧、史诗戏剧的作品并不多见(常见于先锋戏剧),大多数作品是将布莱希特的叙述手法作为一种重要表现手法,为其所用,为现实主义戏剧服务。

现实主义戏剧一般运用斯坦尼斯拉夫斯基的写实手法,就演员表演而言,正如他在《演员的自我修养》中强调的,要以体验的方式去理解角色,达到"我就是他"的状态。这是西方写实主义戏剧观念与方法系列中的一种重要手法,对于中国现当代戏剧创作具有指导性的作用。1990年代以后,当代戏剧观念更加开放,手法更加多元,除了保留斯坦尼斯拉夫斯基的"幻觉性表演",更多引入了阿尔托、梅耶荷德、格洛托夫斯基的"视觉性表演"。如阿尔托认为戏剧应当"震撼"观众,演员要充分发挥声音、姿势动作、滑稽表演、舞蹈、即兴表演的重要作用,这正符合先锋戏剧、景观戏剧的某些要求。无论哪一种表演方法、演剧方法,都要追求演员表演的表现性、观赏性。

梅耶荷德的"杂耍戏剧",类似著名电影导演爱森斯坦的"杂耍蒙太奇",长期被当作形式主义加以批判。爱森斯坦曾经说,"没有梅耶荷德就没有我"。作为苏联演剧体系之一的梅耶荷德体系,几乎与斯坦尼斯拉夫斯基体系同时被介绍到中国,

① [美]尤金·奥尼尔:《关于面具的备忘录》,载中国社科院外文研究所、外国文学研究资料丛刊编辑委员会:《外国现代剧作家论剧作》,中国社会科学出版社1982年版,第75—76页。

但因"现代传统"、政治影响等因素,其在中国最初影响甚微,直至1990年代以后。1980年代中期,童道明翻译出版了《梅耶荷德谈话录》和《梅耶荷德传》,对传播梅耶荷德体系功劳很大。梅耶荷德体系强调的不是写实手法、心理刻画、情感共鸣,而是假定手法、肢体表演、杂耍娱乐,最初无法被社会主义阵营理解与接受。梅耶荷德眼中的"理想演员",必须有良好的肌肉控制能力、优秀的身体表达技巧,以完成各种超越生活常态、近乎舞蹈化、类似杂技杂耍的技巧性动作;应该理性地控制自己的情绪和思想,并随时准备投入一场未经情绪酝酿便开始表演的演出;必须有很好的节奏感和即兴能力。无论是在身体方面,还是在思维方面,这些都具有重要意义。不难看出,这里有布莱希特、阿尔托的影子,也有中国戏曲、印度舞蹈的味道,叙述化中有舞蹈化。

梅耶荷德认为,"形体动作是最强有力的戏剧表达方式"①。为了达到这些目的,梅耶荷德强调演员表演必须运用"有机造型术"。它也叫"生物力学",是梅耶荷德为演员制定出的一套特殊的训练方案,是一项演员形体训练的课程。他在与人合著的《演员的角色类型》中指出,"演员的创作是一种空间造型形式的创作,演员必须通晓自身的力学"。演员的舞台动作不应是阿尔托的那种自然主义的动作,而是给人以一种中国戏曲程式般的具有美感的"形体造型"。他将演员当作了古代奥林匹克运动会上的运动员,认为演员的身体表达是肌肉和筋骨的运动,甚至是机械化、技术化的运动,必须具有肢体动作的精确度与表现力。"有机造型术"的工作重点,不在于人物的心理情感依据,而是重视领悟肢体动作发生和执行的过程,这就类似于布莱希特的主张了。梅耶荷德重视演员的表演技艺,恢复并发展了"表演艺术作为戏剧构成的主要部分"这一传统。

梅耶荷德的"杂耍戏剧"观念,发现了演员表演潜能,也发现了观众接受心理。正如亨利·卡特所言:"梅耶荷德发现了观众,他的发现使他从舞台的中心走向观众的中心。"②戏剧的使命是引领观众进入"虚构""假定"的艺术境界,借演员身体发挥出色的技术手法以娱乐观众,在一定的情形下,台上台下还可以进行互渗、互动,以增强剧场效果。他还主张打破"第四堵墙"和"幻觉性表演",取消天幕,不闭大幕,公开检场,灯光特写、道具特技、插播电影片段,拼贴组合,多光区多场景,艺

① [英]乔纳森·皮奇斯:《表演理念:尘封的梅耶荷德》,赵佳译,中国电影出版社2009年版,第96页。
② 转引自吴光耀:《探索新形式——记梅耶荷德的演出工作》,《外国戏剧》1980年第4期。

术性谢幕。同时运用构成性的舞台样式,在一个近乎赤裸的舞台上,安装上平台、栏杆、扶梯或者斜坡,以便破除逼真现实的空间环境。

这些戏剧主张,在 1990 年代以后的中国戏剧演出中随处可见。如杂耍表演体现于肢体剧《人模狗样》、音乐剧《杜甫》、话剧《两只狗的生活意见》,对演员四肢、面部、嘴部的表现力提出很高要求,需要经过事先的形体训练。道具特技体现于话剧《哈姆雷特》中的升降机、话剧《浮士德》中的飞艇、荆州花鼓戏《十二月等郎》中的流动舞台,道具舞台的技术性展示成为一道震撼性的景观。观演互动体现于牟森导演的先锋话剧《彼岸》(高行健、于坚编剧)中,这是一场由演员与观众共同参与完成的肢体游戏,舞台文本具有开放性。

2015 年以来,有些学者在倡导构建"中国演剧学派",其实这话题绕不过叙述化、戏曲化、歌舞化,主要是写意性、假定性的表现方法。布莱希特、阿尔托、梅耶荷德、格洛托夫斯基,都吸取了中国戏曲的假定性手法。1980 年代,经过戏剧观讨论之后(讨论重心是戏剧观念、戏剧方法),中国戏剧界出现了黄佐临、徐晓钟、林兆华、高行健、刘锦云、魏明伦、林克欢等一些著名戏剧理论家、导演、编剧,乃至北京人艺、中国青年艺术剧院、上海人民艺术剧院的一些著名演员,加上旧有的欧阳予倩、焦菊隐、陈顒、夏淳等著名导演,已经形成"中国演剧学派"。1990 年代以后,"中国演剧学派"的理论与实践其实一直没有停止,不断加入新的内容,实现现代化与民族化的多样结合,出现不同的重点,总体上看,主要依靠一些现象级的戏剧形态、戏剧观念予以支撑,如北京人艺的"新京味话剧"[1]、王晓鹰的"诗化戏剧"[2]、查明哲的"人文戏剧"[3]、张曼君的"三民主义戏曲"[4]、郭晓男的"中国戏剧"[5]、张广天的"音乐话剧"[6]等。

因发展现实主义戏剧的需要,受苏联斯坦尼斯拉夫斯基演剧观念的影响,中国戏剧演员历来非常重视体验角色,重视"进入角色""感情投入",但实际上更加重视

[1] 主要是任鸣、李六乙等导演的艺术主张。
[2] 王晓鹰著有《从假定性到诗化意象》(中国戏剧出版社 2006 年版)。
[3] 崔乐:《查明哲:人文关怀是戏剧的终极价值》,《北京日报》,2019 年 1 月 15 日。
[4] 特指民间、民俗、民族,参见后文。
[5] 李瑾:《茅威涛、郭晓男访谈精要(上):我们要做"中国戏剧"》,http://www.southcn.com/nfsq/ywhc/ss/200701160731.htm。
[6] "音乐话剧"是张广天戏剧作品自标最多的类型字样。

表现角色,对角色的感情作理智的分析,经选择加工后再表达出来。这体现了中国戏剧美学思想与西方戏剧美学思想的区别,要求演员不全部模仿角色,而表现自己对角色的理解,运用假定的方法、表现的方法、叙述的方法,来表达这种理解。对于戏剧艺术的假定性传统,徐晓钟认识得极其透彻。他认为,"假定性本是艺术共有的属性,然而,舞台假定性的浪漫主义色彩更浓,充满着创作的想象,充满着诗的提炼与诗意的夸张。时空的假定性,自由自在地创造出变幻莫测的幻觉时间和空间;在观众的想象中呼风唤雨,铺路陈桥,随心所欲地描绘出绚丽多彩的大千世界。动作与舞台调度的假定性,激发观众诗意的联想,创造出无尽的诗情画意,要求演员用美的形式描绘人物的心灵,给观众极高的审美享受"[①]。这种继承发扬传统戏剧艺术的"表现美学",具有形式主义美学的倾向,在话剧演出中具有一定的探索性,却与人文主义思想紧密关联。

演员的表演要取得成功,就要在理解角色的前提下,探求完美的表现形式,强化表演的艺术、技术。这当然要受到约束:首先必须从观众的角度来考虑形式问题,符合观众的欣赏要求,舞台上两个人在谈话,首先考虑的不是角色在思想情感上的反应,而是观众愿不愿意看角色作出反应。凡是在观众愿意看的时候,戏剧演员总是使出浑身解数,利用一切表现形式,将角色的内心反应和思想情感变化用鲜明而具体的形式表现出来。不将谈话者作为主要交流对象,而将观众作为主要交流对象,这是戏剧表演艺术的重要特色。

就戏剧艺术的实践来看,观众喝彩称赞多半是针对演员的表演技艺,少半是针对角色的崇高伟大。不论是正面或反面角色,只要演员理解角色,又有表演技巧,在内容和形式上,都满足观众的价值期待,就会赢得观众的肯定。这实际上是告诉观众自己在演戏,不仅演员明知自己不是角色,而且观众也明知演员不是角色,演员只是将角色艺术地表现给观众看。这为演员将观众拉进创作集体,调动观众的想象力和创造力,使戏剧演出在观众的参与下最后完成,提供了可靠的基础。这样的戏剧艺术明白地告诉观众,你是来看戏的,是来现场交流思想情感的,这样一来,戏剧演出就变成了演员和观众共同的事情,演员和观众容易形成共情共鸣,观众不再是局外人,而是局内人。这是由戏剧作为雅俗共赏的艺术乃至通俗的艺术的特

① 徐晓钟:《坚持在体验基础上的再体现的艺术》,载《向"表现美学"拓宽的导演艺术》,中国戏剧出版社1996年版,第31页。

质决定的。当然,演员在演戏时也不能脱离角色性格和规定情境,无原则地"间离",插科打诨,凭空制造噱头,演员毕竟是角色的演员,其最终目的还是塑造鲜明具体的角色形象,以赢得无限的艺术生命力。中国的写意戏剧不同于梅耶荷德"杂耍戏剧",更接近于布莱希特的"史诗戏剧"。

总之,我们既要积极构建"中国演剧学派",充分运用假定性的表现手段,又要坚持多元化发展,运用各种可能而有效的表现手法,展示戏剧舞台、戏剧文本的尽可能多的样态,一如研制生产琳琅满目的商品。

四、戏剧叙事的形与神

中国戏剧的叙述性由来已久,既与"元戏剧"的母体有关,又与假定性的传统有关。它可以被视为中国戏剧的"形",主要体现于表演、表意层面。从唯物论哲学的角度讲,形与神是不可分离的辩证关系,形是神存在的物质基础,神是形的统帅和灵魂。"形神论"也是中国古典美学的重要范畴。在艺术美的创造和审美评价中,人们虽然一般都主张"略形貌而取神骨",追求传神或写韵的境界,但又都将形貌样态作为写神取韵的物质基础,强调神与形的有机统一。

戏剧表演的审美感知,即根据这种文化意蕴,讲究"以形传神,形神兼备"。它的形不是生活原型,而是经过加工、改造的形,即各种假定性、虚拟性的表演技巧、戏剧程式。戏剧演员的表演创作,在于通过装饰化的形体与声音,去揭发人物形象的内在生命,使人物形象成为活生生的"这一个"。即便在有些先锋戏剧中人物形象并不存在,其演员形象、表演者形象还是存在的。作为表意符号,他们都是"这一个"或者"这一类"。这种基于黑格尔戏剧辩证法的"形神论"的原理,也适用于当前中国的所有戏剧表演与戏剧叙事,避免将叙述化、直观化流于形式主义、视觉主义。

昆剧《十五贯》中,华传浩扮演娄阿鼠将模拟老鼠的动作作为这个人物形象的性格基调。《访鼠》一场中,在况钟的步步紧逼下,他忽而蹲上椅子比画,忽而背对况钟思考,忽而惊慌地后翻,从椅下钻出来,逼真地刻画了娄阿鼠做贼心虚的鼠性形象。别的演员来饰演这个人物,往往只有鼠的形态,或是惯偷,或是怯贼,只模拟一点肤浅的表象,就走了"神"。梅兰芳和俞振飞合作演出的昆剧《断桥》,讲的是水漫金山后,白娘子与许仙在断桥重会的情节,因为有前情、前史,这里的戏剧性很强。当演到白娘子叫声"冤家",梅兰芳用手一戳"许仙"(俞振飞)的额头时,可能由

于梅兰芳用力稍大,或俞振飞跪得太近,俞振飞的身子忽然后仰。眼看俞要摔倒,梅赶紧向前搀扶,但心里一想,"许仙"是负心人,没必要搀扶他,随即又轻轻向外一推。一戳,一搀,一推,生动地传达出白娘子对许仙的复杂心情,被戏迷们惊为"传神之笔",赢得满堂喝彩。这本是一个舞台事故,却因戏曲大师们游弋于形与神之间,进行了"妙手偶得"的即兴创作,这段原本没有的神形兼备的细节表演,后来被所有剧种的《断桥》接纳下来,成为中国戏剧史的一个经典场面。

形与神的问题,换个角度说,也是技与情的问题,要求演员运用特定方法,强化身体和声音的训练,从而掌握一套娴熟的表演技巧,乃至一些"绝活",表演出令人叹为观止的舞台行动,其目既有艺术性、可看性,也有思想性,为人物形象画龙点睛,达到深化主题的作用。戏剧表演的技巧运用,毕竟不同于歌舞、杂技和相声,必须有利于刻画人物的性格,为剧情发展服务,必须伴随神情表演,做到技与情、形与神的结合。有时,演员必须从生活出发,考虑这种绝活、技艺是否符合人物的身份、年龄、性别,以及他们自己完成动作的能力是否与人物的实情实理取得一致,这样方能做到技与情、形与神的更好的结合,即"契合"。

作为文明古国的个人因子,中国人在任何行为层面都讲究"道",不仅有孔孟之道、老庄之道,还有文艺之道,及各行各业的专门道理。"道"即学问、规律、通则,是人类精神创造的一种共同的心理逻辑与特征。由于"道"的存在、贯通,我们从诗歌中看到了绘画,从建筑中听出了音乐,从琴箫中感到了武功。就中国戏剧之道而言,其"假定性""写意性""叙述性"的"三性"与天地万物之道相通,可兼容互启,以吸纳宇宙与人类的灵魂。这才是中国戏剧叙事的形与神、技与情的纽结之道,是"写意戏剧""中国诗剧"的精髓。

但是受视觉文化语境的影响,当前中国表演叙事的实际情形要复杂得多,各种戏剧演剧观念多元混杂,已经突破了辩证性的"形神论",提出了尖锐的美学挑战。一方面,各种演剧方法、戏剧观念多元混杂,杂糅在同一剧目中,彼此之间多少会有脱节、裂痕,那么形与神的结合就会打折扣,出现喜剧性的"间离"效果。周宪认为,"原始文化是一种未分化的整合文化,古典文化是分化基础上的和谐文化,而现代主义文化则是一种分化的冲突文化",而"后现代文化是一个去分化的过程"[1]。这

[1] 周宪:《文化的分化与去分化:审美文化的一种解释》,《浙江学刊》1997年第5期。

种"去分化"既体现于艺术种类、文化价值中,又体现于创作方法、演剧方法中。另一方面,各种演剧方法、戏剧观念、戏剧形态多元并存,不会全部遵守形神辩证法,有时会认为神在形中,片面追求形式主义、景观主义。如布莱希特、阿尔托的演剧体系,大多用于先锋戏剧的排演,代言、叙述的成分一旦被降低到最小限度,脱离了表演叙事的轨道,就成为表现呈现与炫耀。

这在戏剧本体转型的章节将详细论述。

第二节 戏剧场面的景观化

中国传统戏曲的情节结构是开放式的,用长短不一的"出""场"作为单位,时空自由,景随情迁。戏剧最好看之处往往是唱念做打,其次是服饰、扮相、道具。舞台样式几乎是凝固的,一桌二椅加守旧几乎是不变的。近代以来,话剧带来了"幕"、写实舞美、灯光,影响了戏曲,但是"幕"的结构不大适合戏曲,后来证明也不适合话剧,连西方也大多放弃"幕"而采用"场"。这里的"场"大致可以视为场面,每场戏包括1—3个场面,而排戏、演戏就依据场面进行,因此场面思维与戏剧思维关联紧密,几乎决定了一部戏是否好看。

经过1980年代戏剧观念的大解放,1990年代以后的话剧、戏曲、音乐剧几乎都是按照"场"分层次的(一些剧作中所谓的"幕"基本都是一种缺乏内在约束力的结构性摆设),在视觉文化语境下,还必须做到具有较强的观赏性、景观性。"景观"(spectacles)一词源于法国思想家德波对于"景观社会"的论断。德波认为:"在现代生产条件无所不在的社会,生活本身展现为景观的庞大堆聚。直接存在的一切全都转化为一个表象。"[1]张一兵对之进一步解释:"景观是一种由感性的可观看性建构起来的幻象,它的存在由表象所支撑,以各种不同的影像为其外部显示形式。"[2]1990年代以来中国戏剧的景观化,主要不是指剧院、剧场的景观化,而是指戏剧演出的景观化,而戏剧艺术的基本单位是场面(含动作、情节)、场景(含布景、环境)。大致说来,是运用各种新鲜的舞台修辞语汇,使戏剧动作仪式化、戏剧场面歌舞化、戏剧场景实景化。

[1] [法]居伊·德波:《景观社会》,王昭风译,南京大学出版社2006年版,第3页。
[2] 张一兵:《颠倒再颠倒的景观世界——德波〈景观世界〉的文本学解读》,《南京大学学报(哲学·人文科学·社会科学)》2006年第1期。

一、戏剧动作仪式化

戏剧最早都起源于祭祀仪式,祭祀行业神、宗教神、鬼神、祖先,使得戏剧表演打上了较强的仪式形式、仪式思维。仪式思维是一种"前逻辑思维""象征思维",是长久沉积于人类意识与行为中、具有原型色彩的"一种思维方式,一种行为模式"[①],具有文化人类学的永恒意义。霍恩比的"元戏剧"观念,就关注到这种原始戏剧在后世戏剧中的遗存,它具有间离效果,因此被视为元戏剧类型的一种,即"剧中仪典"。这种仪式动作总体上属于行为文化的范畴,表明人类的行为崇拜,形诸戏剧舞台,就是黑格尔所说的"精神性布景"。

为了回归元戏剧、戏剧本体、戏剧源头、戏剧原始精神,为了发挥戏剧"看"的优势,许多戏剧在戏剧动作、场面的设计与呈现上,更加注重运用仪式思维,将全剧重要的故事情节,通过夸张的仪式行为表现出来,以取得强烈的象征性舞台效果。1980年代的中国戏剧已经具有这种倾向,但并不普遍,而具有这种倾向与能力的作品,往往被视为富有开创意义。徐晓钟导演的《桑树坪纪事》,运用了古老的围猎仪式,如众村民"围猎"弱女子青女、外乡人王志科,体现了民族劣根性中集体吃人的本性。

1990年代以后,仪式思维成为戏剧思维的常态。话剧《荒原与人》有两个处理方式各异的版本。徐晓钟导演的1993年版,偏重运用转台形式,在舞台时空、舞台调度上体现出"假定性""表现性",而人物表演是遵循斯坦尼斯拉夫斯基的心理体验法则的。王晓鹰导演的2006年版,运用了高科技的机械装置,在演员表演上特别邀请了形体设计人员,因为剧中大量运用了动作仪式思维,所以接近于梅耶荷德、阿尔托的处理方式。于大个子强暴细草时,用一件军衣,粗野地捆住、包住、翻转、兜住、松开,以象征性的仪式,完成强暴仪式。李天甜与苏家琪一起打毛衣,用一根红绳子扯着,喻示着婚姻红线,不离不弃。马兆新送细草出嫁,牵着一根用作马缰的长绳子,两人在绳子的各一头扯着,细草逐渐收拢绳子,马兆新用绳子吊住细草;最后两人将绳子做成穿花,各自钻进绳圈,像是人性的藩篱,而细草钻出藩篱后,决定交给当地的马车夫。细草遭到当地村民的"围猎",逐渐走近包围,马兆新

[①] [意]马里奥·佩尔尼奥拉:《仪式思维——性、死亡和世界》,吕捷译,商务印书馆2006年版,第33页。

无法忍心,只好冲进人群,救下痛苦扭曲的她,带回知青宿舍。剧中每个重要场面都处理成动作仪式,具有极强的表现力、可看性,对于演员表演具有较大难度。

　　一些先锋话剧几乎是仪式场面的片贴连缀,将仪式场面的动作性、隐喻性发挥到极致。孟京辉导演的、被文艺青年视为"爱情圣经"的《恋爱的犀牛》中,用白布蒙住明明双眼的核心动作,一直贯穿下来,从马路认识她、接受她理发到最后绑架她,表现为一种真挚而残酷的爱情仪式,令人印象极为深刻。拙劣而可笑的恋爱培训班,也是一种滑稽可笑的残酷爱情仪式。开场中,演员们集体叙述,否定爱情神话。对之,1999年版的处理形式,是演员们集体挥动小旗帜以示告别;2003年版的处理形式,是演员们一起拖拽独自弹奏吉他、歌颂爱情的一个男演员。高潮部分,明明不喜欢马路,决定跟马路摊牌分手。对之,旧版让明明手持手枪,运用虚拟的枪声结束尴尬的一切,配以舞台后方枪口准星的布景设计;新版换了一种更绝望的形式,让马路剥开、撕碎明明送来的层层包裹的报纸,最后里面是空的。这个动作更日常,更直观,更持久,更令人疯狂。

　　张广天于2000年导演的《切·格瓦拉》,属于许多片段的连缀集合,每个片段都是高度集中的仪式化的动作段落,而为了突出这些动作段落,原版剧本中许多与之无关或节奏拖沓的情节,全被删除了。第一章"穷人"中的街头乞讨、出卖良心、购买游击秘籍、格拉玛号航行,第二章"情人"中的思念泰泰、餐桌议论,第三章"新人"中的搬走雕塑、将军腐败、格瓦拉出走,第四章"牺牲的人"中的母亲死亡、玻利维亚丛林、村民抵制,这些都是精心设计的仪式化的动作场面,通过特定形式传达特定内容,肢体动作夸张,富有节奏,充满各种象征符号,整个场面很干净,很好看。而且,动作场面各自之间富有张力,留有空隙、裂痕,需要通过观众的想象力、认知力加以组接、联络、弥补。雷曼认为,"后戏剧剧场用仪式取代了戏剧情节",而"仪式是一个集体以一种形式化了的共同性所举办的活动。这种活动的过程结构是音乐性、节奏性的,或是视觉性、建筑性的,采取了一种半礼俗的形式,着重于身体与呈现,气氛常常是沉重的。表演通过强调、夸张达到引人注意的目的"[①]。雷曼的分析特别适合于张广天、孟京辉、牟森等人的中国先锋戏剧,尤其是张广天在其音乐话剧中惯用的导演方法。

[①]　[德]汉斯·蒂斯·雷曼:《中文版序》,载《后戏剧剧场》,李亦男译,北京大学出版社2010年版,第78页。

戏曲作品也普遍追求动作仪式化，精心设计排演核心动作场面，力求好看好听，形式感强，仪式感足。上海京剧院制作的《曹操与杨修》(1988年新创，1995年修改)可谓是新时期以来现代戏曲构作与演剧的一个里程碑。剧中，曹操与杨修猜谜斗智，并规定打赌败者为胜者牵马。这个情节在传统历史剧中是不可想象的，它在该剧中却是他们二人人格较量的形式符号。曹操通过猜谜以显示自己智力的优越性，而杨修通过斗智想获得自己被压制的尊严。坐马、牵马，以及最后法场上曹操与杨修平起平坐，进行对话，都是他们地位、尊严高下的隐喻，喻示了君臣上下、二虎相争矛盾的不可调和性，显示出近似西方悲剧式的性格与冲突。编剧陈亚先在剧本中设置了许多形式性、仪式性的场面，供演员发挥表演技术，将传统程式与现代舞台结合，空间转换灵活，每个动作场面都做到充分戏曲化。

通观1990年代以来的新创戏曲作品，剧中最经典、最抒情、给人印象最深的戏份，往往是仪式化的动作段落。京剧《骆驼祥子》中的拉车戏、评剧《三醉酒》中的喝酒戏、花鼓戏《八品官》中的驮妻戏、豫剧《丑嫂》中的打枣戏、越剧《梅龙镇》中的算盘戏、川剧《欲海狂潮》中的推车戏等等，无不是这种仪式感很强的动作戏，让人念念不忘。有人发现，"反映现代生活的《风流寡妇》《六斤县长》《八品官》，它们的'两过黄花岗''县长偷鸡''驮妻过河'等等，也是在与题材有关的构思、情节、场面上有新意，才使人念念不忘的"①。他说的是内容层面，而笔者强调的是形式层面。

一些探索性的戏曲作品，更是将这种仪式化倾向发挥至极致。小剧场京剧《马前泼水》(盛和煜、张曼君编剧，张曼君导演)，几乎是仪式化动作片段的聚合，泼水、烧书、休书、结婚、励志、泼水，崔氏身体动作较为夸张、频繁，似乎都经过精心设计，却都是出于揭示人物内心与性格的需要。朱买臣的官袍被当作各种假定性道具加以充分运用，舞台充满各种文化符号、象征符号。该剧跟王晓鹰导演的话剧《荒原与人》走着同一新式的演剧路数，可以被称为"仪式现实主义戏剧"。

1990年代以来，中国戏剧创作的这种仪式化倾向，与戏剧家对戏剧本源、本体的思考有关，与人类表演学的仪式思维有关，与视觉文化语境下戏剧的观赏性追求有关。笔者甚至认为，这还可能与电视小品思维有关。自1983年启动的动作性强、对话精练、构思巧妙、短小精悍的央视春晚传统典仪节目电视小品，逐渐深入社

① 沈尧：《漫议戏曲创作的个性》，《剧本》1995年第8期。

会心理、文艺心理,影响了戏剧创作。一部戏剧作品如果是各种"小品段子"的有机组合,其"三性统一"、市场潜力似乎就可想而知了。

二、戏剧场面歌舞化

戏剧场面的重要性,上文已经说过,在后面关于戏剧本体的章节里也会再次讨论,这里不做展开。这里只说歌舞化。笔者对戏剧场面歌舞化的理解有三个层面:一是歌舞化是本源化,原始戏剧、古典戏剧基本都是歌舞化的;二是歌舞化是戏曲化,戏曲、话剧都要回到民族戏剧的本质特征,强化民族美学、民族趣味、民族主体;三是歌舞化是综艺化,电视网络的综艺节目大受欢迎,娱乐性强,互动性强,那么戏剧创作也要强化这种审美取向。无论从以上哪个层面看,以及从视觉文化语境看,纵观1990年代以来的中国戏剧,场面歌舞化已经被普及了,涉及情节戏剧、先锋戏剧、杂技剧、魔术剧等,成为"景观戏剧""文化戏剧"的一种重要工具形式与表现对象。

中国戏曲是以歌舞演故事的,其来源是歌舞百戏。王国维在《戏曲考原》中对戏曲的定义有一定道理,尽管不甚精确。齐如山在《国剧艺术汇考》中,提出"国剧(京剧)原理"为"有声必歌""无动不舞"。然而,如何歌,如何舞,就涉及各艺术门类特有的表现形式。戏曲舞蹈跟民族舞剧、民间歌舞、杂技、武术一起,是中国民族舞蹈的五大类型,它有许多自己的独特之处。如戏曲舞蹈从属于戏剧冲突和人物性格,具有表现和再现的双重品格;将内劲集中在腰部,以带动颈、手、肩、身的圆形运动,这种圆形内敛的舞姿,构成了戏曲舞蹈的特殊韵味。除了演员身体外,戏曲常借助一些服饰和道具来增强可舞性,几乎每种都有专门的功夫,以构成一种造型美和情态美,并与人物形象融为一体。

对于戏曲构作与演剧而言,充分舞蹈化,就是在表演身段、剧本形式、角色行当、音乐唱腔、化妆服装等各方面,巧妙运用一些表演程式和假定动作。这些程式相对规范化,曾经广泛运用于艺术实践,形成戏曲既再现生活又表现生活,既取材生活又夸大生活的独特色彩。离开了程式和虚拟,戏曲鲜明的节奏性、歌舞性和抒情性就会减色,艺术个性和民族特色就会模糊。戏曲作为写意艺术,其舞蹈也是虚实相生的。有些舞蹈如开门关门、轰鸡喂鸡等,既是生活的提炼,又是动作的虚拟,达到"不必舞,且舞在其中"的艺术效果。有些舞蹈如鲤鱼打挺、风摆荷叶、兰花指、

荷花掌等,是向自然界模拟形态,形似实无,以传达人物的神韵。有些舞蹈是借鉴民族舞剧、民间歌舞、武术、杂技乃至西方交谊舞、现代舞、芭蕾舞的舞蹈,用于特定情境,表现特定的情绪和意境。

 通过舞蹈动作表现人物思想感情和情节冲突,外化看不见的黑暗或微观世界,并满足观众的视觉审美期待,这是戏曲的拿手戏。1980年代的戏剧家们早已深谙这个道理,在艺术实践中予以巧妙运用。有些舞蹈是无法用言语表达的事物的外化显像,或是人物情绪、内心矛盾的外化显像。张奇虹导演的话剧《威尼斯商人》中,以盒选婿一场,对于三个静止不动的金属盒子,为避免场面过于沉闷,"独创性地以三个侍女头顶盒子翩跹起舞,使舞台活泼生动,画面优美多姿意趣横生,给人以耳目一新之感",而且三个侍女的造型、舞姿各异,暗喻金、银、铅的品性不同,因而"她们是三个盒子的隐喻形象的放大的阐释,并将抽象的哲理变成生动活泼的舞台表现"①。余笑予导演的汉剧《弹吉他的姑娘》中,有一段"电话圆舞曲","舞台上三个电话形成四重空间,四个人物又各有不同心情,这应该如何表现呢?艺术家们没有拘泥于生活外在形态的真实,而是充分发挥戏曲的歌舞手段和虚拟手法的作用,再融入电影的叠印手法,把三个求爱者一起拉上舞台,各持电话筒,载歌载舞,直接向园园表白自己的心情"。该剧的艺术表现形式的创新至少有两个:"第一,对舞台形象整体的创造,不拘泥于生活外在形态的逼真,而追求事物情、理的内在逻辑的真实,着重于传神、写意。这是戏曲的艺术真实观的最重要原则。第二,充分发挥戏曲的特殊舞台时空观念的优势,寻求舞台时空变换的自由和心理时空的创造。这是与着重于传神、写意原则不可分割的戏曲的舞台表现原则。"②中国戏剧的形式创新,需要遵循形与神的辩证法则,以戏曲艺术的假定性为最高法则。

 这种不断创新、争奇斗艳的舞蹈形式,在1990年代以后的戏剧作品中得到大量运用。如田沁鑫等人导演的连台本京剧《宰相刘罗锅》中,刘罗锅与皇帝下围棋,以龙套演员代替棋子,穿着棋子服,来一段近似武行的"棋子舞"。这既是将"不可见"的下棋行为通过夸张形式外显于舞台,又是通过这种表现形式夸大地表达刘罗锅与皇帝斗法的微妙心理。

 在中国戏曲中,最感人肺腑的戏剧性场面往往是用歌、舞来表现的。如《牡丹

① 林克欢:《戏剧表现论》,中国社会科学出版社1993年版,第35页。
② 沈尧:《汉剧〈弹吉他的姑娘〉的形式创新》,《戏剧报》1985年第7期。

亭》的"游园惊梦"、《西厢记》的"草桥惊梦"、《琵琶记》的"琴诉荷池"、《窦娥冤》的"三桩誓愿"等等,无不都是以载歌载舞的艺术形式来展开人物心灵深处的戏剧性冲突。即使戏剧性较外向直观、冲突多为对手戏的戏剧,如杂剧《赵氏孤儿》、京剧《秦香莲》等,也都通过歌舞得到较好的表现。京剧《沙家浜》中的"智斗",是一场戏剧性很强的斗智斗勇戏,是由阿庆嫂、刁德一、胡传魁三人轮唱来完成的,观众能强烈感受到他们斗争的紧张与激烈。同时,戏曲中的歌舞都是语言的延伸与深化。所谓"言之不足故长言之,长言之不足故嗟叹之,嗟叹之不足,故不知手之舞之,足之蹈之也"[①]。戏曲的曲词用歌唱来说话,是一种"长言",浓烈的情感使得戏剧语言转向歌咏、歌唱。戏曲舞蹈是一种无声的语言,用演员优美的身段来说话,具有抒情状物的强大功能。如田汉编剧的京剧《白蛇传》中,"断桥"一场,白素贞心如刀割,爱恨交加,说句"你、你、你"之后,情感变得激越,已到不唱一段"西皮快板"不足以平心头之愤的地步,只有用歌唱形式将复杂的情感尽情地发泄出来,达到"委屈尽情"之用。此外,许仙用抖袖、甩头、跪步等优美舞姿,表达他惶恐负疚的心理状态,这也是唱词、台词难以表达的。

　　载歌载舞的中国戏曲,以其独特的民族风姿历来引起世界剧坛的震惊与倾慕,但"五四"新文化运动以来,特别是实行改革开放以来,不断有国人对本民族的戏曲提出质疑,否定戏曲的歌舞形式,认为它排挤了戏剧性,影响了语言表达,有碍于反映当前的现实生活,并主张戏曲向西方话剧靠拢,其实,就等于取消戏曲。鲁迅早年受西方影响,对戏曲颇有微词,但到后期,勇于修改自己的意见,看到了戏曲的民族性与独特性。其实,民族性与现代性这一对基本矛盾,贯穿于一切精神、物质文化的领域,新诗、小说、话剧、歌剧、舞剧、服饰、建筑等,在其历史发展中,都经历了现代化改造和民族化回归的过程。我们现在看到的舞台艺术都是民族歌剧、民族舞剧、民族化的话剧,而传统戏曲经过几十年的推陈出新,移步不换形,已呈现出"当代戏曲"的崭新风貌。歌德曾说,未来的世界文化是东方和西方两种文化的结合,两者应相互尊重、吸收。因此,中国戏曲仍应坚持运用综合化、程式化、虚拟化的歌舞形式技巧,来抒发我们浓烈的现代情绪与情感。苏国荣认为,"中国戏曲多在内心的律动中展示戏剧性,这种戏剧性带有很强的抒情性,而歌与舞恰恰是最善

[①] [战国]公孙尼子:《乐记·师乙篇》。

于抒发内心情感的,它们就自然而然地成了表现这种戏剧性的亲密伴侣"①。

戏曲在表达日常生活与社会生活时,确实存在内容与形式的矛盾,但我们应看到,形式也有个改革、适应的过程,逐步与内容统一起来。对此,梅兰芳持"渐变说"。他说:"我这四十年来,哪一天不是在艺术上有所改进呢?而且又何尝不希望哪个一下子就能尽善尽美呢?可是事实与经验告诉我,这里面是天然存在着它的步骤的。"②新中国成立初期,在"三并举"方针的指引下,一大批优秀的戏曲现代戏脱颖而出,其取得成功主要是充分利用歌舞形式来取得的。特别是1990年代以来,"思想大解放",影视艺术勃兴,形成多元竞争的艺术格局,戏曲现代戏更注重观赏性、"三性统一",从民间歌舞、影视、流行歌曲等姊妹艺术吸取艺术营养,使戏曲歌舞形成更加活泼、自如,题材和风格多样化,路子越走越宽,产生了一大批无愧于时代的现代戏,如京剧《骆驼祥子》《华子良》、川剧《山杠爷》《金子》、甬剧《典妻》、黄梅戏《未了情》《妹娃要过河》、采茶戏《榨油坊风情》《山歌情》、花鼓戏《乡里警察》《十二月等郎》等。这些现代戏在传统戏曲歌舞形式的基础上加以创新、发展,其中的情绪、氛围、节奏等都与时代较为贴近,赢得了广大观众,特别是年轻观众的喜爱。有句流行语,"越是民族的,就越是世界的",这句话中间再加上"越是时代的",才是科学的。我们一定要坚持戏曲的歌舞化,充分发挥歌舞的表现作用,同时也要在继承的基础上,不断探索、创新,将歌舞运用得更加丰富、新颖,符合时代的审美趣味。

萍乡采茶戏《榨油坊风情》中,俏姑与天哥爱得火热,天哥之父满爹偏为儿子选中了安守本分的玉秀。俏姑由爱生恨,前去与天哥"对歌",与满爹评理,转而下嫁同样安守本分的秋哥。为争这口气,俏姑到山外买回榨油机,在生产技术上压倒满爹的木榨,最后战胜而取代他的传统地位,这深深震撼了始终忧郁困惑的天哥。该剧没有直接写山村生产技术的更新与提高问题,而是将这种技术性因素融入情感因素,写山村的一场轰轰烈烈的情变戏,并用大量的山歌野舞和属于山区人的个性化的言行包装起来,斗情转向斗法,使山区群众经受了一场精神蜕变。剧中还设置了一个隐喻性的布景,即满爹的榨油坊,特别是那个巨大笨拙的木榨,它喻示着传统文化和小农经济,与满爹的皱纹一起,阴影般地笼罩于整个舞台。开场,汉子们唱起响亮的榨油号子,似乎能激动人心,随着满爹包办儿子婚姻的转变,木榨变得

① 苏国荣:《中国剧诗美学风格》,上海文艺出版社1986年版,第86页。
② 梅兰芳:《舞台生活四十年》,中国戏剧出版社1987年版,第289页。

凝固起来,沉重起来;最后,它在天哥的悲愤嚎叫中炸裂了。正如颜梅魁所说:"裂变,只有在都市文化大量渗入,两种不同文化形成碰撞时才会发生","方使得延续千年的古老农业社会产生莫可名状的躁动。躁动的结果,是一部分人以新的姿态出现,从易于满足、崇尚权威、安贫乐命、害怕承担风险等小农意识中解放出来,由单一的生产方式、生存空间逐渐转向多元"①。

赣南采茶戏《山歌情》是根据曾子贞的生平事迹改编的。据《中华苏维埃共和国史》载:"苏区军民唱山歌,产生了许多著名的'山歌大王',如兴国县的曾子贞、谢水莲等。"曾子贞出身于贫苦家庭,十五岁被迫嫁给一个中年男人。1929 年,她离婚了,正逢中央红军由井冈山撤退到兴国一带,在成为第一个红军女山歌手后,她率领村里会唱歌的一些女孩,成立了红军山歌队。红军离开兴国"长征"时,她带着山歌队,在桥头搭台,唱了三天《送郎调》等民歌(电视剧《长征》中"山歌大王"兼游击队队长阿玉演唱的《十送红军》,就是根据《送郎调》改编的)。1953 年,她被选到中南海去唱山歌,1993 年,九十岁时去世。《山歌情》中,贞秀摆脱不幸婚姻的羁绊,参加蓝衫团,为苏区红军的战斗与征员进行宣传动员,以山歌鼓舞红军士气,增强红军号召力。最后,红军撤走,为保护乡亲们的生命,她牺牲于国军的枪下。该剧的翻新之处,是没有正面展现革命斗争,而是以贞秀与明生、满仓两个男人的爱情为支点,揭示贞秀的复杂内心世界以及革命和爱情的矛盾与统一,而且在表演上充分发挥采茶戏载歌载舞的特点,在"歌"与"情"上做尽文章,民俗风情色彩浓郁,具有较高的艺术品位。

戏剧场面充分歌舞化,已经不限于摆脱话剧化,回归戏曲化,而是回归本源化,迈向表现化、综艺化,既能让戏剧歌舞在"新的综合"中得到改革、升级,又能运用恰当形式表达情感与意义,还能迎合视觉文化语境下的视觉消费、文化娱乐的需要,可谓一举三得。苏珊·朗格认为,"对于分解和抽象出来的形式元素,需要摈弃所有可使其逻辑隐而不显的无关因素,特别是剥除所有俗常意义,而能自由荷载新的意义"②。她强调每种表现形式背后都蕴含着特定的意义,尤其是相对独立出来的形式本身能产生新的意义。

① 颜梅魁:《大山文化与剧本文学:从〈筒车谣〉到〈榨油坊风情〉》,《中国戏剧》1996 年第 9 期。
② [美]苏珊·朗格:《情感与形式》,刘大基、傅志强、周发祥译,中国社会科学出版社 1986 年版,第 62 页。

戏曲歌舞化还催生了一种特殊戏曲类型,即"民俗戏曲"或"非遗戏曲",是戏曲与民间歌舞、歌舞类非遗的结合。从文化历史角度看,戏曲最早是一种民俗祭祀活动,起源于各种祭祀仪式,并定期在庙会、祭祖、节庆中演出,而戏曲活动中的一般民俗仪式永远存在,如祭祀戏神、宗教神、祖先。民间戏曲、乡村戏曲也是民俗文化的一部分,如孟元老《东京梦华录》、周密《武林旧事》对宋代民间戏曲活动有着温馨而翔实的记载。从戏曲创作实践上看,"民俗戏曲"选择的都是民俗题材、非遗题材,如壮剧《歌王》、采茶戏《山歌情》、黄梅戏《妹娃要过河》、京剧《滚灯王》等,表现形式上则大量运用民俗歌舞、非遗歌舞、民俗仪式、非遗仪式。如采茶戏《榨油坊风情》中的榨油仪式、出嫁仪式,都被充分歌舞化,充分景观化,类似张艺谋导演的《红高粱》等"民俗电影"中的民俗景观。在"民俗戏曲"创作、戏曲歌舞化上贡献巨大的著名戏曲导演张曼君,如此坦承地说:"我适合比较民间、比较民俗、比较民族精神的题材,他们说我是'三民主义'。"①"民俗戏曲"或"非遗戏曲"的大量生产,形成了一种"X+民俗"的创作模式:革命、爱情、经济、家族、民族等。这种戏曲现代戏的创作模式,有利于传承民族文化、非遗文化、地域文化,形成戏曲与非遗互利互惠的发展模式,打造地方城市文化形象,打造地方文化旅游的名片。

歌舞化并非戏曲的专利,情节话剧、先锋话剧、杂技剧、魔术剧等,也都在积极探索歌舞化,向戏剧的本源化、戏曲化、综艺化靠拢。话剧用歌舞的综艺形式将故事情节表现出来,营造舞台气氛,可以增加舞台看点和文化色彩。话剧作为非歌舞类的戏剧,有些作品变成豪华歌舞片段的组合,力图打造成话剧观众的视觉盛宴。"话剧+歌舞"的音乐剧流行,如熊源伟导演的《未来组合》,曾慧诚、高志森导演的新版《搭错车》等;"音乐话剧"得到一定探索,如张广天导演的《切·格瓦拉》《杜甫》《鲁迅先生》等。为增加文化消费的可能性,有些话剧场面注重视听综合的表现与娱乐,音响效果得到加强,趋于写意化、煽情化,如话剧《我爱桃花》中的背景音乐、音响、人声。

1990年代以来,出于视觉消费、文化娱乐的审美需要,戏剧歌舞化成为"群众喜闻乐见的方式",成为大众文化的一种文化时尚,众多戏剧剧目趋之如鹜,使得舞蹈编导、形体设计、音乐设计、音响设计乃至舞蹈演员、音乐演员,成为戏剧舞台的

① 董颖:《张曼君 戏剧灵魂师》,《中华儿女》2015年第20期。此话在以前一些报道中也出现过,无法找到最初始、最经典的出处。

"幸运儿"。一些善于将戏剧场面歌舞化的剧目、导演、编导,在全国和各省的大赛中频频获奖,有些人因此幸运地担任了省级舞蹈家协会、省级歌舞剧院的领导,甚至担任全国性戏剧学会、协会的领导。但是,戏曲创作中的主要问题还是要指出来的。一方面,有些戏曲作品被贬为"话剧加唱",对舞蹈化的重视不够,对戏曲虚实相生的审美特征认识不够;另一方面,有些戏曲作品被贬为"戏不够,舞来凑",剧本基础本身较差,却请来一帮歌舞团的年轻女演员,滥用几段舞蹈形式,搭个"花架子",或者没有根据剧情和人物的需要,强行插入几段舞蹈,堆砌于舞台,为舞蹈而舞蹈。

三、戏剧场景实景化

实景化是布景、道具等场景的写实化、符码化,这种舞台观念主要来自欧美,在晚清早已引入中国,促进了话剧与戏曲的形态塑造。中国戏剧布景的写实化是伴随着话剧引入而开始的,无需讨论。作为欧洲现代先锋戏剧的先驱,戈登·克雷和阿道夫·阿庇亚主张以象征、隐喻的形式设计舞台布景、场景,凸显各种视觉化、符码化的造型元素,从而开启现代舞台演剧的符号化空间形式。他们主张创造各种新奇的布景视觉语汇,"更多地通过布景去表现戏剧的内涵","重视空间塑造,重视灯光的造型作用",并且注重形式与内容的统一,因为"他们都要求戏剧演出是一个艺术整体,舞台上的各种表现手段之间必须建立一个和谐统一的关系"[①]。这种视觉化、符码化的造型元素,本身具有戏剧叙事、戏剧景观的双重作用。

也就是说,在视觉主导、娱乐消费的时代语境下,实景化还意味着景观化,运用华丽的写实布景、道具吸引观众,不仅仅满足于参与戏剧叙事。如北京人艺的实景风格,往往细致琐碎,缺少夸张与放大,时空处理较为固定、僵化,与视觉震撼的关联不大。场面与场景容易实景化的戏剧,大多是音乐剧、歌剧、舞剧,但1990年代以后,一些戏曲、话剧也在走着实景化、景观化的不归路。

音乐剧是欧美经济、文化、科技发展的产物,它比欧美歌剧更能自由地运用各种艺术手段,发挥戏剧的优势。它重视故事情节的曲折离奇、矛盾冲突的尖锐,还有悬念、高潮等,一般是两幕20余场,每场约7分钟,场景多变,节奏较快。与戏曲

① 吴光耀:《西方演剧史论稿》,中国戏剧出版社2002年版,第338页。

的写意性不同,音乐剧是写实的,讲究花哨的实景。为渲染、营造舞台气氛,它敢于将轿车、坦克开上舞台,直升机飞抵舞台上空,水晶吊灯从剧场顶端坠落。为追求感官刺激,音乐剧还多利用推、拉、升、降、转的多功能舞台,光与景急速迁移,而且男女接吻一般是接触性的而非虚拟性的,男女演员也有大面积的身体裸露。实际上,目前西方音乐剧的故事题材、舞台样式与演剧风格都已呈现多元化,不再局限于轻松娱乐的喜剧、歌舞剧,还有悲剧、正剧、史诗剧、童话剧、荒诞剧等。它在艺术品位上已具有雅化、俗化、雅俗共赏三个层次,观众群体已越出都市青年,而涵盖不同民族、身份、年龄、性别的观众,一部新戏一般演出1 000场以上,商业利润多达1亿美元以上。

西方写实化观念对中国现当代戏剧史的影响是深远的,一言难尽。1990年代以后,中国戏剧大多走上实景化、景观化的道路;也有些戏剧受"质朴戏剧""空的空间"以及戏曲假定性的影响,拒绝实景化,但不会拒绝视觉化的表现力与吸引力,而这恰恰是实景化、景观化的题中之义。戏剧中实景化的布景、道具,大多是依据写实、写意而唯美风格进行设计,展示城市风情、乡村风情、自然风景、风俗人情,展示器具景观、科技景观、文化景观。很少出现抽象而模糊的中性景片、构成景片,目的是做到雅俗共赏,易于接受,即使是最容易抽象化的转台、平台、升降台、钢架台、屏风景片系列的设计,剧中也大多是写实与写意的结合。这种倾向大致分成四个层次。

1. 室内半实景化

底幕比较简洁,甚至被去掉了,后台布景无大型装置,道具摆设基本简洁写意,但是几个关键场面,会推出一些景观性、震撼性的景片、道具。这种类型被当代中国大多数戏剧演出采用,形成戏剧创作的实景化、景观化的趋势。京剧《曹操与杨修》(马科导演)极力构造现代戏曲的演剧形态,其中的战车、刑场等,就是"空的空间"中的半实景化。话剧《商鞅》(陈薪伊导演)中,几匹陶制的秦代战马,几个陶制的秦代士兵,被临时推上舞台。还运用两块巨大的景片,在舞台前方开合自如,形成"历史舞台"的隐喻。

2. 室内全实景化

这种情形的戏剧构作与演剧不是很多,毕竟财力有限,但对于很多剧目具有很大的诱惑力,因为视觉震撼性很强,能刺激观众的神经系统。对于这种剧目,业界一般称之为"土豪戏剧"。相比于1993年徐晓钟导演的《荒原与人》运用半实景化

的转台,2006年王晓鹰导演的《荒原与人》则是全实景化的,用大量稻草布置真实的荒原背景空间,农用拖拉机几次开上舞台。话剧《白鹿原》(林兆华导演),运用一个大斜坡平台,布置真实的白鹿原景观,而土坡的下方以及前面,随意变成其他各种空间,如祠堂、戏台、房屋、窑洞,转换自如。偶尔还让真实的羊群上场,营造真实而刺激的景观,而其戏剧叙事的参与度极小,属于创作者有意为之。话剧《人面桃花》(郭晓男导演)中,"整个舞台弥漫着江南烟雨,藤枝缠绕、花团锦簇的场景构成了全剧的意象,360度的转台串联起陆家大宅、花家舍、普济学堂等多个时空",甚至被报道是以"舞台呈现弥补剧作不足"[1],俨然是"戏不够,舞来凑"。

还有些剧目借助现代装置技术实现全景观化。为了争取更多的观众与票房,大剧场话剧和小剧场话剧都重视刺激性的装置技术,运用高科技的钢架、机械、灯光、音响设备,借用LED大屏幕、电影特效、彩色电脑灯等,实行媒介融合,有的甚至不惜以华丽景观(即奇观)的展示压倒故事的演进,最终指向视觉奇观的营造和感官刺激的满足。话剧《浮士德》(林兆华、任鸣导演)、《茶馆》(孟京辉导演)、《知己》(任鸣导演),新版越剧《红楼梦》(童薇薇导演),云南歌舞剧集《云南映象》(杨丽萍导演)、"鸟巢"版歌剧《图兰朵》(张艺谋导演)属于这类。

3. 室外半实景化

这种类型的实景剧,将主要演出场所定于室外(剧场外),对室外环境有一定借用,主要是厅堂、茶馆、广场、街道、公园等,可以叫作广场实景剧、剧院实景剧、街头实景剧、游艺实景剧,甚至可以叫作环境戏剧。1993年,林兆华为北京人艺导演了一场别开生面的"戏剧卡拉OK之夜"。在首都剧场的大厅,有茶馆、茶道表演、烤鸭店、烧烤店、啤酒等,周围有一些桌椅和话剧演员,可以进行现场交流、"表演",模糊生活与艺术的界限,而剧场的舞台上,业余戏剧爱好者可以上台表演老舍的《茶馆》。一小时后,主持人招呼大家进入剧场,介绍舞美布景和旁边的鲜花店,正式演出由九个小品组成,有的邀请观众担任群众角色。此时,央视《人间万象》栏目组,随时在各处走动,拍摄、记录他们想要的各种场面。

21世纪以来,这种环境戏剧在中国偶有探索。先锋话剧《有冇》(李亦男导

[1] 潘妤:《话剧〈人面桃花〉亮相 试图还原格非原著》,《东方早报》,2011年11月16日。

演),关注"在消费社会观念盛行的今天,中国人是怎样理解对物的'拥有'的"①。该剧第一部分演出于钟鼓楼文化广场,是一段近乎"快闪"的舞蹈;第二部分观众穿行于雨儿、方砖厂、北兵马司等胡同,由创作者沿途介绍一系列的民风民情;第三部分观众来到蓬蒿剧场看戏,通过肢体表演等形式进一步呈现北京市民当前的物质观念的变化。先锋戏剧《二零一一年九月》(吕效平导演)中,多个情节同时在室内室外多个地方演出,即南京大学仙林学生活动中心的两层走道和小剧场,由观众在室内室外自由走动、观看,而观众中始终有一个女人穿着杜丽娘的服装,似在戏里,又似在戏外。历届乌镇戏剧节有意安排的街头剧演出,其实质类似于 cosplay(角色扮演)、行为艺术的半实景演出。

4. 室外全实景化

有些戏剧甚至将舞台搬到广场、景区,发展成景区实景剧、山水实景剧,遍布于一些著名旅游景点,定点定时进行主题演出,具有文化消费的性质,往往是旅游文化策略的一部分。张艺谋导演的"印象"系列,遍布国内各大景区。大型实景歌舞剧《长恨歌》(夏广兴导演),以骊山为背景,以华清池为舞台,以亭台楼阁为组合空间,运用高科技手段营造群星闪烁的夜晚天空、雾瀑倾泻的山间森林、大火燃烧的九龙湖水,还运用三组约 700 平方米的 LED 软屏,以及约 1 000 平方米的隐蔽式可升降的水下舞台。专业人士分析,"近年来,以'水'为主要元素的演出越来越多,不仅有自然水域中的室外实景演出,甚至一些室内表演场所也配置了大型水池以供表演使用。在这些水秀舞台中,水中升降台、水中平移台、水中旋转台、水中翻板等是常见的配置形式。在设计上述涉水舞台机械时,水的作用力往往不可忽视,这就要用到流体力学的知识"②。实景化、景观化、多媒体化给舞台演艺科技提出了强劲的挑战,加速了艺术科学、人文科学与自然科学、工程科学的合作、结合。

1991 年,为迎合戏剧景观化、舞美现代化的需求,中国演艺设备技术协会成立,主导协调全国演艺设备行业经济技术的发展,于 2009 年被民政部评为"全国性 5A 级行业协会"。21 世纪以来,实景戏剧、室外主题演出在全国各个景区遍地开花,成为戏剧学、人类表演学、工艺设计学、旅游学、民俗学、媒介学等多种学科、交

① 李亦男:《德国当代文献剧创作概览(下)》,《新剧本》2017 年第 4 期。
② 戴志荣:《水中舞台机械的流体阻力分析与计算》,《演艺科技》2019 年第 10 期。

又学科争相介入、研究的对象。2011年,中外旅游文化协会评选出"中国最具国际影响力的十大旅游演出",包括桂林漓江景区的《印象·刘三姐》、北京欢乐谷的《金面王朝》、张家界景区的《烟雨张家界》、西安华清池的《长恨歌》、威海华夏城的《神游华夏》、承德元宝山景区的《鼎盛王朝·康熙大典》、成都欢乐谷的《天府蜀韵》、上海马戏城的《ERA——时空之旅》、厦门文化艺术中心科技馆的《闽南神韵》、横店影视城的《梦幻太极》。这些旅游演出与舞台演出已经成为文艺演出的两大阵营,彼此影响、借鉴、渗透,成为表演艺术、戏剧艺术的增长点、新课题。

必须指出,场景实景化的戏剧是景观戏剧的主体,大多运用大制作、大投入、大场面的实景制造视觉震撼效果,满足观众的试听审美需求,其题材故事、思想主题、人物形象基本都是类型化的,对于戏剧艺术的发展只能起到辅助作用。这种感官刺激与满足通常是浅层次的,除了革新戏剧的演出形态,吸引观众入场,对于戏剧艺术的总体发展收效甚微,甚至具有较大的破坏作用。其中有些优秀剧目则另当别论,它们在形式的包装下,热烈关注人性问题、社会问题,其创作初衷是严肃的、崇高的。戏剧艺术发展的主体力量,必须回到"三性统一"上来,回到"可见的精神"上来,回到"人的戏剧"上来。

第三节　景观呈现与演员表演

一、演员表演与表演景观

戏剧艺术是以演员身体表演、声音表演、道具表演为主要媒介与方法来完成的舞台艺术,具有表演性的本体特征,并且以表演性、技艺性为重要艺术规范。欣赏性自然包含娱乐性、狂欢性、商业性。这是中外所有戏剧艺术的常态。演员表演与表演景观之所以发生重大联系,是因为演员表演在特殊语境下被景观化、奇观化了,成为"景观戏剧""文化戏剧"的重要卖点。

在大众文化时代,在视觉文化语境下,这种将艺术性与思想性相统一的、常态化的表演性,被额外赋予了欣赏性,于是表演性的视觉性、可看性、娱乐性被加强放大了,乃至被夸张变形了,于是就出现了表演景观化的倾向。上文已经分解为叙述化、外显化、仪式化、歌舞化等层面进行了考察与论述。

表演景观化倾向的形成,除了商业化的大众审美需求,其实还跟戏剧艺术的发展规律、不断改革有关,主要是 20 世纪先锋戏剧对戏剧艺术可能性的不懈追求。其实在梅耶荷德的"杂耍戏剧"、阿尔托的"残酷戏剧"提出的同时,未来主义戏剧、超现实主义戏剧早已在开发演员的肢体表演潜力、肢体表达能力,而且他们二人与后二者本身是存在紧密关联的。

未来主义戏剧创始人马里内蒂认为:戏剧应该歌颂机器文明、自然力量、速度魅力、非生命物,"在极其有限的时间容量里,通过简单的台词,急速的动作,把众多的感觉、观念和事实经纬交织,融为一体";"我们要歌颂追求冒险的热情,劲头十足地横冲直撞的行动";"我们赞美进取性的运动、焦虑不安的失眠、奔跑的步伐、翻跟斗、打耳光和挥拳头"①。综合未来主义的言论,大致归纳如下:戏剧要求台词简单,动作原始,甚至取消台词、剧本,只需要动作,将原始而野性的肢体动作视为戏剧目的本身,允许即兴表演,而且演员表演应该是"杂耍游艺",可以运用任何表演技艺。这种开发演员表演自然潜能的戏剧主张,与梅耶荷德"杂耍戏剧"的理念与方法具有一定的联系,但不同的是前者具有政治目的,而后者强调娱乐目的。

2000 年、2013 年,孟京辉分别按照怪诞戏剧、荒诞派戏剧的方式,两度排演马雅可夫斯基的未来主义戏剧《臭虫》。旧版中,孟京辉要求演员们"要会玩儿起来,要有完全放松的游戏精神","大胆启用现场摇滚乐队,摇滚乐队戏剧化的音乐处理和极强烈的现场演出效果,引起当时戏剧界和摇滚圈的极大关注"。对于新版,孟京辉提出:"期待摇滚与戏剧在荒诞、思辨、抒情的情景交织下,将《臭虫》的精神内涵放大到极致,狠到极致,携观众一起发现和研究这个来自我们体内的'臭虫',让充斥着摇滚气氛的剧场躁起来!"②

超现实主义戏剧,以机关报《超现实主义革命》为言论阵地,以布勒东为代表,将幻觉当作"现实""真实",返回原始,返回潜意识,返回非理性,将潜意识层面的幻象当作现实展现出来,如一些残酷、疯狂、色情、血腥、梦幻、象征的奇幻场面,而且要求台词、表演、布景、服装、道具、音乐、灯光等具有奇幻性。"超现实主义戏剧有贬低文字文本、注重舞台演出的倾向","以演员的作用为中心","情节滑稽,动作性

① [意]马里内蒂:《未来主义的创立和宣言》,载柳鸣九:《未来主义 超现实主义 魔幻现实主义》,中国社会科学出版社 1987 年版,第 46 页。
② 《孟京辉复排摇滚戏剧〈臭虫〉要荒诞到底》,http://ent.sina.com.cn/j/2013-10-18/19564026842.shtml。

强",还有各种音乐、音响、舞蹈、哑剧、杂耍、魔术等艺术手法,"创造出舞台上声光形色的多维的诗"①。科克托运用芭蕾舞剧的形式,排演《埃菲尔铁塔上的新人》,而且是室外实景剧,从形式到观念都极其先锋。

2006年,由中法青年艺人组成的北京"三枝橘制作"话剧团,按照"残酷戏剧"的方式,排演阿波利奈尔的超现实主义戏剧《蒂蕾西亚的乳房》,先后在南新仓A5仓库、海淀剧院小剧场演出,引起戏剧圈子的轰动。这种充满性暴力的、极端女权主义的场面与主题的戏剧一般限于小众文化,很难在中国内地公演。

出身于超现实主义戏剧阵营的阿尔托,提出了"残酷戏剧"理论。阿尔托所说的"残酷",主要是指人类的残酷欲望、残酷法则、残酷命运,这植根于以"恶"为中心的"自然人性论"。要表现潜藏在人类心中最原始、不经文明矫饰的生命欲望,必然要表现凶残和暴力的残酷场面、极端动作。《剧场与瘟疫》一文,极力赞赏英国惊悚剧剧作家约翰·福德的《安娜贝拉》,剧中描写乔凡尼和妹妹安娜贝拉的乱伦之爱,最后以残酷回应残酷:乔凡尼最后用刀尖将妹妹的心脏掏出,血溅舞台。阿尔托以此"表达反叛中的绝对自由",而"真正的自由都是阴暗的"②。他认为,剧场的激烈与暴力应超过现实:"只有当一切真正进入令人难以忍受的时候,只有当舞台上的诗维持已实现的象征并使其白热化时,才有戏剧。"③他将戏剧与瘟疫相提并论,观众一旦面临死亡,经受它的残忍之后,就能打破生活的正常框架,从所有束缚中解脱,得以超越于它。他的"残酷戏剧"将剧场放在整个社会文化的架构下进行思考,倡导回到原始戏剧的表演形态和野性精神的思想内容,以便达到古希腊式的悲剧净化功能。这种戏剧思想对后来倡导人类表演方法的格洛托夫斯基、谢克纳、巴尔巴都产生了重要影响。

由此可见,戏剧表演的景观化、奇观化倾向,从1920年代的现代派戏剧已经开始了,经由1960年代的欧美大众娱乐文化的浸染,从先锋戏剧波及商业戏剧;在中国,则经由1990年代的市场经济体制、大众娱乐文化,从先锋戏剧波及商业戏剧、主旋律戏剧,成为戏剧景观的重要组成部分。

① 华明:《崩溃的剧场——西方先锋派戏剧》,江苏人民出版社2001年版,第229页。
② [法]安托南·阿尔托:《剧场与瘟疫》,载《残酷戏剧——戏剧及其重影》,桂裕芳译,中国戏剧出版社1993年版,第24、26页。
③ [法]安托南·阿尔托:《剧场与瘟疫》,载《残酷戏剧——戏剧及其重影》,桂裕芳译,中国戏剧出版社1993年版,第22页。

二、舞台景观与演员表演

1. 舞台景观与演员表演的理想秩序

从结构主义角度看,秩序是一种理论、类型与形态的内在尺度,任何问题都可以被视为秩序问题,而任何理论的建构与阐释,其实都是一种秩序化的话语活动。戏剧是高度综合的艺术,除了经典形态中固有的艺术元素外,其他一些艺术元素乃至媒介元素不断加入,就会对戏剧艺术的形态与要素产生膨胀、挤兑作用。戏剧艺术中的艺术元素越是广泛,就越是需要秩序,需要协调统一,否则就是乌合之众,制造混乱,很难说是审美享受。

复兴戏剧艺术的表演魅力,将戏剧的形体化与语言化、景观化等其他追求辩证地统一起来,否则容易导致顾此失彼、相互妨碍的后果。戏剧艺术作为由形体表演、语言表达和舞美塑造相结合的舞台艺术形式,其未来发展走向应该是形体、语言与景观的相互融通、相得益彰。如果戏剧艺术可以走向形体与语言的两个极端,形成肢体剧、台词剧的两个特例,我们就可以将这种三角关系缩减为两角关系,比如演员表演与舞台景观的秩序关系。如何协调这个问题?一般认为,演员表演是第一位的,舞台景观必须与之相辅相成。

黄佐临的"写意戏剧"观念对处理这个问题能够起到很好的启发作用,无论有意还是无意。话剧《金锁记》(王安忆编剧,黄蜀芹导演),没有过多的写实布景或抽象布景,几块灰色的屏风景片、几把太师椅、一张春凳,极其简练地组成富贵家族的环境,留下更多空间让演员表演。吴冕饰演的曹七巧,尽情发挥台词、面部、肢体的演技,舞台调度很大,通过调戏三叔、大闹分家、三叔探访、大闹女儿定亲礼等几场戏,将曹七巧的隐忍、粗野、大胆、精明、歇斯底里、市侩气表演得惟妙惟肖,淋漓尽致。

一些"新戏曲"在处理舞台设计与演员表演的关系上起到了表率作用。昆曲《桃花扇》(孔尚任著,田沁鑫导演)中,最重要的布景是一座四角框架结构、四面空缺的亭子,代表红楼朱颜,舞台布景华丽而简洁,为演员表演留下很大空间。梨园戏《御碑亭》中,大剧场中间铺上一座小平台,类似古代的勾栏,道具陈设只有简单的座椅,底幕几乎是黑暗的,只有小平台的灯光是明亮的。如此"空的空间",便于演员充分发挥表演技能,细腻表演,不紧不慢,曲折有致,将演唱艺术和肢体艺术发挥得尽善尽美。这才叫"出人出戏"的好作品。

为了减少布景道具的堆砌与累赘,有时我们可以充分利用台上演员、道具,将其作为具有更多功能性的道具和布景,加大假定性、虚拟性,无论戏曲还是话剧,都可以做到这点。话剧《切·格瓦拉》(张广天编剧、导演)中,步枪可以代替船舷,营造海上翻腾的情境。或者将一种道具予以泛化运用,充分运用某种道具,使其具有多种指涉功能,以一当十,以不变应万变。新版越剧《梁山伯与祝英台》(郭晓男导演),载歌载舞,酣畅淋漓,将折扇的运用发挥到极致,随意点染、指事,具有多种叙事功能。小剧场京剧《马前泼水》(张曼君导演)中,一件官袍还可以指代脸盆、纸张、袄子等。话剧《杜甫》(张广天导演)中的瓷器、《青蛇》(田沁鑫导演)中的油纸伞等,都是将某个道具的运用发挥到极致的典型案例,强化某个道具的能指性、假定性、叙事性,具有道具叙事、文化戏剧的意味。张艺谋的电影中也早已集中运用了红高粱、染布坊、红灯笼等典型道具、布景,用活用足,值得戏剧创作进一步借鉴,但戏剧的道具运用更加灵活自如,具有假定性、虚拟性。如此处理,既可以增强戏剧作品的欣赏性、表演性,为演员表演腾出空间,充分发挥演员的表演才华,守护戏剧艺术的表演本体,也可以减少戏剧生产的舞美成本、经济成本,可谓一举多得。

2. 舞台景观对演员表演的压制与遮蔽

景观戏剧或景观化的戏剧中,舞台景观欣赏往往大于表演欣赏、剧情欣赏,甚至搅和剧情,妨碍表演。在装置戏剧、多媒体戏剧、土豪戏剧中,这种问题尤为显著。

孟京辉导演的话剧《活着》,搭建了一个横向壕沟式舞台,五条壕沟,六条田埂,多层面指向田野、战壕、山林以及沟沟坎坎的丛林社会。在徐福贵被抓壮丁等几场戏中,这个舞台是灵活的、有效的,但是到了其他有些场面,成了演员表演的严重障碍。演员们站在田埂上行走、奔跑、表演,肯定会担心掉下壕沟。而且,演员们站在壕沟里表演的戏份很多,他们的下半身基本被遮住了,于是他们上半身的表演也失去平衡点、表现力。

王晓鹰导演的话剧《荒原与人》《简·爱》这两部话剧里,都有一架钢琴作为贯穿的大型道具,具有抒情、隐喻的功能。《简·爱》中的钢琴,符合欧洲爱情题材,必要时才摆出来,没有妨碍表演。但是《荒原与人》中的钢琴,不大贴合中国知青题材,而且始终摆在一边,显得很扎眼,很妨碍台侧的表演。

任鸣导演的话剧《知己》中,北京明珠家的高大屏风、豪华桌椅,营造了真实的

书斋客厅形象,但是当顾贞观即兴挥毫创作一首《金缕曲》,怀念辽东宁古塔受难的吴兆骞时,底幕用几行大字再现他的词作,此时这几行大字恰好被高大屏风遮挡了。挤占约有三分之一舞台空间的豪华桌椅,也限制了冯远征的表演,他伏案疾书,连说带做,较为刻板真实,缺少一股夸张、飘逸且悲悼的文人气,没有郭启宏另一部话剧《李白》中李白写诗时的洒脱自如。

满台巨大的钢架台的一些先锋戏剧,对演员表演基本都会造成阻碍。如中央实验话剧团的《浮士德》、孟京辉导演的《茶馆》,这些数以吨计的钢架搬运起来,装置起来,行动起来,表演起来,无疑显得比较滞重。

以假定性著称的戏曲作品,有时也会犯晕,以物质性取代假定性,用舞美景观压抑表演景观。上海越剧院的新版越剧《红楼梦》中,高大华丽的贾府和大观园,几乎挤占了舞台后侧三分之一的空间,美则美矣,震撼性强,但是对演员们的载歌载舞及其艺术韵味的发挥,没有起到积极作用。

有些戏剧编导甚至成为纯粹的形式主义者,脱离剧本的内容来进行纯形式的空间构思。戏剧的完整性、严肃性遭到肢解,为景观而景观。尤其是"戏不够,舞美凑"。李六乙导演的实验版话剧《原野》中,奇特的电视机造型能够产生视觉冲击,却让一般观众无法正常理解其中含义,也无法正常欣赏剧情。

三、表演崇拜与演员年龄问题

一般说来,表演者不是创作者,谈戏剧创作就不要涉及戏剧表演,但是近年来戏剧创作中的"演员中心论"和"导演中心论"相互较劲,演员的表演艺术和个性魅力得到了强化突现,而且戏剧艺术经过舞台的"贫困"和还原,实质就是舞台表演艺术。其要求演员参与创造,充分发挥表演、唱腔艺术的特长,创造性地塑造人物形象,展示话剧、戏曲与歌剧的剧种特色,这既是对戏剧作为表演艺术的本体的回归,对表演艺术的崇拜,也是戏剧的综合创造得到强化的体现。

实际的戏剧演出情形要复杂得多,比如戏剧表演的写意、写实,观众群体的分层、分流,巡回演出、定点演出的戏剧票房的高低,可能与主要演员的年龄段有关。在高度写实、崇尚时尚、注重享乐的视觉文化语境下,年轻演员们的颜值成为被大众消费、观看的重点,不仅青春偶像剧如此,青春戏剧亦如此。

1999年,上海越剧院推出新版越剧《红楼梦》,其实是"青春版""青春偶像版"

的《红楼梦》。该剧"采取一戏两版,三套主演,同时排练,轮换演出制,这是前所未有的破格之举。钱惠丽和单仰萍、郑国凤和王志萍、方亚芬和华怡青,三组宝黛,各具风采。三对主角轮演,不仅引入了竞争机制,充分发挥越剧院的人才优势,而且着眼于市场,满足观众对于不同流派演唱风格的不同爱好,增加市场号召力"[①]。

2000年,张永梅、章瑞虹、单仰萍主演的越剧《梅龙镇》作为"青春越剧",在演剧风格、审美追求上强调古典与时尚相结合,优美的越剧唱腔、自然的表演程式、流动的屏风造型,以及轻喜剧、高颜值的特色,具有强烈的观赏性,是"三性统一"的戏剧作品典范。

2004年,曾经是中年演员拿手戏的昆曲《牡丹亭》,在白先勇的策划下,由苏州昆剧院推出"青春版",由青年演员沈丰英、俞玖林主演,开始在全世界巡回演出。该剧"五十五折的原本撮其精华删减成二十九折,根据二十一世纪的审美观,保持昆曲抽象写意、以简驭繁的美学传统,利用现代剧场的种种概念,传世经典以青春靓丽的形式出现在人们面前,再现一段跨越生死的爱情故事"[②]。该剧截至2011年年底已演出200场,至2019年仍在巡演。

由于各种原因,近些年来全国各地都高度重视艺术新人和后继人才的培养,推出的人才多是青年演员,尤其是年轻女演员,他们中的一些人在各种大赛中频频获奖,在媒体中反复亮相,来势很猛,非"铁"即"火"。这是舞台上的青春偶像剧,在某种程度上说,也是当前视觉消费、性别消费的一种体现。但是,鉴于一般青年演员的表演技术和理解能力,他们其实很难胜任这些大戏的主角,他们之所以能够出色完成任务,是因为一些中老年演员在背后的无私奉献,为了剧目创作,这些中老年演员甘愿身居二线,对这些青年演员进行表演技术和理解能力的悉心指导,可谓做出了巨大贡献与牺牲。如果不是因为年龄问题,他们完全可以自己出演。

在21世纪初的一次全国戏曲表演研讨会上,几个曾经在全国产生影响的中年演员一致提出:"我们最大的问题是没有戏演,在剧团里空耗生命!"我们必须创造条件让中年演员重出江湖,与青年演员并驾齐驱,共同发展。在一些演艺人员沉迷

① 徐晋:《剧目产业化 红楼续新梦——新版越剧〈红楼梦〉商演化大揭秘》,《上海戏剧》1999年第12期。
② 《汤显祖逝世400周年 青春版〈牡丹亭〉为何一票难求?》,http://culture.people.com.cn/n1/2016/0729/c87423-28594212.html。

于麻将、金钱和实用主义的当下,一些中年演员仍坚持个人操守,坚持下乡演出,他们时常梦想着能尽快排演一个新戏,将多年的艺术积累、感悟付诸实践,不甘心在艺术生涯中留下遗憾和空白。那些"青春版"剧目的青年主演的背后,都是一些中老年演员、艺术家在进行悉心指导与教导,没有他们的鼎力相助,根本没有戏曲名剧的"青春版"。

戏剧艺术是表演艺术,表演者不分男女老少,如果严格区分、讲究长相,梅兰芳的男旦行当艺术恐怕行之不远。无论男女,中年演员与青年演员应该说是各有千秋。青年演员生活在视听文化时代,更懂得如何将传统唱腔和流行歌曲的唱法结合起来,可以在艺术实践特别是探索剧中展示才华,推动唱腔、表演的革新。只是他们有些人离名角还有一段距离,没有达到全方位展示自己才华的程度,不能代表一个地区的发展动向,何谈时代的艺术风尚。相比之下,中年演员更富有艺术经验,较多地接受了前辈艺术家、民间老艺人的教育熏陶,更能厚积薄发,更懂得在继承戏剧传统的基础上进行艺术开拓、创新。

"演员是吃青春饭的"或"要吃饭,一窝蛋(旦)"的言说,是大众消费文化、视觉文化时代的一种说法,但对于民族艺术和严肃艺术而言,我们崇尚的是他们所塑造的舞台艺术形象,及其高超的人物刻画能力和演唱技巧,而这往往正是中年演员的优势。在明星制的无限烛照下,传统戏曲界的梅兰芳、俞振飞,电影界的林青霞和张曼玉,即使步入中年,都光彩依旧。西方大片对生命和纯美的注视,也使得一些"风韵犹存"的影视、戏剧演员滋养在缠绵的言情剧中。传统的戏曲创作中的假定性,包括演员年龄的假定性,让一些中年演员乃至老年演员可以任意饰演年轻角色,受到大众戏迷的热捧,但是受话剧、影视,以及大众文化、视觉消费的影响,这种传统被打破了,大多数中年演员无法饰演年轻角色,尤其是女演员,她们只能饰演中老年角色,而一般新创戏剧剧目的主角的年龄都较为轻,均在20岁到35岁之间,这是让她们望而却步的。视觉文化时代,演员的年龄战、脸蛋战越来越激烈了。这是时代的悲剧,也是人性的悲剧。

中年演员中作为容颜不老、逆袭成功的幸运者,毕竟只是少数,如赵雅芝、蒋雯丽、俞飞鸿等,被称为"不老女神",甚至被称为出现"二次青春"。2011年,话剧《风华绝代》(夏衍编剧,田沁鑫导演)中,六十岁的电影演员刘晓庆,饰演了少女赛金花,惊艳全场,引起轰动。这说明在现代化妆技术下,中老年演员还是有"青春化"

的可能的。但我们不能依赖化妆术,只能革新"心术"。

呼唤中年演员开展"二次革命",发掘他们的表演技术,崇尚成熟美、韵味美,而不是年龄美、脸蛋美,首先要对他们进行鼓励和引导,从一些体制和舆论上予以矫正。实际上,中国重要戏剧表演奖项的设置已注意到这一点。如文化部文华表演奖没有对申报演员的年龄加以限制,它对所有的优秀演员都是开放的、欢迎的。为此,中国戏剧家协会梅花奖设立了"二度梅",对中年演员重出江湖再创辉煌发出了召唤,甚至设立了"三度梅",年龄放宽到六十岁以内。这些无非是希望和鼓励所有的演员与表演艺术家,能够不断攀登艺术生涯的高峰,舞台艺术生命尽可能长久一些,有如秋菊之灿烂、冬梅之醇香,尽情发展自己的表演艺术,让新创剧目更加符合"三性统一"的标准。

第四章 戏剧形态的视觉化转型

就戏剧艺术本身而言,改革开放以来,在百花齐放、推陈出新的文艺方针指引下,尤其是在视觉文化、大众娱乐的时代语境下,在现代声、光、电等高科技的大力促进下,中国戏剧在内外各方面都焕然一新,越来越接近当代观众的审美趣味,从而铸就了戏剧艺术的当代形态。进入21世纪,随着世界性的戏剧交流更加普遍和频繁,戏剧理论研究进一步深入,戏剧基础教育进入学校课堂,一场新的戏剧高潮正在孕育。1995年11月,新编京剧《曹操与杨修》在北京海淀剧院演出,受到首都大学生的热烈欢迎,他们纷纷请主演尚长荣签名、合影留念,对当代化的民族戏剧寄予了新的希望。

新的戏剧高潮的形成,往往伴随着戏剧艺术形态、艺术思想的时代转型。当前中国戏剧形态的改革,与视觉文化、大众娱乐的时代语境有关,与世界视觉文化、大众文化一体化的趋势有关,也是东西方戏剧传统与形态双向逆动的结果,而这种双向逆动涉及戏剧家们对戏剧艺术的重新认识。由于戏剧兼具表演艺术和语言艺术的特性,我们对戏剧形态的改革的考察,应分为剧作形态的转型与演剧形态的转型两部分。

第一节 戏剧剧作的形态转型

戏剧作为语言艺术,既是文学家族的重要一员,也是演剧艺术的文学基础,被列入诺贝尔文学奖的评奖范围。文学剧本在戏剧艺术中总是以或显或隐、姿态万千的方式存在着的,在一定意义上决定了戏剧艺术的成败。在视觉文化语境下,当前中国戏剧的剧作形态发生了系列变革,主要体现为:戏剧题材的类型化,探索各种题材和风格;戏剧题材的改编化,强调戏剧故事的受众基础;戏剧结构的自由化,追求随意的片段连缀结构和另类的非常规结构;戏剧语言的当代化,返归诗剧的原初样式。

一、戏剧题材的类型化

因演出市场和受众人群的定位,以及影视作品类型意识的影响,1990年代以后的戏剧剧本创作凸现题材意识、类型意识,积极探索各种题材内容、视觉景观的戏剧,而且效仿影剧作品类型化的提法,名之曰"类型戏剧"。2010年11月,上海戏剧学院专门召开了"类型戏剧与戏剧学研究的新视野"的学术研讨会,副院长孙惠柱作了《为"类型戏剧"一辩》的主题报告,而当时的与会专家对类型戏剧的概念认识暂时有些模糊。

类型戏剧的概念是有着严格界定的,它不专指戏剧的题材类型、审美类型、风格流派、创作方法、表现方法,也不是这些维度的综合考量。类型戏剧主要是按照题材划分的,并且呈现类型化、标准化、风格化、批量化的制作生产方式,前后两项必须同时具备。1990年代以前,中国已有一些较为稳定成熟的戏剧类型,如爱情剧、家庭剧、女性剧、历史剧、乡土剧、军旅剧、政治剧等,但这些一般不被认为是类型戏剧,因为没有类型化、标准化、风格化。1990年代以后,这些戏剧类型转化为类型戏剧的基本类型,而且戏剧构作者逐步探索出一些新型的类型戏剧,如都市情感剧、职场剧、青春剧(偶像剧)、校园剧、古装剧、非遗剧、明星剧、犯罪剧(推理剧)、惊悚剧、谍战剧、武侠剧、玄幻剧、科幻剧等,与时下流行的小说、电影、电视剧、网络剧形成题材与类型的互动、改编、同化。

在大众文化、消费文化、全球文化的时代,中国的爱情、婚姻、家庭问题呈现出新的特点,出现了闪婚热、离婚热、出国热、非常规爱情、非常规婚姻、阴盛阳衰、婚房大战等现象,对传统的爱情价值与家庭伦理带来重大冲击,情感与物质产生了重大倾斜。代路的《我曾经爱过你》、沈虹光的《同船过渡》、唐栋的《岁月风景》、乐美勤的《留守女士》、杨利民的《地质师》、王承刚等人的《热线电话》、王宝社的《让你离不成》、邹静之的《我爱桃花》、费明的《离婚了,就别再来找我》、郭启宏的《男人的自白》、孙迦的《婚姻场景》等,深入当代年轻人的复杂内心世界,着重探讨了爱情与婚姻、情欲、物质的关系,婚姻家庭与事业、个性的关系。21世纪以来,李伯男导演的黑色喜剧"爱情三部曲"(《剩女郎》《嫁给经济适用男》《隐婚男女》)成为最具票房价值的都市情感剧,而他导演的《有多少爱可以胡来》,被人戏称为"谨以此剧献给伤害过我或被我伤害过的女人们",在短短几年时间内,在全国各大城市演出1000场

以上,成为中国话剧史上演出场次最多的作品。李伯男本人被称为"戏剧界的冯小刚"。

在各种类型戏剧中,女性剧的创作质量引人注目。戏曲有京剧《大唐贵妃》《西施归越》《李清照》《三寸金莲》,川剧《中国公主杜兰朵》《目莲之母》《欲海狂潮》《死水微澜》《金子》《变脸》,梨园戏《董生与李氏》《节妇吟》《御碑亭》,越剧《梅龙镇》《玲珑女》,黄梅戏《徽州女人》《啼笑因缘》,楚剧《穆桂英休夫》《娘娘千岁》,龙江剧《木兰传奇》《梁红玉》,甬剧《典妻》,蒲剧《土炕上的女人》,商洛花鼓戏《月亮光光》等,话剧有《生死场》《红玫瑰与白玫瑰》《青蛇》等。这些剧目都以强烈的女性意识去改造历史传说题材,揭示古代乃至近现代妇女"被封建婚姻戕害,被畸形社会扭曲,在苦海中挣扎,在漩涡中沉沦"①的苦难,高扬"我要""我认为"的女性话语,从而引发人们对社会性别文化的反思和调整,尊重和维护妇女的合法权益,体现社会文明的发展与进步。这类作品的编导中,除了魏明伦、罗怀臻、王仁杰等一些儒雅型男性剧作家外,思想激越的女性编导占据着越来越显著的地位,如徐棻、陈薪伊、查丽芳、田沁鑫等,一旦踏入戏剧创作领域,就对千古以来的女性问题进行深度思考,以歌颂、反思、拯救女性同类为己任,与其说是向世界讨要一个说法,不如说是向世界表达一种声音。

虽然女权主义、女性主义的观念在当代一直存有争议,尤其是在当前中国内地,但我们必须对女性的社会境遇问题予以足够的关注,毕竟她们曾经是传统儒家文化的重大受害群体。女剧作家沈虹光对女性历史命运的关注,经历了"女性三部曲"的发展阶段,从传统奉献型到现代出走型,再到当代独身型,完成了当代女性的身份转型。到了《同船过渡》中的方奶奶,她引以为豪的是实现了一次婚姻家庭的颠覆行为,终至于休夫自立,在情感上坚持个人立场,要求实行双向选择,宁愿相信"孤独让我如此美丽",不肯轻易委身于一个纯情的痞子。从另一角度说,她也表现出一种"男性"气质,坚持自尊、强悍的个人立场,正是情感态度的强硬和女性魅力的缺失,使她最终失去了一次拥抱幸福的机会,导致了自身爱情婚姻的痛苦与遗憾。这或许正是女性展开性别竞争所要付出的人生代价。

但是,沈虹光跟其他某些具有自身意识的女作家一样犹豫不决,无法接续女性

① 魏明伦:《我做着非常"荒诞"的梦——〈潘金莲〉遐想录》,载《戏海弄潮》,文汇出版社2001年版,第75页。

思考的第四部曲,难道女人在自立自强后就只有独身不育,或者在家庭社会中颐指气使,奉行"女性霸权主义""女性流氓主义",再或者斤斤计较,互不相让,绝对地实行"AA 制"的男女平权主义吗?人类的一切蓝图都是笨拙的,经历精神探险的人们往往最后将头靠在鸭绒枕上。于是《临时病房》中出现了农村老太太刘大香,虽然在城市知识分子眼中她有点邋遢,但是她关爱所有人的质朴情怀征服了所有人。在现代知识女性眼光的审视下,剧作家似乎将性格的成熟稳练看作是"男人的风格",而且检视出几乎所有青年男子的心态都不够成熟,这是个令人惊诧的结论。

这时期,随着新历史主义思潮的流行,戏剧界对历史剧的概念与类型等问题进行了一番讨论,虽然缺乏重大突破,但是对历史剧、古装剧的内涵与外延宽容了许多。就实际创作而言,历史剧、古装剧的题材、内容比较丰富。话剧有郭启宏的《李白》《司马迁》《知己》《杜甫》,姚远的《商鞅》《李大钊》,李龙云的《正红旗下》《天朝1900》,孙德民的《圣旅》《成兆才》,邹静之的《我爱桃花》,蒋晓勤的《死峡》,吴双等人的《春秋魂》,姚宝瑄的《立秋》,莫言的《我们的荆轲》,金海曙的《赵氏孤儿》,黄维若的《秀才与刽子手》等;戏曲有京剧《曹操与杨修》《膏药章》《马前泼水》,淮剧《金龙与蜉蝣》,湘剧《马陵道》,昆剧《偶人记》,汉调歌舞剧《猎猎楚魂》等。它们有的根据历史传说改编,有的根据文学名著改编,有的凭空杜撰,其目的或是怀念地域文化,或是凸现人格精神,或是服务现实政治,或是解构历史人生,在文化意图与价值取向上差距较大,呈现出裂变化、多元化。

在纷繁复杂的社会生活中,年轻人对人生体验往往比较敏锐,他们的体验是多种矛盾关系的链接点,而随着社会思潮的变迁,很多人开始怀念自己的青春岁月,思索青春的意义,与中老年以后的人生处境进行某种对照。这时期,青春剧、怀旧剧得到了强调,在现实主义的冷峻观照下,大多借鉴某些现代主义手法。如苏雷等人的《人生感受》、郭启宏的《男人的自白》、肖明的《我的第一次》、杨宝琛的《北京往北是北大荒》、李龙云的《叫我一声哥,我会泪落如雨》、李蔚的《喧闹的夏天》、赖汉衍的《无话可说》、李六乙的《非常麻将》等。它们所反映的是青春与人生的缥缈感、自由感、屈辱感、荒诞感,是剧作家对自己内心世界的深层发掘和大胆呈示,或是对青春伤感记忆的怀念与坚守。

1990 年代以后的先锋戏剧是新时期探索戏剧的一种生命延续,在创作规模上却不再是一种戏剧热潮,而是成了一种风格化、市场化的"类型戏剧";或者说是对

现实主义主流模式的一种有意的叫板和有益的补充。如孟京辉的《思凡》《我爱×××》，费明的《放下你的鞭子·沃依采克》，黄金罡的《阿Q同志》，黄纪苏的《一个无政府主义者的意外死亡》《切·格瓦拉》，廖一梅的《恋爱的犀牛》《琥珀》《柔软》，沈林的《盗版浮士德》，张献的《拥挤》，张广天的《红楼梦》《杜甫》等。这些作品有的是对人生况味的揭示，有的是对社会人性的批判，有的是对政治情绪的宣泄，有的是对文化知识的自嘲，大多运用符号象征、心理表现、极限处境、黑色幽默、戏中戏、叙述、戏仿、拼贴、狂欢等艺术手段，表达荒诞、卑微、愤激、执念等复杂而多重的人生感受。

1990年代以后，不是所有戏剧作品都可以归为某种类型的戏剧，只能说戏剧类型化是一个不可逆转的时代趋势，具有强大的辐射性、互动性。类型戏剧除了题材类型、艺术风格的相似性外，在剧本写法、主题思想、舞台呈现等层面也具有一定类型化的特点，尽量挖掘不同人群与场域的情感故事，体现他们的精神风貌与生存图景。在类型化、商业化、消费化、视觉化的层面，商业戏剧、主旋律戏剧、先锋戏剧在某种程度上达成了暗合。一定程度的类型化是戏剧原型化、时代问题相似性的结果，但是容易造成题材内容和表现形式的严重图解化、同质化，缺乏艺术创新意识。

二、戏剧题材的改编化

改编名著是古今中外戏剧的惯用做法，如莎士比亚、布莱希特、王实甫、白朴、高则诚、汤显祖等人的剧作大多是如此，也就是说，古今中外戏剧的许多名著都是一次乃至数次的历史性的改编结果。在文化语境更迭、戏剧艺术繁荣、戏剧演出频繁的每个时代，这种"重新说"的文学改编、文化改写的话语行为，几乎不可避免，而且成为一种常识与常态。这与其说是业内的"剧本歉收""原创缺失"，不如说是人们的"经典情结""创新意识"。运用当前流行的说法，这即是"IP思维"，强调戏剧故事的受众基础、文化积淀，在市场潜力和文化创新之间寻求一种平衡点。

1990年代以来，在"回顾与展望"的精神驱动下，一批由文艺名著、IP改编的戏剧作品脱颖而出。话剧有《死水微澜》《生死场》《青蛇》《北京法源寺》《活着》以及《茶馆》（孟京辉导演）等，戏曲有京剧《骆驼祥子》《宰相刘罗锅》，昆曲《浮生六记》《春江花月夜》，川剧《死水微澜》《金子》，越剧《孔乙己》《梅龙镇》，黄梅戏《徽州女

人》《妹娃要过河》,龙江剧《荒唐宝玉》《木兰传奇》,甬剧《典妻》,曲剧《茶馆》,吕剧《苦菜花》,秦腔《白鹿原》,梨园戏《朱买臣》等,音乐剧有爱情剧系列《金沙》《蝶》《聂小倩与宁采臣》(三宝主创)、类型剧风格的《风云》《上海滩》《白夜行》、实验剧风格的《杜甫》(张广天导演)等。它们改编自古今中外的文学、历史、戏曲、话剧、电影、电视剧、音乐、绘画等形式的已有名作与故事。川剧《欲海狂潮》、花灯戏《卓梅与阿罗》,分别将奥尼尔的《榆树下的欲望》、莎士比亚的《罗密欧与朱丽叶》成功搬到四川、云南乡村,偷梁换柱,天衣无缝。名著是经过时间和观众检验过的东西,其文本含义已达到相对的价值高度,艺术上有独特的成就。对它们进行介质转型、形态转换,借助于剧作家独特的社会感悟和艺术创新,达到较高的艺术水准,获得成功。当然,这其中不排除利用名著的知名度来扩大自身的吸引力,扩大观众的观赏面的内驱因素。

 川剧《金子》改编自曹禺的话剧《原野》,将金子作为第一主人公。曹禺曾经谈过《原野》的立意,说:"复仇不是我所要表达的主题",而是"想通过仇虎与焦阎王两家的不解的冤仇,说出在封建恶霸地主压迫下,农民苦难的一生和渐渐觉醒的历程"[1]。《金子》以金子的视角为切入点,聚焦于最受封建伦理道德压迫的普通妇女的性格与命运,开掘出原著中蕴含的农民求生的多种出路,进而揭示出农村妇女"觉醒的历程"。该剧的着重点就在于表现金子的抗争精神和生命轨迹,展示并强化了原著中金子般的自由理性光辉。她是一个热情、泼辣又善良、柔弱的复杂女性,她对美好幸福生活充满向往,具有原始野性、抗争命运的一面,但她对不幸的焦大星寄予着爱怜,反对仇虎对焦阎王的遗属进行无谓的复仇,由此凸现了她天然美好的女性品格。

 为求歌舞化、川剧化,该剧对原著进行了大幅度裁剪的结构的调整,将原著中的台词语言,属于抒情部分,转化为台词,属于交代部分,转化为念白,并注意唱词、念白的诗意蕴含和川剧韵味,充满了巴渝地区的俚语方言乃至野气。同时,川剧的传统特技也得到了合理运用,如:变脸,酒醉中的仇虎与焦大星玩着儿时的游戏,幻觉中焦大星变成了焦阎王;藏刀,仇虎准备杀焦大星,恰好被金子撞见,他迅速藏刀入袍,还掀开袍子,让"刀不翼而飞",以博得金子的信任;踢褶子,常五偶遇仇虎,惊

[1] 郦子柏:《从话剧〈原野〉到川剧〈金子〉——在排演中的探求与创新》,《戏曲艺术》2000年第2期。

恐万状,于是踢起前后褶片,咬住前下摆,表现人物的恐惧心理。这些传统表演特技化入剧中,被运用得恰到好处,在戏曲现代戏创作中焕发出新的光彩,使这个川剧版《原野》打上鲜明的川剧烙印。

名著改编最大的问题是改编的尺度的掌握,有的基本照搬,有的面目全非,方法不一,这就涉及是客观再现经典,还是重新阐释经典的问题。现代解释学认为,把握作品中作者原意是徒劳无功的,因为任何一部作品都具有多元的可解释性,解释是处于历史的演变之中的。解释的过程不是一种消极的复制过程,而是以尽可能多的角度去接近作品的创造性过程,以个人的心理历程为依据去感受作品,填充作品中的空白地带。改编名著作为当代人的一种审美阐释活动,应该在保持作品基本面貌的基础上,以新的视角作出合理的创造和补充,同时也需要照顾到戏曲的展幅、节奏和表现形式,使内容为舞台表演留下较大的自由空间。往往要求将背景、情节、事件都推向幕后,将能够充分调动人物感情发挥的地方放在幕前,用唱段和表演来丰富它①。

因此,其他文艺作品的戏剧改编,要确认原著的改编价值与改编尺度。其一,原作要有值得发掘的思想价值,而且要有适合舞台表现的内容与形式元素。其二,要区别时代与原作的语境差异,体现改编者的思想艺术独创性。其三,改编尺度体现于对原作基本情节、人物关系、主题思想的把握。经过笔者的观察与统计,当前流行的戏剧改编套路,即改编尺度的处理方法,大致有以下七种:

1) 移植整个作品,保留故事。这相当于移植版。第一种是移植整个作品,情节、主题基本不变。如话剧《浮士德》(林兆华、任鸣)、《玩偶之家》(吴晓江)、《生死场》(田沁鑫),京剧《宰相刘罗锅》(林兆华),川剧《变脸》(魏明伦),云南花灯戏《卓梅与阿罗》(马良华),都是沿用原著诗剧、小说、电视剧、电影、话剧的基本情节、基本主题,只是转换故事的载体、介质、样式。即便跨文化改编,改动程度也不大。第二种是移植整个作品,情节、主题有所变化。如话剧《死水微澜》(查丽芳等人),实验京剧《马前泼水》(盛和煜),川剧《金子》(隆学义)、《欲海狂潮》(徐棻),京剧《王者俄狄》《朱丽小姐》,越剧《心比天高》《海上夫人》(孙惠柱、费春放),在保留原著故事的基础上,视角、人物、情节、结构、主题都有一定或较大的调整。

① 廖奔:《谈谈名著改编的问题》,《中国戏剧》2001年第1期。

2) 缩编整个故事,保留主线。这相当于精简版。第一种是缩编整个故事,情节、主题基本不变。如话剧《白鹿原》(孟冰),保留了原著小说中的巧取风水地、恶施美人计、孝子为匪、亲翁杀媳、兄弟相煎、情人反目等核心情节,戏中一些秦腔、老腔群演的演唱,在背景交代、情节评述上发挥了一定作用。第二种是缩编整个故事,情节、主题有所变化。如新版越剧《红楼梦》(童薇薇),保留了原著小说中贾宝玉、林黛玉的爱情主线,基本情节源自小说原著,但有些情节源自晚清以来的传奇、昆曲、京剧等剧种的一批"红楼戏",属于原著的二次创作。龙江剧《荒唐宝玉》(杨宝林、徐明望),以贾宝玉的成长历程为主线,统摄整个故事,增加了赠冠、学戏、问娲等原著没有的重要情节,突出了荒唐的人格与主题。

3) 截取某一段落,大加发挥。这相当于截取版。第一种是在所截取段落的基础上少量加戏,构成一个特定而完整的戏剧故事。这种改编模式的最早戏剧源头是早期话剧《黑奴吁天录》。如京剧《浮士德》(李美妮),从歌德诗剧《浮士德》中截取浮士德与格蕾卿的爱情故事,处理成一个缠绵凄美的爱情悲剧,而此前此后的故事与主题,均不涉及,被遮蔽掉了。第二种是在所截取段落的基础上大量加戏,构成一个崭新的故事与主题。如京剧《曹操与杨修》(陈亚先),从小说《三国演义》中截取曹操与杨修的故事,增加了牵马坠镫、法场对话等一些重要戏份,主题变成了知识分子与权力的博弈。

4) 复合多个作品,传达精神。这相当于复合版。第一种是还原式复合多个作品。同一作家、人物、事件的作品集合,强化主题、人物。这种改编模式的最早话剧典范是《咸亨酒店》(梅阡),此后得到各种灵活运用。话剧《狂飙》(田沁鑫),以田汉与母亲、四个妻子的关系为情感主线,穿插了田汉一生翻译或创作的《莎乐美》《乡愁》《一致》《关汉卿》《日本戏》等五个戏剧作品,表达田汉对艺术、爱情与政治的多重追求。话剧《金锁记》(浙江师范大学),是张爱玲小说《金锁记》《倾城之恋》的集合,以前者为主。第二种是借鉴式复合多个作品。借鉴相似题材、主题的人物、情节、场面,组合或涵化在一起,强化某种主题。如话剧《你好,打劫》(一柏),改编自美国电影《热天午后》,剧中穿插《格林童话》中的花衣魔笛手故事、话剧《茶馆》中的撒纸钱场面、话剧《哈姆雷特》中的生死选择演说。

5) 拼贴多个故事,相互指涉。这相当于拼贴版。拼贴不同作家的作品,拼贴多个比例均衡的故事,形成意义对话,相互指涉。这种改编模式应该得益于赖声川

《暗恋桃花源》的启示。话剧《三姐妹·等待戈多》(林兆华),将契诃夫的《三姐妹》和贝克特的《等待戈多》合为一体,统一于等待主题。话剧《思凡》(孟京辉)是将昆剧《思凡》的折子戏《双下山》和薄伽丘《十日谈》的两个故事嫁接在一起,统一于禁欲批判主题。《放下你的鞭子·沃依采克》(费明),将陈鲤庭《放下你的鞭子》和德国毕希纳《沃依采克》嫁接,统一于民众革命诉求主题。《我爱桃花》(邹静之),根据明代《型世言》第五回"淫妇背夫遭诛 侠士蒙恩得宥"(蓝本是唐传奇《冯燕传》)改编,增加了三个演员的戏中戏。

6) 戏仿整个故事,重新表达。这相当于戏仿版。戏仿原著整个故事,解构经典,重新演绎,即颠覆性改编,重新表达情节与主题。话剧《我们的荆轲》(莫言)、越剧《人间》(李锐、蒋韵)、话剧《纯铜时代·堂吉诃德》(浙师大)对"荆轲刺秦"故事、京剧《白蛇传》、小说《堂吉诃德》进行了当代化演绎。话剧《红楼梦》(张广天),以片段拼贴的形式,重新讲述了史湘云、贾宝玉、林黛玉、秦可卿乃至曹雪芹写作《红楼梦》的故事,并且戏仿了金鱼缸、单口相声、电视购物(拍卖通灵宝玉)、电视访谈(《艺术人生》节目)、贝克特《啊,美好的日子》(垃圾桶)、舞剧《红色娘子军》、京剧《龙江颂》、迟志强《囚歌》等表现形式。

7) 借用一个概念,扩大受众。这相当于借用版。随着"IP"概念的泛化,一种新的戏剧改编模式诞生了,也即借用一个音乐、舞蹈、绘画、雕塑、建筑、诗句、人物、物件、剧名等概念的名声与创意,其故事性、所指性极弱,编创者只是借用其文化符号的表征价值,为之另起炉灶,敷衍一个完整的故事或框架,建构自己的话题与主题。如黄梅戏《徽州女人》(陈薪伊、刘云程)、《妹娃要过河》(张曼君),歌剧《夜宴》(邹静之),话剧《圣人孔子》(张广天),其剧本构思的灵感来自一组版画、一首民歌、一幅古画、一个人物,全剧内容需要重新结构。这与其说是改编,不如说是衍生。

1990年代以后的戏剧改编中,又出现了题材撞车、同题异趣的改编现象,尤其是对历史名人、古代现代名著的改编。如《孔子》《庄周戏妻》《屈原》《杜甫》《赵氏孤儿》《白蛇传》《红楼梦》等,以及莎士比亚、易卜生、曹禺、老舍等人的代表作,同一时期出现不同编导的不同版本,改编尺度因人而异,最吸睛的是重新演绎,即当代性改编,形成一种相互争胜、对话的"话语空间"。如林兆华版与田沁鑫版的话剧《赵氏孤儿》,或主题有变化,或情节有变化,显示出各自的价值追求。无论如何,戏剧题材的改编化有助于提升对"历史文本"的重新认识,而戏剧改编的模式化与戏剧题材的类型化形成某种暗合。

三、戏剧结构的自由化

剧作各要素中最重要的是结构。戏剧结构是戏剧作品的骨架,是铺排情节、渲染情绪的逻辑框架。故事情节如何推进,各组成部分之间的比例与关系如何,都有赖于结构的合理安排。古希腊亚里士多德《诗学》列举戏剧的六个要素:情节、性格、言词、思想、形象、歌曲。其中,情节作为戏剧最重要的成分,指的是"事件的安排",也就是戏剧结构。合理安排各部分情节,使之系统而有机地组合在一起,成为完整的戏剧作品。清代李渔《闲情偶寄·词曲部》直陈"结构第一",将结构放在戏剧创作的首位。写戏如建筑,建房子必须先有总体构想,立起框架,然后才能进入具体细致的创作。如果总体框架不好,创作中就会遇到前后不统一、左右为难的情形,甚至前功尽弃。

在中国社会处于转型期、各种戏剧观念多元并存的当下,各种戏剧结构都得到大量运用。传统的开放式结构、锁闭式结构,强调情节、人物、主题的统一,大多是亚里士多德、黑格尔与易卜生戏剧观念的"三结合",主要人物、主要线索、主题思想"三突出",情节集中紧凑,内心动作和外部动作结合较紧,宜于写出有深刻哲理思想和深厚感情的好戏。但是,这两种传统戏剧结构的弊端是明显的。霍洛道夫指出:"开放式和锁闭式两种结构各有短长,各有其优越性和困难之处,各有其诱力和暗礁,同时必须注意到,在每一种类型中看来最为显而易见的优越性也是极为相对的,还要求克服种种特殊的困难,甚至最有才华的剧作大师也不可能经常彻底克服这些,因而他们有时为了戏剧的完整性,势必放弃生活的从容自然和丰满性,有时又为了生活画面的自然和广度,势必放弃戏剧的紧张性和行动(情节)的统一。"[①]这些传统的戏剧结构逐渐被大多数中国戏剧创作者抛弃或突破,结构意识更加显著而自由了,尤其是 1990 年代以后。

1)新的开放式结构。京剧《曹操与杨修》在开放式结构的基础上,积极运用假定性手法,开掘仪式性场面,兼具圆形式结构的性质。剧中的招贤者从第一场开始至末一场结尾,在不同的情境中反复出现。招贤者一开场高声叫喊的"汉相曹操,求贤若渴……",是与曹操爱才、惜才的心理结合在一起的。曹操在赤壁之战中败

① [苏]霍洛道夫:《戏剧结构的两种类型》,李明琨译,《戏剧艺术》1980 年第 4 期。

退,深感人才匮乏,与杨修在郭嘉坟前相遇,重用杨修为仓曹主簿。后来,因为曹操死要权贵者的面子,又容不下才智高超、恃才傲物之人,便杀害了杨修,致使斜谷兵败。结局又循环到全剧的开场,招贤者也从青春年少变得老态龙钟,他步履蹒跚,苍老疲惫地叫喊:"魏侯有令,招贤纳士,共图大业……"招贤者的重复,历史的循环,时空的跳跃,创造了空白式隐喻。历史的卷轴抖开长长的画卷,循环的空间扩大了剧本的容量,增添了几分荒诞的意味。

2) 散文化结构。契诃夫、霍普特曼等人开创的散文化结构(也叫人像展览式结构),经由曹禺、夏衍、老舍的创作实践,在中国已属于一种传统戏剧结构。相对于情节剧(锁闭式与开放式的行动整一性)而言,这种结构在众多人物同一时空的横向上扩展戏剧的容量,没有统一集中的戏剧行动和矛盾冲突,通过贯穿人物连接一些看似散乱的生活片段,塑造人物只是抓住其最具有性格特征的几个层面,主要目的是呈现一组人物的特定生存状态、一种情调,使观众获得一种印象、观念。散文化结构似乎是"京味戏剧"的专利,其实并不然。在 1980 年代,它见诸苏叔阳的《左邻右舍》、陈子度等人的《桑树坪纪事》、沈虹光的《五二班日志》等话剧。

在 1990 年代以后的戏剧中,散文化结构依旧得到一些运用。如李龙云的《小井胡同》关联着胡同里五户人家 20 世纪 40 年代至 80 年代的命运变迁,过士行的《厕所》以一处厕所为连接点,包含着八个人 20 世纪 70 年代至 90 年代的人生变化。2008 年汶川大地震后,四川作家黄泽创作音乐舞蹈散文剧《感恩四川》,分"和煦春光""大地恸歌""人性之光""凝聚坚强""向往阳光""众志成城""巍巍国殇"等七场,将四川理工学院毕业生袁文婷、德阳市东汽中学教师谭千秋、灾区学生面对灾难,中国政府、军队全力以赴救灾的场景,以及自贡市群众出人出力救灾等事件都写进剧本。在大众文化、视觉文化语境下,这种情节剧也存在其他方面的一些弊端,如:意蕴性不足,人物、主题、情节过于单一;观赏性不足,戏剧内容仅限于高度内敛化的台词和动作;互动性不足,戏剧内容是一个封闭的话语系统。

3) 时空交错结构。时空交错结构的戏剧主要表现人物的心理活动(情绪、回忆、联想、遐想、幻觉、梦境等)和主观真实,并根据人物或作者的心理逻辑进行连接、建构。它主要导源于意识流,但很多人认为是源于电影蒙太奇手法的运用,特别是平行蒙太奇的运用。它强化空间意识,注意空间虚实转换、重叠、闪回,为人物提供活动的舞台和道具布景,以便于渲染氛围,烘托人物的情绪;强化对比意识,心

理剧诉诸人物的意识活动,主要是选取不同时空的人、事、场景进行对比或类比,从而表现主题。这样结构可以突破时间的局限,使人物或事件处于多时空变化的格局中,形成对比,便于表现人物的精神世界和厚重的主题。1980年代的探索戏剧,大量运用时空交错结构,如高行健的《绝对信号》、马中骏等的《屋外有热流》、刘锦云的《狗儿爷涅槃》、李龙云的《洒满月光的荒原》(《荒原与人》)、沈虹光的《寻找山泉》等。

这种心理结构在1990年代以后的话剧创作中仍旧得到一些运用。如《阮玲玉》(刘锦云)、《简·爱》(喻荣军)、《狂飙》(田沁鑫)等。《简·爱》中,简·爱的现实与过去交织起来,而过去部分集中呈现她的成长历程,心理创伤多次出现。《狂飙》运用田汉回忆、评述的形式,将田汉本人的感情故事与田汉作品的感情故事拼贴起来,如《莎乐美》《一致》《关汉卿》等戏剧的故事片段。《再见,彼得潘》(浙江师范大学)由梦境和现实两条主线交错演绎,梦境演绎经典童话《彼得潘》中的人物关系和故事,而现实演绎毕业生林温迪进入公司工作的故事,有点像《杜拉拉升职记》。浙江师范大学阿西剧社认为,现在有一些人患有"彼得潘综合征",他们虽已成年,但在心灵上却并未成熟,总是逃避责任,逃避生活,拒绝长大,因而该剧"透过搞笑、搞怪、错综复杂的情节,这些对话中、旁白里暗含成长的眷恋,分明在诉说着毕业的忧伤"。该剧有点像平行时空的拼贴结构,但因《彼得潘》是主人公的潜意识反应,更接近时空交错的心理结构。

时空交错结构在1990年代以后的戏曲创作中也得到一定的运用。楚剧《虎将军》(余笑予)以回忆的方式,记述徐海东大将军作为军事家的勇敢威猛、刚强果断,又表现他对战友、部下、爱人的无限深情。有些情节相当感人,如让马让药,剜肉疗伤,以一曲《送郎当红军》来克服自己的剧痛。该剧在革命英雄人物塑造上,突破"样板戏"的僵化模式,将人物刻画得血肉丰满、亲切可信,而且艺术观念、舞台处理较为新颖。小剧场京剧《马前泼水》(盛和煜),更加贴近人性与人情,从朱买臣得官返乡偶遇前妻开始,他泼水,她接水,接着先后回忆崔氏施虐、两人新婚的场面,经过复杂而痛苦的心理冲突,最后朱买臣艰难做出抉择,拒不相认,给她银子,将她视为叫花婆,逼得崔氏反过来泼水。

非心理剧的时空交错只是一种过去与现在对照的编剧手法。苏州歌舞剧院的多媒体舞剧《桃花坞》,不时出现古代的唐伯虎、沈九娘与现代的一对青年画师双线

贯穿的场面。唐伯虎在舞台中央凝望着远处的沈九娘,而他的身后就是一对青年画师和老画师在学习木刻年画的技艺。

4) 片段连缀结构。这也叫冰糖葫芦式结构,是特殊的开放式结构,比较自由随意,因而得到当前许多戏剧作品的运用与探索。其特点是以主要人物贯穿全剧,重点描写几个历史阶段或几个生活场面,用一个人贯穿众多场面,全面展示一个人的整体命运。为了展现史诗的历史纵深感,这类戏剧往往以现实时间顺序自然展开,步步推进,直到结束,时间跨度长,内容范围广。戏剧中的片段连缀结构,最早可以追溯至人类早期的初级戏剧(前戏剧),比如古希腊埃斯库罗斯的《被缚的普罗米修斯》由开场曲、退场曲和三个场面组成,屈原的《九歌》由迎神曲、送神曲和七个彼此独立、互有联系的片段组成。这些接近于宗教仪式的片段,只是一定情境下的简单动作与故事,具有较强的歌舞性、狂欢性,片段本身大多是相对独立的乐曲,连缀起来相当于乐章。尼采据此认为"悲剧从悲剧歌队中产生",悲剧歌队位居原始戏剧的"核心",其结构是对酒神节信徒们纵情狂欢"这一自然现象的艺术模仿"[①]。正式的片段连缀结构的戏剧,在西方较早出现于文艺复兴时期莎士比亚的《亨利四世》,在中国较早出现于明代徐渭的《歌代啸》。欧洲近代启蒙运动中,狄德罗的整个戏剧理论体系建立于戏剧场面与绘画的同质同构性认识的基础上,认为完美的戏剧是画面片段的延续和切换。狄德罗戏剧被认为具有"画廊效应"。

浪漫主义时期,歌德诗剧《浮士德》是这种结构的早期范例之一。《歌德谈话录》的编者爱克曼说歌德的剧作,"幕中各景也都自成一格独立的小世界,尽管彼此呼应,而又互不相关","他运用一位有名的英雄人物的故事时只把它作为一根线索,在这上面爱串上什么就串上什么"。歌德对此十分赞同,认为"完全正确"[②]。其后,这种结构被大量运用并予以推进的是布莱希特的叙事戏剧。布莱希特借用自己的好友、德国"叙事小说"重要作家杜布林的话,来形容自己的叙事戏剧结构:人们可以把叙事性作品用剪刀剪成一块一块,而这些片段的每一部分都具有一种足够的指示能力。

片段连缀结构因其叙事时空自由,场面思维显著,在1990年代以后的中国戏剧构作中得到大量运用。如话剧《大荒野》(杨利民)、《春夏秋冬》(赵瑞泰),以四个

① [德]尼采:《悲剧的诞生——尼采美学文选》,周国平编译,北岳文艺出版社2004年版,第24、29页。
② [德]爱克曼:《歌德谈话录》,朱光潜译,人民文学出版社1978年版,第227页。

阶段为结构单位,显示出四季轮回的"天道"与"宿命"。《大荒野》中,春夏秋冬四个片段,贯穿三条情感线索,如老梁头与牧牛婆的黄昏恋、徒弟大毛与小丽的爱情、"荒原狼"黑子与荒原的关系,从三个层面诠释生命的哲理内涵。第一条线索为主线,主要展示老梁头与牧牛婆的四次交往故事。《春夏秋冬》中,下岗夫妻的情感经历,如丈夫出轨,妻子创业,用四个时段展现,喻示着人生的复杂滋味。该剧用女儿叙述的形式连接四个片段,增强一种感情与诗意的渲染作用,主人公夫妻二人故事各自展开,时时相连。

无场次话剧《母亲》(赵瑞泰),是建党80周年献礼剧目,叙事时间从1901年至1938年,地点有上海、长沙、武汉和法国,包括抗争、求索和亲情三个篇章,展现湖南近代女子葛健豪(蔡和森、蔡畅的母亲)的命运变化及情感冲突,塑造了一位勇于抗争、勇于追求、无私无畏的革命母亲的艺术形象。抗争篇中,葛健豪所处的封建家庭,丈夫蔡蓉峰好吃懒做,不务正业。在忍无可忍的境况下,葛健豪携着儿孙冲破封建礼教束缚,寻求光明。求索篇中,葛健豪为了实现自己的追求,与儿孙一起,三代人同上一所女子学堂;五十五岁时,迈着小脚与儿女一道去法国;在法国,她竭尽全力支持儿女将马克思著作传播到中国,并在留法勤工俭学的学生为求学权、生存权举行游行示威时,毅然冲在队伍的前列。亲情篇中,回国后,三位儿女先后为革命牺牲,葛健豪在极大痛苦中站起来,向既定的人生目标走去,继续将孙儿、孙女送上革命道路。这部主题和形象具有规定性、类型化的话剧作品,其艺术成功主要来自结构的片段性、史诗性,主要演员的表演激情,以及舞美设计的豪华包装。这是笔者始料未及的。

先锋话剧《切·格瓦拉》(张广天),按照音乐的乐章结构来叙述切·格瓦拉的英雄传奇,包含序幕、人间长街、格拉玛号启航、建设新社会、告别古巴、丛林较量、尾声等几个部分。该剧似乎非常符合尼采对于悲剧精神、音乐精神、个人化原则、神圣化表达的艺术追求,因而一经诞生就引起极大轰动。实际上,其戏剧形态更接近布莱希特的叙事戏剧:一是强化叙述的手段,一是强化意识形态的功能。其叙述部分包含着叙事、议论、抒情、说明等作用,跟古希腊悲剧、布莱希特戏剧一样含有较多的歌唱成分。十四个演员,不定型地扮演不同的角色,外加张广天本人的吉他演唱和男高音的主题评述,组合成了一台自由灵动的舞台剧。这是后现代叙述体的先锋戏剧,是先锋戏剧的左翼化,其中插入大量对中国当下社会问题的看法,宣泄政治情绪,将历史人物与现实问题进行拼贴。

许多戏曲创作突破中国传统的开放式结构,也出现片段连缀结构,如川剧《山杠爷》(谭愫、谭昕),黄梅戏《徽州女人》(陈薪伊、刘云程)、《未了情》(唐淑珍)。《徽州女人》通过一个女人"嫁、盼、吟、归"的四幕戏,讲述清末民初徽州女人一生的荒诞命运,具有一定的代表性,具有女性主义的色彩。因为女主是一个没有大背景、大故事的普通女性,只有一些日常生活可供叙事,该剧因此"运用全新的创作手法,美轮美奂的舞台效果,淡化了戏曲的故事情节,通过'嫁、盼、吟、归'四种情境转换,对历史的苦难作出一种诗化的处理,用美的形式表现了当时的封建道德观念和时代风貌,演绎出一曲生命颂歌"①。这种"类似于话剧板块式结构"②的片段连缀结构,是戏曲自由时空观的一种体现,其实也很像是中国古典文艺的意象主义、印象主义,是主观与客观的统一、局部与整体的统一,尤其体现于中国传统诗画之中。

　　面对着《山杠爷》的特定题材,其编剧记述了该剧剧本结构的探索过程:"集中笔墨塑造山杠爷这个典型人物,为使其血肉丰满,必须多侧面地去描写,这就形成了'一人多事'的格局:山杠爷惩治抗粮,处罚赌徒,游斗虐待老人的泼妇,私拆信件,打耳光……头绪多,事件散,编剧的传统结构(分场次)方法显然无法为塑造山杠爷服务。原有的形式无能为力,便横向借鉴影、视、话剧,'拿来主义',为我所用。本剧采用了话剧的无场次,分为 10 个小段,段与段之间运用影视手法来转换,使用影视的特写画龙点睛"③。可见,当代戏曲的片段连缀结构的创造与运用是出于多种考虑的,至少是出于人物、剧情的特定需要,由编剧自己探索出来的。法无定法,一戏一法,墨守成规,只能平庸。

　　《未了情》采用特殊的诗化的片段结构,也是出于人物、剧情的特定需要。该剧讲述一位年轻的小学女教师病逝前对爱人、哥哥、妹妹、学生的关心、眷顾与不舍。陆云患了不治之症血癌,处在生命的最后时刻,抓紧生命的最后时刻去完成、实现自己的未了情,将光明和真情永远留在人间。戏的开场,用意识流方法展现种种关爱与眷顾,舞台四角分别闪现出患有脑炎后遗症、生活不会自理的憨哥,追求金钱物质享受、当"三陪"小姐的俏妹,家庭困难、逃学偷窃的学生佳佳,远航海外、朝夕

① 王莹:《经典黄梅戏〈徽州女人〉亮相国家大剧院:灵动深刻 启人思辨》,http://www.xinhuanet.com/politics/2015-12-05/c_12850165/htm.
② 沈梅:《独特的叙述视角与视觉意象的诗意呈现——谈黄梅戏舞台剧〈徽州女人〉》,《戏剧文学》2018年第 4 期。
③ 谭愫、谭昕:《艰难的超越——从〈山杠爷〉谈现代戏的"三性"统一》,《中国戏剧》2002 年第 7 期。

思念却难以相见的恋人心磊。接着,从四个方面注意展开剧情,直到最后,她基本完成心愿,放心地含笑而逝,大段唱词情真意切,凄婉动人,揭示了她白玉兰般的高洁情怀。

　　该剧的核心的四场戏,是陆云单独与这四个人物之间分别进行,是共时性,而非历时性的。就每场戏来讲,既有完整的故事情节,又有各自不相联系的矛盾冲突。最后一场戏的后部分,是围绕陆云献眼角膜而产生的矛盾,所有的人物都集中到了陆云身边,陆云临死前恳求亲人,将她的眼角膜捐献给学生佳佳的妈妈,彻底解决佳佳失学的根本问题,将情节推向高潮。在在场所有人承诺满足她的遗愿后,全剧结束。该剧的戏剧结构其实不能简单地用片段连缀结构予以概括,而是片段连缀结构的一种新探索,应该称之为同心圆聚焦结构,或者辐射式的开放结构。话剧《天下第一楼》(何冀平)也运用了这种结构,集中写烤鸭店店老板卢孟实与几个人的矛盾纠葛,先后三次聚焦分述,最后店面倒闭,黯然回乡。

　　在求新求异、娱乐消费的时代语境下,在洋为中用、推陈出新的文艺政策下,1990年代以后的中国戏剧构作中,戏剧结构的艺术追求呈现出多元化、自由化、创意化的态势,锁闭式、开放式、散文化、时空交错的传统戏剧结构往往被摈弃或改装,得到大量运用与探索的片段连缀结构也已经沉淀为一种传统,而一些新锐戏剧乐于在戏剧结构上展开自由探索,大量运用一些非常规的戏剧结构,如戏仿式、拼贴式、戏中戏式、狂欢式等结构形式。而且,这些特殊的戏剧结构往往适用于特殊的题材内容和价值观念。其中,前三种结构形式的论述从略,可参照上文"戏剧题材的改编化"中的相关论述。

　　1) 戏仿式结构。该结构一般指一个戏剧文本戏谑地模仿另一文化文本的故事结构或表现形式,达到游戏、消解的目的。其中包含着两个层次:一是故事文本结构的借用式戏仿,一个文本暗中借鉴、化用、借用另一文本,进行颠覆性改编,在互文性情境中,仿本与源本构成相互对应或对抗关系,以显示当代价值意义;二是其他文艺形式的恶搞式戏仿,跳出戏剧剧情,或者架控戏剧场面,通过借鉴他者的表现形式,达到娱乐、嘲弄的目的。

　　李六乙的《原野》、黄金罡的《阿Q同志》、沈林的《盗版浮士德》、张广天的《红楼梦》《哈姆雷特危机》、孟京辉的《茶馆》,乃至林兆华的《哈姆雷特1990》等,都运用了这种结构形式。林兆华的《雷雨2014》,以周朴园视角重新建构原剧,将其他

人视为幻象,与他们各自进行前后三十年的对话(周冲和鲁贵,侍萍和四凤,都由一人分饰两角),还有大量独白,以及曹禺所言的"第九个角色"——"雷雨"的登场(这些"自然角色"拿着各种声效道具,制造着各种隐喻性的声响),这也可被视为运用戏仿式结构;"综观全剧表现,皆似一出精彩的解构《雷雨》的草稿演出,最终呈现出了数个偶然巧合的简单、粗暴"[①]。戏仿式结构涵盖题材内容、表现形式两个层面,不妨称作"故事新编"与"形式借用"。有的剧作只是部分运用戏仿式,主要是表现形式的借用,就不能被称为戏仿式结构,只能被称为戏仿手法。如唐宇的黑色喜剧《在茫茫大海上》,根据波兰穆罗热克同名剧本改编,是戏仿式与开放式的结合,运用数来宝、相声、腰鼓、烧烤等形式,表达人物的见解和感受,而这些实际上是戏仿民族形式,情节结构则改动很少。

2) 拼贴式结构。拼贴式结构一般是两个并置层面的套层,将两个不同时空的故事片段拼贴、并置起来,交替进行,构成相互影射、对照、反讽、解构的意义。有时是两个以上的文艺作品或历史故事的组接。1980 年代,赖声川的《暗恋桃花源》、陶骏等人的《魔方》,开启了中国戏剧的这种先河。此后,林兆华导演的《三姐妹·等待戈多》,孟京辉导演的《思凡》《放下你的鞭子·沃依采克》,都沿袭了这一创意形式,在两个不同文本的并置、对照中寻求意义的开掘与呈现。

张广天倡导"材料戏剧",认为舞台、剧本和演员是戏剧的三大要素,也就是三大"戏剧材料",而一切材料皆可为我所用,随意拼贴。继《切·格瓦拉》之后,《鲁迅先生》《左岸》《红星美女》《圣人孔子》《圆明园》,仍是先锋戏剧的左翼化,但走得更远。《鲁迅先生》将鲁迅的革命故事与鲁迅小说拼贴起来,《圣人孔子》在孔子故事基础上大量加入当代中国的政治场景和社会问题,《圆明园》不过是利用这一建筑空间进行当前中国生态环境、经济建设等问题的反思。社会文本也是故事文本、历史文本、文化文本之外的重要内容,是先锋戏剧介入现实问题的重要形式。

张广天认为,生活中无处不政治,"戏剧中也可以处处是政治。在我的戏剧里,政治只是一种材料,而不是我的最终宣传目的。我可以在这个戏中说孔夫子的理论荒谬无稽,换一部戏我依然可以说他是圣人贤哲。在戏剧中,孔子说什么话,是我来决定的。同样,政治到了戏剧中,它发挥着怎样的作用,是你来决定的"。对于

① 吕彦妮:《话剧〈雷雨 2014〉:幸好还有林兆华不相信》,《京华时报》,2014 年 5 月 20 日。

意识形态的作用,他认为,"曾经他们腻烦意识形态对故事的利用,结果为了故事而故事成为目的,丢失了意味、审美、情趣和象征,故事变成干巴巴的臭鱼干。"①他坚持意识形态批评的观点,强调理想主义、现实批判。另外,其《红楼梦》《杜甫》《眼皮里摘下的梅花》对知识分子的现实命运表示担忧,与"新左派"保持着一定距离。因其任意拼贴、戏仿、嘲弄、颠覆,张广天的一些戏剧近似于"无厘头喜剧"。2009年,张广天受欧洲以实验戏剧著称的丹麦奥丁剧院的邀请,到丹麦工作,并在哥本哈根马姆特剧院上演其用英语创作的话剧《基尔凯廓尔药丸》,以丹麦现代哲学家基尔凯廓尔为话题,组合了其诸多层面的思考,受到丹麦戏剧界和欧洲戏剧界公认的好评,被认为是"唯一以极端和前卫的戏剧形式影响了欧洲戏剧进步的中国戏剧大师"。

3)戏中戏式结构。这是指一部戏剧中套演该故事所引出的其他故事,即内层与外层的套层:一是戏剧演员或讲述人的故事(外层);二是由戏剧演员或讲述人所表演、讲述的另一故事(内层)。局部的戏中戏是一种叙事技巧,只有整体的戏中戏才是戏中戏式结构。其最著名的源头是皮兰德娄的《六个寻找作者的剧中人》。邹静之的《我爱桃花》有两个文本的嵌套,一是《冯燕传》的事故,二是三个演员的三角戏,戏里戏外都是"偷情戏",穿插在一起,纠缠在一起。该剧关于抽刀杀谁的问题,演绎了三次,这是重复,也是拼贴。最后,戏里戏外彼此难分,将刀放回刀鞘,回到原点,由此解构了人们心目中的"桃花情结"。

一柏的《你好,打劫》(饶晓志导演,春天戏剧工作室2009出品)中,两个劫匪持枪劫持了四个银行职工,戏核是劫匪故意混淆是非,与人质互换角色,上演一场角色互换的戏,于是就有了"求证、求知、求同、求解"四幕戏中戏。此时,绑架者与被绑架者是非真假不分,分不清戏里戏外,而外界也是颠倒黑白的。即使是正义感很强的女职员,也以恶作剧的方式虐待家中的丈夫,以色相换取回家的机会,最后为保全自己的性命,默认跟肆意残杀这些劫匪与人质的警察局局长合作。其实,绑架者与被绑架者二者是统一体,因为人们都被社会"绑架"了,都被"体制"绑架了,每个人都有作恶害人的潜意识。该剧以黑色幽默的方式表达人们对残酷社会的控诉。

4)狂欢式结构。这也叫仪式结构,是指运用宗教、典礼、游戏、说唱等仪式形

① 张广天:《字主义与材料戏剧》,http://blog.sina.com.cn/zhangguangtian,2009年6月15日。

式进行狂欢表演,呈现说话、祷告、歌唱、形体表演等场景片段,摈弃故事情节,达到表演者与观赏者共同狂欢的目的。狂欢式结构是一种极度宣泄型的心理结构,被大量用于先锋戏剧的剧本创作。狂欢式结构可分为台词狂欢式结构与肢体狂欢式结构,形成台词剧、肢体剧,它们于1994年左右被正式引入中国内地,开启了中国当代先锋戏剧最前沿的探索。

其一,话语狂欢的台词剧。这也叫"说话剧",取消情节与角色,实行语言革命,主要通过演员的话语狂欢表达一种激进极端的思想,以此挑战传统与现实,刺激观众的神经。台词表演狂欢,彻底取消情节、人物,强调台词话语本身的力量,呈现非因果逻辑的话语游戏。台词剧的首创者、2019年诺贝尔文学奖得主彼得·汉德克,对台词剧曾经做出如下定义:"'说话剧'的语句不把世界表现为语句之外的东西,而是把世界表现在语句之中。组成'说话剧'的语句所呈示的不是世界的形象,而是有关世界的观念。"[①]在这里,世界、语句、观念是三位一体的,词语、存在、声音也是三位一体的。

台词剧取消戏剧的代言体,回归戏剧的叙述体、呈现体,取消情节、人物,也就取消了戏剧时间与空间的多重层次,舞台时空、叙述时空与欣赏时空合而为一,同一性促成了艺术与生活合而为一。它们多是编导和表演者的集体创作,而且允许即兴发挥,表演者生活在艺术中,而不是隐藏在艺术中。台词剧的小剧场设计尽量简练化、写意化、隐喻化,而且表演区与观众区很近,可以互渗、互动。如牟森《零档案》《与艾滋有关》《红鲱鱼》《倾诉》,孟京辉《我爱×××》《镜花水月》,李六乙《口供》等。2003年,艾晓明改编、导演了美国伊芙·恩斯勒的《阴道独白》,该剧由三个女人的十二段独白构成,夹杂少量的轮白,直面关于女性的性权利、性暴力问题,在广东美术馆演出,引起轰动,甚至引发街头和网络的行为艺术。2004年,该剧的其他中文版在北京和上海遭遇禁演。十余年来,该剧已在中国内地被许多高校的青年学生改编、搬演过。

1994年,孟京辉导演的《我爱×××》,利用多媒体技术对舞台呈现方式的开拓,运用"零表演",摆脱对剧本、剧情的依赖,全剧只有一个话题"我爱×××",只有一排男女说话人没完没了地说话、讲述。这是"65后"一代人的青春成长仪式,

① 余匡复:《用语句的形式表现世界——评汉德克的"说话剧"》,《外国语(上海外国语大学学报)》1995年第1期。

因而其观念逻辑层次是从蒙蔽、集体、统一到苏醒、个体、多元。该剧对如何说话做了一些有趣的形式探索,比如众人说话的方式包括以下这些板块:一起说、分别说、一说众和、自由组团说、男女组团说、重复说、手持扩音器说、录音对口型说、以唱代说、用滚动字幕"说"、沉默不说、用肢体动作"说"。剧中,上下两排、不同指向的人形靶,是民众个性、内心的隐喻。大多模糊不清、偶尔凸显个性娱乐的电视屏幕,是学校教育、社会教育的隐喻。从统一制服到色彩绚丽的服装,是民众的个性、观念的隐喻,而白大褂的统一制服可能是"中国病人"的隐喻。前后两段一正一反的历史文献电影,作为叙述手法介入,表达人们对于社会真相、知识真相的渴求。

从观众接受效果来看,台词剧往往沉闷得令人难以忍受。取消了对话与行动,取消了故事与冲突,如何让"说话"变得精彩,具有一定的观赏性、可看性呢?孟京辉导演作出了以下探索:一是加强舞台调度,避免静止朗诵的枯燥。《我爱×××》《镜花水月》中的说话者,先是静立或静坐朗诵,不久开始走动,不断加强舞台调度,变换阵型。二是变换说话者说话的方式,如分别说、一起说、分组说。《我爱×××》《镜花水月》中的八个人、六个人,都变换说话方式。三是增加小故事或生活场面,用肢体表演、生动故事来调剂欣赏趣味。《我爱×××》《镜花水月》到了中间部分,都加入了主要依靠形体表演的小故事、生活场面。最后都回归到开场形式——静立朗诵。四是舞台布景设计有震惊效果和象征意味,创设一种欣赏情境、解读通道。《我爱×××》《镜花水月》的舞台布景都被设置成医院,隐喻当前人们的某种精神顽疾。

21世纪以来,中国的文献剧构作在增加,全方位反映某种政治问题、社会问题,聚合各种文献,台词叙述重于肢体动作。如田沁鑫导演的《北京法源寺》(维新变法问题),李亦男导演的《水浒》(人道问题)、《家/HOME》(京漂问题)、《黑寺》(拆迁问题)。《水浒》引用《水浒传》"劫法场"片段及论文《东西方基于人性善恶选择治理制度的比较》、网络流行曲等文献,诠释人性善恶的本质与治理话题。这些文献剧有的甚至只有简单的旁白,重点呈现各种视频、图片、文字等文献资料,近似于专题讲座、纪录电影。

其二,表演狂欢的肢体剧。这种结构的戏剧大多回归戏剧的叙述体与呈现体,强调表演、导演的作用,强调身体语言和即兴表演,甚至取消剧本和编剧。受东方戏剧突出身体语言的影响,肢体剧认为戏剧语言不是人物语言(台词),而是以身体

语言为主的舞台语言,包括音乐、舞蹈、造型艺术、模拟表演、哑剧、手势剧、音响、灯光、布景、道具等。现代意义上的肢体剧一般认为起始于梅耶荷德的"杂耍戏剧"、阿尔托的"残酷戏剧"。

中国内地最早的肢体剧,应该是1993年牟森导演的《关于〈彼岸〉的现代汉语语法讨论》,台词被压缩到最低限度,形体表演被发挥到最大限度,几乎是一部"残酷戏剧"。21世纪以后,中国内地的肢体剧逐渐多了起来。何念导演的《人模狗样》,90分钟话剧只有1分钟台词,其他全是肢体动作的狂欢表演,被评为"年度上海最受欢迎的小剧场话剧",获得开罗国际实验戏剧节"评委会最杰出社会成就大奖"。孟京辉导演的《两只狗的生活意见》,是集体创作的台词剧,但加大了演员形体的表现力。肢体表演成为中国娱乐行业的新宠,甚至一些新兴的魔术剧、杂技剧被视为肢体剧。2005年,"环境戏剧"的倡导者谢克纳在上海戏剧学院建立人类表演学研究中心,使之成为当今中国表演狂欢、观演互动的大舞台。在环境戏剧、装置戏剧的基础上,浸没式戏剧的概念与形态被确立。2015年,香港导演黄俊达在广州举办形体工作坊,演出《孤儿2.0》。

2012年,张广天编导的《杜甫》被他称为音乐话剧,其实这是一部肢体剧。该剧抛弃对演员语言的依赖,主要依靠演员的肢体、声音、歌唱来表现。四幕剧,包括逢李龟年、拜见李白、朱门夜宴、朝堂弄权、李杨之争、哭嫁风俗、安史之乱、新婚别离(含石壕吏、兵车行)、紫玉之殇、杜甫之死,首先依靠演员肢体的表现力来完成。尤其是夜宴"艺术火锅"一场,几乎复原了阿尔托的"残酷戏剧"。其次,依靠演员母语的表现力,如前面几个场景的语言,是反语言台词的"咿呀""锣鼓经"。再次,依靠瓷器道具的表现力,布景、下棋、拜见、埋葬、切菜、摆盘、被盖、花瓶、敲击、演奏等,全部使用瓷器、瓷片进行拼贴,犹如杜甫诗歌的意象拼贴,而且极力发出各种原始粗朴的声音、音乐,让人发现、开掘其中的意义、能指。最后,依靠演员歌唱的表现力,尤其是《新婚别》一场,处理成一种高度仪式化的歌唱送别。

2015年,李亦男导演了倾向于肢体剧的文献剧《有冇》,关注"在消费社会观念盛行的今天,中国人是怎样理解对物的'拥有'的"[①]。该剧分为三个部分:第一个部分,发生于钟鼓楼文化广场的一段"近乎快闪的舞蹈行为";第二个部分,由创作

① 李亦男:《德国当代文献剧创作概览(下)》,《新剧本》2017年第4期。

者带领观众穿行于雨儿、方砖厂、北兵马司等胡同,并沿途介绍"一系列所谓'景点'",即创作者此前调研过的民众对象;第三个部分,由创作者带领观众来到蓬蒿剧场,有一些演员通过肢体表演等形式进一步呈现创作者此前调研得到的结果①。

　　林克欢指出,"21 世纪,新科技、新潮流、新思维大行其道。尽管作为概念,英国的'新文本'、德国的'后文本'(postdrama),其确切含义究竟是什么,至今依然难以说清,却无法阻止大批跃跃欲试者的脚步"②。德国的雷曼认为,"尝试描写当代的'另外一种'剧场艺术其实是对今天世界中艺术位置的一种追问。剧场艺术究竟应该以何种方式站在新媒体、每天包围我们的媒体表演的对立面? 在这个环境里,剧场必须找到一种特别的形式"③。这些非常规的新型结构的戏剧大多趋于非戏剧化与内倾化,注重对人物/演员的心理因素和非理性因素的挖掘,并运用各种外化形式诉诸受众的视觉接受,善于将场面思维发挥到极致,增强其艺术性、思想性、观赏性。不过,这里的观赏性呈现两极分化,要么大雅,要么大俗,因为后现代主义戏剧很难顾及雅俗共赏。

　　几乎所有结构的剧作均强化空间意识,选取不同时空的场景进行对比或类比,空间意象往往具有隐喻意义。如王晓鹰的《哥本哈根》《少女与死亡》,孟京辉的《一个无政府主义者的意外死亡》《镜花水月》,饶晓志的《你好,打劫》《你好,疯子》,周申等人的《驴得水》,都选取一个封闭空间作为叙事空间。与锁闭式结构的封闭空间不同,它们都具有社会问题、人性问题的主题隐喻功能,成为寓言、悖论、荒诞的空间载体。

四、戏剧语言的当代化

　　戏剧语言主要涉及台词、唱词,直接诉诸受众的感觉系统,而舞台提示是潜隐性、交代性的,可不予过多考虑。话剧、戏曲、歌剧、音乐剧、歌舞剧的台词、唱词,有着不同题材、主题、风格的特定要求,而当代戏剧语言的统一写作要求,大致是个性化、动作化、口语化、内蕴化(潜化、诗化、哲理化)、警句化。这是笔者长期讲授《编

① 奚牧凉:《李亦男文献剧管窥》,《戏剧与影视评论》2018 年第 4 期。
② 林克欢:《戏剧表现的观念与技法》,北京联合出版公司 2018 年版,第 320 页。
③ [德]汉斯·蒂斯·雷曼:《中文版序》,载《后戏剧剧场》,李亦男译,北京大学出版社 2010 年版,第 1 页。这里的"后戏剧"其实就是林克欢所言的"后文本",翻译不同而已。

剧基础》课程的心得。考虑到剧作形态的古今差异、戏剧语言的古今贯通、台词唱词的语体融合，我们至少可以提炼出两个最重要且相排斥的要素：口语化、诗化。它们指向一般戏剧语言的最高规范：生活本体、诗歌本体。

戏剧语言的口语化是由近代易卜生等人开创的，名曰散文化、去韵文化，是其写实主义戏剧对语言的要求。但是口语化并不等于大白话、"白开水"。由于欧美学校教育对哲学课、公民课、神学课、心理课的普及，欧美现实主义戏剧的台词风格即便散文化、生活化，也充满诗化、哲理化的思考、思辨，甚至长于概念思考、逻辑推理、形象类比，而这些正是中国现当代戏剧的语言运用较为缺乏的内涵与特质，可能与"国民程度不足"有关，与实用理性、思维定式有关。因此，这里还是重点讨论中国当代戏剧语言的诗化之途。

戏剧语言的诗歌本体是古已有之的。几乎所有的原始戏剧都是诗歌、音乐、舞蹈的三结合，后世的歌剧、音乐剧、歌舞剧更不例外。古希腊亚里士多德的《诗学》将诗歌分为三类，即抒情诗（萨福诗歌）、叙事诗（荷马史诗）和剧诗（悲剧、喜剧），并将剧作家称为"戏剧诗人"。戏剧是一种诗歌类型，必须富于激情、形象和语言的提炼。到了近代，黑格尔认为戏剧体诗"是史诗的客观性原则和抒情诗的主题性原则这两者的统一"①。美国戏剧理论家劳逊认为："对话离开了诗意便只有一半的生命。一个不是诗人的剧作家，只是半个剧作家。"②

戏剧语言的诗歌本体是由戏剧艺术的特性所规定或决定的。据鲍桑葵的《美学史》记载，哈特曼曾将艺术分为"知觉形象的艺术"和"想象形象的艺术"两种。戏剧具有"剧"与"诗"结合的特点，决定它具有知觉形象艺术与想象形象艺术的双重属性，因为它将演员身体作为表现客观对象的媒介，给观众以视觉感知，同时，它通过身体表演的虚拟，去调动观众的想象，完成对剧情的表达和对人物的塑造。为给人以丰富的想象，诗歌语言一般忌讳直言，而是讲究少言、巧言、曲言、美言、概言。在有限的叙事时空与篇幅中，戏剧语言不可能是"一吐为快""竹筒倒豆"，必须借助语言、动作乃至舞美的表达，借助接受主体的主观创造性、能动性，要求他们调动自己的生活阅历和想象能力去领悟、补充，形成一个个有意味的意境、场景、概念、观

① ［德］黑格尔：《美学（第三卷下册）》，朱光潜译，商务印书馆1981年版，第241页。
② ［美］约翰·霍华德·劳逊：《戏剧与电影的剧作理论与技巧》，邵牧君、齐宙译，中国电影出版社1979年版，第373页。

念,这势必使戏剧语言走向诗化、潜化、哲理化的道路。

当代戏剧语言对诗歌本体追寻的理想范式,大致可以分为仿古诗体、现代诗体两种。这些都考虑到了戏曲、话剧、歌剧、音乐剧、歌舞剧对戏剧语言的不同要求。在强调视觉冲击、娱乐消费的时代文化语境下,戏剧语言的当代化,大致就是追求情景交融的仿古诗体、哲思交融的现代诗体。

1. 仿古诗体的探索

这主要运用于一些古装、历史、乡土、非遗题材的戏曲、话剧、歌剧、歌舞剧作品,显示出一种"传统性""仿古性"。仿古诗体的唱词、歌词基本是五言、七言、十言、杂言的,半文半白,活泼通透,汪洋恣肆,不避俗字俗句,意象是古典与现代并存的,意义是心口合一、比较现代的。

戏曲作为"剧诗",并非为形式而形式,而是力图通过优美的唱词传情达意,以情动人。历代戏曲家们关于"乐人易,动人难"等论述,都说明戏曲的情感本体与抒情气质,浓厚的情感意味构成戏曲与观众沟通的重要渠道。抒情诗在中国长期处于正统地位,使得中国戏曲叙事带有浓郁的主观抒情色彩,讲究情理合一,情景交融,事中见情。许多专家认为,中国戏剧的艺术观应该是写意的,具有诗画的品格。写意是以精练之笔勾勒物之神意,注入艺术家的主观意向,与事物的情感本质和内在真实紧密相连,是人物性格与主观情感的统一。中国戏曲从宋杂剧到清花部,走的是由民歌、唱诗、唱词、散曲到说唱故事的发展道路。张庚认为,"在戏曲跟诗歌的关系上,戏曲是用诗歌来唱故事,是诗歌与表演、歌舞相结合的发展得最复杂的形式"①,而且"各种诗歌的体裁都可以入戏,但它运用到戏中以后却一定要戏剧化,为剧情服务,适合人物的身份、性格,成为整个剧诗中间的一个有机部分"②。1949年以后,戏曲改革运动使得戏曲艺术更加贴近现实与生活,"许多优秀现代戏的艺术语言,相对于其所表现的生活内容来说,都比较熨帖自然并相当地富于色彩和表现力"③。

现代戏曲要做到诗化,除运用一定的句法规则和韵文的韵律,重要的还是充分抒情化和潜化二者的统一。诗的语言要求精练含蓄,以少胜多,但必要时也反复渲

① 张庚:《戏曲艺术论》,中国戏剧出版社1980年版,第40页。
② 张庚:《关于剧诗》,载《张庚戏剧论文集》,文化艺术出版社1984年版,第182页。
③ 高义龙、李晓:《中国戏曲现代戏史》,上海文化出版社1999年版,第456页。

染。戏曲在整体内容上要有诗的意境,是一首长篇"抒情诗"和"叙事诗"。许多戏曲名剧都是以诗人的眼光来观察生活,具有诗性感受与诗性思维,不是一般地交代情节、叙述故事,而是首先为角色选择一个情境、处境、场面,使其充分抒发诗化的感情,再以诗情的力量打动观众。戏曲剧本的语言大多是诗化的语言,不仅唱词如此,道白也如此。戏曲语言的诗化,不一定就要使用古典诗词一样的文辞雅句,具有一种仿古诗体的风格即可。即使运用文辞雅句,也必须文白夹杂,通俗易懂,自然清新,让观众乐于接受,切忌选词险怪,在书典中寻篇章,觅奇句,显示剧作家个人的某种趣味。诗化的关键在于丰富的想象和感情,在于语言的自然、精练、通透与和谐,而且节奏鲜明,朗朗上口。在舞美背景提示上,戏曲剧本不追求真实华丽的布景,制造生活幻觉,以博取注意,而是以简洁、隐喻式的布景,营造诗的意境,点到为止,以简驭繁。

在戏曲不景气的当下,一些剧作家将文学性与戏剧性相结合,回归到"诗化戏剧"与"剧诗"的本体上来,力求戏曲现代化与民族化相结合,进一步发挥现代戏曲艺术的语言魅力。而且,"在戏曲文学对表现新的生活领域的开拓中,在戏曲现代戏伸向更新更高的现实文化层面的时候,它的文学语言必然要有更大的丰富和补充"[1]。罗怀臻、盛和煜、胡小孩等一批著名戏曲剧作家,为此做出了重大贡献。杨小青导演的越剧《西厢记》《陆游与唐婉》《红丝错》《西施断缆》等剧目,都属于古装剧,其唱词竭力营造诗意的意境与氛围,揭示幽婉的情绪与心理,优美与自然并举,收到很好的表达效果,显示了戏曲语言的魅惑力和生命力,为演员表演发挥留下极大空间,而且许多唱段成为传世篇章,堪称古装戏曲语言修辞的典范之作。

除了诗性语言外,戏曲语言还必须具有诗性意境,做到情景交融,虚实相生。意境是中国传统艺术特有的审美范畴。宗白华说:"艺术家以心灵映射万象,代山川而立言,他所表现的是主观的生命情调与客观的自然景象交融互渗,成就一个鸢飞鱼跃、活泼玲珑、渊然而深的灵境;这灵境就是构成艺术之所以为艺术的'意境'。"[2]戏曲语言不满足于对个别意象、形象的描绘,重在通过具象来创造一个若隐若现、含蓄深蕴的境界。王国维说:"元剧最佳之处,不在其思想结构,而在其文章。其文章之妙,亦一言以蔽之,曰:有意境而已矣。何以谓之有意境? 曰写诗则

[1] 高义龙、李晓:《中国戏曲现代戏史》,上海文化出版社1999年版,第458页。
[2] 宗白华:《美学散步》,上海人民出版社1981年版,第70页。

沁人心脾,写景则在人耳目,述事则如其口出是也。"①

运用虚实结合构成生动的意境,必须对实的部分进行逼真的描绘,方能做到由实出虚。清代笪重光在《画筌》中说:"空本难图,实景清而空景现;神无可绘,真境逼而神境生。"陈薪伊导演的历史京剧《夏王悲歌》,反映了封建帝王家族的悲剧。最后一场戏中,当凶暴、残忍的宁令哥举刀杀死自己的父亲西夏王时,濒于死亡的西夏王挣扎着哼起了儿歌,伴随着苍老、凝重的声音,画外响起了宁令哥童年的声音:"小儿郎,麒麟童,新扎的小辫儿像条龙;骑大马,一阵风,小黑脸儿——大、红、灯。"这天真烂漫的儿歌,正是聪明的童年宁令哥的象征,这一实一虚构成的意境,引起人们对人性、权力、人生的联想和思考。这种意境既是古典的,又是现代的,具有讽刺、荒诞的复杂意味。

由实出虚,寓虚于实,依靠实的物象比喻、暗示、象征,产生虚的境界,构成和谐广阔的艺术空间,这是各类中国现代艺术追求民族化时都需要运用的表现方法。清代方薰在《山静居画论》中曾经如此评价著名画家石涛作品的妙处:"石翁《风雨归舟图》,笔法荒率,作迎风堤柳数条,远沙一抹,孤舟蓑笠,宛在中流。或指曰:雨在何处?仆曰:雨在有画处,又在无画处。"现代戏曲语言也常常通过对客观景物的描述,作主观情思的隐喻。卢昂导演的现代豫剧《红果,红了》中,为了表现春潮滚滚、经济腾飞的时代精神,剧中选择的叙事场景,大都安排在鲜艳欲滴的红果林中,万山红遍的图景,红得像沸腾的热血,并配以反复咏唱的主题歌:"红果红,红果鲜,长在山沟沟红艳艳。莫道红果味儿酸,酸酸的味儿里面,比蜜甜。"这些实境中的虚境,体现了新时期中国农民坚忍不拔、乐观豁达、热爱生活、憧憬幸福的时代精神风貌。

运用虚实结合的方法创造意境,为了使具体描绘的"实"的事物获得意味丰富的"虚"的境界,成为人们欣赏时联想、想象的诗意空间,就要重视意象与意象之间的特殊结构。在童薇薇导演的新版越剧《红楼梦》中,王熙凤和薛宝钗搀扶着贾母、王夫人等同游大观园,开心玩乐,此时幕后伴唱:"看不尽满眼春色富贵花,说不完满嘴献媚奉承话。谁知园中另有人,偷洒珠泪葬落花。"远处传来清幽的笛声,林黛玉肩荷花锄,缓步走来,她唱道:"绕绿堤,扶柳丝,穿过花径,听何处,哀怨笛,风送

① 王国维:《宋元戏曲史》,载干春松、孟彦弘:《王国维学术经典集》,江西人民出版社1997年版,第282页。

声声？人说道,大观园,四季如春,我眼中,却只是,一座愁城。"以上两个场面的组合,构成了一种特殊的艺术空间,使人们联想到林黛玉与环境、社会的冲突,林黛玉解不开的隐痛,联想到封建社会中才华出众而涉世未深的"林黛玉们"的人生命运等。两个对比鲜明、反差极大的场面组合,极具空灵之趣,意味复杂,涵括性强,令受众回味无穷。

戏曲语言所营造的虚境,如同老庄的"道"、围棋中的活眼、古印度的酒杯,是万物的生命之源、力量之源。当代戏曲创作应回归到"当代诗剧"的文体建构上来,回到戏曲语言的诗性本体上来,回归到诗性辞藻、情景交融、虚实相生、空灵意境上来,才不至于舍长取短,面目全非。

歌剧、音乐剧、歌舞剧唱词的仿古诗体跟戏曲是差不多的,结合各自的调式增减字数即可。它们的台词写作一般要求半文半白,活泼通透,具有古典语言、古典诗词的韵味,回归到诗性辞藻、情景交融、虚实相生、空灵意境上来。话剧的台词也可以做到仿古诗体,具有这些特色。邹静之《我爱桃花》中,张婴妻子多次念出的一句台词,即"秋水一般的宝刀,秋水一般的宝刀啊,借你一用,杀出个幸福来",化用了古典意象的典故,成为仿古诗体的一句经典台词。如此的台词段落很多,如开场时冯燕说的一段话,极富诗情画意、浓情蜜意:

"……谁又愿意走啊……巴巴地为情而来了,这雨夜萧疏之时,情不尽而独自再回到雨中去,看身后柴门倏忽间轻掩,那可人儿留在了人家……刚刚的缱绻之情尚在肌肤上,猛被那轻飘的冷雨一打,一滴两滴三四五滴,那可就不是眼中落泪了,就觉着自己浑身上下地往外涌泪,泪雨滂沱!伤心啊,那不哭成个泪人儿,又是什么?"

2. 现代诗体的探索

欧洲古代、近代的大多数戏剧作品,从唱词到台词,基本都是讲究古典或古体的韵律与节奏的。到了近现代,易卜生等现实主义戏剧家开启了戏剧语言散文化、生活化的历史,但是,此时期的象征主义戏剧、唯美主义戏剧、神秘主义戏剧、表现主义戏剧,乃至到当代的荒诞派戏剧,其戏剧语言基本都是现代诗歌的体式,语言充满诗性、哲理,不讲究节奏、韵律,而有些剧作家本身就是现代派诗人,如叶芝、艾略特等人。

在现代中国,郭沫若、田汉、白薇等诗人型剧作家,促进了中国话剧诗性语言的

现代化转型,较为抒情化、煽情化。1980年代,高行健的《野人》、魏明伦的《潘金莲》等探索戏剧,促进了中国话剧、戏曲向现代诗体的转型,但唱词有些直白,现代诗味不足。1990年代以来,一些戏剧家致力于探索一种融合诗意与哲理、具有现代美学品位的现代诗体风格。

戏曲从唱词到台词极力追求当代诗剧的文本形态。作品中的唱词主体部分不再整饬的是五言、七言、十言,而是杂言、长短句,尤其是现代诗歌的表述句式,而且意象大多现代化,与当今流行的现代诗歌趋于一致。徐棻的川剧《欲海狂潮》中,"欲望"作为角色出场,劈头的唱段很有特点:"我是你的欲望,轻薄似流云,狂暴如旋风,藏在你的灵魂里,伏在你的心坎中,我将你喜怒哀乐全操纵,来无影,去无踪。"这种自由变换句式、表述客观冷峻、具有哲理意味的戏曲唱词,直击当代人的心灵、趣味与思维,不再有语言表达上的时代隔阂、文化差异。在这里,古典的意象、意境退场了,现代的意象、哲理登场了,虽然代表中国美学的意境是否存在于此是值得讨论的话题,但是代表中国美学的虚实观仍然得到继承与发扬。尤其是一些戏曲音乐剧、戏曲交响诗,将西方欧化的诗歌句式带入戏曲的唱词,引发了一场语言狂欢与盛宴。如果说翁思再编剧、郭晓男导演的京剧交响诗《大唐贵妃》,依然保留仿古诗体的唱词风格,只是在京剧音乐与唱法上推陈出新,那么一些探索性戏曲音乐剧则进行了全方位的改革,包括唱词、台词层面。如花灯歌舞剧《小河淌水》(盛和煜、黄自廉)的唱词是现代民歌体,随州花鼓音乐剧《千古绝响》(李永朝)的唱词是西洋歌剧体。

戏曲台词的现代诗性改革是很困难的,但唱词改革了,台词改革就顺理成章,迫在眉睫了。黄梅戏音乐剧《徽州女人》(陈薪伊、刘云程)中台词基本是白话方言,但注意做到诗化,虚实结合,与民歌体唱词保持风格的统一。第二幕"盼"中,女人在井台边听到青蛙叫声,说:"一只小青蛙!……小东西溅了我一脸的水。(见青蛙叫)你真丑哦!来,我把你快放回井里去。(向井里倒水,见青蛙跳到桶外)哦,你不想回去,(见蛙叫、蛙跳)想到井外边来?(陷入遐想)唉,你和我一样,想出去,是吗?(遐想)出去……我的夫啊!"这是一种困境象征,运用得自然而然。

歌剧、音乐剧也极力追求当代诗剧的文本形态,就其唱词风格、演唱方法而言,大致分为民族民间类型、通俗类型、西洋类型。《苍原》《张骞》《阿里郎》《马可·波罗》《樱花》《巫山神女》《霸王别姬》《大汉苏武》《马向阳下乡记》《鹰》《未来组合》《五

姑娘》《大三峡》等一批"文华奖"获奖剧目,在歌剧、音乐剧的语言艺术、诗性诉求上各自做出了探索与贡献。

当代戏剧在语言诗化、唱词诗化上做出最大贡献的,是一些探索性的音乐话剧、说唱剧、摇滚话剧,它们在当代诗剧的语言形式上披荆斩棘,冲锋在前,似乎一切都乱套了。2009年,"十三月唱片与优戏剧工作室"(邵泽辉导演),排演了摇滚话剧《那一夜,我们搞音乐》,排演了海子的著名诗剧《太阳·弑》,后者作为北京青年戏剧节的开幕演出,在北京蜂巢剧场上演,该演出也是对海子逝世20周年的一种纪念。诗剧《太阳·弑》是先有文学文本的,但与戏剧演出发生联系是难以想象的,在海子生前甚至遭到诗歌同行的嘲讽,只有先锋戏剧才有如此胆识与勇气,只有"特殊观众"才会为之击节叹赏。

张广天的"材料戏剧"奉行"字主义",对音乐话剧的语言艺术有着最细腻、最本质、最尖锐、最傲慢、最革命、最执着的追求。其剧作的唱词风格、演唱方法是摇滚类型的,孟京辉戏剧的某些唱词、音乐也出自他手中。出身于民谣与诗人的他,坚定认为"不懂诗歌,做不了戏剧"[1],坚持戏剧的"剧诗说",将音乐剧思维、诗歌思维、字思维统一起来,一旦参与剧本创作,就带来戏剧文本的"毁灭性灾难"。他的"剧诗说"是与"字主义""材料戏剧""先验论"捆绑在一起的,很大程度上注重如何用字句去叙述、表现、演唱一些极端而敏锐的观念或情绪,而不是讲故事、演情节。他的"材料戏剧"的基本材料是语言、意象,"当意象以人事的方式连接起来,就是戏,而以情景的方式连接,就是诗"[2],至于意象连接的具体方式,似乎是诗乐化、狂欢化的拼贴结构。

在颠覆原著、另类阐释古代经典的音乐话剧《红楼梦》中,具有前卫现代诗体的唱词段落,是五首"贾宝玉的歌"、三首"史湘云的歌"、一首《曹雪芹和湘云的囚歌》、一首《伦敦的街道》,诗风不一,但都是上乘的现代诗歌,直击知识分子的敏感而痛楚的神经。"贾宝玉的歌"第五首《婚礼》主要内容如下:

原来人生下来是为了死,
原来这世界就是屠宰场!

[1] 张广天:《字主义与材料戏剧》,http://blog.sina.com.cn/zhangguangtian,2009年6月15日。
[2] 张广天:《字主义与材料戏剧》,http://blog.sina.com.cn/zhangguangtian,2009年6月15日。

你休想举着刀子扮演清白,
罪恶才是通向人间的活命状!
血啊,我已经闻不出腥味,
它红灿灿那么鲜亮!
肉啊,我已经看不出腐朽,
它软绵绵令我痒痒!
骨头啊,我已经摸不出冰凉,
它油淋淋吃起来好香!
内脏啊,我已经觉不出恶心,
它五彩缤纷令我神往!

这是贾宝玉在叙述宝黛之恋的悲惨结局,他被迫跟宝钗结婚,极度悲愤绝望,从而对生命的戕害与死亡,叛逆性地产生好感,由前面的色情狂转为当前的嗜血症,超越了生与死,美与丑,是与非,善与恶。这比原著中贾宝玉患失心疯、悟道出家的结局更让人触目惊心,更符合原著中荒诞残酷的思想主题。张广天《切·格瓦拉》中的主题歌《切·格瓦拉》,《圣人孔子》中的《永不崩坏的梦想》《圣人孔子》,《圆明园》中的《哪里有梦想》,《基尔廓尔药丸》中的《跳跃》,《杜甫》中的《新婚别》,以及《鲁迅先生》中的诸多唱段,都是他亲自创作、风格各异的歌曲,集中体现了当前中国音乐话剧的现代诗体歌词创作的重大突破。

话剧台词的现代诗体的追求是容易实现的,而且容易实现诗化与哲理化的结合,这对话剧剧作家的创作提出了较高要求。在内心戏较多的话剧中,如时空交错结构或散文化结构的心理剧中,现代诗体的台词容易写出深度。尤其是对个性、生命、情感、价值、责任、人性、文化、体制等维度的东西进行终极化追问、质疑时,一些诗性台词往往熠熠闪光,令人着迷。体现话剧台词的现代诗体的终极追求的,是一些新兴的台词剧。台词剧的台词大多以诗行的排列方式呈现,没有标点符号,语言风格呈现出口语化与哲理化的两极分化。口语化并非"白开水",而是故弄玄虚,煞有介事,看上去很像后现代的"口语诗",别有一种诗意与哲理,其实淡而无味,废话连篇,话语狂欢,颠覆常规。牟森导演的《零档案》《与艾滋有关》《红鲱鱼》《倾述》,孟京辉导演的《我爱×××》《镜花水月》,李六乙导演的《口供》,都是这方面的代表作。最致命的是他们将先锋诗歌作品直接当作戏剧主要内容,消弭戏剧文本与诗

歌文本的界限,演戏像是诗朗诵。牟森排演于坚的先锋诗歌《零档案》,孟京辉排演西川的先锋诗歌《镜花水月》,李六乙导演的《口供》根据徐伟的长诗《口供或为我叹息》改编。这些绝对可以被称为"当代诗剧",而且呈现为泛文本化、泛文学化,挑战戏剧与文学的定义。

1990年代以来,中国戏剧剧作形态的改革还体现于其他方面,如对话被边缘化,语言狂欢和形体表演得到强调,剧本写作规范被一再打破,与欧美反戏剧潮流合谋趋同;剧作单元由多幕剧转向多场次、无场次戏剧,追求场面思维和蒙太奇思维,而人物、情节、冲突渐趋扁平化,空间视觉造型得到强调,以迎合戏剧场面的视觉消费功能。

第二节 戏剧演出的形态转型

戏剧形态的改革,主要是演剧形态的改革,涉及舞台样式、舞美布景、灯光音响、观演关系等。1990年代以来中国戏剧演剧形态的变革,受驱于戏剧观念、观众定位、剧场规模、剧团剧场风格等因素,舞台平台与舞美道具作为戏剧信息传播媒介,都被予以不同造型、不同风格的视觉包装。总体上,戏剧演出越来越依赖舞台技术与科技技术,舞台造型多样化,演出场所宽泛化,出现大剧场、小剧场等多种设计理念、形态规定,而且都追求视觉刺激、视觉消费的艺术品质与商业品质,在戏剧景观化的浪潮中扮演着最直接、最重要的角色。

一、大剧场的富裕化

大剧场即镜框式剧场,是1930年代以来中国戏剧演出的主要舞台样式,每个剧目的舞台布局,基本都是摆设底幕、景片、道具、灯光,被动而消极地配合剧情需要。但是,随着梅耶荷德、阿尔托、格洛托夫斯基等著名导演对演剧形式的开发,随着1980年代中国戏剧观念的开放,加之市场经济与演艺科技的发达,中国内地的大剧场及其演出样式越来越趋于独特设计与豪华包装,耗资巨大、风格各异的大剧场成为各大城市的文化名片,舞台设计、舞美设计、灯光设计、音乐音响设计都被纳入戏剧评奖的范围,而这类剧场、这类评奖反过来更加刺激了各个剧目演剧形态的求新求异。大剧场因观众众多,演出成本较大,一般上演戏剧名家名作,上演著名

剧团剧目,而且出于各种目的,往往会对作为物质载体的大剧场空间进行重新建构,使之成为"舞台修辞革命"最显著的视觉标志。

1) 舞台重构化。1980年代,中国大剧场开始注重利用现代装置技术进行舞台包装,堆砌大型景片、景带,设置梯台、转台、屏风,营造写意性的叙事空间。1990年代以来,大舞台开始对舞台自身大动手术,分化重组,竞相衍生出伸出式舞台、升降舞台、弧形舞台、中心舞台、环形舞台、流动舞台与多平台、多表演区的剧场形态,甚至遮蔽已有舞台,重新架构一个观念性、功能性的舞台,强行插入观众的眼球与神经。这种重床叠屋的设计与做法,无疑增加了制作成本、演出成本、搬运成本。1994年,中央实验话剧院创排的《浮士德》(林兆华、任鸣导演),运用巨大钢架搭成一座自由组合的舞台,随着剧情发展,钢架平台不断变换形状,具有主题隐喻意义。这种钢架舞台,后来以改头换面的灵活形式,多次重现于中国当代戏剧舞台,如2018年孟京辉导演的话剧《茶馆》,同年韩雪主演的音乐剧《白夜行》。2009年,王晓鹰导演的《简·爱》中,桑菲尔德庄园被做成巨大的旋转舞台,门楼、房间、家具都是逼真的,在简·爱开始进入庄园以及最后逃离庄园时,舞台都是来一个一百八十度的大旋转,喻示着庄园空间的阶级意义。无论是抽象而模糊的几何体,还是具象而真实的自然体,这种重构的舞台都务求舞台视觉效果突出,具有轰炸性的视觉冲击力。

2) 舞台实景化。从积极的角度讲,大剧场室内的实景化处理手法是由某些题材、场面决定的。一是空间造型庞大的题材,如话剧《坏话一条街》《白鹿原》《第29棵树》,涉及一条街道、一座村庄、一片树林,运用大型的写实布景,有利于展示场景空间的气势与神韵。话剧《船过三峡》中,"演出的整个空间就是一只轮船:舞台部分是钢板搭成的甲板,观众席是船舱,船舱后面是驾驶舱,演出空间布满舷梯和甬道,就连戏票也特制成船票,我希望观众能够完全置身于船员的生活之中"①。在影视场景真实化、奇观化的观赏经验的"熏陶"下,大剧场"空的空间"已经很难给普通观众留下深刻印象。以前依靠虚拟写意的手法表演的某些题材、场面,似乎不具有视觉吸引力,"真刀真枪才是硬道理",甚至通过高难度、强刺激,增加演出的看点与卖点。如城门、山坡、屋顶、楼上、湖上、车上的戏份,实景化比虚拟化更加具有视

① 卢昂:《〈船〉泊英伦——话剧〈船过三峡〉访英演出漫记》,《上海戏剧》1998年第7期。

觉消费、娱乐消遣的商业价值,更具有商业宣传的"梗"。二是以动作、奇幻见长的题材,必须进行写实化的现场表演,否则就有造假之嫌。如武侠、玄幻、战争、灾难等题材、场面,影视可以依赖特效合成技术,而戏剧是"一次过"的艺术,无法进行后期制作加工,转为"幕间戏"又有偷懒之嫌。一些杂技剧、魔术剧也争相实景化,空中走钢丝等高难度动作让演员们每次演出都提心吊胆。

2002 年,王剑春导演的《英雄》被称为"中国第一部武侠话剧",为了营造"惊险""功夫"的武侠效果,在舞台上吊起威亚(钢丝),演员"铤而走险",未经影视的特效合成技术的处理,现场扮演"空中侠客",在舞台上飞来飞去,打来打去。这种比武侠影视难度更大的做法,在戏剧舞台上产生了出其不意的舞台效果,但给演员的表演和安全带来极大的挑战。2005 年,中央戏剧学院专门开办了唯一一届的武功剧班,培养武术专业的特长演员,出演武侠题材的戏剧、电影、电视剧。中戏官方认为,"武功剧有望成为继音乐剧之后又一热门剧种,其特点为土生土长具有中国文化特色及很强的功夫观赏价值"①。该班的毕业剧目《簸箕客栈》,得到业内人士的充分肯定,"给首都观众带来了新的体验。人们开始明白:原来中国的武术国粹也可以应用在话剧舞台上,而不再仅仅活跃在影视和戏曲。在这部《簸箕客栈》中,看到的并不仅仅是一部新形式的戏,也不仅仅是看到了一种武打的视觉刺激,更重要的,是能看到武侠话剧这样一新兴戏剧形式的成长和创作者的巨大热情!"②只要有市场需求,就有"铤而走险"。这种实景化的做法只要出于艺术需要,没有造成负面影响,在一定程度上是值得肯定的,毕竟"票房决定一切"。

3) 舞台多媒体化。进入 21 世纪以后,中国出现一股"多媒体戏剧"的创作潮流,类似于"超文本戏剧",目前毁誉参半,而笔者是持宽容、肯定的态度的。戏剧舞台的多媒体运用,最早在布莱希特 1930 年代的"史诗戏剧"中就开始了,1970 年代在罗伯特·威尔逊的"视像戏剧"中得到提升,而在中国内地则始于 1990 年代牟森、孟京辉导演的"装置戏剧"。美国传媒学者詹姆斯·戈登·班尼特指出,"媒体是用来沟通的各种材料和技术的总称"③。多媒体是多种信息载体的集合,是迄今

① 《学院概况》,http://web.zhongxi.cn/xqzl/xxjj/jsl.
② 《中央戏剧学院武功剧班》,https://baike.baidu.com/item/.
③ [美]詹姆斯·戈登·班尼特:《新媒体设计基础》,王伟、王倩倩译,上海人民美术出版社 2012 年版,第 17 页。

为止人类创造的所有传播媒介的总和。多媒体戏剧在肢体动作、台词唱词、音乐、灯光、舞美等常规媒介之外,借用了电影、报纸、动画、投影仪(平面)、投影灯(立体)、大屏幕(LED 显示屏)、虚拟现实(VR)、全息投影、水帘喷泉、互联网传送等其他多种媒介,进行综合化、全息化的媒介表达,因而是"媒介融合""科技融合""融媒体"时代的产物,具有时代共生互动的特点。如话剧《群鬼2.0》《盗墓笔记》《仙剑奇侠传》《三体》,歌舞剧《三国志·江山美人》等一批舞台剧,打着"多媒体戏剧"的旗号与概念,将戏剧场面景观化,将戏剧艺术装置化,努力适应大众声色娱乐、视觉消费的文化需求,促进戏剧艺术的发展。

二、大剧场的贫困化

面对影像文化、歌舞文化、商品文化的崛起与弥漫,欧洲著名导演格洛托夫斯基主张返回戏剧艺术的原初状态,即宗教祭祀仪式的状态,将戏剧艺术浓缩为演员、观众两要素,认为戏剧艺术在本质上是表演的艺术、交流的形式。为此,他提出"质朴戏剧"(也译作"贫困戏剧")的演剧观念,认为:"经过逐渐消除被证明是多余的东西,我们发现没有化装,没有别出心裁的服装和背景,没有隔离的表演区(舞台),没有灯光和音响效果,戏剧是能够存在的。"①这种演剧观念于 1980 年代被引入中国,引发了中国演剧观念的一些变化。它至少让中国戏剧家想起了中国戏曲艺术的假定性、写意性,对写实化、实景化、装置化保持警惕。1980 年代的舞台装置方法是较为克制的,如创造性地设置一些梯台、转台、屏风,营造写意性的叙事空间,将戏剧艺术的主体位置让给演员表演。这种演剧作风在 1990 年代以后得到一定延续,并大量运用虚拟性的灯光,包括划分光区、布置色光、投掷光影,让舞台真正成为演员的表演区域,成为彼得·布鲁克式的"空的空间"。在这里,"贫困戏剧"被置换为"写意戏剧",戏曲的假定性、写意性成为所有戏剧艺术、表演艺术的艺术追求,符合"舞台经济"的节省化原则。

黄梅戏《徽州女人》正是如此。一位当地的专门技术人员对此作了完整分析,比如"开场由多重叠合的徽州民居版画布景构成,运用较暗的冷色光照射,单纯洗练,抛弃了华丽的装饰,写意地交代戏剧环境,以一种诗意、大器的风格,奠定了主

① [波]耶日·格洛托夫斯基:《迈向质朴戏剧》,魏时译,中国戏剧出版社 1984 年版,第 9 页。

人公沉重的苍凉感和命运的悲戚感。……剧中曾两次出现井台,同一处景物,因为徽州女人前后的心境不同,由憧憬期盼转为心如死灰,所以安排灯光也由希望的绿色转为绝望的深蓝色,恰到好处地暗示人物的心理世界。这种带有情感色彩的色光的变化与整体艺术表演相互映衬,让人们感受到光线的力量与黄梅戏艺术结合之后舞台效果产生的巨大变化"①。但是,这种写意性演剧更多地凸显观赏性,却在艺术性和思想性上多有欠缺,人物个性形象几乎是静态的,偶有变化却缺乏足够情势营造,因而受到一些专家的批评。

大剧场贫困化、写意化的另一途径,是再造一个大约只有大剧场一半尺寸的小平台,近似小剧场化,将主要空间、剧情、道具、布景、灯光聚集于此,而且道具、布景、灯光越少越好。改编版的梨园戏《御碑亭》、昆剧《张协状元》等,正是如此,小成本化,充分发挥舞台假定性、演员表演性,很能出人出戏。

三、大剧场的广场化

一些戏剧走出镜框式大剧场,走向露天广场、公园、街头或体育场等非正规的宏大剧场,被称为"广场戏剧",抑或被称为"教育戏剧""环境戏剧",而戈登·克雷称之为"剧场的自然化"。这种演剧形式承载着戏剧的多重梦想。一是对原始仪式、游戏的回归,其仪式精神首先是一种神圣精神,一种群体精神,一种参与精神。二是对民众戏剧、民众教育戏剧的追求,既是民众节日的狂欢,又是民众教育的场所。能够适合广场化演剧的戏剧剧目,一般是鼓动性很强的题材、主题,必须考虑到打破观演关系,寻求台下观众的集体参与,实现观众与演员的现场交流与互动。皮斯卡托、布莱希特的教育戏剧,打破"第四堵墙"的约束,强调戏剧演出的现场效果,于是"布莱希特之后,空间意义的台界被拆除了,更多艺术家直接走向街头,敲开门户,占领广场,观演不分"②。在戈登·克雷、布莱希特等人的影响下,英国成立了自然戏剧公司,法国成立了鳄鱼国际公司,专门演出广场戏剧。

1920年代,欧阳予倩从世界剧场发展史的角度分析,指出从露天剧场、室内剧场,到镜框式剧场、小剧场,剧场渐渐缩小,观众越来越少,戏剧离平民大众越来越远,而此时的著名欧洲导演莱因哈特、戈登·克雷等人在试验五千人剧场、新雅典

① 倪静:《从〈徽州女人〉看黄梅戏舞台灯光设计的创新》,《宿州学院学报》2014年第1期。
② 张广天:《手珠记》,作家出版社2014年版,第335页。

式剧场,有时甚至为鼓吹革命,说明中国话剧也可以开展"剧场的复古运动",试验户外剧[①]。在随后的广场化的演剧实践上,熊佛西积极探索农民戏剧的教育演剧形式。如《喇叭》中,男主人公吹着喇叭走向舞台时,观众可以嬉笑着,三五成群地簇拥着他,欣赏他的吹奏技巧,一些人甚至跟随到舞台上。观众不自觉的行为正好符合剧情的要求,这些观众也就不知不觉成了演员。这种集体狂欢的演出气氛极大地调动了农民欣赏的积极性,教导者与受教者合而为一。在《牛》等作品中,他还创造性地将高粱秸秆和三圆积木制作成布景,就地取材,与剧情契合,并以灵活的灯光代替传统戏曲舞台的前幕,克服广场演出与传统拉幕的欣赏矛盾[②]。

1990年代以来,中国大剧场广场化、环境化的探索遍地开花,五花八门,承载着戏剧功能的梦想,刺激着戏剧观众的神经。1996年,上海话剧艺术中心在黄浦公园广场演出了莎士比亚名剧《无事生非》,将上海外滩环境作为戏剧演出的背景空间。2001年,著名导演熊源伟在深圳石头坞戏剧广场推出了广场戏剧《马拉/萨德》,一些观众随时被拉入戏中,被抛出戏外。2013年,浙江横店影视城斥巨资排演的实景儿童剧《小鸟加油》,在梦幻谷景区的儿童梦工场乐园演出。该剧被浙江省委宣传部评为"浙江省文化精品扶持工程第八批扶持项目",笔者作为评委曾经力挺该剧。

一些山水实景剧、杂技剧、魔术剧,原本属于大剧场演出,却越来越钟情于广场化、环境化的演出形式。它们不再具有思想教育的意义,只剩下视觉震撼与娱乐消费。本书在第二章已经做过分析,这里从略。为追求戏剧演出的自然化,追求以天地为舞台、天人合一、艺术与生活界限消弭的视觉震撼效果,广场戏剧发展为山水实景戏剧,往往是地方旅游文化的一部分,加强了民族传统文化与地方经济发展的联系,同时将戏剧泛化了,多媒体化了。

四、小剧场的风格化

中国现代意义上的小剧场,始于1920年代的爱美剧,基本都是写实化的风格,并结合一些社团、学校的非职业化演剧的需要。1980年代以后,经过几次小剧场戏剧节的观摩、研讨与倡导,小剧场的演剧形式逐渐普及起来,小剧场戏剧甚至成

① 欧阳予倩:《民众剧的研究》,《戏剧》(广东)第1卷第3期,1929年9月。
② 陈爱国、方婕:《作为教育戏剧的熊佛西"农民戏剧"》,《中国现代文学论丛》2013年第2期。

为当前中国戏剧的主导性剧场形态。其基本艺术特征,是空间重构、文本新解和观演互渗。它可以通过舞台物理空间距离的缩小,和观众亲切地融合在一起,拉近观众与演员的心理距离,促使演员与观众的交流、互动。同时,小剧场演剧越来越风格化,成为先锋戏剧的最佳演出场所。

小剧场的剧场概念比较笼统,既有正规的小剧场,又有非正规的排练厅、报告厅、咖啡厅、厂房、仓库、教室、空房子、地下车库等。小剧场空间的开放性,决定小剧场演剧的开放性,题材主题、演剧方式、艺术风格都比较自由。可以是描述普通人的人性和感情,演员表演风格生活化,如王佳纳的话剧《同船过渡》、张曼君的京剧《马前泼水》;可以是对经典作品的后现代改编与解读,演员表演风格叙述化,如李六乙的话剧《原野》;可以是对当代社会问题、思想观念的批判、揭示,演员表演风格狂欢化,如孟京辉的话剧《我爱×××》。其实,现实主义也具有开放性,它不排斥达到还原生活真实目的的所有艺术手段,由此带来多种形态戏剧样式的出现。《同船过渡》的极大成功说明,在小剧场空间里,现实主义和象征主义手法的结合,可以赢得大量观众。事实上,"作为一个物理意义上的小剧场,它只是一个可以接纳任何风格流派追求的戏剧上演的活动场所。其效果好坏与剧场空间特点并无直接联系,全在于剧目的创作主体在实践中赋予剧目以怎样的魅力或生命力"[①]。

小剧场演剧的制作经费,相对而言是小成本化的,可以实现"三小化",而本身包含着艺术实验、思想探索的性质,表现对象、空间形式比较另类,因而小剧场戏剧的舞台多是"异形空间"。小剧场空间的异形化,主要借助象征主义、表现主义、奇观主义的形式。剧场空间场域的缩小,导致演剧风格的多元追求,通过借鉴残酷戏剧、贫困戏剧等西方后现代戏剧舞台手段,空间构造更加极致、奇特,其装置技术、设计风格偏于景观化、另类化、重口味,以一种怪诞风格强烈刺激观众的审美神经。如孟京辉《我爱×××》中的人形靶、电视机、金鱼缸,《镜花水月》中的大甲虫、手术台,《思凡》中的现代奇装异服,李六乙《原野》中的电视机、马桶,《穆桂英》中的现代浴盆,张广天《红楼梦》中的现代金鱼缸、垃圾桶,《杜甫》中的瓷器碎片、艺术火锅。

作为先锋戏剧的最佳演出形式,小剧场形态大多是去对话化、去情节化的。张广天直陈:"有人问我,你的戏为什么没有情节?我会指出,你应该问我,你的电视

① 吴戈:《中国小剧场戏剧的演进》,《学术探索》2001年第1期。

剧怎么没情节才对。要看情节,最好就是去看电影电视剧。一个空间,一个人从你面前走过,这就是戏了,需要情节吗?"在他看来,"描述就是被事物强奸,表达就是强奸事物",必须遏制再现的艺术,凸显表现的艺术,而表现的最高原则是娱乐、刺激,因为"一些不能带来愉悦和高潮的作品,无论哪种形态,都是可怕的"。他强调在一个重新阐释的框架或场面中,肆意突出属于自己的思想观念、歌词演唱,彰显舞台演剧的娱乐性质、高峰体验。至于演剧形态,他没有固定的追求,因为"形态,是非常文化的东西。人们往往停留在对形态的喜恶中,殊不知任何形态都是可以完善地表达情感的"①。他的"材料戏剧"强调一切为我所用,而其运用与化用的具体方式是无法规约、预知的。

有意思的是,当前中国的一些豪华大剧院在空间布局设计上,似乎考虑到戏剧演出的各种形态的可能性,既建有大剧场,又建有小剧场,而且剧院前面建有广场。这似乎体现了中国传统的两种思维模式:"大而全"的综合体模式、"兵来将挡,水来土掩"的灵活应变策略。

第三节　形态改革的艺术反思

一、形态改革的艺术反思

在视觉主导、空间消费的文化语境下,加之科技发展、媒介革命的时代作用,文化交流、东西融合的潮流裹挟,当代中国戏剧正发生着翻天覆地、多元取向的形态改革和功能分化。这是不以某些人的意志为转移的,也不是文化部门、戏剧协会所能把控的,而是时代语境、戏剧观念使然。戏剧改革中肯定会乱象丛生,错讹百出,而这似乎是戏剧改革的"原罪"与"代价",根本不可能"一片和谐",多元发展的乱局之中,很难建立各个阶层各自期盼的某种"戏剧乌托邦"。

但是,戏剧形态改革中存在的一些重要问题还需指出,共同商讨,进行艺术层面的自我反思,至少是在公共话语层面。其中的主要问题,大致有人文精神缺失(这个问题其实与戏剧形态本身关联不大,放在最后一章附带论述)、类型化(含模

① 张广天:《字主义与材料戏剧》,http://blog.sina.com.cn/zhangguangtian,2009年6月15日。

式化、改编化)严重、文学性(含戏剧性、情节性)不足、景观化(含实景化、"三大化")失控等。

1. 戏剧的类型化问题

客观地说,一定程度的类型化是戏剧原型化、问题相似化、风格趋同化的结果,自古皆然,但是一个时代中的戏剧题材和情节的类型化、同质化严重,是缺乏创新意识与个性意识的体现。有一个广为流传的说法:"一流舞美,二流表导,三流剧作。"①这是对21世纪以来剧本文学质量普遍偏低的一种担忧与嘲弄,而其中类型化、模式化必然中招。

戏剧类型化、流派化、地域化、风格化都是戏剧成熟的重要标志,但必须是戏剧发展的"高原状态",具有较高的整体高度,在此基础上有一定平面与面积的地势平行走向。在城市经济发达、市民文化繁荣的宋代,一些杂剧、南戏早就开始类型化,而元杂剧、明清传奇、晚清民国地方戏,随着戏剧艺术的成熟,就不断出现这种"高原状态"。就现存剧本来看,一些元杂剧已经在人物、情节、主题趋于高度相似,甚至涉嫌抄袭问题。如郑光祖的杂剧《㑳梅香》与王实甫的杂剧《西厢记》高度相似,只是主角发生变化。题材撞车现象也很严重,"清官戏"尤其是"包公戏"很多,仅仅元代的包公戏就有10多部,如关汉卿的《鲁斋郎》《蝴蝶梦》,李行道的《灰阑记》,郑廷玉的《后庭花》,武汉臣的《生金阁》,无名氏的《陈州粜米》,而且很多是虚构的,与史实无关。后世的《秦香莲》也跟包拯无关,而陈世美是清代的一个清官。一些情节桥段也在元杂剧的各种剧目中得到大量运用、复制,仅送别戏就有"长亭别""柳亭别""灞桥别"等。这些还只是我们从一些现存剧本来观察分析的结果,不包括已经失传、没有存目的"三流剧作""四流剧作"。历史从来都是鱼龙混杂、泥沙俱下的,我们不必挑三拣四、杞人忧天。

一些专家对于当前戏剧类型化问题非议最多的其实是情节、人物、主题、形式的大面积模式化,大同小异,千篇一律。在剧本创作的高度重合上,主旋律戏剧尤其如此。因为是政治、政策的传声筒,一些剧本、剧目中渗透着同化、僵化的二元对立思维定式和政治思维定式。如一些"村官戏""村企戏""打工戏""扶贫戏""宣教戏",在故事情节、主题思想、戏剧冲突、表现手段上大同小异。它们很多是"定向

① 简兮:《"一流舞美、二流表导、三流剧作"的局面何时了?》,《戏剧文学》2004年第4期。

戏",配合宣传,没有主见,应付任务,在思想艺术上裹足不前。其戏剧冲突大多是两难处境,运用"歪招""损招"智取获胜,最终成功解决问题。其表现手段大多是增加一些歌舞戏,以便增加地域性、文化性、观赏性、可看性,运用娱乐的形式包装思想的内核,运用手法的新奇掩盖思想的贫乏。这种千人一面、虚伪造作的颂歌体戏剧,在明代前期的伦理题材南戏、"十七年"的政治题材戏剧中,早就多次上演了。

其实"定向戏"如果经过创作者的独特建构,还是可以摆脱类型化、雷同化的。"十七年"中,王雁的评剧《刘巧儿》宣传了《中华人民共和国婚姻法》,却是一部不错的爱情剧。21世纪以来,张广天的话剧《圆明园》宣传了生态保护政策,却在剧本和演剧上极具创意。这种例子还有一些,说明只有少数作品才会运用精品化策略战胜类型化题材,东西是死的,人是活的。

有些类型化的作品是改编作品,因而改编化也遭到一些专家的非议。对于改编化、IP化的几种模式,本书在剧作形态改革部分已有详述。这里重申一下,改编化是推陈出新的一个重要途径,当前出现的文本改编奇观,可能是"重新估定一切价值"的体现。已有文本的重新解读,是基于文本的开放性的理论基础的,涉及欧洲的后结构主义、解构主义思想,是一种时代趋势。罗兰·巴特在《从作品到文本》中严格区分了"作品"与"文本"的概念意义,认为"作品"是一种封闭系统,是"作家中心论"的产物,读者只能被动接受,而"文本"是一种开放体系,读者可以进行"积极的语言生产",进行"浮动能指的狂野游戏"[1]。他还在《作者之死》中指出,强调作者的原意是"给文本强加限制",而强调读者的解读"必须以作者的死亡为代价"[2]。

最喜欢改编套路的可能是小剧场戏剧,几乎有一半是对古今中外名著名剧的重新解读,放置于小剧场的"黑匣子"与"玻璃罩",进行着可贵的文本实验。陈世雄认为,小剧场戏剧天生具有强烈的实验色彩,"即使是上演经典名剧,也必须实行新的解读和新的处理,否则就失去了小剧场的特性",强调"从文本的重新解读中产生新的意义"[3]。这已经成为经典名剧当代性阐释的一种改编套路,在世界各国亦是

[1] [法]罗兰·巴特:《从作品到文本》,杨扬译,《文艺理论研究》1988年第5期。
[2] 史凤晓:《"作者之死"的再审视》,《东北大学学报(社会科学版)》2016年第1期。
[3] 陈世雄:《空间重构、文本新解和观演互渗——论小剧场艺术的若干特征》,《戏剧艺术》2001年第6期。

如此。如"当代俄罗斯剧院中上演的契诃夫戏剧经常被导演们用先锋的艺术手法来进行排演"①，融入一些暴力元素、滑稽效果、音乐舞蹈、观众参与，还有诸多现代台词、道具、布景的异质性成分。无论是大剧场还是小剧场，先锋戏剧总是要探索、实验的，其中成败得失，众说纷纭。

孟京辉导演的《茶馆》，钢架搭满舞台，演员们高低错落地坐轮子上下，念着《茶馆》里的台词，具有台词剧的某些风格。尤其是一个19米长、16米深、11米高的钢铁巨轮，让一般观众有些费解。这个巨大的钢铁车轮，可能是时代的巨轮，展示时代碾压的趋势，对于剧中众生，具有强大的不可抗拒性，显示出强烈的荒诞性、悲剧性。该剧制定的关键词，是"压迫、饥饿、自由、友谊、时间、死亡"，在内容与主题上具有较强的普适性。

但是，文本的重新阐释也有明显失败的时候。孟京辉导演的《活着》，本身是一部乡土剧，沿袭孟京辉的先锋戏剧特点，中间穿插了几段时髦的现代舞厅歌舞、奇幻动画投影，颜色鲜艳，光影错乱，似乎在迎合当下青年的审美趣味，却并不贴合20世纪40年代至60年代的时代特点。可能是因为这些表达形式太常见了，不具有奇异性、震撼性。而且，该剧没有找到一个贯通现代与当代的话题平衡点，为了创新而创新，不具有主题的开拓意义。这个三小时的戏，情节拖沓冗长，不如删掉一些过场戏。

戏剧改编有时也可能是一个陷阱，在传统实用理性和道德禁忌的文化逻辑下，容易成为一种提纯和美化的过程，将文化改写变成历史改写，以美善遮蔽真实。戏剧化历史的大幕拉开后，演员们不是"赤身露体"，而是"衣冠楚楚"。李隆基与杨贵妃的罗曼史，可以跟西方安东尼与埃及艳后并置，只是从历史精神上看，它缺乏后者严肃崇高的悲剧美，却往往为一些丧失或偏离历史精神的知识分子所改写。传奇《长生殿》就以"凡史家秽语，概削不书"为原则，剔除了一些私密性描写，使得全剧玲珑剔透，唯情是尊，成为一曲软弱而勉强的爱情挽歌。而此后有关李杨情缘的文化改写，进一步堕入美化叙事伦理、巨化女性身体的魔障，如大型交响京剧《大唐贵妃》等，都不胜艳丽哀婉、眷顾彷徨，难免流于国母崇拜的唯美倾向，不利于历史的理性思考。毕竟后宫牙床的轰塌才导致帝国大厦的轰塌。

① 唐可欣：《当代俄罗斯剧院中的契诃夫戏剧先锋导演艺术》，《俄罗斯文艺》2015年第4期。

越剧《梅龙镇》的文化改写之所以可以让人接受,是因为它的叙事伦理是以民间性为立场,而非贵族性。京剧《骆驼祥子》对小说人物虎妞的改写,却偷换了市民性和民间性这两个不同的概念,剔除了老舍对其市民气质的批判,将她过于合理化了。在戏剧改写活动中,历史人物的遭遇和动机的合理化,可以作为情节推演的一个逻辑条件,但要将其作为全剧的核心时,就必须谨慎处理,不可随意提升或贬抑一个历史人物和事件。如何回到历史生活和女性自身?号称"以躯体写作"的埃莱娜·西苏对"戏剧并非展示性快感的场景"的传统观念提出挑战,她说:"这并不意味着戏剧中的人物们都是些腰以下残缺的造物……我们的人物什么也不缺少……我无须写出所有这些,男演员和女演员已经给了我们完整的躯体。"① 这是西方女性主义戏剧的一种历史真实观,但是"构造完整""并非伪造",这些话语本身是指向历史文本的实质和女性体验的腹地。

戏剧的类型化、改编化问题是一个常见的问题。历史是公平的,最终传世的是一些文艺精品。那些"假冒伪劣产品",最终都只是历史的传说。经过历史的筛选、汰洗,我们看到的是一个时代全部作品中的少数"代表作"。

2. 戏剧的去文学化问题

在这个所谓"导演中心制"的时代,剧本、文学、编剧的地位变得扑朔迷离。戏剧的去文学化问题,一般涉及两种情形:一是景观化、歌舞化,戏剧性、故事性、文学性不强,戏剧冲突淡化;二是台词化、肢体化,消解对话、情节的意义,甚至取消编剧、剧本,强调集体创作、即兴创作、即兴表演。其中被弱化乃至取消的文学剧本,不仅涉及编剧、剧作家的地位问题,还涉及戏剧的文学性、思想性、艺术性的问题。早在1980年代,高行健就强调"完全的戏剧",甚至推出"动作的戏剧",逐渐去语言化。1990年代牟森排演高行健的《彼岸》,基本取消了原剧中的台词。实验戏剧强调综合运用各种艺术形式,颠覆文学语言在传统话剧中的主要地位。

早在1920年代,将电影文化作为视觉文化的第一个典范之时,电影理论家巴拉兹的"可见的人"理念(其实是"可见的精神"),就极力推崇图像的直观性、身体性、普适性、大众性,夸大图像与文字的对立,片面强调身体语言的作用,甚至断言

① [法]埃莱娜·西苏:《从潜意识场景到历史场景》,载张京媛:《当代女性主义文学批评》,北京大学出版社1992年版,第233页。

新的视觉文化将取代传统的印刷文化,开始制造"身体语言"的神话。他认为,"面部情感的表达比建筑在词汇基础上的谈话更具有个体性和独特性";身体语言比文字语言更有表达的优势,可以表现用语言无法表达的深层情感。他认为是文字语言出了问题,印刷文化抑制人的面部表情和形体动作,将人类精神活动变成艰深难懂的概念,是"文字强暴了人",甚至排斥剧情字幕,认为"'文学字幕'是具有威胁性的危险"①。"语言政体"与"视觉政体"成了一对冤家,相互争夺文化话语权。这是文化转型期容易出现的偏激现象,既扼杀了包括电影剧本在内的文学创作,又抑制了作为艺术景观的身体美学。

当前戏剧创作中"轻一度,重二度"的现象,是极其普遍的,"戏不够,舞来凑",似乎也能排出一台好看的戏。这种现象在主旋律戏剧、商业戏剧中较为突出,有些急功近利。编剧和语言被边缘化,可视性的形体表演和舞美装置构成对人物台词(尤其是对话)的抑制。即使是台词剧,也是非叙事化的台词表演,其剧本往往只是一个提纲、幕表,具体内容需要临时构想、组合。苏珊·桑塔格认为,台词剧之类的戏剧可以"把思想当作感觉的刺激物","思想可以作为一种装饰、道具、感觉材料来起作用"②。为增强戏剧语言的"脱口秀"色彩,一些戏剧在类型戏剧与先锋戏剧的框架下,注重台词语言的时尚化、时效化,通过语言狂欢营造火爆的语言景观,并且认为这是接地气。在这里,"没有冲突就没有戏剧",被置换为"没有歌舞就没有戏剧","没有舞美就没有戏剧"。

去文学化、去个性化,似乎成了戏剧艺术的一种时代趋势。在 1960 年代以前,"美是一个纯粹的、没有任何商品形式的领域","而一切在后现代主义中都结束了。在后现代主义中,由于广告,由于形象文化,无意识以及美学领域完全渗透了资本和资本的逻辑。商品化的形式在文化、艺术、无意识等领域无处不在"③。对各种景观的倚重、借用、炫耀,对文学、思想、个性的淡化、漠视,导致了戏剧叙事逻辑的凌乱,导致了人物、主题的单薄,并试图以剧场性取代戏剧性,以表演性取代文学性。其实,"大众文化也讲究戏剧性,但往往把它理解为招徕观众的'噱头'",而"真

① [匈]巴拉兹:《可见的人 电影精神》,安利译,中国电影出版社 2003 年版,第 104-105 页。
② [美]苏珊·桑塔格:《反对阐释》,程巍译,上海译文出版社 2003 年版,第 198 页。
③ [美]弗里德里克·杰姆逊:《后现代主义与文化理论:精校本》,唐小兵译,北京大学出版社 2005 年版,第 145 页。

正的戏剧性应当是动作与冲突,是人物的性格、意志与情感的撞击(也由此撞击观众),而不是外在的花哨、没有意义的噱头"①。浅层次的戏剧性,只满足浅层次的需求。新奇景观的堆砌、新奇技术的挪用、结构混乱的场面、抽空内容的形式,都是一些"景观吆喝"。

总之,在"轻一度,重二度"的浪潮中,戏剧的景观表演、空间表演成为戏剧的主角,倚重剧场空间、演员表演、舞美呈现,这表面是艺术创新,实质是对人物语言和语言艺术的强力压制,戏剧文学的地位越来越低下,甚至文学剧本要被取消,被愈演愈烈的"形体戏剧"取消。而且,这种倾向严重压制了受众深度的知解力、想象力,即德波所言的景观的奴役与控制,更多诉诸受众浅层的视听力来完成。德波的原话很尖锐:无处不在、大量累积的景观,以统治社会的生产制度为基础,"将人与人之间的关系分离和疏远",成为"异化的力量",因而"景观是意识形态的顶点,因为它充分曝光和证明了全部意识形态体系的本质:真实生活的否定、奴役和贫乏"。他得出结论:景观是"物化的意识形态",是"欺骗的新权力"②。光怪陆离的戏剧景观具有极大的诱惑力、破坏力,以诉诸感官的娱乐来影响大众,"破坏的是传统文化的想象空间和形而上的惯性"③。

话剧导演任鸣非常强调文学剧本的重要性,每次排戏都要对文学剧本作事先的预测与打磨。他认为:"其实戏剧最重要的不是导演。最重要的第一是剧本,第二是表演。莎士比亚时代和京剧时代没有导演,戏也能呈现得好。"④去文学化、视觉化、景观化只是信息时代、媒介时代的一种表达形态和模式,但是"将'视觉'等同于'图像',从而与'语言'相区别有可能会使我们误入歧途"⑤。其实,视觉文化有别于印刷文化,不在于"图像"取代"文字",而在于我们的观看方式发生了变化。未来戏剧主体的发展走向,应是景观与语言、形体相互融通、相得益彰,毕竟戏曲、话剧干不过歌舞剧、歌剧、音乐,台词剧、肢体剧干不过脱口秀、舞剧、舞蹈。

3. 戏剧的实景化问题

布景逼真化、自然化是当前中国戏剧遭到炮轰的另一问题。大剧场的富裕化、

① 丁罗男:《大众文化与当代戏剧》,《云南艺术学院学报》2015年第4期。
② [法]居伊·德波:《景观社会》,王昭凤译,南京大学出版社2006年版,第99页。
③ 蒋原伦:《媒体文化与消费时代》,中央编译出版社2004年版,第6页。
④ 夏辰:《情迷小剧场》,《南方周末》,2002年5月16日。
⑤ 曾军:《后记》,载《观看的文化分析》,山东文艺出版社2008年版,第328页。

广场化,尤其是一些室内实景戏剧、山水实景戏剧,通过"三大"模式的运作,极力打造都市或景区的景观戏剧、民俗戏剧、文化戏剧,其实都是"土豪戏剧",具有很强的舞台观赏性,题材、人物、情节、主题却高度类型化、扁平化。它们主要是风俗人情、民间歌舞及行业历史文化、地域历史文化的展示,是历史文化成就与形式的戏剧化传播。它们符合大众文化的审美趣味,正在改变着当代观众的审美观念、审美方式,以致许多戏剧作品的审美价值逐渐呈现时尚、世俗、感性、刺激的特征。

戏剧借助现代科技,实现对舞台布景的实景化、景观化,而且格调轻快,老少咸宜,但戏剧界对此争议较大,认为不要改变戏剧的本体特征,否则就不是戏剧;不能硬性模仿欧美戏剧风格,应有适合载体的样式和中国特色的独创。文学性的丧失、景观性的占领,使得当前的剧场成为一座"物质的空壳"。德波认为,这种商品形式的景观的占领,"通过碾碎被世界的在场和不在场困扰的自我,抹杀了自我和世界的界限;通过抑制由表象组织所坚持的、在谎言的真实出场笼罩之下的所有直接的经验事实,抹杀了真与假的界限"①。其观点归纳起来:一是景观碾压自我意识,丧失理性精神,二是景观遮蔽真实,制造各种幻象。这种幻象、假象类似鲍德里亚所言的"仿像","当真实和想象在同样的操作整体中被混淆,美学魅惑遍及各处⋯⋯真实完全被一种与其自身结果不可分离的美学充满,实在被它自身的形象迷惑"②。这些都是文化生产者与权力者的"合谋",必须像布莱希特的叙述体戏剧一样,通过理论警示予以"间离",呼唤人类自身的必要的判断力、战斗力。

但是,这种趋势也得到一些新潮文艺理论的辩护。杰姆逊认为,"你并不需解释它,而应该去体验"③。也就是说,戏剧舞台上的这些实景、景观乃至各种表现形式,具有独立的审美价值、表征价值,观赏者无需过多从戏剧文本的叙事逻辑去要求它们,更无需从舞台经济的角度进行评价。事实上,这些超越了心理描写的戏剧景观、视听盛宴,抹平了题材、情节、人物的个性及其复杂性,没有给观众带来深度的精神需求,反而使他们陷入"无止境地渴求娱乐,并且完全丧失了对实际生活事

① [法]居伊·德波:《景观社会》,王昭凤译,南京大学出版社 2006 年版,第 101 页。
② 转引自[英]阿列克斯·考林尼柯斯:《商品拜物教之镜——让·鲍德里亚和晚期资本主义文化》,王昶译,《当代电影》,1999 年第 2 期。
③ [美]弗里德里克·杰姆逊:《后现代主义与文化理论》,唐小兵译,北京大学出版社 2005 年版,第 180 页。

务,对日常生计和社会义务都是必要的工作的兴趣和能力"①。从思想情感交流的角度看,戏剧中的"作者主体"已经死亡了,而各种戏剧景观成了导演、舞美、音乐、演员等创作者获取经济利益的手段,将一些剧团拖入负债运营的窘境。有人认为:"捅破了说,'一流舞美、二流表导、三流剧作'这种金玉其外的戏剧不是为大众的戏,有相当一部分是奔着大奖而去的。在大奖的背后,是少数人成名成家和其他种种世俗的功利。"②

当前的中国戏剧失去人文关怀、人学思想的最高目标,只好转而乞求科学技术的辅助、炫耀,制造虚假的盛世幻象,以此麻痹神经,自欺欺人。这些"三大化"的实景戏剧、多媒体戏剧、明星戏剧,大大提高了戏剧成本、演出票价,以致有的地方政府陷入财政危机,矛盾重重,或者不得不出面给予演出补贴,压低票价,以便一般观众有机会一睹它们的风采,成为政府政绩的一种表现。这看上去似乎有点荒诞,与市场主导的自由原则相违背。其实,香港、台湾的戏剧乃至电影、电视剧基本都是贫困化的,尽力节省制作成本,严格控制经费预算,而内地的戏剧、电影、电视剧之所以兴起一股"土豪风",不过是中国人骨子里的土豪心理在作怪,有了钱就铺张浪费,装点门面,并借机大捞特捞,中饱私囊。

二、景观形态的物质支撑

在室内实景戏剧中,逼真而震撼的自然景观,按理无法呈现于戏剧舞台,但是大屏幕、投影灯以及山水实景戏剧做到了,大制作的布景、平台也做到了。它们被景观化、奇观化,其原因一是出于剧情演进、意义表达的艺术需求,二是迎合普通观众的观赏需求、地方政府的文化需求。正如有人所指出的,"奇异险怪的自然景观往往远离人们的日常生活区域,为常人所罕见,其外部超常规的形态,通常给观赏者的耳目乃至心理造成强烈而又新奇的刺激,并产生一种超经验的审美快感,从而满足人的好奇心和征服欲望"③。山水名胜题材、地域风情题材、非遗民俗题材、历史文化题材、历史名人题材的景观戏剧,往往是地域文化、旅游文化的物质载体。

① [英]罗宾·乔治·科林伍德:《艺术原理》,王至元、陈华中译,中国社会科学出版社1985年版,第98页。
② 简兮:《"一流舞美、二流表导、三流剧作"的局面何时了?》,《戏剧文学》2004年第4期。
③ 周晓琳、刘玉平:《空间与审美——文化地理视域中的中国古代文学》,人民出版社2009年版,第165页。

这是舞台化的印象广告,可以获得地方财政支持,促进地方文化经济发展。

戏剧景观中,投资制作花费巨大的往往是物质性景观,主要是现代科技设备,每个设备费用动辄上万元,已有几个剧目总投资超过亿元。戏剧总体上受惠于现代科技,达到一种高雅文化情趣,这一点毋庸置疑。当电被用于舞台照明时,明亮而便于控制的灯光极大增加了演出效果,还能营造出艺术幻境以刻画人物内心活动,这是以前自然光、篝火、灯笼、沼气灯所无法比拟的。接着,是成套的灯光、音响设备,是平台转台,是布景材料、工艺的更新,越做越高级,而且现在一切似乎都可以用电脑来设计、操纵。绚丽的布景、流动的舞台、迷幻的灯光、回旋的音响,加上或多或少的干冰,一个充满诗情画意、绝对撼人心魄的艺术意境就诞生了,当代戏剧的舞台样式似乎就是如此。当然,代表现在科技形象的舞美工作者正在研究新的招数,到时仍旧让人惊叹不已,让戏剧这门古老的艺术绽开最美丽的花朵,前提是能筹集到足够的创作经费。

介入科学技术是文化艺术长久的命题,也是新时代的艺术家贴近时代生活不可回避的问题,艺术要走向现实的发展,离不开现代科技的成分。但在现代科学技术的条件下,艺术必须强调对人的生存状态的关注,强调人的主观能动性和想象力,是"人的戏剧",因为提高科技含量并不等于提高艺术含量和人文含量。

人文科学应在艺术与科学的结合中产生重要作用,人们对科学的宏观与微观的思考演化为对哲学、宗教、历史的思考,反过来对艺术进行一种引导。当代科学的技术层面,毕竟已达到远远超越我们想象的形而上层面。艺术与科技结合是一种生存形式、思维方式,也是塑造个体或民族现代品格的重要途径,既有雄心求实的一面,也有浪漫务虚的一面,这本来是最健全最科学的个体或民族性格。在科技力量的推动下,我们希望戏曲仍不失人的本体和剧诗的本体,呈现的是真我的风采。

受歌剧、舞剧、影视和西方戏剧的影响,中国当前的戏剧创作正流行一股"大制作热",追求华丽的舞台布景和商业包装,淡化传统戏曲以一当十的艺术神韵,而引进大写实的东西,以增强观赏性和视觉冲击力。这种手法反映了当前戏曲创作写实性与写意性、观赏性与艺术性的矛盾,反映了人们的一种浮躁的心态。1999年,受影片《埃及艳后》庞大气势的影响,美国新编景观歌剧《阿依达》于次年在上海体育场演出,其演员阵容近5000人,狮子、老虎、大象、马等真实动物都上台亮相,还

打造了一座10多米高的超级金字塔模型,整个耗资几千万美元。有意思的是,人们津津乐道的几乎都是它的高额消耗,对其思想性、艺术性倒很少提及。这说明《阿依达》从艺术定位上说不过是布景戏、阵容戏,是西方写实戏剧的一个极致,而不能作为所有戏剧创作的楷模。

受此艺术风气的影响,1999年上海越剧院的新版越剧《红楼梦》,先期投入了360万元,演出的豪华布景需要用八个集装箱装运,然而恢宏、壮阔的舞台奇观反而冲淡、削弱了对戏剧思想的思考和对人物命运的关注。黛玉葬花、焚稿等场面,已被近乎真实、自然主义的先进舞台技术手段替代,满台桃瓣坠落,火炉青烟袅袅,这些高科技因素干扰了诗化的舞台意象和悲剧意韵的审美享受。耗资相似的连台本昆曲《牡丹亭》,大量运用电脑灯所产生的五光十色的投影和特技效果,以营造天地三界,但是观众并不满意其艺术效果,认为还不如发挥自己的艺术想象。从某种角度说,这是滥用科技,借豪华包装掩饰文本的虚弱,所谓"戏不够,舞景凑"。

21世纪以来,大成本、大制作、大场面的"三大"模式逐渐流行起来,仅仅赴外地巡回演出,就需要几辆卡车拖运众多的布景、道具、服装。中国内地"三大"模式被发挥到极致的剧目,是2009年的"鸟巢"版《图兰朵》,它成为一个时代的文化盛事之一。该剧"将一批在奥运会开幕式上构想但未实施的技术手段投入使用","主创团队根据'鸟巢'场地的特点安装了1000平方米的大幅银幕和32台放映机,打造出国际上罕见的多媒体影像。……'鸟巢'版《图兰朵》用现代、时尚的气息带给观众全新的视听盛宴。'鸟巢'版《图兰朵》此次搭建的巨大的皇宫影像LED背景,成为演出最大的亮点,随着剧情的推进,背景呈现不同造型与色彩,……'鸟巢'版《图兰朵》集合了意大利的世界著名指挥大师亚诺士·阿什,以及中国歌唱家戴玉强、么红等上千人的演出阵容,总投资共计1.2亿元人民币,是继奥运会开闭幕式后在'鸟巢'举行的最大规模的文化演出"[①]。这种极尽铺张与夸张之能事的描述,指向的不是戏剧的人本主义,而是戏剧的物质主义,已经偏离了"人的戏剧"的发展轨道。在提倡节约、反对浪费的新时代语境下,这种艺术风气应该是不被允许的。

大致说来,"大制作"倾向有五个弊端:

一是戏剧院团生存困境,比拼"三大"模式,容易造成戏剧生产的后遗症。一些

① 鸟巢版《图兰朵》,http://www.taiwan.cn/zt/wj/zym/tpxw/20100325-1296765.htm.

戏剧管理者对之叫苦不迭:"剧目的投资过大,规模过大,难以流动。超度的投资和演出低薄的效益之间的不平衡,影响了一些剧团所在地市财政部门向戏剧生产再投入的积极性。"①有些地方因为投资过大(主要是外请创作者索要报酬过高,强行搞大制作),还引发文化部门与宣传部门等其他部门的激烈矛盾,上演"戏外戏""政斗戏"。

二是中看不中用,形式大于内容。其实,这是一种脱离艺术现实生存境况、片面塑造盛世文化气象的"浮夸风"。这种盛世产品也被称为"标志性文化产品""文化形象工程"。

三是弱化了人物表演和创造,演员被裹挟在大场面中,不便于充分发挥表演艺术。大场面本来比较复杂,再加上大制作,单个人物现象一般只能淹没在人海、景海、光海之中。

四是限制了观众的艺术想象空间,只能被动地接受一切。孟京辉导演的《茶馆》中,一个19米长、16米深、11米高的钢铁巨轮,其用意、寓意很容易让一般观众看了"迷路",不得要领②。

五是远离了普通观众,望"票"兴叹。演出票价动辄300元以上,有的达到3 000元以上,其实际社会效益极其有限。戏剧远不及电影、电视剧、网络剧景气,其观看费用却是最高昂的。外地观众还要考虑交通、住宿的费用以及时间成本。

说到底,"大制作"倾向是淡忘了戏剧自我,淡忘了戏剧作为假定性艺术和剧诗的本色。上升到民族素质上说,这是将"我们这个本来很风趣很优美也很能举重若轻的民族,弄得一脸呆板和情趣皆失"③。这是富有良知的知识分子的呼声,追求经济利润的艺术生产者却乐在其中。令人不安的是,一般观众要么沉浸其中,要么大呼上当,等有人跳出来大骂,却认为这是时代趋势。

① 刘邦厚:《用心用力抓好戏剧创作——在全国艺术创作工作会议上的发言》,《中国戏剧》1997年第9期。
② 《孟京辉改编〈茶馆〉不按套路,一开场有人就憎,轮子是啥意思?》,https://baijiahao.baidu.com/,2018年10月19日。
③ 徐城北:《京剧与中国文化》,人民出版社1999年版,第706页。

三、"舞台经济"与戏剧成本预算

"舞台经济"是一个指涉性较多的戏剧学词语,其含义至少有两层:一是舞台投入与产出,将舞台生产当作商品生产,遵循经济利润的最大化;二是舞台法则、表现方法的经济学估算,追求经济投入的最小化。同一种戏剧效果,可以用100元搞定,也可以用100万元搞定,那么应该选择第一种方案。这有点像是西方哲学史上著名的"奥康的剃刀"。英国中世纪著名经院哲学家威廉·奥康非常强调知识的经验证据,认为只有自明的、确定的知识才是可靠的知识,应该去掉那些无逻辑、无证据的概念、知识,只认可实在可信的个别事物,无需多此一举地将其他那些不是实体、实质的东西概括进来,以免造成普遍性质、抽象共相的泛滥、模糊、失信。于是他提出一句口号:"切勿浪费较多东西去做用较少的东西同样可以做好的事情。"①这往往被视为经济思维原则。

先说"舞台经济"的第一含义。它主要包括:政府的财政支持、剧院及其他的经济投入,都要加强合理的项目核算,核算、采购、验收、操作、管理都要跟上;合理安排成本预算,创作人员、演员的劳务报酬不能过高,不能占据生产总成本的50%以上,尤其是外请的创作人员、演员,主要经费用于购置舞台设备、布景材料等;降低舞美器材购置与制作费用,尽量抵制"土豪戏剧""富裕戏剧";剧目演出盈利的分配中,必须留出一定比例的、用于戏剧再生产的预留资金;财政拨款应该偏重于新创剧目的演出补贴,扩大商业演出,并适当降低演出票价,培养众多而优质的戏剧受众。

1999年,"三大"模式开创之初,上海越剧院就具有成本预算意识,不至于投资失控、乱象丛生:"对预算严格把关,控制成本。新版《红楼梦》全剧11道景,用了70多立方米木料、6 000多米布料,用近2万米布制作了430多套服装,头饰近250件。大制作要大投入,但投入越大越要节约。因此剧院成立了预算把关小组,分别对预算、采购和验收作了规定。没有把关小组的具体意见,总经理不批钱。把关小组在摸清家底后,提出能修的则修,能借的则借,使有的部门的预算一改再改,投资额大幅度下降";"通过实践我们认识到,剧团面向市场,必须增加成本核算意识,同

① [英]威廉·奥康:《箴言书注》(记录本)第2卷第15题,载赵敦华:《西方哲学简史(修订版)》,北京大学出版社2012年版,第181页。

时亟须建立成本预算机制,使成本预算能够落到实处"①。

再说"舞台经济"的第二含义。1935年初,梅兰芳访问苏联,作京剧专场演出后,著名戏剧导演丹钦科对他说:"我看了中国戏,感到合乎'舞台经济'的原则。"梅兰芳解释说:"他所指的'舞台经济'是包括全部表演艺术的时间、空间和服装、道具等在内的。他的话恰好道出中国戏曲——尤其是京剧的特点。"②这种以少胜多、以一当十的经济原则和艺术技巧,是中国大多数戏曲剧种的一个泛性的特点。它是中国戏曲"假定""写意""表现""传神"的艺术情趣与旨归,既符合"空的空间""贫困戏剧"的要求,又符合肢体表演、表现技巧的要求。

"舞台经济"作为艺术法则,要求艺术形象丰满多姿,但表演者并不一定要将所有技艺都运用到人物身上,讲究繁简适度,简练传神。梅兰芳曾说,"演员对程式动作的运用,大体都经过少、多、少三个阶段"③,这是演员乃至文艺家从不成熟到成熟的必经的修养、认识过程。只有到了艺术成熟、炉火纯青的时期,他才懂得表面的红火、华丽,未必等于深刻、真实。只有少而精,十而一,才是"戏剧舞台奥秘与自由"。艺术的成熟与演员的实践、阅历和悟性成正比,不可一蹴而就。正如中国古典画论中所说:"化千万笔为三五笔者"④,"不到大家地步,万不能以简见长"⑤。

戏曲艺术的以少胜多,以一当十,是由戏曲的写意性、虚拟性形成的,是道家"一生二、二生三、三生万物"的"太一"思想的体现。明代戏曲家魏良辅在《曲律》中就指出:"北曲之弦索,南曲之鼓板,犹方圆之必资于规矩,其归重一也。"戏曲的形式美都是以"一"为起点的,并以"一"为归宿的。如角色行当的"一行多用",表演动作的"一式多用",唱腔音乐的"一曲多用",舞台布景的"一景多用"(如一桌二椅),服饰脸谱的"一服(谱)多用",乃至"三五步,行遍天下;六七人,雄伟万师","一句慢板五更天"等等,都体现了中国戏曲的"经济原则"和"有生于无"的艺术、人生理想。英国著名经济学家舒马赫在《小的是美好的》一书中,提出"小即美"的经济哲学,认

① 徐晋:《剧目产业化 红楼续新梦——新版越剧〈红楼梦〉商演化大揭秘》,《上海戏剧》1999年第12期。
② 梅兰芳:《中国京剧的表演艺术》,载中国戏剧家协会:《梅兰芳文集》,中国戏剧出版社1962年版,第15页。
③ 曲六乙:《戏剧舞台奥秘与自由:戏剧艺术论文集》,百花文艺出版社1984年版,第466页。
④ [清]华琳:《南宗抉秘》。
⑤ 林纾:《春觉斋论画》。

为人的经济活动应以最小的能,做最大的功,尽量减少能源和资源的消耗量,这样才能体现出现代化的原则。中国戏曲即是通过简化、符号化的方法,来达到以最小表现最大、以最少表现最多的极值效果。

中国戏曲既不是西方戏剧,也不是影视、歌剧、舞剧,它有自己的艺术优势,那种追求"高额消耗",以十当一的"时代巨剧",只能在条件允许的情况下偶尔为之,艺术的真谛还在于扬长避短,灵活自如。戏曲理论家苏国荣对此深有体会,他说:"戏曲可以根据剧目内容的需要用一些写实布景。写实布景用好了,对点化环境、刻画人物、加深主题都是有好处的。但我不太同意现在这样的做法,几乎所有的现代戏和新编历史剧都是用固定时空的写实布景,这样会使戏曲载歌载舞的优势削弱,尤其是影响以虚拟见长的舞蹈表演的运用。如果长期发展下去,戏曲的民族个性随着固有优势的失去,也会逐渐泯灭,难以再在世界戏剧之林中独树一帜,是很可惜的。"[①]

齐白石说:"作画妙在似与不似之间,太似为媚俗,不似为欺世。"[②]在处理生活真实与艺术真实上,中国戏曲注重神似,而不是貌似,既不流于自然主义,也不流于形式主义。俗语云"唱戏的是疯子,看戏的是傻子"。疯在以假作真,傻在以假当真。如有个剧团演出京剧《牛郎织女》,让一头真牛上台,意图制造视觉震撼效果,结果适得其反,因为对牛缺乏训练,牛脾气一旦犯了,就拉之不动,驱之不走,临下场时,还拉泡牛屎在舞台上,引起台下一片倒喝彩,让在场的演员们极为狼狈。这种方法太真而不美,呆板而拙劣,得不偿失。这即是所谓"神似者是佳品,貌似者是下品"。

"舞台经济"的落实方案,大致有三种:

一是"小剧场化",势必缩小经济投入。大部分小剧场戏剧都能做到这点,小巧灵活,深受欢迎,但有些先锋戏剧具有"异形空间"的怪癖,仍旧将小剧场堆满了道具、钢管和科技产品。

二是大舞台"写意化",强化舞台演剧的空灵。2005年,张曼君导演的花鼓戏《十二月等郎》中,舞台是块状流动舞台,合拢是土地,拉开是湖面,既营造了农村水

① 苏国荣:《从世界戏剧潮流看中国戏曲》,载中国戏剧出版社编辑部:《戏剧美学思维》,中国戏剧出版社1987年版,第121页。

② 秦牧:《艺海拾贝》,上海文艺出版社1978年版,第139页。

乡的空间环境,又不妨碍演员表演。加上电脑灯、环绕立体声,"空的舞台"立即被激活了,可以用来展现江汉平原水乡的任何空间。许多农村道具都是剧院从附近农村收购的,既便宜又真实。

三是大舞台"三小化",实行小成本、小制作、小场面的"三小"模式。2001年,田沁鑫导演的话剧《狂飙》中,舞台是"空的舞台",一组柜子、一组屏风推来推去,自由移动,具有多重艺术功能。王仁杰编剧的许多戏曲也是如此,小成本化,有利于出人出戏,有利于轻便而经济地扩大演出。

第五章　戏剧本体的视觉化转型

1990年代以后,我国戏剧面临着市场化、全球化、视觉化、娱乐化的文化语境,而且整个戏剧艺术的生态环境发生转变,形成政府监控、市场导向两种体制交错并存,影视艺术、海外资本两个市场竞争挤压的局面。残酷的社会现实必然促使习惯原有体制和经验的戏剧艺术重新认识自己的职业性质和艺术本体,在历史的夹缝中尽可能地作出自己的选择和调整,增强自身的适应性。戏剧艺术生产的关键之一,是按照"三性统一"的标准,营造"有意味的形式",因为戏剧与观众之间毕竟是审美趣味的互动关系。这就需要我们的戏剧创作者、组织者在努力改善演出空间物质条件的基础上,努力加强戏剧演出的题材意识、形态意识、时空意识、功能意识等,创造和呈现新颖的艺术风格与审美风范,让戏剧作品的创作、演出"既叫好又叫座"。

如前所述,在视觉文化的时代语境下,戏剧艺术的最大变化是视觉化、景观化、娱乐化。这归结到哲学的基本范畴,是空间造型、空间功能、空间意识的转型。时间和空间是哲学与宇宙的两大基本概念,任何文艺体裁都要以自己的方式感知并体现它们的存在。空间大致体现为戏剧的结构,是其外在形式,时间大致体现为戏剧的节奏,是其内部形式。中国传统戏剧大多是开放式的线性结构,随着时间的流动,不断变换空间,重在演绎情节,抒发感情,发挥表演。这种抒情性、情节性的戏剧形态,自从有布景、道具、灯光、音响以及多媒体的介入后,剧情、情感、节奏被阻断了,变成了一些情节单元、情绪单元、观念单元,而它们都被包裹在一些"有意味的形式"中,其基本存在形式就是空间造型。在时间的线性链条被打散、打乱、淡化、模糊的过程中,空间成为纽结情节、情绪、观念的基本物质载体。在视觉文化的时代语境下,空间造型、空间功能、空间意识成为戏剧艺术构作的第一要素,这势必促使戏剧形式本体的改革。

这个情理之中的重要话题,必须从戏剧空间形态、空间造型、空间表演等几个层面进行论述。

第一节　戏剧空间形态的艺术功能

自19世纪末、20世纪初欧洲提出戏剧学的概念,戏剧作为剧场艺术越来越受到理论界的重视,这就需要涉及戏剧的空间载体形态。本章所论述的演出空间形态,即指演出载体空间在戏剧演出中所运用的艺术言说系统的结构方式和表现形式。它与演剧形态有一定联系,区别在于前者着重演出载体空间,后者概言舞台演出形式。笔者之所以未使用剧场形态或舞台形态的概念,是因为它们的能指性相对较为狭窄。本章力图考察戏剧演出空间形态的艺术功能,并以此思量一下当前戏剧创作生产的一些问题。

从艺术形态学和戏剧发展史的角度看,演出空间形态一般分为三种:一是广场形态,包括露天剧场、神庙露台、村镇草台、街头、体育场的演出等;二是剧场形态,包括伸出式舞台、镜框式舞台、小剧场形式等;三是庭院形态,包括私人厅堂、院落里的堂会演出,茶馆、酒店、咖啡厅、娱乐城里的宴乐演出,是剧场形态演出的一种变态。当然,根据一种"大戏剧"的观念,也可列出第四种,即银屏形态,包括影视形态和网络形态,这种转换了传统演出空间的载体形态值得我们深入研究,但不是本章讨论的重点。但它事实上跟前三种类型产生了艺术竞争与联姻。以上三种或四种形态的划分只是相对而言,实际情形要复杂得多,每种形态处于不断变化之中,时常以"跨文体写作"的方式相互渗透,是一种"可变舞台",具有一定的适应性、自主性。

20世纪中国戏剧的剧场形态、银屏形态的创作,是一个不断相互借鉴、利用表现形式的过程。运用和创造一定的演出空间形态,就涉及每种形态内部的变化和差别,即演出空间具体形态。针对具体的剧目剧本、演员表演、观众层次等条件,艺术生产者必须善于设计、创造一定的演出空间,而这些具体空间形态可以说是一次性的,一般不可以定型、复制。但从总体上看,戏剧元素无论如何增减,戏剧演出总得需要一个物质载体系统,它包括表演场地、观看区、上下场通道、基本道具、布景、灯光、音响、舞台机械、肢体表演技巧和调度方法等部分和层次。随着舞台艺术的综合发展,这些空间性载体分支系统越来越细密化、精致化,各部分以"有用""美化"的名义,在戏剧演出中承担不同的职责和功能。戏剧生产者所能做的,是针对

具体情形和资源,对这些空间元素进行加减、改换、变异、组接,通过一些具有生活阐释力和视觉吸引力的形式手段,复现所设定的意态性演出空间。由此,演出空间形态在戏剧演出中的艺术功能得以凸现。

一、谐调、释放与规约

谐调、释放、规约即根据一定的文化目标定位谐调戏剧各要素,释放并规约其艺术表现力。

卡冈认为:"象(像)所有的自我调节系统一样,人类社会及其任何一个部分都体验到经常地巩固自己的完整性这样一种需要。这种完整性由人类社会诸成分之间牢固的联系而加以保障。"[①]这句话同样适合于戏剧演出空间形态,它如同电脑程序控制技术,可以使各部分进行完美配合。同时,我国正处于一个社会发展、人性复苏的时代,各种戏剧形式观念和演出空间形态都应允许加以实践,并相互制约,共同发展,达到与社会生活同质同构的地步。这要求我们树立"雅俗分流"的意识,区分雅与俗、新与旧、主流与非主流,妥善处理演出空间与具体的剧目剧本、演员表演、观众层次、戏剧体裁、资金投入、科技条件等相关戏剧要素的关系,使其统一于一定的艺术风格,让戏剧演出度身定做、适得其所,适应特定社会人群的文化需求。形态学研究本身的主要功能也只在于描述与分析,并不意味着要对事物的不同形态作出品质的评判。以上三大形态类型均是人类文化探索创造的产物,其存在与发展自有其政治、经济、文化的合理性与合力性,关键是我们要为每个剧目进行文化目标定位,想象、创造一种合适的演出空间具体形态,正如每个人都要寻找适合自己的人生舞台。

有些剧目剧本的创作和演出往往不是本身不好,而是缺乏文化定位、形态定位,没有"度身定做","看菜吃饭"。如曹禺的话剧《原野》用都市剧场形态演出,被认为是深刻的人性悲剧,而当它被改编为花鼓戏,用农村广场形态演出,老太太却只是认为野男人回来报仇。即使有精装、简装的形态包装之分,也忽略了具体剧目背后的文化目标定位。不同剧目在同一空间演出,同一剧目在不同空间演出,或同一剧目的不同体裁在同一或不同的空间演出,生产者的处理方式是否得当,时常会

① [俄]莫伊谢依·萨莫伊洛维奇·卡冈:《美学和系统方法》,凌继尧译,中国文联出版公司1985年版,第173页。

取得迥异的效果。历来备受争议的诗化、小说化的"案头剧",看似偏重语言艺术,缺乏一般戏剧所需的贯穿动作、矛盾冲突,不适合演出,而梅特林克、契诃夫等人的文学剧本最终都被人搬上了舞台,这取决于排练者的观念认识和形态想象,要让戏剧呈现为何种演出样式。像威尔第的《阿依达》、高行健的《山海经传》、张艺谋的《图兰朵》等剧目,场面恢宏,人物众多,属于"大戏剧""大歌剧",就绝非一般剧场形态所能容纳,其目标定位就是追求广场形态,认为是复归戏剧的源头,力图以一种热烈恢宏的文化景观与狂欢精神,吸引社会各阶层对戏剧艺术的兴趣。同样是小剧场戏剧,赖声川就很注重具体剧目的具体剧场形式的设计。如话剧《暗恋桃花源》和《回头是彼岸》都涉及古今两个时空的组接问题,前者用实景排练冲突的方式,可以在同一空间不断换场,而后者用台板隔出前下位和后上位两个空间,可以同时演出。由此可见,我们要为每个剧目剧本演出寻求一种特定的空间形式和呈现样式,具体问题具体解决。

我国传统剧场的功能性不强,这是事实,但是从演员表演的角度来看,空间形态的随意性与演员表演的虚拟性形成了相互依赖、适应的关系,剧场无论是复杂华丽,还是简单朴素,戏曲演员照样能够演戏。但是时代毕竟不同,话剧、影视表演技法的渗透,现代舞台设计观念的输入,都使得戏剧演出空间的体裁塑形力强,千姿百态,这个载体系统有时可以决定演员表演的方式和效果,决定表演动作的夸张程度及其化妆、服装造型的风格。小剧场戏剧形式受人欢迎的重要原因,是其舞台空间缩小,观演距离拉近,使得演员表演更加生活化,少有大剧场演出的装腔作势。小剧场话剧《男人的自白》中,演员可以坐在台口,说出大段的内心独白,而这种情节出现于大剧场话剧《地质师》,表演方式就有所改变,演员要站在台中,声嘶力竭,手舞足蹈。从戏曲方面来看,从舞台剧到影视片,再到纯粹的影视剧,戏曲音乐和唱腔的强度越来越小,表演程式越来越淡,也趋于生活化,以致有些惯于舞台演出的戏曲演员拍摄戏曲影视片,感到手脚不适,这就是载体形态急剧转变的结果。而话剧演员由于表演较为生活化,又经过严格系统训练,拍摄影视剧就很有优势。从上文说到的"案头剧"问题也可看出,其实所谓四大演剧体系,斯坦尼斯拉夫斯基的、布莱希特的、阿尔托的、梅兰芳的,都是指向表演、演出的种种可能性。它们各有优长,各有区隔,就需要我们在具体的戏剧表演、演出中突破经验与派系的视域,补充、丰富自己的舞台表现手段。

从理论上说,观众欣赏建立于"移情说""距离说"的基础,但从实践上说,戏剧作为二重的艺术品和商品,要付诸文化消费活动,就要找到合适的演出空间,才有合适的市场消费者,获取合适的经济效益和社会效益。当下一些西方后现代戏剧追求小剧场形态,一般规定席位少于800座,视距小于20米,以便观众取得理想的视听效果,可这往往是以牺牲演出收入为代价的,需要政府出台鼓励性的文化经济政策,减免交税。受物质生活水平提高的拉动和炫耀财富、寻求刺激心理的作用,庭院演出形态成为现代人的重要文化休闲方式。这种场合的戏剧演出可化装彩唱,可便装清唱,观演角色可互换,互渗不分,猎取戏剧内外的综合性娱乐,图一时之快,且具有封闭性,消费者是一小群特殊的顾客,这是一种身份消费、贵族情调。如上海"真汉"咖啡馆是全国首家多功能配套的酒吧式剧场,除了有特色小锅咖啡、西洋美酒和各式简餐之外,经常演出一些风格另类的"咖啡戏剧"。庭院演出多是小众艺术,自由自适,食色兼得,非高薪阶层莫属,而广场演出多是大众文化,环境嘈杂,气氛热烈,适合于一般群众光顾。广场演出多由政府或集体出资,其观赏具有全民性,就要求演出剧目能体现集体狂欢的精神,体现一种集体意志或国家意识形态。20世纪三四十年代名噪一时的"街头剧""农民戏剧",也是广场戏剧,旨在引发当场的教育与娱乐。而现代体育场的演出表面上是广场形态,但观看区被封闭,需要交高额入场费,已经变成商业演出行为。

当然,演出空间形态的文化市场定位往往追求雅俗共赏,观众普适性强,这就需要策划者、编导者权衡剧(节)目的投资与利润,并找到其文化价值综合的结构点、平衡点。

二、凸现与展现

凸现与展现即利用物质手段凸现人的价值与当代性,展现具体时代的具体精神风貌。

无论是何种戏剧演出空间,要构建适合当代观众趣味的艺术风格,涉及戏剧创作者、表演者、观赏者的社会意识和审美观照,演出空间形态在文化时空的营造上,就必须以当代为基点,聚焦、体现人自身的在场性。人类文化形态的每一次重大转型更新,都会引发戏剧空间演出形态的相应变化,呈现新的结构方式和表现方式,展现时代的精神风貌。卡冈《艺术形态学》一书偏重艺术作品的物理形态,从形式

到形式,而忽视了其心理形态和精神构成。戏剧演出空间形态的嬗变过程,表面上是空间样式、观演关系、服务功能等相关要素的嬗变过程,实质上却贯穿着两条主线:一是追求人性的本真,由外到内,从外部动作到心灵世界;二是追求艺术的本真,由上到下,从宗教仪式到日常生活。当代的一些实验戏剧可以否定形象的典型性、情节的有序性和价值的神圣性,但是不能否定戏剧艺术形态与当代意识的交互指涉性。当代意识只是相对而言的,它也不是强加于人的,而是新的文化语境对戏剧艺术形态的总体要求,是因我们的生存环境、艺术素质和社会文化心理而生的。

虽然戏剧作为剧场艺术在剧本创作上可以追求单纯性,为二度创作的发挥提供充裕空间,但是它也必须兼具形式本体与情感本体的艺术共性,体现出某种富有认识价值的人文精神。现实的外界影像和内心体验是一切文艺创造的基础,特别是现场性很强的戏剧艺术。运用特定的演出空间和技术手段,目的是以富有意味的舞台形式表现剧本中特定的生活体验,使簇新的舞台样式具有生活的底蕴,产生广泛的社会认同。同样是表达对爱情的深刻体验,并作为戏剧演出空间的结构支点,大剧场话剧《岁月风景》中,舞台左中方矗立一棵枝叶繁茂的大树,那是他们一同走过沧桑岁月的历史见证;而小剧场话剧《恋爱的犀牛》中,舞台进出口被设计成一个枪口的准星形状,不过是要表达一个残酷理念:爱情这种所谓神圣之物对当代人的伤害。因观众日益减少,剧场稀落,人们开始探索小剧场形态,将大剧场观演空间缩小,舞台布景简练,大量运用暗光、弱声和多表演区,将审美焦点聚集在人物的内心呈现与刻画上,淡化外在冲突,强化内心冲突,多是"心灵戏剧"。大剧场观众主体是市民,小剧场观众主体则是知识分子,这里令他们感觉生活比艺术更"真实",唤起其对人生、文化的反思。

戏剧演出空间的发展过程,是不断改善演员表演条件、观演关系和空间服务功能的过程。戏剧演出空间形态的设计,就是在此基础上,如何紧贴剧情巧妙营造文化氛围,美化演员表演,启发观众思考。而一些实验戏剧走得很远,如谢克纳等人的"环境戏剧""生活戏剧"可以在车库、废墟等非正规空间演出,将戏剧还原为表演技艺、行为艺术,而且众人可以多焦点地同时讲话、动作,他们都是生活主体,成为舞台上的"私人化写作"。这些先锋戏剧导演对人的肢体语言的偏重,就是要返归人的个体性、身体性和元素性,凸现人体的作用性、在场性,无可厚非,这与当代西方某些哲学思想观点达成了一定的共识,如罗兰·巴特的解构主义、梅洛-庞蒂的

"身体现象学"等。当然也不能为凸现表演而凸现表演,如现代西方一度流行的构成主义舞台美术流派,否定一切传统的装饰美、生活美,追求平台、斜坡、扶梯等抽象构件的构成性,认为布景的构架不过是演员表演动作的"展览橱窗"。著名导演梅耶荷德还总结了一套"生理力学"的训练方法,要求演员在舞台上加强动作,配合到位,其结果是舞台上"只要支点而没有环境,演员活动的实际意义常常会含义不清,以致东奔西跑,疲于奔命"[①]。同时,构成主义者认为传统舞台美术的装饰美、生活美会分散观众对演员表演和剧情欣赏的注意力,实践证明,恰恰是不加美化的布景构架更容易分散观众的注意力。有些剧场演出喜欢设计一些观众与演员相互渗透、有限参与的场景,殊不知将这一较为适合广场形态和庭院形态的做法用于剧场形态,对于事实上隔着一道墙的演员和观众而言,有时是对其表演和欣赏自在性的干扰。

 现代科技革命对人类戏剧艺术的想象力和创造力的发展是一个有力的推动,在演出形态和表现技巧上提供了新的可能性和艺术空间,戏剧要走向时代的发展,离不开科技的成分,特别是银屏形态的迅猛发展。舞台形态的戏剧虽然不便于画面的即时变异、剪贴,但也注重运用新材料、新技术、新设备,迎来了舞台机械和剧场形态的高度发展。1930年代以后,西方利用现代舞台机械创造了一系列经典舞台样式,如德国的"品"字形大型混合舞台、苏联的以大直径转台为中心的混合型机械舞台等。1960年代以后,不断增强演出空间形态设计的多形式性、多功能性,利用液压、气垫、数控等技术,推出了舞台、观众席和乐池都可以升降、隔离的"可变剧场",以适应不同戏剧体裁和观众的需要。科学技术毕竟只是手段,而不是目的,戏剧在强化视觉性、视听性的同时,一直在努力强调对人的生存状态的关注,充分发挥人的能动性和想象力,并利用一定的现代物质技术凝聚尽可能多的文化信息量,不断贴近、开掘人类的文化心理原型,回归人的本真状态。如大型歌舞剧集《云南映象》中,场面宏大,人物荟萃,节目多样,卖点各异,其中舞台设计就运用现代理念,没有堆砌景片、转台、车台、屏风,而是使用可旋转的彩色幻灯,从观众区投影覆盖整个舞台,营造云南山乡的地理环境,这种以虚胜实、事半功倍的设计既加强了人物的生态性、意蕴的空灵性和表演的自由性,又增强了剧目演出的舞台适应性、运输机动性,便于在全国各地巡回演出。

[①] 吴光耀:《西方演剧史论稿》,中国戏剧出版社2002年版,第545页。

三、运用与涵化

运用与涵化即运用物质符号表征某种生活状态和文化形象,涵化一定的文化观念。

从文化人类学的角度看,当代演出空间形态的设计强调营造一种适得其所的文化氛围、艺术风格、视觉情调和时代气质,安放特定社会人群的身体和灵魂,完成一个剧目、创作者、剧团、都市、村镇乃至时代的文化形象的塑造。这往往是当前一些所谓经济雄厚、观念先进的地方所致力追求的,展现其一定的文化观念、思想观念。如果"既叫好又叫座"的剧目是一张名片,其演出空间形态就是上面的花纹图案、设计理念。但是,表征文化形象的初始动机往往只是结合具体剧情和人物,将某种生活意味、思想内涵对应化为直观的器物形象,它本身就是一种能指的物质符号,这在现代主义、现实主义舞台美术流派中常用常新,在我国讲究形式手法兼容并包的当下也屡建奇功。当然,表征某种生活意味也可以说是凸现人的价值,这里的区分只是便于其功能类型的辨识。演出空间形态的表征功能可以谈论的方面似乎很多,但本章为避免话题的"沉重化"以及某种重复,就不再多谈。这里需要稍作讨论的是,如何看待形式舞台、空间舞台、中性舞台的问题?中国传统的"一桌二椅加衬幕",那是不得已而为之的。现代舞台设计者主张"去表征化""去特性化",是要取消演出载体的客观生活联系,推行一套抽象的符号语言,实际上还是寄寓着他对具体剧情和现实生活的一种认识态度。这些舞台符号语言必须与整个剧情的倾向性风格相协调统一,不能"孤出一枝",它们的特定生活意味体现于不同的结构方式和表现方式。而且,他必须学会一种平衡艺术,"假使设计师既能保持形式舞台的抽象的价值,而同时又能含蓄地暗示地点、时间和气氛,他就能在形式化和写实之间保持一种微妙的平衡"[①]。

四、功能的规约与遵从

用以上的篇幅和"关系"来谈论戏剧演出空间形态的艺术功能,显然是扼其大要,挂一漏万。至少中国传统剧场形式因戏曲时空自由、演戏观念明确而具有较大

[①] 吴光耀:《西方演剧史论稿》,中国戏剧出版社2002年版,第527页。

的随意性,因为"剧场对于中国戏曲来说只是一种工具,一个并非不可脱离的载体,它没能起到制约戏曲的表演精神及其原则的作用,像欧洲戏剧史上发生过的那样"①。中国传统剧场的主要功能只是提供一个演出空间,甚至是一块"空的空间",不怎么考虑是否必要或合适的问题。因而,这里要谈的功能就不能是西方"功能主义"意义上的功能,而是一般意义上的功能,即事物或方法所发挥的有利作用。演出空间既是戏剧的空间载体,又属于一种建筑艺术,负载着戏剧的表现形态、观演关系和人文精神。戏剧演出空间形态需要为一定的戏剧演出服务,为具体的剧目、演员、观众、体裁、剧团及投资服务,在错综复杂的相互关系和富有张力的演出场域中,建立自己"剧场诗人""空间诗人"的身份。德里达在《写作与差异》中,将戏剧定义为"一种自我组织着的混乱状态",对此,法国戏剧理论家于贝斯菲尔德作出恰如其分的理解:"是空间工作担负了这种组织中的绝大部分,假如戏剧正像我们刚才所见的那样构建着自身的空间客体的话,那么,正是这种构建活动,使得(客体)空间从一个我们尚没有即刻理解途径的乱作一团的符号体系,过渡到一个有组织、好理解的符号体系。戏剧性将世界的无意义变成一个能指总体。"②而演出空间形态的创造与具体演出样式、舞台美术的设计之间,也不能简单理解为艺术生产中的因果关系,它们首先是整体与部分之间的有机构成关系,其次是一定情势中的相互作用关系,我们强调演出空间形态理念,不是强调一种理想或臆想式的预设,而是强调剧场艺术的"空间工作"。也就是说,演出空间形态的艺术功能不能简单理解为由此及彼的因果关系,而应是一种整体性的、有目的性的构建机制,一种有效的动力结构。

也就是说,强调演出空间形态,是要求创作者综合考虑、调节戏剧相关要素,在整体性设计中凸现人的价值作用,营造一种"在场"的剧场性,增强艺术创造的情感性动力、舞台叙事的艺术性张力、戏剧演出的可看性魅力,将它们聚拢、塑形为一个综合的、完整的艺术作品。但是,我们也不能过高估价演出空间形态的功能作用。只要是一种艺术创造,就必然存在一定的限定和限制。这是一个反题,是对演出空间形态功能性的质疑和警醒。今道友信认为,"没有限定就不能进行判断,而且那结晶于判断的体验也不能成立","接受限定就意味着是被人类积极地肯定的存在

① 廖奔:《中国古代剧场史》,中州古籍出版社1997年版,第5页。
② [法]于贝斯菲尔德:《戏剧符号学》,宫宝荣译,中国戏剧出版社2004年版,第130-131页。

者,该存在者因为接受限定而绝不会是它以外的存在者"①。不尊重演出空间形态及其功能的内在约束,其结果往往只是"玩戏",造成功能的滥用、戏剧的速朽和资源的浪费。创作者在想象和创造戏剧演出空间形态的范式时,必须在其功能性上有所规约和遵从:

其一,一定的演出空间形态,必须以一定的思想文化观念为支撑。虽然写实主义、写意主义在中国和西方都"上演"过,不为某地区所独有,但是具体的社会、文艺主潮总会对舞台呈现提出不同的要求,从而引起演出空间形态的相应变更。西方传统镜框式剧场形态,是其传统"模仿论"和"三一律"原则的产物;而中国传统伸出式剧场形态,是其"演戏论"和时空自由原则的产物。布洛克说:"对艺术品来说,再现性内容能否成为其内在的东西,要取决于在具体作品中它们被再现的特殊方式,而这种'方式'又恰恰是人对事物的关心和兴趣(也称之为情感)如何得以表达或得以表现的方式。"②这表明文化艺术观念、原则对艺术品的呈现样式形成了制约作用。演出空间形态的移植和创造,时常需要考虑的是本民族、本地域的整体/群体思想状态和文化趣味,或者可以说是文化目标定位,努力避免盲目的借鉴与创新。我国1920年代的新浪漫主义话剧和新时期初期的探索戏剧,多是照搬"象征论"理念支撑下的西方现代派戏剧,忽略了我国观众为文化生态环境所培育的艺术观念和价值取向。当前戏曲的创作生产和舞台形式,因话剧艺术家的渗入而得到一定的改观,但也过于话剧化,丧失了戏曲本身的韵味和特长,面临如何"再戏曲化"的问题。

其二,缺乏一定的生活信息量,再新的编导技术也失去依托。斯坦尼斯拉夫斯基曾指出,"为什么所有新的东西都遭到某种有趣的玩具那样的命运?人们一下子扑向新东西,然后大失所望,然后弃置不顾,接着又醉心于另一种更加新的、更加短命的东西",是因为"在极大多数情况下,这是一种为形式而形式,是缺少内容的形式,不善于创造内容的形式"③。当前我国戏剧生产就存在着技术崇拜、形式主义的弊端。"导演中心制"与"导演霸权"成为可以相互替代之物,某些被称作导演的

① [日]今道友信:《美的相位与艺术》,周浙平、王永丽译,中国文联出版公司1988年版,第287-288页。
② [美]H.G.布洛克:《现代艺术哲学》,滕守尧译,四川人民出版社1998年版,第166页。
③ [俄]斯坦尼斯拉夫斯基:《斯坦尼斯拉夫斯基未发表的札记:舞台是演出生活的场所》,白嗣宏译,《外国戏剧》1980年第1期。

人,以综合创造为由掌控戏剧生产,以"空间的诗意"代替"语言的诗意",造成戏剧大量"贫血",戏剧的文学性严重缺失。当今的剧本创作似乎尚未摆脱处于构思、附属地位的"花部"时代。这也许是戏剧界的生存策略和本体回归,力图以视听的歌舞性、手段的杂交性去招徕观众,开拓市场。往往为抓题材而写题材,只有艺术技巧,没有生活重量。有的剧本只一般性描述某个人物,缺乏生活质感和思想深度,更谈不上被放大的悲剧情怀,却被编导者一厢情愿地处理为"时空大切割"或者"舞蹈大渗透",无疑是轻重不分,本末倒置。

其三,提高科技含量,并不等于要降低艺术含量和人文含量。人类艺术形态的每一次重大转型,都会激发人们关于"艺术终结"问题的讨论,这里涉及的既有思想趣味和表意模式的背离、转变问题,也有物质技术和人文艺术的发展失衡问题。一方面,要承认外在物质技术条件制约着演出空间形态的发展,另一方面,要谨慎对待"三大"模式,"机械时代的美学"自有它的片面性。有的豪华布景需要用多个集装箱装运,但大剧场的装置奇观冲淡了观众对戏剧思想的思考和对人物命运的关注,妨碍了演员的表演。有的大量运用电脑灯的光色投影和特技效果,营造多重世界,但是这些干扰了舞台意象的诗化和台下观众的感受。从某种角度说,这实质是滥用科技,是科技产品的展览橱窗,是当前我国演出空间形态转型过程中没有从人出发,没有妥善解决写实与写意、科技与艺术关系的结果。有些西方小剧场戏剧能给我们以典型启示:演出空间的设计不过是运用现代科技手段营造一块"空的空间",是演员/角色/观众的心理空间和意义空间。

第二节 戏剧景观与戏剧空间造型

戏剧艺术主要是语言艺术、表演艺术,遵从语言思维、动作思维。随着戏剧艺术的发展,舞台空间潜力逐步得到开掘,引发了"空间化改革""景观化改革",从营造故事环境、呈现特定心理,逐渐发展到隐喻主题、主导叙事、迎合消费,舞台的视觉造型、视觉景观得到高度重视。视觉是人类认识活动十分有效的感官,根据科学家实验认定,人脑由眼睛所接受的外界信息量,平均是由耳朵所接受的信息量的三十倍。舞美作为戏剧视觉形象的重要部分,正经历着翻天覆地的革新,具有强大的指示功能。1990年代以后的中国戏剧,愈发注重视觉空间的营造,乃至空间营造成为

戏剧创作的第一要务,成为一种"空间戏剧"。其主要目的是营造文化景观,呈现欲望风景,给人以视觉震撼。戏剧空间景观拥有足够的物质技术支撑,革新戏剧舞台视觉符号,借鉴影视艺术的视听思维,压制戏剧的表演艺术与语言艺术,从而改变了戏剧的本质特征。

一、戏剧空间的时代演变

1. 戏剧空间与一定的空间意识和价值取向相联系

戏剧空间属于视觉艺术,与建筑、雕塑、绘画一样,蕴含着人类对空间造型、价值灌输、文化体现的本体认知与手段运用。大致说来,戏剧空间经历了现实空间、心理空间、观念空间等三个发展阶段。

传统戏剧(亚里士多德戏剧)的空间,大多是现实空间,冲突叙事侧重命运、社会、意志层面的冲突,遵循现实逻辑。西方古典戏剧大多遵循锁闭式结构,通过"三一律"原则,相对固定时间、地点和事件,将一切外在的戏剧冲突集中在特定场景中展开、解决。这是一种时空统一的团状结构,基于真实观、科学观,体现了西方人崇尚严谨真实、科学实证乃至宗教神学的自律精神。文艺复兴时期,莎士比亚等戏剧家开始大量运用开放式结构,如《威尼斯商人》,多线平行交织,以时间为轴,空间飘移不定,体现出自由奔放的人文主义精神。这种戏剧传统一直延续到易卜生。中国戏曲的结构基本都是开放式的,以时间为轴,布景抽象而简单,舞台空间被打开,追求时空自由,大多是物理性的环境空间。其中,时间、空间的虚拟部分以及大段的抒情段落,是叙述性的,具有时空变异的倾向,可以视为心理时空的变异。现当代中外的现实主义戏剧、浪漫主义戏剧,时间观念都很强,将过去与现在进行比照,突出时间变化的意义。以上戏剧形态的空间基本都是现实空间,体现出真实、实用的观念。

现代先锋戏剧(现代主义戏剧)的空间,大多是心理空间,冲突叙事侧重心理冲突,遵循心理逻辑。象征主义戏剧运用符号化、转借化的象征手法、寓意思维来隐喻难以把握的内心世界与社会图景。象征手法借用一套符号体系,建立外在空间与内心空间、具体事物与抽象事物之间的对应关系。梅特林克《群盲》中的森林、海岛,都是空间隐喻。表现主义戏剧开掘、表现人物的各种潜意识,大量运用长篇独白、幻象、梦境等具象化的表现方式,第一次将心理空间独立出来。其中空间隐喻

继续得到运用,如奥尼尔《毛猿》以邮船象征社会,大炉间象征牢笼,扬克象征人类。超现实主义戏剧表现超自然现象、幻觉以及它引起的混乱,基于人的潜意识(超现实),使得心理空间彻底溢出了生活逻辑的羁绊。现代主义戏剧因对内心世界的探索、象征思维的运用,注重空间造型的隐喻、能指功能,探索新的表现形式和情境直呈方式来表达自己的内心苦闷与价值思考,将现代意识灌注于符号化的戏剧空间造型。

当代先锋戏剧(后现代主义戏剧)的空间,大多是观念空间,冲突叙事侧重观念冲突,遵循观念逻辑。戏中戏、黑色幽默的戏剧,运用虚假或病态的整体寓言来寄寓某种常见而荒谬的价值观念。解构主义戏剧,运用戏仿、拼贴、重复、循环的形式,通过文本间性与互涉,形成一种具有张力与歧义的观念。如赖声川《暗恋桃花源》拼贴古今两个爱情世界,表达爱情乌托邦的幻灭,生活与人性才是这个世界的主角,人类不过是它们的傀儡。台词剧、肢体剧置于仪式场景的巨大空间,使空间笼罩着人们的生活与生存,强调台词、肢体、仪式场面的表现力,集中表达某种尖锐而凸显的观念。舞台空间的碎片化,也是人类生存和价值观念的碎片化的反映。

视觉文化时代语境下,后现代主义戏剧乃至所有具有探索性、观赏性的新创剧目,都热衷于建构象征性、刺激性的符号空间,强化舞台空间的造型意识、隐喻功能,给观众以新奇的视觉震撼,通过视觉震撼引发内在思考。

2. 戏剧结构改革是以时空观念改革为基础的

戏剧结构是戏剧形态、戏剧方法的基石,蕴含着强烈的时空意识,因此如果时空观念改革了,戏剧结构、戏剧形态也就被迫改革了。所谓叙事学意义上的空间结构,就是指以空间为叙事节点来架构情节发展的各个环节,运用空间来安排故事的产生和叙事情节的发展。

现代以前的古典戏剧、近代戏剧,包括古希腊戏剧、古罗马戏剧、中世纪戏剧、人文主义戏剧、古典主义戏剧、启蒙主义戏剧、浪漫主义戏剧,所用戏剧结构基本是锁闭式、开放式或冰糖葫芦式,在空间结构上呈现为团块结构或线性结构,讲述有一定长度的故事情节。其中时间起决定作用,空间只是塑造环境。这些可统称为三段式结构,包括前史、"发现与突转"、后果三个重要阶段。可见,这些戏剧都是基于时间变化而得到的主题结论,而其中的空间只是物理空间、环境空间,总体上是可有可无的。可有,是可以运用写实化的布景道具,真实再现;可无,是可以运用假

定性的方法,随时指代、提点一下即可,虚拟表现。

现代先锋戏剧,逐渐拒斥"三一律"和情节剧,时间渐趋凝固或模糊,空间叙事、蒙太奇叙事开始变得可能,心理空间与符号空间被强化,具有相对独立的意义。象征主义戏剧、唯美主义戏剧,"逃离理性统治的现实世界,进入神秘笼罩的彼岸世界"①,存在着此岸与彼岸两个象征世界的并置、对比。表现主义戏剧、超现实主义戏剧、未来主义戏剧,消除逻辑时间的具体界限,将感觉中的过去、现在和将来混杂在一起,呈现出心理时空的混杂与交错,存在着多个隐喻空间的组合。斯特林堡《鬼魂奏鸣曲》讲述一场奇特的"鬼魂宴",用以反省人类的罪恶。这里,老人作恶,青年愤怒,死人上场,风信子变成吸血厨娘,所要表达的主题是:"这个世界是疯人院,是妓院,是停尸场……"存在主义戏剧、荒诞派戏剧,将一个特定空间象征化为人类可能面临的极限处境。萨特《苍蝇》中苍蝇肆虐的国度,《禁闭》中的地狱式房间,都是如此。贝克特《等待戈多》中,戈多、原野、树、盲人、哑巴、小孩,全都指向人类的希望或困境。总体上,现代主义戏剧通常选择极致化的空间作为故事地点,而占据主导地位的空间意象都具有主题隐喻意义。

现代正统戏剧,依然沿用锁闭式、开放式或冰糖葫芦式的结构,且大多借鉴了现代主义的空间隐喻、空间外化的手法。自然主义戏剧、批判现实主义戏剧,如斯特林堡的《朱丽小姐》、曹禺的《原野》、陈白尘的《升官图》,运用了心理分析、符号隐喻,强化舞美、道具的视觉性、符号性、自在性。散文化结构的戏剧,多用于揭示一般社会人生的生存状态,戏剧空间相对集中,具有隐喻性,大多是"小空间,大社会",运用散点透视的方法,具有人物群像、社会画卷的意义。萨赛在《一种戏剧理论》中认为:"要使一种印象能够强烈与持久,它就必须是单一的。"契诃夫的《海鸥》、高尔基的《在底层》、曹禺的《日出》、老舍的《茶馆》,是这方面的代表作。现代叙述体戏剧,因叙述手法、历史文本的插入,大多是多个空间的板块连缀,还有历史与现实的两个空间的互动。

当代先锋戏剧,排斥完整的情节与人物,排斥完整而确定的故事文本,运用"后文本"的结构方式,聚焦于一些极致而奇特的特定隐喻空间。"后文本"的结构方式,大致包含时空交错结构、互文结构、狂欢结构、寓言结构等四种结构形式。美国

① 华明:《崩溃的剧场——西方先锋派戏剧》,江苏人民出版社 2001 年版,第 67 页。

的心理现实主义戏剧发展了契诃夫的心理呈现手法,运用时空交错的结构,追踪某个人或几个人的内心世界。阿瑟·米勒的《推销员之死》中,威利在一天之内对十多年的人生历程进行回忆,过去与现在、现实与梦幻的时空场景交替出现,时断时续,对比映照,类似电影中的平行蒙太奇。刘锦云的《狗儿爷涅槃》中,有四个片段是当前心理内容,描述狗儿爷与陈小虎、祁永年影子的斗争,而另外十二个片段是对过去的回忆,描述狗儿爷与祁永年、妻子的纠葛。互文结构,包括戏中戏、戏仿、拼贴、重复。戏中戏结构的怪诞戏剧,是多个空间的嵌套并置。戏仿结构,是多个空间的板块连缀,还有仿本与源本的两个空间的对比。拼贴结构,是多空间的、超逻辑的板块连缀与对比。狂欢结构,大多是处于一个隐喻空间的台词狂欢、肢体狂欢。黑色幽默的怪诞戏剧,即黑色喜剧,一般运用整体寓言思维与结构,将特定空间隐喻为社会寓言、政治寓言。

当代正统戏剧,主要是现实主义戏剧、浪漫主义戏剧,其结构大多是开放式、散文式或片段连缀式(冰糖葫芦式),大多借鉴现代主义、后现代主义手法,强化空间造型的意义与功能。盛和煜的《十二月等郎》,是留守妇女、乡村经济、农民打工的题材,运用现实主义、浪漫主义、象征主义相结合的手法,以苗子、旭汉、周龙的三角关系为主,以抒情性、隐喻性的二胡为情感支点,将正月、二月、三月、五月、七月、九月、腊月等七个片段连缀起来,表达了伦理失范、守望真情的主题思想。在这里,时间是线性的,但被一些片段阻断成碎片,空间占据主导地位,而空间景观化、道具叙事化都是空间政体的重要体现。这种例子在本书中已有大量列举,不复赘述。

以上,笔者极其费力地详细探究中西戏剧结构意识与空间意识的双向选择的历史流变。在视觉文化的时代语境下,中国当代戏剧作品无论先锋的、商业的还是主旋律的,大多强化结构意识、空间意识、景观意识,运用恰当的结构形式,凸显空间造型、空间隐喻、景观功能,只是凸显程度、探索程度有别而已。与之相适应,不同形式的结构意识、空间意识,蕴含着不同层次的景观意识,对应着不同层次的观众群体。如主旋律戏剧主要对应着工农兵大众、中小学生,商业戏剧主要对应着都市白领、小镇青年,先锋戏剧主要对应着知识精英、青年学生。

二、戏剧空间造型的价值诉求

戏剧空间的概念是笼统的,其基本单位是场景空间,即"一场戏"(一个场面)的背景空间。它是叙事型文艺的情节单元,即"叙事文学作品(如小说)或戏剧演出中情节发展的基本单位,是人物同人物在一定时间和环境中相互发生关系而构成的生活画面。随着人物性格和情节的不断发展,场面也不断转换"[①]。一部戏剧作品的整体空间造型以及各个场景空间造型,是根据该剧的艺术风格与艺术功能设计出来的,主要是写实与写意、叙事与娱乐。

写意与写实是中西戏剧艺术包括舞美设计理念的根本区别。戏剧空间造型主要与舞台美术有关,而西方戏剧意义上的舞美,主要是指布景、道具、灯光、服装,几乎都是写实性的。中国传统的戏剧舞台简洁而固定的空间造型是因陋就简、普遍适用的,通过演员的台词和动作的交代,可以迅速将某个空间虚拟为具体的故事地点,而且变换有如天马行空。但是,这毕竟是初级的写意艺术,艺术性、技术性、科学性不足。自21世纪初,中国戏剧接受西方戏剧的影响,这种布景形式逐渐得到发挥、发展。现代海派京剧多使用"机关布景",追求新奇感和娱乐性,这个"现代传统"在当代京剧《狸猫换太子》《盘丝洞》中得到继承与发扬。尤其是1990年代以后,演艺科技设备日新月异,舞台观念、演剧观念丰富复杂,观众观剧思维从听觉转向视觉,注重娱乐消费。现在人们可以设计多种形式的布景,以示意戏剧情节的环境,为表演提供艺术化的空间和支点,渲染戏剧气氛,表现人物的主观意象和情绪,寓意作品的思想内涵,主导整个作品的叙事进程,甚至纯粹为了迎合观众视觉消费的审美需要。

中国民族艺术一般讲究精简写意,虚实相生。宋代画家葛守昌在《论精简》中说:"精而造疏,简而意足。"著名戏剧导演黄佐临非常强调"舞美写意性","即不是实际的环境,而是达到高度艺术水平的设计"[②]。戏剧舞美要发扬以虚带实、虚实结合的写意性风格,追求用"一叶知秋"的方法来渲染环境,将舞美压缩到以最少的布景取得最大的效果的程度,所谓"触目横斜千万朵,赏心只有三两枝"。要避免造

① 舒新城:《辞海》,上海辞书出版社1989年版,第1392页。
② 黄佐临:《梅兰芳、斯坦尼斯拉夫斯基、布莱希特戏剧观比较》,载《我与写意戏剧观》,中国戏剧出版社1990年版,第316页。

型堆砌,装饰肤浅,色彩纷乱。从观众角度说,去繁就简,以少代多,也能激发观众艺术想象力,使其参与到舞美的创造活动中来,补充丰富舞台演出的形象。"写意戏剧""中国戏剧"作为写意的艺术,应该讲究布景精练,以少胜多,这种假定性的艺术应当被继承下来。实践告诉我们,中国戏剧观众对于戏剧审美既不满足于传统的纯粹虚拟,又不太青睐于逼真写实的装置。布景不仅仅是点明一种环境氛围,还应能更多地体现剧本的内涵,创造性地参与创作,是作品内涵的有效延伸。舞美要表现人物的体验,制造浓厚的情绪气氛。

为将写实性与写意性结合起来,1990年代以来的多数中国戏剧作品采取虚实结合的布景,以表现指定性、可变性或复合性的空间。指定性空间的营造是选择局部有典型意义的具象,经夸张、变形、简略、装饰,以点明或暗示环境氛围,达到以局部代全部、以少胜多的艺术效果。如京剧《曹操与杨修》中,通过一个巨大的车轮点明战场环境;京剧《沧海作证》中以一堵卵石墙暗示海岛营寨的存在。可变性空间一般采用远景式形象,经过变形,具有一定的装饰性和广义的覆盖性,作为人物活动的总体背景和氛围。如京剧《千古一人》中,用围拢的大水景片,表现李冰治水的险恶环境;豫剧《丑嫂》中,用蜿蜒的山路景片,点明山区的闭塞而愚昧的环境。有的布景在更高层次上向传统的"一桌二椅加守旧"形式回归,这就是抽象性布景,用象征、装饰或几何体的手法,不点明或不纯粹点明具体环境,呈多义性和意义的延伸性。如京剧《骆驼祥子》,用斜形的旧城墙,象征旧社会。新版越剧《西厢记》中,用高台转台指代各种地点。

特定的戏剧空间造型,还与特定的戏剧观念、演剧形态有关。黄梅戏《徽州女人》的创作起源,是演员韩再芬看了一组《西递村系列》的版画,西递村在历史上曾属安徽徽州(古地名),该版画表现的是徽州极富地方特色的古老民俗、街道以及一个安谧端坐的年轻女人,女人衣着体面而镶有红色,神态柔顺而似有隐忧,背后是一片漆黑。韩再芬读后,说:"画家极富个性的潜藏在作者内心深处的对生活的诠释,深深地打动了我,我真的看到了生活在其中的人和这个人的精神旅程。"[①]她在灵感的驱动下,产生将画变成戏的强烈愿望,于是告诉了著名的戏剧编导陈薪伊、曹其敬,他们发现了这一创意的价值,于是立即组织人马进行创作,并邀请该版画

① 韩再芬:《从画到剧的亲身体验》,《中国戏剧》1999年第10期。

作者应天齐参与创作。导演陈薪伊受版画形式美的引发,在剧作只有三页提纲的前提下,向主创人员宣布:文学要靠过来,音乐要靠过来,连表演也要靠过来。这使得《徽州女人》一剧,在当代戏剧生产、戏剧观念中具有四个革命性的意义:一是由先有剧本再有导演、演员,变成先有演员再有导演、剧本,创作程序发生逆转;二是画家参与创作,将整个戏剧空间和生产过程作为一个美术行为来实践,显示了戏剧创作的开放性与兼容性;三是由内容决定形式,转向形式决定内容,拓宽了戏剧创作的思路;四是将原版画的复制品放置在剧场前厅,使戏剧空间扩大延伸到了前厅,成为真正的"剧场艺术"。

当然,舞美设计、景观构建的基本任务是参与叙事,为演员表演叙事、塑造形象提供环境、氛围、动力,绝不允许舞台景观喧宾夺主,大而无当或过度娱乐,分散观众对演员表演的注意力。张庚提及上海的机关布景戏,深有感触:"布景越在那儿求真实,观众越在那儿叫好,觉得'真象',他们就只顾看布景了,反而把注意力分散了。戏要看的主要不是布景,还是人嘛!"[1]1999年上海的新版越剧《红楼梦》中,贾府与大观园的豪华气派被庞大的写实性布景再现出来,可谓开创"景观戏曲"之先河,具有强大的视觉冲击力,但一定程度上妨碍了演员表演,使角色湮没于布景之中。同时,在"三大""三俗"的戏剧作品中,舞美设计、视觉景观大多成为舞台艺术的最大看点,沦为跟"奇观电影""奇观剧集"一样的"奇观戏剧",思想内容贫乏,表演技术粗疏,制作经费高昂,舞美景观刺激,完全违背了"三性统一""可见的精神"的基本原则。

三、灯光诗人的空间光影追求

笔者有一种看法,假如做菜的关键是火候、放盐,走路的关键是姿势、步速,那么做戏的关键是舞台、用光。在当代戏剧的舞美设计、景观诉求的过程中,灯光的雕塑作用受到普遍关注。戏剧创作领域有一句著名的行话:"戏剧演出的三分之一功劳,是光的作用。"灯光设计师是诗人,是画家,运用灯光在舞台上写诗作画,产生语言不能替代的光效,使全剧富有流动感和生命力,营造出一个虚无缥缈、自由灵动的空间世界。

[1] 张庚:《戏曲艺术论》,中国戏剧出版社1980年版,第145页。

舞台灯光的首要任务是舞台照明,让演员在明处表演。即使故事发生在黑夜,舞台上一般也是灯火通明,而由演员动作提示是黑夜,这是戏剧假定性的特点,否则真的让演员在黑暗的舞台上摸索,就看不成戏了。舞台灯光不单纯是照明,它有着较强的艺术潜力。美国著名舞台美术家罗伯特·埃德蒙·琼斯说:"一组布景不仅是美的东西,或许是美的东西的集合。它是一种风度,一种情调,一种对戏剧的交响乐伴奏,一种吹旺戏剧火焰的风。它共鸣、它加强、它鼓舞,它是一种期望、一种预示、一种张力,它无言,但它显示一切。"[1]舞台灯光赋予布景以表现力和真实感,产生立体效果,与演员角色刻画融合为一体。舞台灯光应是灯光设计师情感和意念的表达,是与观众沟通情感的一种重要艺术手段,具有极强的心理表现能力。灯光还可以虚拟人物形象,成为"角色之光",自然是人物的心理幻象、情感投射。汉调歌舞剧《猎猎楚魂》中,当屈原直谏遭贬,侍女山梅被南后抓走后,屈原十分挂念山梅。这时,一道白光投射在屈原身边,耳畔伴随山梅的袅袅的歌吟,屈原连忙伸手去抓这束纯洁的光芒,它却慢慢挪走,渐行渐远,直至消失于天际。这里虽有屈原的心理作用,但它已是屈原心中的山梅形象。

舞台灯光更有助于营造"空的空间""写意空间",克服舞美堆砌舞台并妨碍表演的弊端。焦菊隐认为:"我个人一直认为,戏曲倒是可以充分利用灯光的。既然戏曲是强调表现人物对客观事物的感觉和态度,那么灯光比写实布景更能帮助戏曲表演完成这个任务。与其布出江水,不如造成江水的气氛;与其布出森林,不如造成阴森潮湿的森林感觉。这是灯光所能胜任的。"[2]张庚认为:"戏曲在舞台美术上还是比较贫乏的",但是问题也有另一面的弊端,因为"固定的景,把导演、演员的手脚都给捆上了"[3]。不采用固定的布景、景片及大量道具,那采用什么呢?灵动多彩、亦虚亦实的灯光,就是理想的艺术选择之一。

淮剧《金龙与蜉蝣》是将舞台灯光发挥到极致并取代布景的著名作品。在这里,灯光不仅得到丰富运用,而且完全取代布景,底幕都是暗光,当玉荞被大王(其实是她的公爹)抢进宫去,沐浴以备完婚时,一大束顶光照射下来,无助的玉荞只好在这道虚拟浴室的光中慢慢地解开衣裳,画面十分优美,当然是残酷的优美。在这

[1] [美]罗伯特·埃德蒙·琼斯:《戏剧的想象》,吴光耀译,《戏剧艺术》1992年第2期。
[2] 转引自陈江榕:《浅谈戏曲舞台灯光的意境》,《演艺科技》2010年第9期。
[3] 张庚:《戏曲艺术论》,中国戏剧出版社1980年版,第142页。

个探索性剧目中,编导和灯光师的艺术追求十分明确,就是"玩一回灯光",而且密切结合剧情和人物,显示舞台灯光强大的艺术表现力。台湾京剧名家郭小庄称之为"美的享受,美的回味"。

一般说来,观众的注意力往往集中在演员唱做念打的表演技艺上,不太注意灯光的变化,此时如果灯光频繁变化,反而影响了演员表演。随着演艺科技、演剧观念的持续发展,舞台灯光艺术也跟着持续发展,出现了电脑灯、投影灯等先进设备,出现了舞台布光系统,甚至出现了"灯光秀"。这些造价巨大、技术先进、名目繁多的灯光设备,如果运用得当,富有创造性,也可以营造"诗意空间",既具有景观性,又具有叙事性。至少可以说,掌握先进的舞台科技工具,增强戏剧的艺术表现力、景观吸引力,使戏剧在多元竞争的大众文化格局中占有一席之地,这是舞台灯光诗人们的重要职责。

第三节 表演本体与空间表演本体

在视觉文化的时代语境中,戏剧观念、戏剧手法、戏剧形态都发生了重大变化,势必会影响戏剧本体的改革。一些戏剧的舞台空间被景观化,具有较强的视觉消费功能,同时其舞台空间在戏剧叙事中的参与程度也被强化了。它们往往通过舞台空间的聚合、位移、并置、隐喻等形式,达到戏剧叙事的目的,使得戏剧重心由情境再现转向形式表现,由舞台幻觉转向舞台视觉。这正符合空间叙事的特点。但是戏剧的空间叙事毕竟不同于文学、影视。

关于何谓本体,王岳川在《艺术本体论》中有一段较公允的定义:"所谓本体,指终极的存在,也就是表示事物内部根本属性、质的规定性和本源。"[①]本体是事物的本质体式、根本属性、主要性质、主要动因、基本结构,总之是第一法则。本体与事物的终极关怀有关,关心什么,看重什么,那么它最终就是什么本体。如人有社会本体、情感本体、道德本体、欲望本体、动物本体等各种说法。对于艺术本体的认识,应该从三个维度进行考量:"艺术是什么","艺术为什么存在","艺术怎样存在"。

各类艺术的本体不是单一的,而是可以从内容与形式两方面进行认识的。内

① 王岳川:《艺术本体论》,中国社会科学出版社2005年版,第7页。

容层面,艺术本体一般归为情感本体、人性本体;形式层面,各类艺术因特定要求而各不相同,众说纷纭。而且,各类艺术的本体是不断变化发展的。同为形式层面的影像本体,影视艺术的传统本体是摄影影像本体,受制于传统的摄影机、摄像机,后来在高分辨率的拍摄技术、制作技术的影响下,发展为视觉影像本体,最近在数码技术、合成技术的支撑下,发展为虚拟影像本体。

戏剧的形式本体一般认为是演员/角色的表演叙事,这在1990年代以后的中国戏剧中依旧存在。但是,此时期的戏剧毕竟是观赏性强、具有视觉消费倾向的戏剧形态,因此,将戏剧的形式本体仅仅归为演员表演叙事是不够的。它们所强调的戏剧景观,不仅有演员的表演景观、身体景观,还有空间的舞台景观、舞美景观。这是情节戏剧与景观戏剧、演员戏剧与空间戏剧的艺术竞争问题。实际上,后者的表演叙事和空间叙事是合二为一的,即空间表演叙事,亦可称为舞台叙事、剧场叙事。戏剧空间表演叙事比演员表演叙事更符合1990年代以来中国戏剧视觉化、景观化、消费化的创作倾向,更符合这一时期的戏剧形式本体。

一、永恒的演员表演叙事

戏剧艺术的叙事特性不是一成不变的,而是经过历史性的流变的。传统戏剧一般被认为是动作叙事、冲突叙事、情节叙事、表演叙事,其本体大多被归为冲突本体、情境本体、动作本体、表演本体等,涉及内容层面与形式层面。

表演叙事主要指通过演员的写实性或假定性的表演技术,扮演角色,讲述剧情,戏剧将演员的表演艺术推到戏剧艺术的主导地位。这种本体定位有助于将演员表演与形体表现凸现出来,通过演员个性化、技巧化的表演,呈现剧情与主题,同时创造一定的表演景观。戏剧艺术的成熟,很大程度上是表演艺术的成熟。戏剧演出最大的看点之一,是演员的精彩表演。动作叙事、冲突叙事、情节叙事,最终都需要通过表演叙事来完成。其中的冲突叙事,包括正统戏剧的动作冲突叙事、现代戏剧的心理冲突叙事、当代戏剧的观念冲突叙事。从格式塔心理学角度来看,如果将戏剧要素进行浓缩,还原真相,戏剧只剩下演员与观众,是演员与观众的情感交流,而当代肢体剧的导演们正是如此认为的。此外,表演流派、明星制的流行,也容易将演员表演的地位奉为至尊。

从戏剧的定义、历史来看,这种说法也是很有道理的。张庚在《中国大百科全

书:戏曲 曲艺》卷中将其定义为:"以唱、念、做、打的综合表演为中心的戏剧形式。"苏国荣在《戏曲美学》中将其定义为:"由舞台上的演员扮演角色,在歌舞动作中展开冲突,为观众表演的艺术。"这些定义都表明了戏剧(含戏曲)本身的特殊性,要求其舞台呈现和艺术欣赏是以演员的表演为主,而不是其他。从戏剧的本质特征来看,它首先应是一种表演艺术。

戏剧作为以综合表演为中心的艺术形态,历来高度重视演员表演。1949年以后,剧团国有化、编制化,实行戏剧改革,戏剧趋向于完整的舞台综合创造,进入"导演中心时代",涌现出一批卓有建树的戏剧导演,如阿甲、李紫贵、焦菊隐、黄佐临等。这一时期,戏剧演员依然受到高度重视,在各种文艺晚会、综艺节目上频频亮相,甚至成为电影电视剧表演的主力军,名利双收;各级文化管理部门、戏剧家协会重视戏剧表演奖的评选,而"明星制"在戏剧界也有一定的体现;戏剧演员的社会地位比其他艺术人员都高,担任各级剧协、文联、政协、人大部门的要职。人们不否认一个事实:一部戏剧作品的编、导、音、美再好,如果没有好的主演,即使获得全国大奖,也得不到广大观众的喜爱,因为真正检验戏剧艺术质量的,是现场的演戏效果,是广泛的演出实践。

同时,"表演文化"逐渐在艺界及社会扩散开来。大量关于戏剧演员、戏剧表演的著录文字被发表、出版,如丁秉鐩的《菊坛旧闻录》、章诒和的《伶人往事》等回忆录,梅兰芳的《舞台生活四十年》、新凤霞的《人生如戏——新凤霞回忆录》等自传,刘彦君的《梅兰芳传》、倪振良的《赵丹传》等传记。此外,一些戏剧演员的纪录片、口述史成为高校戏剧专业等有关专业的特色项目,演员学、表演学成为全国艺术学科下辖的专门学问。戏剧学与社会学做交叉研究、应用研究的最好方向,是人类表演学、社会表演学,将审视范围扩大到体育表演、动物表演、政治表演、日常表演等。一些专业表演训练、业余形体训练的项目和组织,成为当前的社会热门行业之一。

从戏剧发展的角度看,演员表演自始至终是戏剧艺术直接的体现,戏剧的"综合性的特点主要是通过演员体现出来的"①。编剧在一度创作阶段,一般都要求"量身定做",为特定的演员写戏,以确定剧中人物主次和搭配方案,并力求角色的外形、气质接近于特定的演员,以期演员作为"代言人",将剧情和人物准确生动地

① 梅兰芳:《中国京剧的表演艺术》,载中国戏剧家协会:《梅兰芳文集》,中国戏剧出版社1962年版,第14页。

表达出来。同时要考虑特定演员的特长,充分发挥他们的特定技能。二度创作阶段,导演要根据剧情和人物需要再次挑选、确定合适的演员,并根据演员的本身条件和技艺水平,安排一定的表演段落、舞台动作;戏曲、歌剧、歌舞剧、音乐剧的音乐设计,还要考虑演员的嗓音条件和演唱技巧,充分发挥演员的演唱水平;舞美设计为演员表演营造一个特定的空间,且不能妨碍演员的表演。黑格尔曾批评那种"从演员的观点来安排一部戏剧的结构,仿佛只是一种无足轻重的额外负担"的看法,并说"戏剧作家们尽管以漫不经心的甚至鄙视的态度看待表演,心眼里仍愿意甚至希望自己的作品能上演"[1]。

戏剧舞台形态的特殊性,也要求戏剧演员在思维形态和技艺形态上非同一般。舞台是个小社会、小宇宙,其逻辑是诗性的逻辑形式,这就要求演员面对空灵的舞台,通过自己的想象,将舞台的各个方位、部位都视为能指性的存在。这种"天眼",是一种宇宙透视,靠心灵的觉悟去穿透天地,观照万物。著名导演阿甲认为,"好的演员,不仅得心应手,表现自如,而且醇厚有味,这就是中国戏曲艺术体验和表现高度统一的境界"[2],其实这也适合所有戏剧艺术形式。此外,戏剧演员为提高表演艺术水平,必须要具有相应的艺术修养,技艺视野开阔,无艺不会,集百艺于一身,"必有技而后能胜其任"[3]。

演员只有具备高超而全面的技艺,才能在剧目和角色上具有更大的普适性和可塑性,才能在舞台演出时具有更强的观赏性和娱乐性,充分展示戏剧表演艺术的特有魅力。"百艺"不属于戏曲演员的专利,话剧从梅耶荷德那里就开始探索"杂耍剧""肢体剧"。在泛戏剧、跨剧种、艺术融合的视觉文化时代,演员表演的技能要求被前所未有地强化了。

由此可见,演员表演叙事是戏剧艺术永恒的叙事本体特征。演员是戏剧综合艺术的汇合点和扩散点,演员身体与声音表现出的艺术特色,给戏剧的审美特征带来重要影响。

[1] [德]黑格尔:《美学(第三卷下册)》,朱光潜译,商务印书馆1981年版,第271页。
[2] 阿甲:《戏曲表演规律再探》,中国戏剧出版社1990年版,第56页。
[3] 徐珂:《清稗类钞》。

二、后新时期戏剧的空间表演本体

戏剧的空间叙事是一个借用于文学、影视艺术的概念。所谓空间叙事,是"不仅仅把空间看作故事发生的地点和叙事必不可少的场景,而且是利用空间来表现时间,利用空间来安排小说的结构,甚至利用空间来推动整个叙事进程"①。这是一个现代性的概念,产生于对英美现代派小说的总结。1945年,约瑟夫·弗兰克发表《现代小说中的空间形式》,引发人们对文学作品空间形式的关注,首次打开文学艺术创作与研究"空间转向"的大门。

笔者认为,空间叙事的概念其实应该萌芽于某些古典文学、戏剧作品。如明代传奇《牡丹亭》中后花园与南安府、地府与人间的对比,就具有空间隐喻、异类并置的雏形。从创作主体、接受主体的角度看,空间形式化是叙事活动中的一次空间符号的编码化、结构化。研究者发现,"空间形式小说是由许多分散的而又互相关联的象征、意象和参照等意义单位所构成的一个艺术整体"②。这在曹雪芹的《红楼梦》中有着鲜明体现。空间叙事萌芽于近现代浪漫主义、自然主义、象征主义,而《牡丹亭》《红楼梦》正是古典浪漫主义文艺的代表作。

空间叙事、剧场叙事或者空间的叙事功能被强化,是近现代戏剧舞台的空间被打开、打乱后出现的一种戏剧叙事趋势。19世纪晚期、20世纪早期,在导演中心制的权力影响下,在舞美设计师的形式革新下,这种空间叙事的特征被强化了。尤其是在一些探索性戏剧中,情节叙事、动作叙事、冲突叙事逐渐退场,其情节、人物、主题、布景、道具、环境往往追求一种象征、表现、景观,空间的意义表达越来越突出,结构主义的形式探索充分发挥意义探索的作用。到了以解构主义为核心的后现代主义戏剧,有声有色的空间叙事开始与基础性的表演叙事争胜,甚至压倒了表演叙事。其中一些关键变化,前文已有论述。在现有戏剧空间分析的论著中,有些人提出当代戏剧有蒙太奇叙事的倾向。蒙太奇叙事的确是一种空间叙事,最早运用于现代戏剧空间的重构,借鉴电影中的蒙太奇思维,它虽然更多属于影视艺术,其本质特征是图像本体,但它深深影响了戏剧的时空思维,开启了现代戏剧的空间表演

① 龙迪勇:《空间叙事研究》,生活·读书·新知三联书店2014年版,第112页。
② 秦林芳:《译序》,载[美]约瑟夫·弗兰克等:《现代小说中的空间形式》,秦林芳编译.北京大学出版社1991年版,第3页。

的旅程。

　　笔者认为,这个重大改革起源于人们对戏剧中的故事和时空的认知的变迁。我们对戏剧内容与形式的认识,大都来自亚里士多德和黑格尔的定义,尤其是后者,认为"艺术的内容就是理念,艺术的形式就是诉诸感官的形象",美是"理念的感性显现"①。但是西方马克思主义鼻祖之一的卢卡奇改变了我们的认识。在20世纪一二十年代的系列论著中,他认为意识形态具有非个人性、非自觉性,而形式始终是具有内容的,强调艺术的客观性②。到了现代,基于现代文明威胁论、战争创伤后遗症、现代非理性哲学、解构主义哲学,人们早已厌倦了情节叙事的神话、童话,厌倦了舞台幻觉、价值灌输。一些现代戏剧开始淡化情节,淡化冲突,淡化人物,不注重运用具有一定时间长度、语言篇幅的情节来讲述一个完整的故事。更何况,人类的所有类型、情节、人物、主题的故事,现代以后,似乎已经被古今众多剧作家、小说家都讲完了,很难出新。

　　1936年,本雅明在《讲故事的人》中哀叹:"讲故事这门艺术已是日薄西山。要碰到一个能很精彩地讲一则故事的人是难而又难了。"③法国剧作家乔治·普罗蒂总结出"36种戏剧模式",俄国叙事学家普洛普总结出"31种叙事功能",美国学者M. J. 波特等人总结出一套"场景功能模型",美国侦探小说家劳伦斯·布洛克写出《小说的八百万种写法》,还有些人研究出影视剧的相互影响与改编的各种范式,如此等等。戏剧叙事的模式、秘诀、套路早已被人们洞察看穿,甚至被形式主义化了。在此情形下,我们还有多少故事可以重来,还有多少新鲜而生动的故事不是别人早就玩腻了的桥段?

　　让人们产生厌恨情绪的,还有正统戏剧中的价值灌输、思想暴政,而这种意识形态大多偏于主观,是一种机械的宣传机器。戏剧必须打开故事,打开时空,打开结构,打开文本,就像现实生活一样,才是真正的"现实主义"。为此,梅特林克的象征主义戏剧开始实行思想含蓄化、抽象化、哲理化,努力做到客观、隐晦,布莱希特的叙述体戏剧开始实行情节中断,强化叙述、分析,而梅耶荷德的杂耍戏剧开始实

①　[德]黑格尔:《美学(第一卷)》,朱光潜译,商务印书馆1979年版,第135-136页。
②　马驰:《"新马克思主义"文论》,山东教育出版社1998年版,第66、94页。
③　[德]瓦尔特·本雅明:《讲故事的人》,载《本雅明文选》,陈永国、马海良译,中国社会科学出版社1999年版,第291页。

行演员表演的娱乐化、综艺化,凸显戏剧的身体表演、娱乐功能。1960年代以后,后现代主义戏剧几乎只有观念冲突、碎片拼贴、演员表演、观演互动、仪式狂欢。

 时间长度被淡化了,时间差异被混淆了,于是空间被强化了,甚至占据叙事的主导地位,涵括了时间概念,建构了话语塑造,呈现了视觉景观,于是古今同戏、观念讨论、文本解构、意义延异、知识还原,都成为可能。人们开始注重在特定境遇下,甚至在极端处境下,一个人或几个人的生存状态、心理感受、思想观念,如何被呈现出来,被人们讨论。现代戏剧大多是如此,当代戏剧必须如此。在这里,"历史似乎不再是单一的时间之流,而是时间的共时弥漫。历史的源起与展开都永驻在现在之中,因而,从生命的全部表象中寻找生活的基本模式和符号化模式,从世界表象中寻找世界的结构就成为一种时髦"①。历时性被厌弃,自然只剩下共时性,只剩下存在、此在、日常,而它的存在方式,就是特定空间。在这里,场景空间的设置不仅仅是"行为者所处和事件所发生的地理位置"②,而且是对叙事起到凝聚作用、推动作用的因子。

 在世界戏剧视觉化、形式化思潮的导引下,在中国新时期以来文化思潮的冲击下,中国当前戏剧作品的空间叙事与空间表演的特征被空前地凸显出来,从而改变了戏剧艺术的叙事方式、观赏方式。这里大致作出如下分析:

 1)舞台空间的叙事功能被强化,其叙事建构机制多种多样

 其一,空间聚合。将基本故事情节聚合在某个特定空间进行叙述,一些人物的故事汇聚于同一空间场所,使之成为不同人物命运的连接点、聚合点,并突出该空间的时代隐喻意义。正统戏剧的演出场所大多是单一空间,甚至是封闭空间,并非完全一无是处,但注定会被时代抛弃。一旦该特定空间被隐喻化,主次人物不分,注重人物的心理冲突、观念冲突,它就具有了现当代戏剧的风范。这种人像展览结构,将社会矛盾、人际矛盾、自我矛盾聚焦于单一空间、封闭空间,使之聚焦化、空间化、隐喻化、风俗化,成为英国视觉艺术评论家克莱夫·贝尔所说的"有意味的形式"。外国契诃夫的《海鸥》《樱桃园》,现代曹禺的《日出》《北京人》,当代老舍的《茶馆》、何冀平的《天下第一楼》,都是如此。

 1990年代以后,这种将一组人物聚合于特定空间的叙事方式,得到一定的继

① 王岳川:《二十世纪西方哲性诗学》,北京大学出版社1999年版,第377页。
② [荷]米克·巴尔:《叙述学:叙事理论导论》,谭君强译,中国社会科学出版社2015年版,第156页。

承与发扬。沈虹光的《同船过渡》中,一个团结户的两户人家,共用一个厨房,上演几段故事,而"同船过渡"的造型与歌声,使得团结户空间具有隐喻意义。这恰好符合美国学者埃里克·S.雷比肯讨论空间形式与情节的关系时所说的,他认为可以"允许一个共时的空间隐喻赋予情节以活力",而且要对动态的"进展过程"有帮助。这涉及空间叙事的动力问题,"最好被想象成一个螺旋形"①。这两户人家的故事,恰好是一个彼此促进、不断攀升的螺旋形。一柏的《你好,打劫》中,两个劫匪、四个银行职工、两个警察的故事,都聚集于此,每人都有自己的故事,而封闭的银行成为"打劫型社会体制"的象征。孟京辉的《茶馆》延续老舍原剧的空间特点,上演着一些当代人的喜怒哀乐,而钢铁架舞台是冰冷时代的象征,巨大的钢铁滚轮是时代碾压的象征。

其二,空间并置。将几个空间几个人的故事共时性地并列在一起展示,类似平行蒙太奇,打破一人为主、一线到底的传统结构,分为同类并置、异类并置,揭示事件的多样面貌和丰富意义。空间并置的形式消解了传统故事由时间主导的线性发展,"在空间上并置所有的场景、事件、意象,使文本的统一性不是存在于时间关系中,而是存在于空间关系中"②。它往往是几个场景空间、视点空间的平行交叉叙事,其中往往会有几次空间聚合,显示空间并置的有机联系。这平行交叉的结构最早萌芽于象征主义戏剧、心理现实主义戏剧,蕴含着此岸世界、彼岸世界的对比,但是我们往往只看到此岸世界的故事,彼岸世界存在于幻想、理想层面。心理现实主义戏剧经奥尼尔发展成时空交错结构后,才具有空间并置的实际意义。刘锦云的《狗儿爷涅槃》是狗儿爷现在与过去的两种故事的平行交叉。空间并置大多存在于复线结构、拼贴结构之中。现代田汉的《丽人行》、夏衍的《上海屋檐下》,分别展示三个女人或五户人家的平行故事,其间多次交叉、纽结于黄浦江畔或弄堂过道。当代赖声川的《暗恋桃花源》《回头是彼岸》都是古今两个空间故事的平行交叉,是两个时空的并置。

1990年代以后,复线结构、拼贴结构、戏中戏结构、时空交错结构的戏剧在中国得到大量运用,都是空间并置的叙事方式。双线结构、交叉并置中,王仁杰善于

① [美]埃里克·S.雷比肯:《空间形式与情节》,载[美]约瑟夫·弗兰克等:《现代小说中的空间形式》,秦林芳译,北京大学出版社1991年版,第119页。
② 何柳:《小说中的电影艺术:"看"〈尤利西斯〉的空间形式》,《电影评介》2015年第22期。

将抒情场面空间化、形式化。其梨园戏《节妇吟》中的"夜奔""阖扉",梨园戏《董生与李氏》中的"每日功课""登墙夜窥",都是男女主人公分处两边、咫尺天涯的轮流演唱与表演。正如约瑟夫·弗兰克分析福楼拜《包法利夫人》时所说的,"这个场景小规模地说明了我所说的小说中的形式空间化。就场景的持续来说,叙事的时间流至少被中止了;注意力在有限的时间范围内被固定在诸种关系的交互作用之中。这些联系游离叙事过程之外而被并置着;该场景的全部意味都仅仅由各个意义单位之间的反应联系所赋予"①。拼贴结构中,林兆华的《三姐妹·等待戈多》将契诃夫的《三姐妹》和贝克特的《等待戈多》合为一体,孟京辉的《思凡》是将昆剧《思凡》的《双下山》和薄伽丘《十日谈》的两个故事嫁接在一起,《放下你的鞭子·沃依采克》将陈鲤庭的《放下你的鞭子》和毕希纳的《沃依采克》进行嫁接。戏中戏结构中,邹静之的《我爱桃花》戏里是《冯燕传》的故事,戏外是三个演员的故事,而田沁鑫的《狂飙》、张广天的《红楼梦》,涉及作家与其作品两个空间的互动互喻关系。以上多个空间基本都是同类并置。时空交错结构,如孙惠柱、费春放的《中国梦》(2014年改编版)中,美国都市与中国农村两个异类空间并置着。

其三,空间移动。对不断变换的叙事空间进行有意味的形式化处理后,借助空间移动来进行叙事的行为过程,而主人公往往是固定的,显示出各个空间之间的有机联系。这主要运用了片段连缀结构,也叫一线串珠式结构、冰糖葫芦式结构,相当于移动式的散点透视。关于戏剧中的片段连缀结构,前文已有论述,不再赘述。1980年代,陈子度等人的《桑树坪纪事》、沙叶新的《陈毅市长》、刘树刚的《十五桩离婚案的调查剖析》、王培公的《WM(我们)》等作品运用了这一叙事方式。它们往往集中塑造具有自由意志或权力意志的人物形象,因而时常与空间权力的话题相联系。有人认为,"任一空间中的主体,将自身的意志体现在这一空间中的过程就表现为权力。任一主体都必然具有一定的空间,因此,空间直接体现为主体的权力"②。

1990年代以后,中国戏剧中的片段连缀结构得到大量运用,在不同空间的平行移动中,集中组织各段剧情,并注重不同空间场景的形式化、景观化、隐喻化,将

① [美]约瑟夫·弗兰克:《现代小说中的空间形式》,载[美]约瑟夫·弗兰克等:《现代小说中的空间形式》,秦林芳编译,北京大学出版社1991年版,第3页。
② 童强:《空间哲学》,北京大学出版社2011年版,第247页。

多个空间连接成一串耀眼夺目的明珠。话剧如杨利民的《大荒野》、赵瑞泰的《春夏秋冬》《母亲》,戏曲如刘云程等人的黄梅戏《徽州女人》、盛和煜的花鼓戏《十二月等郎》。以上戏剧作品中的多个空间场景大都比较单纯,是一种"单纯的组合""平行的移动",而张广天的《切·格瓦拉》《杜甫》,作为后现代戏剧形态,体现出"复杂的组合""立体的移动"。他按照音乐的乐章结构来叙述切·格瓦拉、杜甫的几个关键片段的人生经历,特别善于筛选、精选不同段落的空间形态,运用戏仿、残酷、暗示、荒诞、象征、音乐、舞蹈等形式,组织各种火爆而刺激的场面,每个场面都运用了音乐的织体思维,显得意味复杂,话语立体,而真正贯穿全剧的主人公,反而被有意模糊了,若有若无,由不同演员临时扮演,显示出一种不确定性。对照两剧的初稿和终稿,可以发现,原稿中的某些不够火爆刺激、显得有点零乱的场面、唱词、台词,都被他一一剔除了。

其四,空间隐喻。通过各种空间符号的符码化来揭示戏剧的主旨要义,主要涉及场景空间以及舞美、道具等小型空间造型。戏剧中的空间隐喻是从浪漫主义戏剧、象征主义戏剧、唯美主义戏剧开始的,瑞典的阿道夫·阿庇亚是欧洲舞台美术革新运动的先驱,也是隐喻性舞美设计的最早代表者。此后空间象征手法作为传统沿袭下来。如萨特的存在主义戏剧《禁闭》中,封闭的地狱空间既是叙事空间,也是隐喻空间。加斯东·巴什拉的《空间的诗学》初版于1957年,从现象学、哲学、诗学等角度,对住宅、抽屉、箱子、柜子、鸟巢、贝壳、角落等空间原型意象的象征意义进行了独到的思考,认为"空间并非填充物体的容器,而是人类意识的居所"[1]。中国现当代戏剧中,田汉的《古潭的声音》、陶晶孙的《黑衣人》、白薇的《打出幽灵塔》、曹禺的《雷雨》、罗剑凡的《黑骏马》、车连滨的《蛾》、马中骏等的《红房间 白房间 黑房间》、高行健的《绝对信号》等,整体或局部地运用了空间隐喻的叙事方式,其中部分借用者居多。

1990年代以后,整体性的空间隐喻的戏剧几乎绝迹,但局部性的空间隐喻被大量运用,因为前者大多是通过一定情节表现人类苦闷情绪、生命悲剧精神和人生哲理思考,在大众娱乐、视觉消费的时代语境下,很难得到大众认同。这些局部性的空间隐喻中,除了廖一梅的"悲观主义三部曲"(《恋爱的犀牛》《琥珀》《柔软》)等

[1] [法]加斯东·巴什拉:《空间的诗学》,张逸婧译,上海译文出版社2009年版,第1页。

少数戏剧属于现实题材,其他都是古装、近代装题材。郭启宏的话剧《知己》中,宁古塔作为全剧的核心空间,是一座精神牢笼、肉体炼狱,对囚禁在此的知识分子具有异化作用,他们为了一点食物而不惜出卖自己的灵魂。郭启宏的话剧《杜甫》中,茅屋是全剧的核心空间,显现于舞台底幕,是知识分子精神家园的象征。

余笑予的京剧《膏药章》中,几根柱子勉力支撑头顶的天空,大厦将倾、山河破碎、群魔乱舞,民不聊生的时代背景得以突现,舞台上弥漫着混乱、压抑、虚伪、腐败、死亡的气息。大清衙门上下纷纷将一剂狗皮膏药贴在脸上,分明是对病态社会的精辟呈现。膏药章的遭遇带有较强的偶然性与随机性,体现出当代历史剧深刻的艺术观念,也体现出寓悲于喜的荒诞色彩。膏药章作为小人物,处处碰壁,朝不保夕,恍若空中微尘,最后被胡乱送上法场,如猪狗般坐在箩筐里,那几声"嗞咕""咔嚓",让人领略到铡刀随意切割人类骨肉生命的"低级模仿"的残酷,一种更纯态的历史真实。

2) 空间作为"角色",可以独立存在,独立表演

一般人认为,戏剧艺术的体式只有两种,即代言体、叙述体,是基于人类的扮演、讲述的基本需要与技能。笔者认为,其实还存在第三种体式——呈现体,基于人类的展示、炫耀的基本需要与技能,与代言体、叙述体是独立并列的。在大众娱乐、视觉消费的时代语境下,戏剧的呈现体越来越明显,越来越重要。

在古代戏剧史上,很多即兴演出、激情演出、加料演出、重复演出、插科打诨,甚至宋杂剧中的"艳段""散段",乃至歌剧、昆剧的装饰性花腔,都属于呈现体戏剧的范围。在现代意义上,戏剧呈现体的最早追求者是形式主义戏剧的探索者。梅耶荷德在戏剧的空间创造上,体现出一定的视觉化倾向。他喜欢采用构成主义的平台、斜坡、跑道、吊架、轮子,借助活动条屏当众换景,使舞台布景成为"一台表演机器"。他非常重视灯光,强调舞台"要创造光的乐谱"[①]。布莱希特力图创造舞台视听元素的在场性:"美术家和音乐家重新获得他们的独立性,能够用各自的艺术手段去表达主题。整个艺术作品作为可以分离开来的各种成分展现在观众眼前。"[②]

1960年代以后,欧美一些后现代主义戏剧的演剧彻底视觉化了,以致雷曼敏

① [苏]A.格拉特柯夫:《梅耶荷德谈话录》,童道明译编,中国戏剧出版社1986年版,第52页。
② [德]贝·布莱希特:《布莱希特论戏剧》,丁扬忠、张黎、景岱灵译,中国戏剧出版社1990年版,第64页。

锐地发现:"文本有时在舞台上依然存在,而它只被理解为和姿势、音乐、视觉等要素相平等的一个整体组成部分。"[1]其实这种倾向早就被一些形式主义美学家发现了,积极为之辩护。对于一些与剧情关联不大、看似多余的戏剧部分,一般认为需要作删除处理。苏珊·朗格却认为,对于分解和抽象出来的形式元素,需要"摈弃所有可使其逻辑隐而不显的无关因素,特别是剥除所有俗常意义而能自由荷载新的意义"[2]。这种"意义"可能是思想意义,也可能是娱乐意义,因为呈现体的戏剧,既不搬演情节,又不讲述情节,纯粹为了呈现自己的演技,为了博取观众的快感与掌声,为了吸引观众的眼球,为了刺激观众的审美神经。

1990年代以来,中国戏剧作品中经常出现一些"貌似多余""不可捉摸""为形式而形式"的戏份。林兆华导演的《雷雨2014》中,舞台出现一个小型室内乐队,由天津爱乐乐团的六位乐手进行现场演奏。令人称奇的是,"乐队不仅演奏,还有演唱。在周朴园与鲁侍萍周公馆'相认'的桥段,经典台词定格在一瞬,两位主演分立镜框式舞台的两边。这时,从乐队后的上场门走上来了一位衣冠楚楚的歌者,他深情地演唱了一首不知名的美声歌曲,并一步步走到主表演区。隐约听得清歌词'我赞美你们的爱情,给无尽的悲哀带来光明'云云。在唱到'你是牛郎,你是织女'这句时,歌者在'牛郎'时示意台左追光灯下沉思的周朴园,'织女'则示意台右倚靠舞台悲怆的鲁侍萍"[3]。乐队表演作为一种空间表演景观,被强行插入这个结构文本中,尽管担任着叙述、评价的功能,演奏员与演员的混同还是混淆了表演区。小剧场京剧《马前泼水》有意暴露台侧乐队,在剧情的停顿、间歇之处,乐队的京胡竟然独自疯狂演奏起来。

除了乐队表演"搅戏",更多"抢戏"的还有布景、道具、灯光、音响、音乐等"空间角色",它们可以独立存在,具有独立表演的价值。孟京辉《一个无政府主义者的意外死亡》中的结尾,底幕上的板块布景突然倒地,一声巨响,似乎没啥意义,只不过告诉观众"剧终"。其实,告诉"剧终"的用意是多余的,此举真正用意是展示该剧的新奇布景设计,在剧终时故意让观众震惊一下。赵瑞泰《母亲》中,一个极具视觉震

[1] [德]汉斯·蒂斯·雷曼:《后戏剧剧场》,李亦男译,北京大学出版社2010年版,第45页。
[2] [美]苏珊·朗格:《情感与形式》,刘大基、傅志强、周发详译,中国社会科学出版社1986年版,第71页。
[3] 马千:《从心所欲的"八破图"》,《东方早报》,2014年5月19日。

撼的场面是蔡和森就义时,被绑在一个板块布景上,突然转出来,被血红的强光上下前后照射,极其壮烈辉煌。然而,这个场景的呈现意义大于代言意义,视觉娱乐的意义大于表演叙事的意义。张艺谋的舞剧《大红灯笼高高挂》也是如此,尤其是影壁抽打一场。如此一来,孟京辉《茶馆》中的钢铁滚轮滚来滚去,就是一种展示性的作秀了。当今戏剧中,大量的表演秀、布景秀、道具秀、灯光秀、音乐秀、多媒体秀,就不难被我们理解了。这好比是篮球比赛中啦啦队进行劲舞表演,足球比赛中球员突然绕场一周,车展、农展、家具展配备模特展示,情侣吃饭时故意做搞怪动作,是一种额外的调味剂。

呈现体的戏剧完美地体现了"三性统一"标准中的观赏性,少数的戏剧作品将呈现体、观赏性玩脱靶了,玩坏了,以致"景观戏剧""形式主义戏剧"跟"土豪戏剧""三无戏剧"等概念一起,都变成了"恶谥",但是大多数的戏剧作品追求思想性、艺术性、观赏性的"三性统一",或者是代言体、叙述体、呈现体的"三体统一"。

3) 演员表演叙事是特定空间下的表演叙事,离不开特定空间的参与

彼得·布鲁克在《空的空间》中的开篇,有一句名言:"我可以选取任何一个空间,称它为空荡的舞台。一个人在别人的注视下走过这个空间,这就足以构成一幕戏剧了。"①也就是说,演员与角色的情节表演、技艺表演,必须依托一定的空间场所,而一定场景的空间往往需要经过修饰打扮,往往具有衬托、渲染、隐喻、激发、聚合、并置等叙事功能,以及具有娱乐、审美的艺术功能。即便是演员走过一个空荡的舞台,也是需要舞台设计、灯光设计的。由此可见,演员表演叙事是特定空间下的表演叙事,离不开特定空间的参与。演员与空间具有如此复杂而紧密的关系,以致演员表演叙事与舞台空间叙事产生了复杂而紧密的联系。人在演戏,物也跟着演戏,人的戏换场了,物的戏也跟着换场了。人中有物,物中有人。那么,空间表演叙事和演员表演叙事就是一种相互包容、互动互促的辩证关系,彼此都不可偏废。废了前者,戏剧不好看,废了后者,就不是戏剧。

属于呈现体戏剧范围的也有演员表演,比如"反戏剧"的杂耍戏剧、残酷戏剧的某些部分,尤其是当代去情节化的某些肢体剧,包括杂技剧、魔术剧。在视觉文化语境下,当代戏剧趋于空间化、景观化,而戏剧景观的范围不仅包括剧场景观、舞美

① [英]彼得·布鲁克:《空的空间》,邢历等译,中国戏剧出版社1988年版,第3页。

景观,还包括演员表演景观、形体景观。演员的说白、演唱、动作表演,都是表演景观、艺术景观的东西。演员的扮相、颜值、服饰、头饰、道具,都是形体景观、资本景观的东西。至于演员的台词、唱词如何优美、激情、富于诗意,那是属于剧作形态的东西,可以称为语言景观。当这些景观脱离扮演、剧情的情境规定,无限制地接近表演技艺、肢体狂欢、物质景观、独立形式时,演员表演就接近于戏剧的呈现体,而不是代言体、叙述体。当然,理想的景观戏剧、空间戏剧,必须是演员表演与空间表演相结合的。

由此可见,在视觉文化语境下,我们不排斥演员表演的本质特征的地位,只是认为空间表演叙事、剧场叙事,比起演员/角色的表演叙事来,更符合中国当前景观戏剧、空间戏剧的创作现状,因而更能显示中国当前戏剧形态的形式本体。由于戏剧艺术的剧场性、表演性、大众性等特殊限制,戏剧空间表演叙事明显有别于小说的空间叙事、影视的图像叙事,而且已经兼顾了舞台空间景观与演员表演景观、空间"人物表演"与空间"物体表演"等层面的关系问题。

第四节 王仁杰戏曲的小场面本体解析

下面,笔者将单列论述当代戏剧中的场面叙事,其实也是一种空间表演叙事,在戏剧最基本的场面单元,形成了"形式空间化"。据此,笔者甚至归纳出戏剧的小场面本体的观念,并非故弄玄虚,狗尾续貂。其实这是在丰富戏剧空间表演本体的特征,避免理论归纳的一元化。

王仁杰是中国当代很有艺术个性与文体意识的著名戏曲编剧之一。关于王仁杰戏曲,论者大多从人物形象、文化传统、诗性品格、喜剧模式、女性主义等层面进行研究。王仁杰戏曲的特点是,题材多属古装婚恋,剧种多属南戏系统,主角多属怨妇文人,唱词道尽感情苦衷。往深处归纳,王仁杰戏曲是一种安静的艺术,情节场面一般较小,人物少,文戏多,唱词美,这些可以让受众安静地欣赏剧中细腻生动的人物言行、优美深致的戏曲唱词、曲折离奇的故事情节,极大地调动自己的审美力、想象力。再往深处归纳,王仁杰戏曲的创作秘诀是"返本开新",集中写好一些很有意思的小场面,将之连缀起来,组成一道道适合安静欣赏、把玩回味的戏剧景观,从而达到一种最高的戏剧本体层次,即小场面本体。

戏曲的场面本体及小场面本体的说法是否成立,是否能阐释王仁杰戏曲文学文本的创作秘密?这两个相关的观点,不妨从小场面与戏剧结构、人物心理、戏剧景观的三个关联层面进行解析。

一、小场面与戏剧结构

王仁杰戏曲基本运用开放式单线结构,起始部分结合锁闭式结构,入戏较快,线索明晰。而且剧情比较单纯,登场人物三至五个,关系简单而有张力,具有较强的冲突性。一种权威看法是,"王仁杰在情节艺术上的复古追求,其特点与成就,是在满足现代戏曲文体情节整一性要求的前提下,最大限度地实现了情节的单纯化"①。情节的单纯化是单线结构的一种结果,也与戏剧场面的选择有关,更准确地说,是因为大量选用了小场面。

戏剧场面包含动作、台词(唱词)、时间、空间等戏剧元素,是戏剧的基本单元,被包含于戏剧场次或幕次之中,一般以重要人物上下场为划分线,表现人物登场后的情节与意义。小场面是人物较少、情节较简单、冲突较单一、侧重文戏的场面,场面规模较小。大量选用小场面的戏剧,往往与小题材、多场次、小角度、微小叙事有关。王仁杰戏曲多属孤男寡女的婚恋伦理题材,全部运用多场次的纵向型结构模式。在这种情形下,每部剧作的篇幅长度四至六出,即四至六场,按照演出时间计算,每场二十分钟左右,而且文字上删繁就简,每部或每本剧作竟然只有一万字左右。进一步深究,各场次大多讲述一个重要动作,且由一至三个小场面组成。如此一来,以小场面为主导的情节结构形式就被凸显出来。这些小场面往往只是一至三个人的戏,以对手戏为主。就婚恋题材而言,这些小场面就是一些情节性、情感性、抒情性、评述性的小场面。最令人难忘的小场面,是男女主人公分处两边、咫尺天涯的轮流演唱与表演,充分体现出两人的复杂心情与性格,充分体现了基于空间并置的"形式空间化"。这几乎成为王仁杰戏曲的典型场景。

王仁杰戏曲往往被切割成条块状,每一条块便是一个场次,由一至三个小场面组成的每一场次,必定含有一个核心性的小场面,尽情做戏,涵括几段很有意思的唱词。如梨园戏《陈仲子》中的"半李三咽""蚓蜷比廉",梨园戏《节妇吟》中的"夜

① 董健、胡星亮:《中国当代戏剧史稿:1949—2000》,中国戏剧出版社2008年版,第439页。

奔""阖扉""断指",梨园戏《董生与李氏》中的"每日功课""登墙夜窥""监守自盗",梨园戏《皂隶与女贼》中的"起解""三不可""发配",闽剧《红裙记》中的"借裙""钱别""追夫",昆曲《琵琶行》中的"商别""失明""余音",越剧《柳永》中的《雨霖铃》《少年游》《八声甘州》,越剧《唐婉》中的"重阳新婚""沈园重逢"。这些核心性的小场面是王仁杰戏曲最出彩的部分,是其戏剧风格、戏剧特色之所在,由此可见,小场面在王仁杰戏曲中占据着核心地位。

王仁杰对于精约场面、情节片段的嗜好,也体现于其对戏曲名著的改编中。他执笔的剧作《牡丹亭》《西厢记》《桃花扇》《邯郸梦》,都对原著进行了适当的裁剪、缩编,保留原著的精华与亮点,即那些精彩的情节片段、核心场面,组接成"小全本"的版本,并尽可能地还原原著的文化精神、演剧形态。如上昆版《牡丹亭》将原著55出压缩成34场,后来又压缩成22场,北昆版《牡丹亭》更是压缩成17场,越来越单纯、精简。在这三个版本中,王仁杰都保留了"惊梦""寻梦""写真""玩真"等经典场面,即核心性的小场面。北昆版《西厢记》最早由马少波缩编,将原著5本21折压缩成9场,王仁杰接手缩编后,反倒变成12场,增加了"拈花""回简""问药",这些是"崔张之恋"的核心场面,还可以细细做戏。王仁杰拒绝对古典戏曲名著进行改编,或者删减得面目全非,极力守护传统文化、非遗珍宝,其创造性的缩编工作得到同行的高度认可,被誉为"金剪刀"。这种缩编态度既是对戏曲名著的复古,也是对剧作精华的迷恋,渗透着他对戏曲情节艺术的一贯追求,即对场面、片段的高度重视。

王仁杰戏曲所用的多场次戏剧形式,大多不同于常规的多场次戏剧,其场次、场面的连缀与转换很多是留白的、跨越的,即中间尽可能地裁剪、省略了琐碎的过场戏、幕间戏。这些过场戏、幕间戏,交由人物的片言只语予以补述,因而整个剧情显得极为空灵,具有一定的跳跃性;有时改由叙述人串场交代、评述、歌咏,形成"戏弄段子",而且大多仍旧是一些精彩的小场面,他们同时还担任龙套角色,增加内外叙述层次的有机联系。在王仁杰戏曲中,两个情节衔接、地点有变的相邻场面,有时被分成两个场次,中间用暗光隔断,这种处理有点"拖泥带水",却别有用意。被西方近代戏剧强化并延续下来的舞台提示文字,能省则省,交由演员自己把握,或交由舞美灵活处理。弱化文字描述,甚至去文学化,是当代先锋戏剧的一种做法,如孟京辉、张广天的戏剧,尽量将剧本变成台词、唱词的记录,舞台具体体现交由二

度创作。由此可见,王仁杰剧作构建形式的复古返朴,与当前先锋戏剧创作的探索实验,有点不谋而合。

从戏剧场面理论上讲,"场面的连接和构成方式构成了戏剧结构的具体形态"①。如此一来,场面连缀(历时性)、拼贴(共时性)的剧本结构形式被凸显出来,这是王仁杰戏曲常用的情节结构,笔者称之为"小场面连缀结构",这种形态的戏曲叫"小场面戏曲"。这种结构也可以被理解为折子戏的串折结构,而折子戏其实就包含若干小场面的场次。笔者将之切割更细,划分出小场面的基本元素,既可以凸显出王仁杰所钟情的南戏系统戏曲作品的题材特点,也可以体现出其戏曲作品善于在"小"上做精做细的艺术特点。

下面是关于"小场面戏曲"的本体确认问题。王仁杰戏曲在保留一定的冲突与情境的前提下,抽绎出一些有意味的小场面,尽情做精做细,这是对西方戏剧冲突论、分幕制的有意疏离,对中国传统戏曲本体的有意返归。王仁杰自称:"就是要追求传统,追求戏曲最本体的东西。"②那么,这个本体是什么呢?就当前中国戏剧学者的研究成果与观点而言,它是乐曲本体,是剧诗本体,是抒情本体,还是表演本体?从编剧艺术层面而言,笔者觉得应该是小场面本体,这是戏曲艺术几种本体论中的一种,却是王仁杰戏曲的第一本体。王仁杰剧作全部运用以小场面为主体的分场制,小场面成为其剧本机体的核心单元,被赋予了多重意义,在结构、情境、冲突、表演等层面,都发挥着关键性作用。

在西方戏剧史上,最早刻意经营场面的剧作家之一是莎士比亚。卢卡契指出:"每个这样的场面都是不可取消的独立的个体,是一个完整的'单子'。……莎士比亚场面的戏剧综合是一种由事实归纳出来的综合。它是单一独立的个体之间相互作用而建立起来的。"③戏剧场面不仅是结构单元,还具有综合功能。谭霈生认为,戏剧场面是"体现戏剧本质的具体单元","以情境的集中性、完满性为基础"④。如果这是戏剧本体情境论的重要依据,那么这也可看作戏剧本体场面论的重要依据。

① 黄维若:《关于戏剧场面》,《艺海》,2013年第3期。
② 《名家漫话——王仁杰》,http://www.liyuanopera.com/QyhcDetailSID274.html。
③ [匈]卢卡契:《论莎士比亚现实性的一个方面》,载杨周翰:《莎士比亚评论汇编(下)》,中国社会科学出版社1981年版,第490页。
④ 谭霈生:《戏剧本体论》,北京大学出版社2009年版,第184、189页。

还有人认为,"戏剧是由场面和场面之间的连接运动方式构成它的本体"①。这里的"本体"不应只理解为本来形体,无意中道出了一个事实。进一步说,无论何种时代、国家、流派、形态的戏剧,"不可能没有场面,这便为场面成为任何类型的戏剧的内容与意义表现的基本单位提供了可能"②。既然戏剧场面具有结构性、功能性、普遍性,在笔者看来,还兼具内容与形式的内在一致性,戏剧场面就是戏剧的本体。

场面本体是戏剧本体众多说法中的一种,而且有大场面本体、小场面本体之分。大场面本体是以大场面为主导,常常与大题材、大剧场、大成本、大制作相关,大多体现于重要人物较多的戏剧,甚至是某些歌剧、舞剧、音乐剧。小场面本体是以小场面为主导,一般诉诸小题材、小演区、小成本、小制作。王仁杰常以"返本开新"为其剧作要旨,由此看来,他在返归歌舞本体、剧诗本体、抒情本体、表演本体的基础上,开拓的是小场面本体。

小场面戏曲并非王仁杰的开创与独创,而是返归中外传统戏剧的古朴形态。比分幕制更为自由的分场制,早就见诸古希腊戏剧、近代莎士比亚戏剧,以及中国宋元南戏、明清传奇。在宋元南戏、明清传奇中,场次以"出"的形式出现,每出除了念做舞的简单提示,重头戏就是唱,都有一套唱腔,而且每出含有 1 至 3 个场面,其中必有一个核心场面。以情节的单纯度而言,王仁杰的小场面戏曲更接近明清传奇,避免了宋元南戏中较多的宾白与枝蔓,而且大量运用"出"的古朴字眼作为其剧本单元。"传奇十部九相思",大多属于才子佳人题材、婚恋题材,这正符合王仁杰剧作的题材特点。

传统戏曲非常注重核心小场面的结构作用,往往会精雕细琢,甚至发展为折子戏。杂剧《西厢记》中的"偶遇""传简",昆曲《牡丹亭》中的"惊梦""寻梦",梨园戏《荔镜记》中的"投荔""破镜",以及后来越剧《梁山伯与祝英台》《红楼梦》、黄梅戏《天仙配》等剧目的一些经典片段,大多兼具折子戏的艺术质量。《打猪草》《绣荷包》《夫妻观灯》等民间小戏,大多是一个场次、一个动作的折子戏。现代梅兰芳主演的京剧剧目也采取分场制,注重小场面的雕琢,突出唱做念舞的表演成分,体现了传统戏曲艺术的精髓。如《宇宙锋》《贵妃醉酒》《黛玉葬花》等小戏,2 至 6 场,而

① 黄维若:《关于戏剧场面》,《艺海》,2013 年第 3 期。
② 胡润森:《戏剧场面论》,《重庆师范学院学报(哲学社会科学版)》,1999 年第 2 期。

《凤还巢》《抗金兵》《生死恨》等大戏,17至19场①,一个场次就是一个场面。这些场次的情节长短不一,其实都是场面的组合。梅兰芳最经典、用心最深的小戏,基本都是以唱做念舞为主要看点的小场面,而应景的大戏很多是戏剧冲突较为强烈、政治宣教高于表演艺术的大场面,并不适合梅兰芳本人的题材特色、表演特长。

小场面戏曲其实也返归中国古典文学艺术的美学追求,即彰显意象、意境的魅力。中国古典诗词,甚至是所有古典文艺,普遍追求意象、意境的内容构成与美学韵味,存在着抒情本体、言志本体、意象本体、语言本体等多种本体指认。小场面戏曲中的小场面,也注重戏剧意象、戏剧意境的营造,由一个或多个意象、意境构成,将丰富的情味蕴含其间。周宁认为,中国戏曲创造的舞台幻觉,"存在于诗意语言创造的意境中",而"戏曲意境是通过叙述与展示的两个渠道创造的"②。这些精心营造的戏剧意象、戏剧意境,在王仁杰戏曲以及中国传统戏剧中比比皆是。据说,王仁杰喜欢用毛笔字写戏,极力体现中国古典艺术的神韵,他的说法是:"用小楷写很累,这样就会惜墨如金,不会写得很啰唆。我不是想成为书法家,我自己用宣纸印稿纸,甚至写繁体字,我觉得写表现古人的唱词,用这种方式更能深入体会其中的意境。"③其唱词营造的意象美,场面营造的意境美,在当今戏曲作家中是独领风骚的。

总之,细腻抒情的小场面是王仁杰戏曲的艺术基石,在此基础上,综合了怨妇骚客的感情题材、曲折深致的心理刻画、优美自然的曲辞,构成了王仁杰戏曲的独特风格与文体。这种小场面戏曲诉诸舞台呈现,往往会再加上精湛生动的演员表演、小巧别致的舞台样式,因而是一种"形式空间化"的东西。近几年,王仁杰寻求戏剧题材与场面的突破,在保持抒情小题材、小场面为主的基础上,适当增加了一些大题材、大场面、热闹场面、复杂场面,如越剧《柳永》、梨园戏《蔡文姬》、苏剧《满庭芳》,有了帝王将相的戏份,登场人数较多,甚至涉及民族矛盾、社会矛盾,场面显得有点庞大、喧闹、嘈杂。这些尽管极力在大中取小、闹中取静,大多还是偏离了他原有的艺术特色;或者说变得有点不像他的作品,跟一般人的作品距离不大。

① 参见中国戏剧家协会:《梅兰芳演出剧本选集》,艺术出版社1954年版。相比梅兰芳分场戏曲对文戏的侧重、对情节的纯化,欧阳予倩的分场戏曲由于受到话剧思维的影响,过于铺排复杂情节,各色人物对话太多,有点偏离传统戏曲的本体特征。参见欧阳予倩:《欧阳予倩戏曲选》,湖南人民出版社1982年版。
② 周宁:《比较戏剧学——中西戏剧话语模式研究》,上海社会科学院出版社1993年版,第112、113页。
③ 苏丽萍:《"剧坛诗人"王仁杰》,《光明日报》,2012年1月7日,第9版。

二、小场面与人物心理

王仁杰戏曲大多是审视传统道德伦理的婚恋题材,且属于南戏系统、南方剧种,如梨园戏、昆曲、越剧、闽剧、锡剧、苏剧,这些情感戏若是在人物心理层面进行深度开掘,就容易创造精品。王评章认为,王仁杰"对文人、闺秀的心理、情感的理解,达到近乎洞察的程度","有时确实表明了写戏是求之于内心生活而非求之于外部生活,也使人觉悟到戏者细也,把人心写深写透即是"[1]。这里,我讨论小场面本体与人物心理的关系。

王仁杰戏曲中的小场面大多具有心理聚焦功能,逐层敷衍成篇,重点揭示人物的心理变化,对当代戏曲创作中人物与自我的心理冲突、传统与现代的文化冲突,都有一定的开拓作用。王仁杰戏曲对小场面的结构性凸显,与其对人物心理的深度关怀是密切关联的,只有场面较小、情节单纯,才可以对人物的复杂心理予以充分关注,不紧不慢地揭示得深致而错落。如果换成大场面、复杂情节,单个人物心理就很难得到充分关注,为了照顾大场面里的各种人物,或者推进整个剧情的循序发展,单个人物心理的戏剧性、节奏感往往也会被压制、牺牲。王仁杰戏曲以人物心理刻画见长,"虽然不以情绪为内容但仍然以情绪为结构形式"[2],将人物情绪心理凝聚成小场面展示的重头戏,兼顾情节与心理的两个表达层面,类似契诃夫心理现实主义的戏剧追求。如此处理,"心理状态丰富多彩的层次和抑扬顿挫的节奏出来了,戏和诗也都出来了"[3]。这种心理开掘的层次感、节奏感,得益于小场面连缀的特有结构。

在女人与文人的题材书写上,历来有些戏曲剧作家深谙此道。如关汉卿、马致远、孔尚任、田汉、杨兰春、顾锡东等人,擅长写人物的权力抗争,突出外在的社会冲突;白朴、汤显祖、孟称舜、魏明伦、盛和煜、徐棻等人,擅长写人物的自然人性,突出内在的情感抒发;王实甫、郑光祖、高则诚、洪升、王仁杰、罗怀臻等人,擅长写人物的两难处境,突出内在的文化冲突。在王仁杰戏曲中,文人大多是落魄、迂腐、畏惧

[1] 王评章:《王仁杰散论》,《剧本》1995年第8期。
[2] 王评章:《剧作结构与技巧的变化》,载《永远的戏剧性——新时期戏剧论集》,中国戏剧出版社2005年版,第27页。
[3] 王评章:《王仁杰散论》,《剧本》1995年第8期。

女人的文人,女人大多是已婚而遭变的怨妇、弃妇、寡妇,他们与命运作艰难抗争,犹豫不决,遮遮掩掩,万不得已而呈现一定叛逆思想。究其原因,古代中国人的理想人格与现实人格是严重脱节的①。这种文化心理的多重性、层次性被王仁杰用小场面的戏份给充分揭示出来了。

《节妇吟》第一场"试探"中,塾师沈蓉与寡妇颜氏相处三年,早已心生爱慕,临别前相见,喜不自胜。他唱道:"昔日曾隔锦屏,未识容貌超群。眼前惊鸿一瞥,果然新寡文君。曾嗟叹高深墙门,无缘亲近。今日天赐良机,偏在这离别时分!"会试在即,他只能遏止内心的欲望,唱道:"此地岂是临邛,谁人奏出凤求凰?她是清门节妇,我须且自重!"这种矛盾心理延续到第三场"阖扉",达到一个小高潮。颜氏深夜登门,企图一夜定情,沈蓉嘴里说"夫人,更深了,还有么话说?……夫人,更深了,你在这恐多不便……",唱词却是"见她双颊浮红晕,含笑默默无语。手抚裙裾,眼珠儿凝睇低头看。这般体态,先教人魂儿飞到半天!"嘴里接着说:"且住!还是先婉言请她返去,以表白我士人清操才是……夫人,你该返去了……夫人,有么话,请待明日再说。"精神需要与肉体需要严重脱节,理想人格与现实人格严重脱节,儒生沈蓉是如此,寡妇颜氏亦是如此。她主动投怀,遭到拒绝,唱道:"为慕你江淹才,自将名节尽抛开。今旦苦果自培栽,悔共恨,怎排解,教我怎排解?"这种大龄男女的自由恋爱,没有来自父母、社会等现实势力的阻挡,却有着来自节操、名誉等传统文化的阻挡,一般心理冲突便上升为文化心理冲突。一个多情寡妇,想出轨而不得,羞愤之下,断指明志,狠心且决心做一个名副其实的"节妇"。

《董生与李氏》中,被彭员外视为"腐儒"、中年未娶的塾师董四畏,口口声声自称"吾乃堂堂儒生,忍教斯文扫地?更哪堪授人笑柄,一世清名毁于兹"。被迫受人之托后,悔恨起来,唱道:"悔却当初受嘱托,君子竟在妇人后。害得我一路经书遮羞颜,不敢抬头走。"这种矛盾心理也一直贯穿于他与李氏的关系,言行、内外都严重脱节。寡妇李氏在第一场"临终嘱托"开始就自叹命苦,唱道:"乍吟白头,何曾到白头!游丝悬君命,冷月照孤舟。虽未效孟姜哭夫、绿珠坠楼,但恐望夫石畔,亦作

① 参见汪凤炎、郑红:《中国文化心理学(第三版)》,暨南大学出版社2008年版,第426-432页。对这种文化人格双重化的现象,我更愿意从宋明理学思想的核心辐射区域来观察,即朱熹思想作为"国教"后对南宋核心统治区域的江南、岭南(主要是其出生地一带)影响最大,而这些恰恰是经济最繁荣的区域,势必造成人们理想人格与现实人格的严重脱节。

了怨妇空自守。"随后,她跟颜氏一样敢于出轨,但比颜氏多了一些心计与手段,已经看穿一介腐儒的矛盾心理,于是将计就计,上演一出将董四畏深夜诱入闺房的"监守自盗"的好戏。见他上钩,她唱道:"笑你如蝇附膻,身后随去来。笑你夜攀东墙,失足蒙尘埃。闯深闺,胡乱猜,今夕你易入不易回!"见他尴尬,她唱道:"你,你这无用乔才,今生投了王八羔子胎。枉有贼心无贼胆,心想使坏使不了坏。阎王殿判你当男儿,贻笑天下究可哀!"一夜风流后,小寡妇李氏的心完全变了,爱上了活着的董生,再无死去的彭员外。最后一场"坟前舌争",是为他们的结合进行情与理的辩护。

对于王仁杰戏曲怨妇题材较多的现象,有人认为,"在女人中,青春少女是唐诗,是属于酒的诗。寡妇是宋诗,是属于茶的诗"[1]。所谓品茶,便是慢慢品味人物沉淀已久的心理、欲望的变化过程,而耐得住细细咀嚼的心理场景,一定是复杂而多重的。有人还指出:"从《节妇吟》开始到后来的《董生与李氏》对情感压抑中的性欲压抑逐渐显露出来,并且由'节剧'的隐约含蓄到'董剧'的清晰明白,不再像《枫林晚》中那样避而不谈,这不能不说也是一种进步。"[2]性欲与身体的呈现形态都是具有深层的文化价值与文化人格的,其中最值得欣赏的应是深层文化心理的改变。

王仁杰戏曲中,最核心的小场面往往是直接面对最难堪的窘境,这些窘境是主人公在感情生活中无法预料的,却又是剧情发展的必然结果,会让男女主人公陷入更激烈的心理斗争,承担更多的心理重负。《节妇吟》有两处:一是"断指",颜氏被沈蓉逐出门后,羞愤断指,唱了一大段心理复杂的唱词,是独角戏;二是"验指",儿子得官后,颜氏被皇帝验指、旌表,却变成全国女性的笑话,她羞愤自缢,死前又唱了一大段唱词(这里是个大场面,唱词未能深入人物心理深处)。《董生与李氏》有两处:一是"监守自盗",董四畏被引诱到闺房,进退两难,羞愧难当,反被骂得"好快哉也";二是"坟前舌争",董四畏自知食言,羞愧难当,跟彭员外的鬼魂争辩,唱了一大段心理复杂的唱词。《蔡文姬》最后的离别塞外一场,大段大段心绪复杂的唱词,甚至化用了蔡文姬的诗歌《悲愤诗》和《胡笳十八拍》,可谓淋漓尽致,令人泪下。此外,《皂隶与女贼》中的"三不可",闽剧《红裙记》中的"追夫",昆曲《琵琶行》中的"失

[1] 王评章:《王仁杰散论》,《剧本》1995年第8期。
[2] 刘姗姗:《不同的创作时代 相同的情感压抑——王仁杰"三寡作品"论析》,《戏曲艺术》2009年第3期。

明""余音",越剧《唐婉》中的"重阳新婚""沈园重逢",都是剧情的重大转折点,极为难堪的窘境、场面让主人公思绪汹涌、五味杂陈,都有一大段心理复杂的唱词,有的还是独角戏。这些一波三折的、最为难堪的窘境被王仁杰"狠心"开掘出来,大书特书,做细做精,充分揭示人物的心理特征与变化。

 对这些最核心的窘境场面,王仁杰往往刻意精雕细琢,积极探索各种心理描述手段,甚至动用了某些现代技法。运用鬼魂形式,隐喻人物内心的文化包袱,这些鬼魂既是传统戏曲鬼魂形象的继承,又是一种心理符号化的开拓,它们毕竟不在剧情进展之中,只是人物内心的幻象。如《节妇吟》中的颜氏父亲鬼魂、《董生与李氏》中的彭员外鬼魂,在最关键时刻跳出来,对人物施加心理压力。运用幻觉形式,呈现人物内心的欲望诉求。如《唐婉》中,再婚的唐婉备受压抑,精神分裂,新婚之夜,唱了一大段唱词,误将新人作故人,对昔日感情的留恋达到疯狂、幻觉的状态。《满庭芳》中,徐君宝的妻子被拔都掳去成亲,也是痛苦不堪,眷恋故人,眼前出现昔日与丈夫成亲的幻觉场面。《琵琶行》中,倩娘为白居易的长诗谱曲,对心中的白居易倾诉衷情,也是达到痴狂、幻觉的状态,还披上白居易送给她的红披风,整整一场的独角戏。曲谱甫成,双目失明,生命转化,余生枯槁。运用声音形式,凸显外界力量对人物的心理重负。《节妇吟》中,"验指"一场,不出场的皇帝对颜氏发号施令,令人更加恐惧、战栗,而"两指题旌,晚节可风"的圣旨颁布后,幕后传来天下女人们持续的笑声,"颜氏手持白绫,缓缓地走向深渊"。王仁杰戏曲还运用了停顿等形式来刻画人物心理。这些心理表现手段大体是属于表现主义的,有利于凸显人物的心理阴影面积。

 王仁杰戏曲善于利用小场面聚焦人物心理,并调动各种表现技法,其实是一种以小见大的写法。场面小,人物少,情节简,但有利于揭示灵魂的深邃、人性的哲理、文化的重负,也可以揭示虚伪荒诞的社会本质,对当代社会具有一定的解释力。剧中往往还安排叙述人的角色,兼具龙套角色,他们在各个小场面之间插科打诨、连缀点染,往"大"上靠拢,对社会与人心表达了辛辣的讽刺,也表明王仁杰的才子佳人戏剧并非沉迷于爱情世界,逃避残酷冷峻的现实世界。叙述人的社会讽刺的内容,不具有心理内涵,却是人物心理重负、文化重负得以形成的"大背景",即时代语境,与人物思想诉求一起构成戏剧的思想内涵。王仁杰一面尊奉孔孟儒学、赞美

"正人君子"①,肯定人的合理欲望(包括性欲),一面勾画酸腐儒生的可笑面目,讽刺世道人心的混乱无序,他自己也具有矛盾多重的文化心理,或许这些正是他下笔时所面临的"心理真实"。

由此可见,王仁杰的小场面戏曲的好处是,"小开口,深挖掘",叙事场面虽小,心理揭示却深,可以出情、出人、出戏。

三、小场面与戏剧景观

景观是戏剧与生俱来的要素,即与剧情、言词、演员、布景、道具等呈示性要素有关的看点。在亚里士多德的"戏剧六要素"、李渔的"戏剧六要素"里,景观乃至场面的概念都被笼统涵括其中。戏剧景观这种具有空间性、综合性的戏剧要素,大多集中体现于戏剧场面的单元,是戏剧场面承载了戏剧景观的内容与形式。在消费意识、空间意识日趋强烈的当代文化语境中,戏剧景观的概念被提了出来,成为戏剧创作必须追求的目标之一,即对可看性、观赏性的艺术诉求。尤其是一些大场面、大明星、大制作的戏剧,舞美景观的设计与堆积超出了剧情与艺术的特定要求,步入景观戏剧的误区。

这里,强调戏剧景观与制作景观戏剧是两回事,戏剧景观也不仅仅限于舞美层面,还有剧本最初对于可看性的预设与体现,其范围相当于文学景观。对于王仁杰的小场面戏曲来说,一些精心营造的、空间化的、形式化的小场面,在戏剧景观上往往别有一番风姿,体现出古朴典雅而又具有现代质素的意象美、意境美,在这里,"小场面戏剧"与"写意戏剧"被统一起来。王仁杰小场面戏曲的景观主要体现在情节景观、曲辞景观、心理景观等层面。

饶有意趣的故事情节是戏剧的第一道景观。在剧本处于构思、列提纲的最初阶段,这是一个必需的基本功。王仁杰戏曲虽然大多是小题材、小人物、小场面、小角度,但故事情节大多是曲折离奇的,被演绎得一波三折,甚至一波四折,最后的转折与结局往往出乎意料,有点让人哭笑不得。《董生与李氏》中,年老的彭员外死前嘱托迂腐的董四畏监视年轻娇妻的言行,谨防出轨,还要他定期到坟前汇报工作,这是离奇之一。李氏不堪被盯梢,将计就计,诱骗董四畏潜入自己的房中,一夜偷

① 正是这点,加上对原著的尊重,使得昆曲《琵琶行》中白居易与倩娘的关系,仅止于精神之交,全剧主题因此显得比较单薄。

欢,让他无地自容,这是离奇之二。董四畏到彭员外坟前自责,与鬼魂辩解,这是离奇之三。这种曲折离奇的故事情节,在《节妇吟》等其他剧作中比比皆是。这些戏剧情节仿佛是运用了科学实验的方法,验证人心的常与变,在特定情境中,无论常还是变都显得有些奇特。在王仁杰眼里,这种情节特性是"荒唐",即汤显祖所言的"奇趣"、李渔所言的"无奇不传"。"荒唐"不仅是情节特性,还是主题指向,因为这些可笑、冷静、温婉、包容的小喜剧,对社会、文化、文人、人性进行了善意的讽刺,令人忍俊不禁,具有较强的可看性。王仁杰表面上尊奉文化传统,属于有点文化保守主义的立场,但作品中流露出的思想价值并不传统、保守,体现出现代性的一些因素,甚至具有一定哲理色彩。这是戏曲艺术对待文化传统的正确姿态。盲目而自大的文化自信,与当代人性基本需求相违背,往往是开历史倒车的一种借口,欺骗观众与民众。

 诗意浓郁的曲辞是戏剧的第二道景观。王仁杰戏曲中的唱词,基本都是古体诗词形式的,尽可能包含一些古典意象、古代典故,历史文化气息浓郁,同时尽可能揭示人物的特定性格与心理,以人物的内心独唱为主。正如斯丛狄评价契诃夫的,"将社交谈话不断地过渡到孤独的诗歌,这正是契诃夫语言的魅力"①。在擅于描写古装女性题材的现当代剧作家中,郭沫若的话剧、徐棻的戏曲,也有人物的心理刻画,但台词、唱词往往是现代白话、现代诗歌的形式,与古装题材有点不相宜。王仁杰的唱词、台词,不仅还原古代文化,而且还原古代字句、方言字句,极为尊重古装题材的"历史真实"。这种古雅清丽的"剧诗"风味,直追古代王实甫、白朴、孟称舜的遗风,具有强烈的审美趣味。而且,他的古剧种尽可能沿袭传统的曲牌体格式,曲辞极具古典诗歌趣味。因此,他被称为"福建最后一个古典戏曲诗人"②。平心而论,他的古体诗词艺术若是见诸《中华诗词》刊物③,可能会被淹没,寂寂无闻,但是见诸古装戏曲作品,则是大放异彩,成就斐然,具有很强的可咏性、可听性。古代著名戏曲剧作家往往兼具诗人、词人的身份,由此造就一些著名的诗剧或剧诗,王仁杰正是这样的剧作家,而当前擅长写作古体诗词的戏曲剧作家已是少之又少。

 ① [德]彼得·斯丛狄:《现代戏剧理论》(1880—1950),王建译,北京大学出版社2006年版,第30页。
 ② 王评章:《王仁杰散论》,《剧本》1995年第8期。
 ③ 古体诗词作为中国古典诗歌传统的赓续形式,自"五四"以后一直延续至今,拥有一批痴迷的写作者,本人即是其中一位,对古体诗词艺术可谓深谙此道。

就剧本文本而言,复杂纠结的人物心理是戏剧的第三道景观。这是人物主体的客体化,是戏剧景观最深邃的部分,尽量满足受众对人物心理世界的窥视需求,有时甚至达到残忍、变态的程度。王仁杰戏曲中,人物对待婚恋、情欲、人生的复杂心理,往往被揭示得客观逼真,欲说还休,而且心理层次转换较多,大段独唱唱词较多,将特定的心理、情绪、情感表达得淋漓尽致、富有美感。对人物心理的开掘,他还结合运用了某些表现主义手法,显示出一种可供观瞻的舞台形式感,具有"形式语义学"的意义,而这种驾驭与掌控是比较理性的,便于中国一般观众接受、品味。可能正因如此,他没有运用更为前卫的意识流写法或漫无边际的内心独白。

王仁杰戏曲以及福建省梨园戏实验剧团剧目创作屡获成功的秘诀,其实是小场面思维、折子戏功夫,加上离奇曲折的剧情、诗意浓郁的曲辞、复杂纠结的心理。王仁杰的小场面戏曲诉诸舞台呈现,其戏剧景观范围还涉及表演、舞台的层面。这些貌似在剧本文本之外,实则由剧本提供充足的展示空间。

以唱词为主体的表演景观。剧本偏重文戏,以唱词为主体,显在动作提示少,潜在动作暗含多,预设出大量的唱功戏、做工戏,唱做兼具,而且大多集中于一些安静的小场面予以观照,便于导演、演员潜心自由发挥。在这里,演员尽可能运用一些程式化的表演,无论是本剧种的还是其他剧种的,甚至创造新的表演程式,尽显特定戏曲剧种的艺术魅力,促进戏曲表演艺术的发展。以唱词为主体,极少对人物肢体动作、肢体语言进行干预,有利于演员充分发挥自己的表演技艺,将各个小场面塑造成理想的表演文本与表演景观。这些戏剧将每场戏做足,即使被隔离开来,也是场面相对独立、很有欣赏价值的折子戏。曲润海如此评价王仁杰:"他把表演的主动权给了演员,绝不提供在舞台上垒铁木、冒白烟的方便。"[1]王仁杰的曲辞优美风雅、酣畅淋漓,道尽女性复杂细腻的心思,像元代郑光祖一般,"声振闺阁",以致一些女演员争着请他写戏,以主演他的戏为荣幸。曾静萍、梁谷音、李敏等演员,凭借主演他的戏,大多获得中国戏剧"梅花奖",甚至获得"二度梅",还有其他全国性舞台表演奖项。

以场面为主体的舞台景观。王仁杰戏曲大多运用小场面连缀结构,凸显小场面的艺术凝聚力、概括力与表现力,而这种小题材、小阵容、小场面、小空间的戏剧,

[1] 曲润海:《读王仁杰剧本的感触》,《福建艺术》2012年第2期。

自然而然地适合运用小平台、小演区的舞台样式。这不是造型偏于奇特、观众容量较少的小剧场形式，而是将大剧场予以小剧场化，改造、打扮成小清新的舞台样式。这类似古代戏曲的勾栏形式，又是剧场形式的"返古"。主演区形制较小，布景灯光富有诗情画意，时空转换自由灵动，舞美简练、写意、空灵，是当代的写意戏曲形态。这种极简舞台，"三分实，七分虚"，介于传统戏曲与现代话剧之间，极力营造"写意空间""空的空间"，属于一种"贫困戏剧"。这里没有时髦物体布景的堆砌，没有现代声光电的炫耀，"富裕戏剧""土豪戏剧"的做派，都是王仁杰在构思、写作剧本时就极力规避的。这种小场面、小演区的戏剧营销模式对于小地方、小剧团、小剧种而言，是因地制宜、量体裁衣的，避免了盲目的大投入、大制作可能招致的经济困境。

简而言之，王仁杰戏曲在其"返本开新"理念的指导下，凸显了小场面戏曲的形态，也凸显了戏剧的小场面本体的特征。这种特征可以从小场面与戏剧结构、人物心理、戏剧景观等三个层面进行观察、论证。小题材、小人物、小场面、小空间，是王仁杰戏曲的"四小"特色。这种戏剧的场面显得宁静、圆润、纯粹、精细、清雅，让人静静欣赏角色的表演与心理，再加上一壶清茶，便散发着中国传统名士隐士的无限闲逸之趣。这种文人题材较多、情节场面安静的"文人戏剧"，也是审视人物文化心理的"文化戏剧"，有点类似京派文学家汪曾祺的作品，是地道原生的"中国戏剧"。

最近两年，王仁杰退居二线，而曾静萍主演的梨园戏改编剧目《御碑亭》《朱买臣》，以及《吕蒙正》《陈三五娘》等，基本沿袭王仁杰拓展的小场面戏曲的路数，在全国各地巡演，引起较大反响。它们可谓是成功复制王仁杰戏曲的类型模式，小题材、小场面、小舞台、重内心。这种由王仁杰及福建省梨园戏实验剧团探索出来的戏剧模式、戏剧形态，也逐渐被全国各地的戏曲创作借鉴、吸收。时下兴起的重演唱、重内心的小剧场戏曲现象，如京剧《马前泼水》等，以及注重场面组接、串折联场的戏曲新形式，如上昆典藏版《牡丹亭》、湖北花鼓戏《十二月等郎》等，与这种小场面戏曲都具有艺术观念上的相通之处。

第六章　戏剧视觉化转型的总体思考

以上各章分别论述视觉文化语境下当前戏剧在观念、手段、形态、本体等层面的视觉化转型,分析其具体体现,指明其重要问题,并结合特殊个案,单列进行深入讨论。本书的剩余部分,尚需对这场戏剧改革中的重要现象与问题再度进行审视,提出综合性、总体性的思考,主要在创作与生活、人性本体与形式本体、现代化与民族化等层面展开。

第一节　创作心态、倾听生活与风格追求

努力适应当前艺术形态综合化、视觉化、景观化、形式化的现实,重点是保持与时俱进、不断创新的年轻心态,在"新的综合"中如何贴近现实生活,处理好题材内容与艺术形式的关系、小众文化与大众文化的关系,形成属于自己的艺术风格。创作风格的多元化是戏剧艺术高度成熟的重要标志。

一、更新创作心态

文化心态是文化生态、戏剧生态中最深邃、最柔软的部分,与文化价值、文化精神密切关联。1980年代中后期,戏剧创作者的整体文化心态是年轻的、活跃的、创新的。1990年代以来,在视觉化、空间化、景观化、形式化的"四化"转型中,很多创作者的观念、技法无法适应新时代的审美需要,要么过于陈旧保守,要么过于激进偏执。

当前戏剧创作日益功利化,使创作者压力过重、笔头艰涩、缺乏灵气,即使是一些青年创作者也受固有思维模式的较深浸染,时常呈老气横秋状,心浮气躁,审美趣味远离自己的同龄人,远离时代精神。文本创作偏于保守,戏剧范式偏向老年人的接受心理,这是戏剧艺术发展走向畸形的两个重要表现。已故剧作家王正曾经

痛苦而诚恳地扪心拷问:"我们到底怎么了,都被挤上了一根独木桥?"①在这里时间似乎凝固了,即使出现了一个本应令人欣喜的好戏,人们也没有反应,没有激情;在这里一切似乎只有重复,即使冒出一个可用时兴的导演技巧和装置技术排得生动活泼的剧本,最后拿出的仍是一幅老面孔。笔者拟用两句顺口溜以形容之:"老的搞不了,小的不想搞,中间的发牢骚";"老的观念旧,小的没基础,中间的尚未熟"。后续的窘境是,中青年编剧突然放弃戏剧剧本创作,转而主要从事电影、电视剧、网剧的剧本创作,因为它们的报酬丰厚,可以名利双收。

创作者结构失衡、年龄老化,最容易导致创作心态复杂、老化,这种现象存在于全国许多省份和地区。试想一个省份、地区的戏剧创作,若以一批即将退休的创作者为主力,勉力支撑局面,其情形和前景会是如何?我们强调培育创作新人,既是为了传承事业,也是利用他们不拘章法、敢于突破的冲劲,来重新否认成熟而固定的艺术观念,宏观调控艺术发展的走向,使戏剧创作稳中求变,具有更强的艺术包容性和社会适应性。新世纪新起点,我们的日常社会生活貌似平淡无奇,人们的创新精神却正得到大力的张扬,艺术观、戏剧观正处于激变的浪尖,老作者创作心态的调整及其知识结构的更新、新作者艺术创造的崛起及其综合素质的提高都已迫在眉睫。

已有的辉煌成就往往转化为我们的长久的心理重负,使得创作心态趋于平稳守旧。有些老牌戏剧大省,经过前一二十年的探索积累,创作经验、运行机制都较为成熟,但是那种建立在集体主义时代的创作体制,在当前的市场经济条件下,受到理所当然的围困与挑战,造成了创作文本的失语和运行机制的失范,戏剧创作势必徘徊不前,跌入低谷。目前,我们的文化体制改革正在深化,为创作体制的改革和探索营造了良好氛围,实行优化组合、引进竞争机制,也已成人们的共识,但创作者的个人价值观尚需重构,戏剧界的文化立法有待完善。

很长时期里,每年争夺大奖的阴影笼罩着创作者和管理者。为了获奖,投排新剧目求稳求正,以迎合以老专家、老领导为主的评委们的口味,价值难免前喻,心态难免老化。试想,某个号称年年获奖、戏剧大省的省份,一旦没有获得文化部"文华奖"或中宣部"五个一工程奖",其后果将会怎样?虽说胜败乃兵家常事,但文化投

① 王正:《我们这一代人》,《广东艺术》2001年第2期。

资政策在缺乏科学立法的前提下,是一项令人尴尬和头疼的事情。近几年,文化部"文华奖"急剧缩减获奖作品数目,从上百个缩减为十个,这是好事,可以降低"评奖戏"的温度,让更多的剧目走商业演出的道路。

事实上,文化活跃地区、经济发达地区不是每年都获全国大奖,但他们的戏剧创作一直搞得有声有色,在全国很有影响力,以致各地竞相效仿。这些地区戏剧创作的可圈可点之处,不是多获大奖,而是运用"三多"出人出戏:多用新观念,多创新形式,多演时尚戏。近年来,四川人民艺术剧院、镇江市艺术剧院、深圳大学艺术学部,聘请名编名导,接连推出了《未来组合》《快乐推销员》等几部青春音乐剧的名作,在社会上引起强烈反响,成为当前全国戏剧创新与商演的佼佼者,成为都市时尚戏剧的"青骑士"。这些地方的戏剧生态呈现为年轻性、开放性的状态,文化价值具有并喻性、后喻性,追求文化精神的舒展和生命能量的释放,以证明我们"活"得多好,而不是我们"做"得多好。

影响戏剧文化心态与文化价值的外在要素,主要是文化、政治、经济。在戏剧历史进程中,这三者往往并峙为"三国演义",相互较量,不断调整。在漫漫长路上,其实唯有文化(精神的或物质的)与人谈心,白头偕老。一部文化史就是一部心灵史。在经济被奉为盟主的当前时代,有些人由文化奇才转变成商业奇才,有些人仍坚守文化艺术和生命终极价值的一隅。而未来世纪经济学终将与心理学并驾齐驱,因为随着社会的前行,人们的精神心理需求日益突显,文化的调适作用终会重振雄风。所谓"文化与经济一体化",其性质跟"文艺为政治服务"相差无几,其理念表述十分模糊暧昧,总有些取代之嫌。这是文化在一定历史条件下必然作出的生存抉择,同样都会带来创作者自尊与人格被抽空的问题。我们的剧作者不可重复"革命的罗曼蒂克",也不可重复"商业的罗曼蒂克",最需要表现的戏剧模式,不是"经济+爱情",而是"经济/爱情",是一种情感与价值的弥补和填空。

一个理想的创作者,应该总是坚持年轻心态、个人趣味和民间立场,沉入生活的海洋,深入思考、探索作品中情感与形式的各个层面,既对当代人的生存际遇以及社会精神面貌进行梳理和呈现,留下一代人的精神印记,又创造出一些"有意味的形式",具有鲜明而独特的艺术风格。

二、倾听生活声音

笔者不是简单的形式主义者,对戏剧剧目的题材选择与生活质感有着极为苛

刻的要求,强调戏剧创作观照现实与真实,体现生活本身的重量与质感。哪怕不是和谐的,而是粗糙的、痛楚的、隐秘的、不安的、郁闷的、愤怒的。传统的真善美的文艺标准,其实不是统一的。真实是内容与思想层面的最高要求,无论外在还是内在,都要合乎真实,敢讲真话。什么叫真实?存在即真实。优美是语言与形式层面的最高要求,与真实关系不大。善良的标准可有可无,因为善与恶总是相对的,人言人殊,挂在嘴边的善绝不是善。

在当前戏剧创作生活中,轻一度、重二度的"泛创作"现象较为严重。脱离一度创作的坚实基础,而在二度创作上搞"三大"模式,由此造成剧团的沉重负担,并危及剧团的后续生存和持续发展。戏剧的文学性不仅指剧本的文学品位,也应包括导演、演员、音乐、舞美等其他艺术人员的文学素养。苏珊·朗格说:"只有转变为诗人的画家(或建筑师、雕塑家)才能理解剧作家在其剧本中通过文字表达出来的指令形式,并进而把这种指令形式变成人们能够看见的形式。而把整个作品——文字、布景、事件——引向创造的最后阶段的正是那些集演员、诗人于一身的人。"[1]

当前,伪现实主义、伪古典主义戏剧充斥舞台和市场,是因为有些作者的文本制造即使违背了生活逻辑和人物情感逻辑,只要合乎某种运作模式和现实需要,也会大行其道。话剧《地质师》的作者杨利民坚持在大庆生活,评剧《三醉酒》的作者张福先至今不离开农村,他们凭着本真的艺术直觉,总想寻找更多更好的石油和麦子。作为创作者,你是否经常回到自己熟悉的故乡,是否拥有属于自己的生活与创作的后花园,而不是流于"报章(影视、小说)—书本—讨论—再讨论"的操作模式?赵树理是当代作家中在深入生活上最能坚持的一个,他曾在一篇经验谈里讲,长期深入生活对创作有四大优点:一是久则亲,跟那里的群众的感情很融洽,忘也忘不了;二是久则全,对人对事了解较全面,并有了发展的眼光;三是久则通,对生活的理解不是孤立的、简单化的,能够融会贯通,看到多方面的联系;四是久则约,也就是具备了对生活的高度概括能力[2]。这是对一个成熟的创作者的基本要求,或者说是一个成熟的创作者应该具备的基本能力。

可能因为集体综合创造较强,戏剧固有规律难以超越,受行政、投资等多方面

[1] [美]苏珊·朗格:《情感与形式》,刘大基、傅志强、周发祥译,中国社会科学出版社1986年版,第71页。

[2] 转引自洪子诚:《当代中国文学的艺术问题》,北京大学出版社1986年版,第42页。

的影响,戏剧创作的整体风范,历来不如作为单纯个人行为的文学创作那么来得便捷,来得自由,来得地道,来得更接近生活的原生状态。如果说"赵树理模式"是一种传统的笨拙模式,请问当代的创作与生活的关系模式是什么?难道流行的系统操作能代替切实的生活经验吗?

现在有人在谈论创作的"自恋"与"他恋"的问题,这实际上是主体性问题的另一种说法。经过一段历史时期的发展变化,有些基本的、敏感的文艺问题往往会重复出现。自恋当然不能仅仅理解为私人化写作,而应该包括创作者主题把握和艺术呈现的独特个性。没有自身独特的生活感悟和对自己内心的开掘,没有将自己作为时代和生活的个案感应者的执着精神,是很难写出触及神经、拷问心灵的作品的。对于外部世界,特别是自己较陌生的生活区域,也只有入乎其中而出乎其外,将抽象的他恋转化为深切的自恋,才不至于是门外闲谈和隔靴搔痒,没有一种现实疼痛感。

当代文学是当代人学,当代文艺建设是当代人的建设,这需要我们在文艺作品里倾注当代意义上的人道审视和终极关怀。所幸的是,近来一些戏剧作品的平民意识或精英意识渐趋加强,勇于真实反映普通人的生存现状和内心诉求,展示我们现实生活的困境,以及价值追求、伦理道德上的迷茫与徘徊。有的对历史进程中的悲剧因素提出质疑与批判,有的对现实背景下的生活遭遇作出温情的表达。假如我们的戏剧长期沉迷于"可见的人""景观戏剧"的狂欢,偏离"可见的精神""人的戏剧"的轨道,戏剧消亡的命运就在所难免。

剧本创作的关键问题已不是写什么和怎么写,而是为什么写,这是逼视剧作家心灵的一面明镜,尚未麻木或油滑的剧作家应该为之一动,这也是追问我们为什么排戏的基本前提。写作应是剧作者的必然的内在需要,是作者通过沉浸于生活深处有许多的真心话要对观众诉说,有鲜明的切肤之感要与人们交流切磋,这种源自人文主义和现代传播学的内心焦虑,才是我们创作的原动力。如话剧《无话可说》较多地从直觉上描述我们的精神状态,令人感慨不已,真的达到无话可说的审美境界。这可能就是我们急切需求的精神食粮之一。

与为什么写相联系的一个问题,是自由创作的风气。自由创作既体现在题材内容上,也体现在形式技巧上。目前,我们的戏剧创作方式基本上仍是拨款验收型,外部条件对戏剧创作的内容与形式介入过重,有时自由创造完全变成了机械劳

作。在很多情形下,创作者除了要表现自己的生活感悟外,还要表现别人要求表现的东西。这种创作方式既影响了创作者的艺术个性,也影响了创作者深入生活的积极性。我们的艺术体制有待进一步改革,我们的戏剧投资渠道有待进一步拓宽,社会企业资金、开明人士赞助的注入,有助于将强劲的艺术功利主义行为压缩到一定的限度。

 当代戏剧创作在进行各种式样的艺术探索时,一个重要转变是由紧张激烈的情节关注转向人的内心表现。这与整个20世纪文艺创作"向内转"的向度取得了一致。现代心理学的发展使人们更关注人们的内在世界的真实,对于文艺作品中的人物来说,只有内心精神世界才是我们可实在地触摸的事物。沈虹光在《丢手巾》的"提示"里写道:"舞台上将要出现的是极普通、极平淡、日复一日的生活中的一些场面","为什么要用夸张的戏剧手法来简化生活呢?琐细和平实也有让人心惊的蕴含"。从追求戏剧性到表现生活之流,从绚烂归结于平淡,只有这个时候,戏剧才真正将手掌贴近了普通人的心灵。许多优秀作家都经历了从追求激烈紧张的戏剧冲突,转到更关注人物的微妙细腻的内在情感的重大变迁。过分注重情节的紧张激烈,只关心短时间内让观众得到最大的精神冲击,是第一阶段的技艺炫耀,真正的艺术家更注重作品延绵的内在思想和意义的传达。一部作品不以舞台的炫人耳目为指归,最重要的是让人的心灵达到条分缕析的程度。

 事实上,20世纪八九十年代,中国现实主义戏剧在经历一些变化的过程中,越来越贴近我们的内心世界,越来越透彻、深邃、澄明。在创作维度上,戏剧创作不再关注重大题材,不再追求史诗画卷,而是将普通人的生活场景、生存境况推向前台,切入角度比较小,体现为一种心灵触碰与抚摸的"生活戏剧"。在表现手法上,它们将现代主义的某些手法不着痕迹地融合到现实主义艺术表现中,而且大多运用小剧场的形式,以便突出人物与观众的心灵对话。然而,2016年文化部"文华奖"实行改革后,要求"坚持唱响主旋律、传递正能量"[①],这种"生活戏剧"又变成了"歌颂戏剧"。

 从某种意义上说,现代生活是当代戏剧创作最应关注的题材,它是戏剧创作的熔炉,离开了它,戏剧艺术的现代化和现实合理性就会打上许多折扣。为满足观众

① 文化部办公厅:《文化部办公厅关于印发〈文华奖章程〉的通知》,发文日期:2016年5月17日。

认识和审美的双重需求,现代戏剧作家必须行走于生活前沿,对丰富复杂的生活本身充满激情,处理好捕获到的种种关系,将自己的生活认知和感悟真实而充分地表达出来。假如这种生活认识和感悟不是自己的,或者不够真实而充分,就会令人无话可说,先辈们创造了"沉默"一词,竟有泽被后世的一大功劳。在过去的三十年中,戏剧创作虽然受过一些限制,走过一段不该曲折的道路,但在创作者积极干预现实生活的艰苦努力下,还是产生了一大批富有时代气息、兼具认识和审美功能的优秀作品。现代乡土剧是中国戏剧的主要类型之一,传统农业社会在改革开放的时代背景下,天然蕴含着丰富的文化意味。相比之下,现代都市剧有些力不从心,略输文采。都市作为现代文明的前沿,戏剧界对其很感兴趣却不好把握,容易导致价值失范,一脚踩空。随着改革开放的深入,中国都市人的人生观、爱情观、价值观正发生巨大变化,我们的戏剧创作及时展示了当代人情感价值躁动、蜕变的过程极其富有质感的精神状态。

在当前的戏剧创作中,在现实主义方法得到显扬后,现代性观念在乡土题材、都市题材的戏剧作品中开始急流勇退,对传统文化精神的留恋和归依更多地被表达出来,现实主义犹如四合院围护着我们的心灵。这不能简单归结为文艺政策对剧作家创作观念的干预,而是当代人在喧嚣杂沓的物质影像下,心底企图保持一份人类性情的本真。这类主旋律早就在黄梅戏《未了情》、眉户戏《迟开的玫瑰》等一批1990年代的作品中得到彰显与体现。它们有一个共同的特点,就是强调人的家庭责任感、社会责任感,强调真情、奉献的社会价值,主人公作出奉献的前提都是热爱生命与生活,因热爱而生真情,而见真金。

"现实主义精神"的形成,既来自独特地域文化、西方文化的长期浸润,也来自对丰富现实生活的独特把握。一些创作者从基层调到高层,从天南调到地北,脱离了原来熟悉的、借以发挥艺术特长的独特生活土壤,创作水平逐渐风干枯竭,甚是可惜。工作调动是正常的,但创作态度是不正常的。生活认知受限是可以理解的,但生活态度傲慢是不可理喻的。老一辈作家、艺术家在这方面反倒是很好的榜样,真实地面对生活,真诚地拥抱生活。如孙犁、赵树理、周立波、柳青、浩然、张炜等中国现当代乡土作家,就懂得守望自己的精神后花园,时刻深入乡村,"融入野地"。

有人说:"作为一个精神事务的劳作者,我们没有理由回避现实的苦难,回避当代面临的生存境遇。用所谓的当代体验去写作历史,是很难传达出我们时代生存

深处的声音的。回到当代,并不是简单的题材转换,而是要对当下现实掩盖下的精神本质作出反应。因为我们既不能逃避生存,也不能逃避生存环境,回到当代,就是说要站在自己所处的生存现实上,出示一种写作的勇气——一种直面生存的勇气。"[1]在艺术表达方式丰富多彩、谁都敢于"一戏一招"的今天,包括先锋戏剧、商业戏剧、主旋律戏剧在内的戏剧创作,如何切近原汁原味的社会人生,如何面对人生和精神的苦难,如何表现人的欲望要求和意志力量,如何体现文学艺术的"此在"原则,倒是我们更应该警醒和努力的初始而永恒的东西。

三、追求形式风格

在戏剧形态转型一章,笔者谈论过当前中国戏剧创作对类型化、风格化的追求。其实,风格化与类型化、模式化迭加在一起,是一个坏事,除了商业化的目的,只会淹没创作者的个性精神、独特风格。这里作为一种戏剧主张,笔者呼吁一种个人风格的形式诉求。

无论社会文化思潮如何变换,在任何国家的任何时代,切实厚重、空灵优美的文艺作品都会受到热烈欢迎。外国的《天边外》、中国的《同船过渡》就是这样永葆艺术生命力的作品。人们将它们所运用的创作手法,命名为"心理现实主义"。两剧将"航海远行"的心理理念如此真实自然地嵌入人物的性格与言行,让舞台剧的心理解释力大放异彩。船长形象是水文化中具有人性魅力的重要部分,与匪首、客栈女老板、流浪汉等文艺形象一起,成为人们用以傲世达生的精神利器。剧作家本质上无异于诗人,目光总是在陆地与大海之间徘徊、漫游,边走边想,写着"榆树下的欲望",搭着"人性的积木"。

题材选择、对题材的处理方式及其主题提炼的不同,与作品风格有重大的关联。同样是"昭君戏",马致远的杂剧《汉宫秋》写王昭君迫于内外压力而成为退兵的交换品,在出塞中途投水自尽,作品充满哀婉的情调;郭沫若的话剧《王昭君》写她不屈从君权的淫威,表现了反封建、争自由的时代主题,全剧风格激越;曹禺的话剧《王昭君》写她主动请求和亲,促进民族团结,全剧洋溢着明朗欢快的色调;2019年李玉刚主演的歌舞剧《昭君出塞》,集中写她是民族和平的化身,因为是民族化的

[1] 谢有顺:《终止游戏与继续生存——先锋长篇小说论》,《文学评论》1994年第3期。

歌舞剧,且有先进的舞美设计理念,全剧散发着诗意空灵的气息。创作风格的独创性与作家、艺术家的创作个性密不可分。风格是作家、艺术家创作个性与戏剧情境造成的相对稳定的整体话语特色。戏剧家和戏剧作品不能没有自己的艺术风格,它是戏剧家个人独特的世界观、艺术观、审美趣味、艺术天分与才气等综合因素造成的,是对其整体艺术水平的一种检验和展示。

1990年代以来,我国戏剧创作取得了令人瞩目的成就,产生了一批名家名作,但就整体发展态势来看,还缺乏鲜明的风格。戏剧的繁荣不能依靠"一枝花"支撑局面。纵览中国当前的戏剧创作,虽拥有一些个人风格、集体风格和地域风格较突出的戏剧作家作品,但绝大部分创作者和剧团的艺术风格模糊不清,风格意识薄弱,没有鲜明而坚定的风格追求。这是戏剧丧失艺术本质和内心自我的不适反应状态。有些戏,由于考虑到经济效益和社会效益,集体化、高层化的综合创作随之增强,因而淡化削弱了创作者独特的个性风格。如何正确处理二者的关系,是戏剧构作与管理的一门学问。在市场经济条件下,创作者的艺术创造力、艺术个性应该是被解放了的,更有条件干一番空前绝后的事业。在艺术人员趣味相投的基础上,我们可以组建自己的戏剧工作室,实行制作人制,按市场规律独立运作,以风格吸引人。

戏剧创作普遍追求地域特色是好事,但地域特色替代不了艺术风格。在"景观戏剧""文化戏剧"的情节中,简单穿插一些民俗风情,只是一种外在包装,而要形成艺术风格,还得进行融合、过滤。其关键是分清个人与集体的文化心理内涵,分清对地域特色的历史认识和当代理想。无论从社会横向还是个人纵向看,风格都是多样化、绚丽多姿的。风格的清醒追求者,总是以自己的方式梳理生活,日积月累,层层深入,稳中求变。风格的最高境界是随心所欲,出神入化。

有的作品在艺术上出现新的探索,会引起人们的非议和创作者本人的惶惑,有的创作者原本具有创新精神,却简单地以不合时宜为由,压制自己的个性特征。由此看来,缺乏艺术勇气的人到头来也只会被动地从众,流于循规蹈矩。戏剧主要是一种观赏形式,但有时也容许是一种阅读形式。这样定义可以让有些风格怪异的剧本有其存在的历史空间。将戏剧剧本分类为"场上剧"和"案头剧"两种,不过是表达对戏剧文学性差和自由投排资金短缺现状的忧虑,而实际上有许多剧本因各种原因没法立于舞台,没法与人们见面,这些"灰色资料"也理应进入当代戏剧史的

研究视野。

　　戏剧史上的繁荣期常呈现出艺术流派风格的多元化,如元杂剧时期出现本色派和文采派的并峙,明传奇时期出现临川派与吴江派的对立,而清代中期至民国,京剧更是出现流派纷呈、令人眩目的局面。戏剧风格的多样与成熟,只会催生戏剧艺术的累累硕果。独特的艺术风格是作家、艺术家的最高审美追求,是他们的人脸识别图、二维码,没有这个,他们的名字将无法被区分开来。一位俄罗斯学者认识到:"表演艺术家将会懂得,风格乃是他投入其创作中的最珍贵之物,好像最终只是由于它才值得进行创作。"① 这句话适用于所有的戏剧工作者,而且是抗拒类型化、模式化、集体风格化的最好良方。

　　笔者所一再强调的理想戏剧形态是"当代诗剧""写意戏剧",在"诗意空间""空的空间"中展开叙事,充分发挥假定性、写意性的手段,坚持演员表演与空间表演相结合,因而对诗意风格情有独钟。这里点到为止,不作展开。

第二节　形式本体与生命本体的兼容

一、在形式本体与生命本体之间

　　前文说过,景观戏剧的本体是空间表演本体,它可以分解为形式本体与生命本体。由于剧场性、表演性、大众性等特殊限制,戏剧的空间表演叙事有别于小说、影视的空间叙事,应当兼顾空间景观与生命诉求、空间表演与演员表演、空间实景与空间虚景等层面的辩证关系、"间性"关系。

　　对于艺术的生命本体与形式本体的认识,历来的学者们容易陷入谁是第一本体、谁决定谁的迷津与困境。俄国美学家什克洛夫斯基认为,不是内容决定形式,而是形式决定内容,艺术作品的核心要素是独特的艺术形式,而内容思想只是艺术形式的附属物。他认为,"新形式的出现并非为了表现新的内容,而是为了代替已失去艺术性的旧形式"②。他还认为内容与形式的划分不科学,主张代之以材料和形式的二分法。德国美学家本雅明高度肯定新技术体现了新内容、创造了新时空,

① 叶涛:《演艺妙语》,上海文艺出版社1995年版,第344页。
② [俄]维·什克洛夫斯基:《散文理论》,刘宗次译,百花洲文艺出版社1997年版,第31页。

但并非一味讴歌技术主义、形式主义,认为"现实的那些非机械的方面就成了其最富有艺术意味的方面,而对直接现实的观照就成了技术之乡的一朵蓝色之花"①。这是他对艺术作品形式与内容的辩证关系的认识。童庆炳在《文学理论教程》中认为,形式与内容的关系应该是内容形式化与形式内容化的辩证关系。一定的材料和内容规约着相应的表现形式,同时必须充分形式化,融入表现形式中,符合形式美的规范。

因此,在视觉化、空间化、景观化、形式化的"四化"转型中,戏剧艺术应该兼容形式本体与生命本体,运用合适的艺术形式表现合适的情感观念,不可只侧重其一端。有些问题剧、观念剧、客厅剧,讨论的成分很多,肢体动作相对较少,思想大于形式,缺乏富有意味的形式感。有些乡土剧、非遗剧、歌舞剧,歌舞的成分很多,内容思想相对贫乏,形式大于内容,模式化痕迹很重。戏剧的表现形式固然应该不断变革,但必须依托于时代生活与深刻思想,也只有与有价值的内容思想联手出击,才有社会意义与效果。著名导演查明哲排演过广为人知的"战争三部曲"(《死无葬身之地》《纪念碑》《这里的黎明静悄悄》),王晓鹰执导过发人深省的《死亡与少女》《萨勒姆的女巫》《哥本哈根》,这些作品都是形式本体与生命本体在最高意义上的完美结合。王晓鹰的自述颇具代表性:"我喜欢这样的戏剧:在尖锐程度和紧张程度大大超出日常生活可能性的戏剧情境中,在近乎极端、近乎残酷的人生境遇中,灵魂受到逼迫,生命遭遇窘困,人物不得不在这样特殊的情境之下做特殊的挣扎和特殊的选择,于是人格释放出特殊的力量,人性焕发出特殊的光彩,灵魂在特殊的关注和拷问中呈现出特殊的品质和意义。"②徐晓钟对此十分赞赏,并认为王晓鹰善于"创造诗化意象来物化自己的哲思,激发观众的思索"③,是哲理、诗情与美的形式的三结合。

中国传统文艺的本体往往被描述为情感本体、情志本体、人性本体、生命本体。基于笔者对生命哲学的理解,它最好被描述为生命本体。生命维度包含了情感、意

① [德]瓦尔特·本雅明:《机械复制时代的艺术作品》,王才勇译,中国城市出版社2002年版,第112页。
② 王晓鹰:《遭遇法西斯与灵魂拷问——〈死亡与少女〉导演补白》,载《从戏剧假定性到诗化意象》,中国戏剧出版社2006年版,第213页。
③ 徐晓钟:《关注和拷问灵魂的戏剧——王晓鹰〈从戏剧假定性到诗化意象〉序》,载王晓鹰:《从戏剧假定性到诗化意象》,中国戏剧出版社2006年版,第2页。

志、知觉、情绪、人性、人道、欲望等人类的基本状态与基本需要。本书多次提及"人的戏剧"的概念,其实基于启蒙理性、现代人文的目的,而"启蒙"的概念主要源自康德的道德形而上学、启蒙运动的启蒙理论。笔者曾经指出,以个人主义、人道主义为核心的"人的戏剧",是"1920年代话剧创作的发展目标,甚至是整个现代戏剧创作的发展目标,对中国现代戏剧的发展与建设产生了重大影响。它昭示出这样一个事实,即现代戏剧只有体现出现代人学价值和人文理性精神,才能有助于戏剧的现代化和国民的现代化"[1]。从当前的视觉文化语境来看,从中国当代戏剧的发展来看,其核心价值恐怕只能剩下人道主义、人本主义,而个人主义、个性主义似乎很难实现,很难存活。其复杂性、副作用难以预料,笔者在《人的问题与人的戏剧——1920年代中国话剧创作研究》一书中对此已有预料。

受尼采"重估一切价值"的影响,霍克海默、阿多诺认为,启蒙理性是一种道德形而上学、一种工具理性,是强行推广于人、使人丧失自我意识的思想专制,其结果会带来"群众文化"与"文化工业",实现对社会、个人乃至自然的全面控制,出现新的悲剧与毁灭。因此,"启蒙运动是群众性的欺骗"[2],"启蒙运动所摧毁的神话却已经成为启蒙运动自身的产物"[3]。从马克思对资本、商品、人本的唯物辩证法的研究看,资本、商品、劳动成为现代社会关系的根本利益,拜物教、拜金主义、剩余价值就在所难免,它们"指认一种人们无意识发生的对社会存在物(关系)的崇拜,并且是颠倒了物相(假象关系)"[4]。人们在劳动、消费、生活中将自己异化为物的奴隶,失却了自然本性,呈现为一种类本质与类人,一种集体主义的疯狂而迷醉,对戏剧中的各种视觉景观亦是如此,那么个人主义、个性主义就是一种不切实际的精神改造活动。思想与文化层面的"现代性"已经遭到"拜物教""主体性""多样性""本土性"及"后现代主义"的联合围剿,变得莫衷一是,面目模糊。列斐伏尔认为,"人类的不幸——也是人类的伟大所在。人类从自己的局限性中引出了特定的、人性

[1] 陈爱国:《人的问题与人的戏剧——1920年代中国话剧创作研究》,东南大学出版社2016年版,第2页。

[2] [德]马克斯·霍克海默、西奥多·阿道尔诺:《启蒙辩证法》,渠敬东、曹卫东译,上海人民出版社2006年版,第152页。

[3] [德]马克斯·霍克海默:《启蒙的概念》,载《霍克海默集》,曹卫东编选,上海远东出版社1997年版,第47页。

[4] 张一兵:《回到马克思——经济学语境中的哲学话语》,江苏人民出版社1999年版,第664页。

的无限性。这种无限性包含、摆脱并克服处在自然生存中的无限性,因而可以称为:人类力量、认识、行动、爱、精神——或简而言之为人性"①。人类只能以"总体的人"为核心的人道主义、人本主义克服异化、物化,克服种种弱点和局限。

鉴于此,笔者在"写意戏剧""文化戏剧"的建构中,在其思想价值层面,只提宽泛意义上的生命本体,主要表现为生命哲学意义上的生命意志、生命诉求。前文说过,戏剧艺术的各种本体是不断改革、进化的,形式本体与生命本体的齐头并进,还需依靠一些先锋戏剧来完成,而作为"否定的精灵"的先锋文艺,亦被西方马克思主义美学家视为自己的同路人,具有社会的、精神的、审美的、结构的批判作用,具有文化激进主义的色彩。比格尔认为,"随着历史上各次先锋运动的到来,作为社会亚系统的艺术进入自我批判的阶段",最激进的先锋派"开始批判作为一种制度的艺术,及其在资产阶级社会中的发展进程"②。这里的艺术体制批判是与文化体制、社会体制的批判联系在一起的。当前中国,许多地方文化部门监管的戏剧创作中,多层面的实验和探索难得一见,戏剧观念和技巧趋于陈旧、匮乏,艺术追求呈现出模式化、样板化和随机性。笔者拟用一打油诗以形容:"多样多元都是草,中国素喜一边倒。主人无奈是民众,息鼓偃旗走正道。"戏剧缺少实验和探索,就缺少生存和发展的内在活力,这或许主要归因于整体性时代氛围的改变和我们对戏剧理想信念的淡化。

1980年代以来,北京、上海、广州、南京、杭州、成都的戏剧舞台坚持传统与现代并存,形成了多元化的戏剧发展格局,涌现出一批具有现代意味的戏剧作品,如《野人》《潘金莲》《鸟人》《恋爱的犀牛》《我爱桃花》《切·格瓦拉》《金龙与蜉蝣》等,一时振奋人心。这些作品在思想内容上对传统观念提出大胆的质疑和挑战,在艺术形式上强调标新立异,打破常规。它们尽管存在着一些艺术不足,但体现出某种时代需要,给人全新的艺术感受,散发着多姿多彩的春天的气息。上海更是利用广收博采、新旧不拒的海派特点,在戏剧创作上注重国际文化交流,与国际接轨,努力与其国际大都市的形象相吻合,让文化艺术成为都市日常生活的重要组成部分。

① [法]H.列斐伏尔:《人类的产生》,载复旦大学哲学系现代西方哲学研究室:《西方学者论〈1844年经济学—哲学手稿〉》,复旦大学出版社1983年版,第177页。
② [法]彼得·比格尔:《先锋理论与文学批评科学》,载[英]弗朗西斯·马尔赫恩:《当代马克思主义文学批评》,刘象愚、陈永国、马海良译,北京大学出版社2002年版,第165页。

拥有丰富生活积累的创作者,没必要有一种形式焦虑感,形式运用自然而然即可,没必要标新立异。沈虹光观看高行健《野人》时的兴奋和感动,说明她对戏剧实验是深怀敬意的,至于她本人,有一句话说得熨帖:"非不能也,乃不为也。"沈虹光的戏剧不乏时空结构、情节模式上的摸索,但布景上从来不注重精细的描绘,只是大致勾勒出一个框架,给二度创作以充分的再创空间。在一些剧作中,她更强调向戏曲借鉴虚拟性,淡化复杂的背景,突出有限的人物。随着现代戏剧艺术的演进,人们越来越感到写实性布景的局限,开始充分地将虚拟性带入戏剧演出中。在虚实相生的艺术处理中,戏剧获得了一种整体的象征,人生的真谛除蕴含于老人的言谈外,有时竟潜藏于儿童的游戏中。《同船过渡》中,这种儿童歌谣的形式运用变得内在而自然,虚实结合,并带有更强的煽情性与超脱性。"让我们荡起双桨,将船儿划向远方",这个旋律的不断出现使戏剧中充满理想主义的诗意色彩。尽管高爷爷和方奶奶都已经进入人生暮年,但他们心中仍抱有美好的憧憬,仍倾听未来的召唤。江边的汽笛声和来来往往的船只尽管未纳入人们的视线,却填充了人们的想象空间。

从某种意义上说,现代生活是当代戏剧创作最应关注的题材,它是戏剧创作的熔炉,离开了它,戏剧艺术的现代化和现实合理性就会打上折扣。为满足观众内容认识和形式审美的双重需求,剧作家必须行走于生活前沿,对丰富复杂的生活本身充满激情,处理好捕获到的种种关系,将生活认知和感悟真实而充分地表达出来。假如这种认识和感悟不属于自己,或者不够真实而充分,就令人无话可说。当代戏剧创作的价值属性,大致可分为国家话语、知识分子话语以及民间话语,三者往往交错混杂,莫衷一是,或各行其是。戏剧评奖的思想标准也只是其文化价值的初步评定。可以肯定的是,一部戏剧作品的文化价值形态往往只能以一种为主,具体选择何种类型的历史姿态,创作者对此必须首先有清醒的认识。在一定意义上,戏剧不过是代替自己立言发声,是创作者用以表达个人生活认识与感悟的一种外在物质形式。创作者通过戏剧舞台这种东西言说的是个人话语、民间话语还是国家话语,这是混淆不得的,也逃避不了的。

一般说来,一个国家或地区的戏剧发展格局,总是依据其文化传统、时代精神、经济实力和政府倡导等系数而形成的。如德国拥有骄人的传统文化资源,就高度重视传统经典歌剧的对外文化交流和对青少年学生的艺术教育,怀旧情绪较浓。

美国是面向世界、面向未来的国度,严肃艺术(民族艺术)、流行艺术(通俗艺术)和探索艺术(实验艺术),常年活跃在全国各地的舞台上,而这种多元化的戏剧格局在其文化立法上得到明确划分和分类管理。中国正处于一个全面发展的时代,各种创作方法和舞台样式都应该在戏剧创作实践中相互制约、促进,共同发展。我们理应坚信,自有文字以来,任何思想、理论和创作方法,在每一个历史时代都会萌发存在,不过有或隐或显、或多或少、或杂或单之别,因历史气候的孕育、旋转,都有自己合理的身份与命运。新历史主义之所以会站在当代角度去重构历史,不过是想求证所抒写的时代同当代应有的精神契合。推近及远,正所谓历史惊人的相似。眼前盛行的"跨文体写作""跨剧种戏剧",难道不是先秦文学"杂著化写作"、秦汉"百戏杂陈"的历史回响吗? 由此,也可得知所谓后现代主义与前古典主义二者均为创作时尚的内在原因,它们骨子里不过是同一种东西,是一种循环与重复。

 值得警惕的是,如果生活贫乏、言之无物,再新的创作方法和技术手段也是枉然。斯坦尼斯拉夫斯基指出:"为什么所有新的东西都遭到某种有趣的玩具那样的命运? 人们一下子扑向新东西,然后大失所望,然后弃置不顾,接着又醉心于另一种更加新的、更加短命的东西",是因为"在极大多数情况下,这是一种为形式而形式,是缺少内容的形式,不善于创造内容的形式"[①]。培根在《新工具》中,将"从各种哲学教条,以及从错误的证明法则移植到人心中的假象",称为"剧场假象"。他认为:"因为照我的判断,一切流行的体系都不过是许多舞台上的戏剧,根据一种不真实的布景方式来表现它们自己所创造的世界罢了。"[②]培根对"剧场假象"的批判表明,一些虚构的故事情节以及虚假的思想观念,容易借助戏剧艺术的表现形式,在剧场中频频上演,"寓教于乐","教化万民"。也就是说,"戏者戏也",剧场是演戏的地方,天生具有制造社会假象、人生假象的本领。一些脱离实际生活的景观戏剧,一些宣传教条思想的景观戏剧,正是利用了剧场的这一属性,以大量的景观展示、视觉冲击来满足观众的感官享受,麻痹观众的思想探寻,最终"对真理和艺术犯下了双重罪过"[③]。

 ① [俄]斯坦尼斯拉夫斯基:《斯坦尼斯拉夫斯基未发表的札记:舞台是演出生活的场所》,白嗣宏译,《外国戏剧》1980年第1期。
 ② 北京大学哲学系、外国哲学史教研室:《西方哲学原著选读(上卷)》,商务印书馆1981年版,第351页。
 ③ [德]黑格尔:《美学(第三卷下册)》,朱光潜译,商务印书馆1981年版,第268页。

任何时候,此在的外界和内心生活是一切文艺的基础,特别是现场性很强的戏剧。我们运用特定的方法技巧,目的是表现特定的生活内容,两相结合,发现和创造富有意味的形式,才能既给人美感和情感,使簇新的创作方法和舞台样式具有生活的底蕴与依托,才能产生广泛的社会影响,占据一定的历史空间。

　　戏剧创作是剧作者的历史塑形,同时也要求导演、舞美、音乐都要有合适的戏剧理念和理想的戏剧样式。所谓一戏一招,也说明每个戏都有理想的表现样式,创作者的笔尖、鼠标、手指都直达心灵,直达现代声光电的戏剧舞台。问题是我们有些创作者的创作思维还滞留在时间的海岸和浅海区,缺乏基于活跃舞台、诱惑观众、众神狂欢的艺术理想与精神追求。黄佐临从导演的角度,对最理想的戏剧文本提出"主题明确,人物鲜明,矛盾冲突尖锐,结构严谨,戏剧性强烈,语言生动,潜台词丰富,艺术构思完整、独特,哲理深高,戏剧观广阔"等十大要求[①]。该观点是对我国20世纪的戏剧探索历程的一个科学总结,较为简明、公允,力求使戏剧各个艺术要素都具有戏剧性、形式性,并在戏剧空间表演叙事中得到完美的结合,呈现出一种雅俗共赏、尽善尽美的戏剧形态。

　　这比较迎合我们被造就的民族现代审美趣味,比较迎合我们对于戏剧主题能够具有多义性和哲理深度、戏剧偏重于塑造新的人物形象、戏剧具有较强的综合性和可看性等层面的价值期待,具有较强的启示性和引申性。"哲理深高、戏剧观广阔"的问题,不仅是当年的黄佐临极为关注的重要方面,也是21世纪之初人们极为焦虑而必须面对的重大课题。当然,如果你不同意以上的说法,趋同于"日常生活的悲剧性",或是"情境说",或是各种后现代主义戏剧,这倒是戏剧有望复兴的征兆。实质性的问题是:在这个全球影视艺术五彩纷呈的时代,还有什么样的戏剧舞台样式、表现手段可以跟它们相抗衡? 在这个戏剧边缘化的时代,戏剧还能干什么? 令人深思的是,有些理论探讨和艺术实践在1980年代中期至1990年代初期,早就得到深入进行,我们现在开展后续努力和重新尝试,倒是有些强弩之末的味道。

　　构建形式本体与生命本体和谐并进的理想戏剧形态,涉及创作者的当代意识和当代审美观照。惠特曼说:"过去、现在和将来不是脱节的,而是相连的。最伟大

① 黄佐临:《漫谈"戏剧观"》,载《我与写意戏剧观》,中国戏剧出版社1990年版,第283页。

的诗人根据过去与现在构成了与将来的一致。"①在文化时空的构造上,戏剧艺术的基点还是现在,是当代,是人自身的现实性。当代意识不是强加于人的,而是新的时代对戏剧创作的总体要求,是基于我们生存环境、艺术素质和社会整体文化心理而产生的。就戏剧创作来说,应该是从当代意识的优美形象中体现出当代对于生活的意义与目的、对于人类的前途、对于生存的永恒真理的见解,突现时代的总体气质、精神追求和价值取向,隐含着一种走向未来的召唤。这类"理想戏剧"即使构成不了当前戏剧创作的主流,也堪称是当前戏剧创作的水晶。创作者也要注意研究普通观众的审美心理反应过程,注意尽量将自己的当代意识与观众的审美定式融合起来,并加以引导。

二、《大荒野》:形式主义与情感主义的哲理诗

下面集中讨论著名话剧作家杨利民的《大荒野》——戏剧创作的形式本体与生命本体和谐并进的典型范例。

1980 年代,在多元文化的语境下,在现代文明的刺激下,一些话剧作品将镜头对准农业大国的组成单元——乡村或村镇,对其特定的历史文化和风俗人情进行观照,极大地促进了现代乡土戏剧的发展。十年之间,著名作品有李杰的《高粱红了》《田野又是青纱帐》《古塔街》,郝国忱的《榆树屯风情》《昨天、今天和明天》,刘锦云的《狗儿爷涅槃》《乡村轶事》,陈子度等人的《桑树坪纪事》,沈虹光的《寻找山泉》,罗剑凡的《黑骏马》,车连滨的《蛾》等。这些作品灌注着强烈的生命意识、文化意识,是对地域文化心理结构的揭示,对传统文化和现代文化的反思,蕴含着复杂深邃的思想内涵,而且艺术表现上大多将现代化和民族化融合起来。其中,《桑树坪纪事》《狗儿爷涅槃》还代表 1980 年代中国现实主义戏剧的最高成就。

如果说 1980 年代的乡土话剧将传统文化与现代文化的对比表现得淋漓尽致,那么 1990 年代以后的乡土话剧就很少有开拓创新的意义空间,这和剧作家的乡村生活体验、时代的思想文化氛围等有着很大的关联。此时期,一些农村现代戏兴盛起来,承续着传统文化与现代文化的对比话题,而且拥有歌舞化、景观化的表现手段,足够赢得广大观众的喜爱。相比之下,这时期优秀乡土话剧作品的数量急遽下

① [美]惠特曼:《〈草叶集〉序言》,伍蠡甫、蒋孔阳、秘燕生:《西方文论选(下卷)》,上海译文出版社 1979 年版,第 507 页。

滑,位居戏剧创作、戏剧获奖的配角地位。三十年间,值得提及的作品如下:孟冰的《桃花谣》《黄土谣》《白鹿原》《平凡的世界》,陈健秋的《水下村庄》《水上饭店》,张明媛的《野草》《一人头上一方天》《风刮卜奎》,李龙云的《荒原与人》(改编版),杨利民的《大荒野》,杨宝琛的《北京往北是北大荒》,查丽芳等人的《死水微澜》,石零的《老宅》,阿来的《尘埃落定》,田沁鑫的《生死场》,孟京辉的《活着》,牟森的《一句顶一万句》,王宏等人的《陈奂生的吃饭问题》等。它们对人物精神世界的描述具有历史感,而且在问题的反映上大多是曲线式的。它们大多是现当代文学名著的改编,依靠重新阐释混日子。

杨利民的话剧主要是写地质工人题材,从不同方面去写,同时总是渗透着浓厚的荒原黑土情结与地方文化气息,在题材上具有较强的突破性与杂糅性。从乡土戏剧的角度而言,真正可以归之名下的,大约是《大荒野》和《黑草垛》。《大荒野》既是地质题材,也是乡土题材,其大荒野的自然背景、老梁头的朴实人性、牧牛婆的农民身份、扭大秧歌的舞蹈等,都可以将该剧纳入中国当代乡土戏剧的作品谱系。该剧于1992—1993年期间,在北京、哈尔滨和大庆总计演出了100余场,于2005年被人民文学出版社收入《中华戏剧百年典藏》。该剧的最大特色,是着重表现人的生命意识与生存困境,主题思想和表现形式都进入哲理思索和诗性表达的层面,像是一首当代乡土戏剧的哲理诗。

老梁头与牧牛婆的黄昏恋,给人以感伤、悠远的回味。在老梁头的徒弟大毛嘶哑凄凉、寻觅爱人的歌声里,老梁头和寂静的荒原出现在观众眼前。他背着手电筒,握着扳手,沿着小路检查气井设备,身后还跟着一条老狗黑子。这种重复出现的场面,既表明老梁头工作上的尽职尽责,也表明他生活上的枯寂孤独。荒原上没吃没喝,连多余的人和动物都没有。寂寞的守井生活,让老梁头得到人生价值感的满足,因为这井"连着千家万户的取暖、烧饭,这口井要是一伤风感冒,出点啥事儿,那全城人就都得打喷嚏、发高烧"。其实,工作的责任心和崇高感不能填补情感的空缺,对爱与生命的渴望使他怜惜身边每一个活物,一棵小树、一只土拨鼠、一颗豆芽,甚至一只吸血的蚊子。幕后的戏是,他年轻时终年漂泊奔波在外,无暇顾及家庭,妻子劳累过度早逝,儿子也不能给他一点精神慰藉。

老梁头与牧牛婆的邂逅,就在大荒野中的气井旁边。两个饱经岁月沧桑的老人,在空寂辽阔的荒原里相遇,并没发生年轻人一见钟情式的爱情游戏。他们表现

出的是一种友谊式的恋情,他们的情感要比年轻人花前月下的爱情故事更加深沉,更加深刻。太多的阅历已在他们心上磨出老茧,对于外人,他们存有各自的戒心。老梁头毫不客气地阻止牧牛婆在气井旁抽烟,向她炫耀自己工作的重要性,并用"回老家了"掩饰老伴的离去。牧牛婆也不遗余力地编撰一个美丽的梦境,在她的描述里,多病早衰的丈夫成了围捕牛群的好汉,年幼夭折的儿子成了秋天还要回家看她的孝子。他们用语言和想象构筑起自尊的栅栏,这栅栏却无法真正捍卫他们内心的虚弱。对亲情的渴望,对人间温暖的思慕,让两颗孤独而善良的心逐渐靠拢。在扭大秧歌的舞蹈之后,他们心里相互有了对方的位置。终于,他们敞开心扉,像大荒原所做的那样——坦荡而不乏柔情。但是,命运早已为他们预备好了陷阱。老梁头心里一直记挂着死去的老伴,牧牛婆心里一直记挂着死去的儿子,也就是说,活人的此生幸福一直为死人的阴影所笼罩,他们放不下传统伦理道德的底线,为此而犹豫不决。

更大的陷阱在于,正当他们准备冲破心理牢笼、开始新的人生旅途时,牧牛婆因年老而将被送进敬老院,老梁头还未退休就猝死在工作岗位上。人生绚丽的晚霞还未来得及充分展现,就已结束了,让人不得不怀疑整部话剧的主题,到底是赞颂人情的温暖,还是嘲讽命运的悲哀。这实际上就是一种生存困境,人类在孤独荒凉的人性荒原中产生强烈的精神需要,这与孤独荒凉的人性本身是一种对抗力量,因而不可避免地形成了生存困境。更准确地说,这是人与人自身的矛盾,自尊的栅栏阻碍了人对爱情和幸福的及时追求,缺乏一种敢爱敢恨的原始力量,当爱情和幸福擦肩而过,唯有后悔莫及。

除了两位老人刻骨铭心的情事,大毛与小丽的情事同样令人动容。大毛那嘶哑凄凉、寻觅爱人的歌声,成为贯穿全剧的特有心理氛围,喻示着粗犷纯朴的男人——黑土地对一份情感与价值的悲剧性追求。工人大毛与宾馆服务员小丽的爱情始于大荒野,他们躺在大草地上,望着蓝天白云,接吻做爱,体现了一种回归自然的自然人性。就像《黑草垛》里的香草与小土匪,在黑草垛里接吻做爱。但这只是一时的意念,城市比荒原更具有诱惑力。大毛从荒原调回城市,力图和女友在一起,但是小丽心猿意马,跟一个倒腾汽车的商人去了南方,他只得返回荒原。南方是一个充满物质欲望、人性泛滥的地方,小丽鲜嫩的肉体被人轮番玩弄,除此之外什么也得不到。在被人抛弃后,小丽经受不住打击而发疯,成了城市欲望机器的牺

牲品。她不得不对炫目的都市生活表示惊恐，疯疯癫癫地回到荒原，迷蒙之中，知道自己是要寻找昔日的恋人。而执着于爱情的大毛，也一直在四处寻找着她。耐人寻味的是，两个年轻人在城市与荒原之间，在彼此寻找的路途中，"老是整岔道儿"，不知道"蹲在一个地方守住"。

这两个历经人生波折的年轻人，冥冥之中总是被无形的力量播弄。编剧出于好心，让他们终于相互找到对方，有一个惨痛而温馨的结局。但是对比之下，总是站在分离器边远远望着老梁头的牧牛婆，即使"蹲在一个地方守住"，终究还是因各自的心里疙瘩，成了没有结果的守望。如果说小丽的回心转意是现代人向传统伦理道德的融合，那么他们"老是整岔道儿"，则是表明人类自身的生存困境，也就是说，人类自身无法协调精神操守与物质欲望、传统道德与现代文明之间的矛盾，人与人之间在各种价值取向上相互矛盾，相互折磨。那么，作为广泛意义上的人类就应该警醒，即使是人物走了回头路，也是不应被轻易宽恕的。因为只有莫大的悲剧，只有痛楚的生离死别，才能让人类对生命产生永久的敬畏之情。大毛与小丽是如此，老梁头与牧牛婆亦是如此。

剧中还有一个重要角色，"荒原狼"黑子。它是一只与老梁头一样面临生存困境的"会说话的狗"，始终忠实地陪伴主人，以动物的身份给主人提供人性的慰藉，这本身是对人类生存与能力的一个嘲弄。与老主人在爱情面前犹豫不决不同的是，它敢爱敢恨，毫不掩饰，隔三岔五跑出去，跟几个母狗疯玩交配，体现出大荒野一样的自然本性。然而厄运还是降临到了它身上：两个猎人来荒原打猎，由于没有打到什么猎物，他们便将枪口对准了黑子。人类已经饥渴得疯狂了，变得饥不择食、穷凶极恶。遭受重创的黑子顽强地扑倒他们，逃了出来。最后，奄奄一息的黑子找到老主人，告诉了主人最后的一个隐秘：它本是荒原上的最后一只狼。人类的肆意活动早已破坏了它们种群的生存领地，为了个体生存，它不得不将尾巴翘起来，变成一只狗的模样，与人为伍。也就是说，它不得不藏起骄傲、凶悍的本性，伪装成一条怯懦、媚俗的狗。它留恋于老梁头的善良人性，以为这就是人类的本性，是人与动物、人与自然能够和平相处的一个条件。

作为最后一只"荒原狼"，黑子以它特有的狼性提醒着人类：它们从不像人那样去干蠢事，它们敢爱敢恨，热爱生命，当生存环境被愚蠢的人类破坏后，它们委曲求全，为人类退化成狗类，人类却还在步步紧逼。黑子重创于猎人的枪口之下，暗喻

着人的残忍远甚于狼,人类不是向自然膜拜,向"天人合一"的世界图景努力,而是征服、改变乃至毁掉自然。如果说两位老人和两个年轻人相互映衬着,诉说的是人类自身的一些人性困惑,那么"荒原狼"黑子则是显示了人与自然之间的严重矛盾,在某种程度上来说,大自然是人类之母,大自然的秩序和生态被破坏了,人类生存的宇宙性依托就失去了根本。在另外一层意思上,"荒原狼"黑子代表的是生命的原始力量与源头,它匍匐于人类的饲养与瞻顾,本身就说明人类生命原始力量的丧失,生命本体失去真相,就不可避免地陷入重重的生存困境。

由此可见,该剧是一部在形式与情感层面都具有探索意味的乡土戏剧,表达了作者对人类社会与人生命运的深层拷问,充满了哲理思索和生命意识。该剧在时空的设置上就鲜明地体现了这一点:"最遥远的荒原深处","历史和未来之间的一段人生"。也就是说,作者将哲理思索和生命意识置于广袤的时空进行观照,探索人类生存困境的动因、表现、恶果以及问题解决的可能。作者的笔力不在于谴责孰是孰非,或者说到底归罪于谁,而是让人物自身去亲身体验这种恶果,去反思自身的行为和经验,也许这才是最具有价值的东西。剧中已成疯女的小丽,回来寻找失落的荒原与恋人时,说:"我从最热闹的大都市来。你知道吗?我到这儿来,整整走了两个世纪。我路过一个地方,有一座世界上最高的摩天大厦,可它是用女人的死胎奠的基础,是用男人的谎言铸造的台阶!它高大无比,遮住了太阳,使你感到孤独,寒冷。"疯人的疯话痛斥了现代文明的虚伪与脆弱,指出了它威风凛凛的背后所隐藏的虚弱与可鄙的本质。

生命的源头与力量似乎还是在"大荒原,大日头,大月亮"里,在人与自然的和谐图景里,在人类纯真无邪、"宽敞透亮"的心境与行为里。剧中,老梁头与狗的一段对话也充满玄机。老梁头说:"黑子,你说这人活世上怪不怪?小时候,我们家乡门前有条河,河也不宽,浪也不急,我就总想过那岸看看。爹就骂我:有啥好看的,都一个样!我呀就不信,总觉得那岸有新鲜事。后来,我长大了点,就偷偷游到了对岸,结果回头一看……嘿,这岸跟那岸真差不多。这边牛吃草马吃豆,那岸也是牛吃草马吃豆。再后来,那条河干了,两岸的人跑过来跑过去的,真叫我爹给说着了——都一个熊样!"狗说:"我从前呆的地方是一片美丽的草原,后来人们把草给烧了,说在上面种粮食,结果,没过一个秋天,大风沙把土地淹没了,人们又拼死拼活地在上面种草。我们动物也搞不明白,大家都在瞎折腾什么?人们把自己的才

能,常常用于毁灭自己。"这段对话里蕴含着两个具有张力的事实,即对他者的想象和对大地的掠夺,但它们都指向一个事实,即人类的无穷欲望、人类的愚行。或者说,人类是一个很不安守本分的生物群落,他们注定要通过种种"瞎折腾",来毁灭自己的美好理想与生态环境。

该剧还体现出杨利民戏剧一贯的诗化品格,乃至是一部象征主义戏剧。在他的剧作系列中,如果说《黑色的玫瑰》表达对爱情的诗性敬意,是一种粗朴的、浅层的表达,如果说《黑色的石头》《黑草垛》赋予一种自然物质以美好的人文价值,是一种主题性抽象,那么《大荒野》的诗化程度是全面的、彻底的、永恒的,超越了一般事物与题材的限制,显示出当代乡土戏剧哲理诗化的一路。在某种程度上,它与车连滨的《蛾》有些相似,具有寓言性质,但是它的意蕴显然比后者丰厚。它的副标题是"春夏秋冬的抒情",实际上就是一首流淌不息的宇宙抒情诗,如同徐徐唱响的一支人性哀歌,朴素婉约而意味无穷。该剧并不是以情节的曲折、冲突的跌宕吸引人,而是以人物细腻丰富的内心情感打动人,以大毛粗犷的歌唱和黑子粗犷的倾诉震撼人,其质朴简练的语言风格、其富有质感的独白语言,本身就是很有价值意义的诗句。大毛的歌唱和黑子的倾诉,恰好是现代与前现代的两极,用诗性歌喉唱出现代人的现实无奈与原始记忆。

高行健的《野人》也是哲理诗化的,也是表达人与人、人与自然关系的,但是全剧过于抽象,被所谓的叙述体戏剧架控,弄得支离破碎,缺乏细腻贯穿的情节和震撼人心的魅力。也就是说,《大荒野》的哲理诗化,是以叙事线索的贯穿和人物情感的深化为基础的,只有如此,才不至于将观众或读者从作品中"间离"出去。该剧还反复营造着这样诗意的气息,四季变换的景色、血红的落日、广袤的荒原、孤单的天然气井,春夏秋冬在大荒原里不断流转,无限循环,这一切似乎都在提醒着人们:人与自身、人与他人、人与自然的对抗与交流,是一个恒久不变的话题,如何"合目的"地解决与应对这些话题,是我们必须进行讨论的提案。由此可见,该剧是一首乡土哲理诗,是对人类的生命意识和生存困境进行揭示的诗歌。

它还有一个更高级的表现方式,就是通过象征意象的创造,拉开生活与艺术的距离,为人们创造出一个具有主观性的客观世界,一个具有原始神秘主义色彩的价值参照体系。老梁头住在气井旁的值班房里,而这里"四周是无尽的荒野;一堆堆大个的干草垛,显得神秘而温柔;一片片亮亮的小湖,眨动着回忆的眼睛",所有的

自然环境都如同一个"现代童话"或"一首小诗",在内质上与"荒原狼"的意象无疑具有协和性、一致性。这里的荒原象征着朴素、坦荡、热忱的人心,"荒原狼"的灭绝象征着人性的泯灭,老梁头与牧牛婆的相恋相失以及疯女小丽的重返与迷失,象征着人性的回归与徘徊。人类在人性的大荒野中企图回归自身,其路途注定是艰辛的、漂泊的。

"大荒野"是杨利民为自己戏剧所选择的文化平台,为中国当代戏剧带来一股烛照人生的质朴粗犷的文化底蕴与文化精神。他曾经被称为"大荒野中的老牛仔",这与"荒原狼"的指称几乎没有什么差别。这里的"大荒野",应当涵括地老天荒的"北大荒"的自然环境,是当代众多有过知青下放经历的小说家、戏剧家纷纷言说的对象。与同期的"北大荒戏剧"相比,生于本土的杨利民有一个属于自己的鲜明看法:"大荒野"不是一个被人类征服、建设的对象,也不是人性丑恶、不可捉摸的象征;它就是它,本身具有永恒的自然价值与生命价值,一种热烈质朴、自由舒展的人道主义精神,这也就是"黑土地文化"自身的具有前现代意味的文化精神。由此,他将自己的戏剧生命建筑在"大荒野"上,而《大荒野》就是"大荒野"上绽放的一朵美丽的奇葩。

第三节　中国戏剧的艺术景观与技术景观

一、假定性、"空的空间"与写意戏剧

1990年代以后,在视觉文化的时代语境下,中国当代戏剧逐渐强化空间意识、景观意识,而且在"三大"模式的影响下,大多偏重富裕空间、多媒体空间的构建与呈现,将演员表演的主体地位让位于符号表演、舞美表演、媒体表演。本书有意彰显"空的空间""诗意空间"的作用,主张运用中国戏曲的写意性、假定性,旨在充分利用艺术想象的潜能、"舞台经济"的原则,以便建立"写意戏剧""中国戏剧",符合中国人的传统思维与传统哲学,避免失去文化之根。

作为写意艺术,中国戏曲的时空观始终是自由的,突破时空限制,随意点染指定。戏曲在时空处理上不计较物理时空的细节,运用抽象模糊的布景设计,而一旦遇到心理时空的关节,就会大做文章,具有感性化、想象化、抒情化的特点。中国戏

曲的时空形态是散点透视,与长轴画卷一样,在开放式结构中,用流动的目光去观照天地万物、人间万象,从而获得艺术审美的自由。庄子在《逍遥游》中创造了一个自由精灵"鲲鹏",它的凌空高蹈反映了人在宇宙时空中的支配地位,以"游"的方式统摄天地万物,"仰观宇宙之大,俯察品类之盛;所以游目骋怀,足以极视听之娱,信可乐也"①。徐复观说:"庄子思想的出发点乃其归宿点,是由老子想求得精神的安定,发展而为要求得到精神的自由解放,以建立精神自由的王国。"②从现代生理学、心理学角度看,我们的视觉不是静止不动的,而是时刻不停地活动,呈现为眼睛的遨游和不断的扫描,能在三维空间中开展时间(四维)的活动,容纳尽可能多的精神意识。一部昆曲《牡丹亭》,尽得"游"的风流,可谓是杜丽娘的一篇以"良辰美景奈何天"为题的游记。其上天入地,无所不包,有书塾、闺房、花园、地府、祠堂、战场、江湖、皇宫等;"游"的方式也极尽其态,有书塾神游、闺阁梦游、花园春游、地府魂游等;还游于生死、悲喜之间,更加坚定了杜丽娘追求自由恋爱和自由发展的主观意志。

 首先,假定性表现为继承舞台时空的灵活处理方法,与观众达成一种文化契约。将舞台有限的空间和时间,当作不固定的、自由的、流动的空间和时间。舞台是死的,但演员通过表演提示,假定它是此时此地,那它就是此时此地。虚拟舞台空间变化的形式,一般是走圆场,"一个圆场百十里",将舞台的局限性巧妙地转化为艺术的广阔性。假定性在日本艺能和印度梵剧中也存在,反映出东方艺术共同的美学趣味。作为解决艺术与生活这对矛盾的基本方法,虚拟还表现为对时间、工具、阵容、情绪等多方面的超越。正如盖叫天所说:"中国戏曲表演艺术其奥妙就在于:演员通过身段,不但能够把神情表现出来,还能把景物表现出来,所以说艺人身上就有布景。"③虚拟的手法解放了戏曲舞台,给戏曲作家和演员带来了艺术表现的自由,大大开拓了表现生活的领域,为发挥观众的艺术想象提供了充足的空间。

 具体地说,中国戏曲时空的出发点是以人为主、景随人变。戏曲运用虚拟性、假定性的方法,将舞台时空的变化附着于演员的身躯,通过演员的移动与"指点",随时提示出来,并且将演员表演的心理时空,与剧情的物理时空区别开来,予以夸

① [东晋]王羲之:《兰亭集序》。
② 徐复观:《中国艺术精神》,春风文艺出版社1987年版,第53页。
③ 周爱华:《戏曲美学导论》,中国戏剧出版社2012年版,第166页。

张变形,伸缩自如。在这里,时由人定,景随人迁,时空跨度极大,而观众对这种提示性的时空自由转换也心领神会,不会斤斤计较。这种时空观体现了中国传统艺术虚实相生的建构机制。这种传统到了当代戏曲中,得到了继承与发扬,巧妙地增加了景观性的因素,完美地体现了"三性统一"。1995年的新版京剧《徐九经升官记》、2000年的新版昆剧《张协状元》、2001年的新版京剧《膏药章》中,主人公就地转身,从此地到了彼地,只需布景缓缓落下,或者灯光照着背后的布景,舞台空间处理灵活、灵动。在多媒体戏剧中,无论戏曲、话剧、歌舞剧、歌剧,这种场面也得到景观化的巧妙运用,人在前台走,景在背后变,即大屏幕或投影在变化地点,而且具有逼真、震撼的视觉效果。事实证明,假定性和景观性是可以完美结合的,而且符合"舞台经济"的原则。

其次,假定性必须借助直观化的空间表达形式。从时空观念来看,传统戏曲侧重于主观的心理时空,而非客观的物理时空,但当代戏曲更加侧重从物理空间造型上显示心理时空的变化,必须具有较强的直观性、可看性。明人祁彪佳在《远山堂剧品》中说,"我辈有情,自能穷天罄地,出有入无",说明戏曲是境随情迁,时由心变的主观性舞台形态。"自由时空观"在哲学思想中是主观唯心主义的悖论,但在艺术思维中作"神与物游"时,就成了合乎艺术规律的内在真理。刘勰在《文心雕龙·物色篇》中说:"写气图貌,既随物以宛转;属采附声,亦与心而徘徊。"这两句话的意思是在文艺创作和审美活动中,心与物要互相流连、徘徊,相互交融、印证,达到物的心化和心的物化,这样的艺术才是有情有义的舒展的心理时空。戏曲作为剧诗,就常常表现为心物交融,物我混同,使人物处于和谐统一的特定情境之中。在戏曲舞台上,自然和社会环境是由剧中人物"带上来"的,人出境现,人去境失。

新版京剧《膏药章》中,膏药章在衙门被勒索,气急而昏,当他醒来时,人已到了牢房,实际上他蹲在原地未动,空间的变化是由大幕的升降和人物的交代来完成的。这种假定性空间的变化,观众在审美心理上不是拒绝的,而是欣赏的,因为具有较高的艺术性和较深的哲学性。在中国当代戏剧中,舞台空间与演员表演应该是相得益彰的。只要人物的心触及客观的物,物就立刻被点活了,被赋予了情感色彩。荆州花鼓戏《闹龙舟》中,天幕上有月亮的投影,当少女果果唱到"月色溶溶水流花竟放"时,月亮就变得真实而柔媚起来,并随之似乎听到水流的声音,看到花开的情态。

最后,也可能是最重要的,假定性注重营造"空的空间""诗意空间",为演员表演、歌舞表演留下足够的空间、场所。"以歌舞演故事"的戏曲艺术,在发挥歌舞技巧性、表演性和观赏性的特点上,曾经有过、现在想有"百戏杂陈"的艺术风姿,但"杂陈"并不意味着堆砌,将所有表现手段都组合、拼接到一个剧目中,弄得花里胡哨、喧宾夺主。事实上,能为一个剧目合理利用的歌舞手段是极有限的。而且,戏曲舞台作为戏曲艺术的物质载体,为克服自身的时空局限,化不利为有利,它首先必须要做到"空",空虚、空灵、流动、流转,才能将戏曲艺术还原成"剧诗",将舞台空间还原为"诗意空间",才能有选择性地"拿来"各种表现手段。

小剧场京剧《马前泼水》中,表演空间是一个小剧场,要完成骑马游街、回忆过往的时空转换,必须让舞台空灵起来,流动起来,随意点染,才能给演员表演的发挥留下足够的余地。为加强写意性、虚拟性、符号性,一件官袍可以指代脸盆、纸张、袄子等,而它本身是官位、权力的象征,必要时挂在衣架上,显示着一种致命的存在。

话剧《青蛇》中,舞台基本是空的,底幕以投影的方式,显示雷峰塔、马头墙等造型,更多是黑幕、水幕。运用水幕是因为地点是杭州西湖,而水幕运用的方式灵活多变,半遮半全。舞台两旁布设两道玻璃水坑,是要显示断桥的存在。为充分发挥虚拟性、假定性,和尚们的油纸伞用于指代多种意象、事物,而水漫金山一战,由中性身份的和尚们托起青蛇、白蛇,显示大水的存在以及在水中战斗、翻滚的情状。以物代物、以人代物,以物代人,正是戏曲艺术的传统技法。该剧做到了现代性、民族性与技术性的完美结合,也是思想性、艺术性与观赏性统一的典范作品。

戏曲舞台"一桌二椅加守旧"的"空框模式",是以民族乃至人类哲学文化为依据的。老子在《道德经》中说:"凿户牖以为室,当其无,有室之用。故有之以为利,无之以为用。"舞台首先是空虚、空荡,而后人们方能以各种方法去填充它,包括实像和虚像。苏轼在《送参寥师》中说:"欲令诗语妙,无厌空且静。静故了群动,空故纳万境。"彼得·布鲁克将舞台定义为"空的空间",认为:"与电影的灵活生动相比,戏剧曾经显得繁重不堪,而且还有吱吱嘎嘎的响声。但是舞台越是搞得真正空荡无物,就越是接近于这样一种舞台,其轻便灵活和视野之大,都是电影和电视所望

尘莫及的。"①这种定义似乎才接近舞台艺术的本质,是反省、正视自己,充分发挥自身优势与潜能的审美观照。一个空荡荡的舞台,由于演员富有想象力的表演和观众富有想象力的欣赏,无形变成了有形,他们也正是通过这种"有形"的外在动作的世界,进入观众的内心感受的世界。空荡荡的舞台上不仅能容纳整个世界,也能表现人的一切方面。这才是富有诗性的舞台空间,也才是戏剧艺术的魅力与特长所在。

受传统哲学宇宙观的影响,中国戏曲要求以虚带实,以实带虚,虚中有实,实中有虚,虚实相生。这种对虚和实关系的辩证理解,极大丰富了戏曲艺术的表现力、解释力。这里的"实"是指具体的物象以及由物象构成的艺术整体的意境,而"虚"是指由作品的实境启导人们想象出的特定境界和感悟到的特定情思。戏曲中虚拟化、程式化、写意化的表演,就是采用了虚实结合的方法,达到了以少胜多、以一当十的艺术效果,高度符合"舞台经济"原则。戏曲艺术中,景物常常成为情思的寄托,剧中人物移情入景,化情思为景物,创造"一切景语皆情语"的意境。除了通过景物的色调来寄托情思,将情思融入景物外,还可以通过拟人、拟物的方式来表现人物的主观情感。在这个意义上,所谓"空的空间"就是"想象的空间""诗意的空间"。

这里强调"写意戏剧""中国戏剧"中的时空意识、哲学意识,无非强调假定性原则的有效利用。中外戏剧艺术的假定性,是戏剧克服舞台局限,自由表达时空、环境和意义的重要形式,它是戏剧艺术天然且特有的优势技能,与传统性、现代性、后现代性的界定无关。"五四"时期,假定性作为艺术传统被"新青年派"批判、否定,但是被"国剧运动派"肯定、继承下来。其实,无论是审美现代性还是文化现代性,都可能是全球化条件下的"理论进口"和"理论旅行",是一个虚设的"论题"②。作为假定性技法的代表,中国戏曲艺术是在物质条件低下、舞台技术落后的社会环境中逐渐形成和发展起来的,"在处理艺术和生活的关系上,不是一味追求形似而是极力追求神似"③,尽量扫除生活琐碎的非本质的东西,通过假定化的表演,直接将

① [英]彼得·布鲁克:《空的空间》,邢历等译,中国戏剧出版社1988年版,第95页。
② 周宪:《审美现代性批判》,商务印书馆2005年版,第46、45页。
③ 中国大百科全书总编辑委员会《戏曲 曲艺》编辑委员会、中国大百科全书出版社编辑部:《中国大百科全书:戏曲 曲艺》,中国大百科全书出版社1983年版,第2页。

观众引入生活本质的真实。这对于构建贫困化、经济化的中国当代戏剧乃至世界当代戏剧,都具有重要作用。

二、景观戏剧:在艺术景观与技术景观之间

这里主要谈论中国景观戏剧创作中的现代化与传统化、艺术化与技术化的两对难题与困境。它们也是当前"文化戏剧"的发展困境。

"现代"一词,在狭义上是我们生存的这一时代的产物,即"现在所处的时代"的简称,与"当代"一词没有差别;世界范围内的"当代",一般指第二次世界大战以后,或者按照工业革命进行区分,指第三次工业革命以后,而此前的两次工业革命,就成为"近代""现代"的分界与标志。但是,这种按照西方历史进程、强行割裂彼此联系的分法,遭到国内外一些专家的批驳。一些中国史学家将1911年至今的中国史统称为现代史,注重观察中国各层面的现代化进程。在广义上,一个国家、地区的历史分期一般有远古、上古、中古、近古、近代、现代、当代等说法,各个国家、地区不尽相同。它们都是相对的概念,甚至是可以断裂、倒错、混乱、杂处的概念。就历史发展的"现在进行时态"来看,"现代"是永恒的。就人们对历史的认识来看,"现代"也是永恒的,会运用现代意识观照历史,成为现代人的一种新认识,即意大利美学家克罗齐所说的"一切历史都是当代史"。

在人类社会,不论哪个国家、地区和民族,"传统"的概念是永恒存在的,而其内涵是相对的、可变的,随着时间的推移,内涵上都会发生变化。各种不同的话语、观念、行为规范、衣食住行、器具、仪式等,各有自己的发展简史,在时间跨度上也不相同。它们都属于精神文化、物质文化的范围,是当前"文化戏剧"乐于观照、推介的对象。"传统"其实是一个普遍使用的中性词。从性质与作用上划分,传统可分为新传统、老传统、死传统、坏传统等四类。前两者都是好的传统,都能被当代人承认并愿意继承发扬,后两者是与时代不相适应或不能相容的,而且有的已被当代人摒弃,不能一概而论。著名画家叶浅予曾如此认识传统:"从某种意义说,创新本身就是传统。历史悠久的传统都是一代一代人创新的结果。现在的创新以后也要变成传统,创新与传统是分不开的。"[①]

[①] 关朋:《试论岭南画派和中国画的创新——在香港中文大学当代中国绘画研讨会上的讲演稿》,载《关朋论画》,河南美术出版社1991年版,第99页。

由此可见,对于现代与传统,我们不能在观念上造成不可嬗越、束缚思想的戒条与鸿沟。要将之用于当前中国戏剧的创作与建设,就是要客观对待戏剧传统与戏剧创新,客观对待传统戏剧和现代戏剧,客观对待戏曲艺术的经济优势与文化特色。对于这种民族戏剧的艺术形式与手法,我们既要认识它的历史沿革性,又要看清它的现实必要性,不断运用现代意识去观照、改造,在继承的基础上进行创新,这才是对待中国戏剧传统的科学态度。

在当代戏剧舞台上,古典名剧《西厢记》仍旧常演不衰,既有"拷红""佳期"等经典折子戏组台演出的形式,又有不同剧种的整台大戏的形式,观众百看不厌。基于唐传奇《莺莺传》的《西厢记》,本身经过了历代作家、剧作家的改编创造、重新阐释,不断融注各自的时代精神与个性趣味,还有戏剧形态、表演技巧的翻新改造,已成为歌颂婚姻自由和人性解放的著名篇章,但我们仍旧习惯称其为传统戏剧,或称新版、新编。2007年,南京大学大学生活动中心演出的话剧《梦西厢》,则是一部讽刺应试教育的现代戏剧,是戏仿之作,是当代性的重新阐释。由此可见,所谓传统与现代是两个辩证相关的概念,可以相互转化,关键是看戏剧作品文化价值的性质。我们看待戏曲的假定性、写意性以及地域音乐、舞蹈、曲艺、民俗等一些"老传统"的概念时,也最好不要笼统使用"传统"的字眼,更准确的提法应该是"民族"。

这些民族性的"艺术景观"并未过时,于新时期以来得到广泛的重视、运用、转化、提升。高行健在《我的戏剧观》中认为,当一些人被影视文化的艺术竞争弄得头昏脑涨,忙于改进戏剧技术装备、营造技术景观时,格罗托夫斯基却揭示了这门艺术的本质,即戏剧之所以成为戏剧,便贵在演员与观众的直接交流。中国戏曲综合性强,不断吸纳民间、宫廷的歌舞、百戏,形成一套行之有效的表现方式、交流方式,本身是一种泛戏剧、大戏剧的观念。高行健所极力倡导的现代戏剧,包括"完全的戏剧""动作的戏剧""广场戏剧""禅剧",从形式与内容层面都复活了传统文化,却表现出现代文化的风范。

以表演技艺为介质的艺术景观其实就是表演景观,应该是景观戏剧、空间戏剧的理想景观类型,往往符合假定性、写意性以及"诗意空间""诗意戏剧"的要求。但是,在科技高度发达的现代,戏剧作品仅仅有丰富的艺术景观是不够的,还必须有技术景观。当前中国景观戏剧的极端形式,是"三大化"的多媒体戏剧、山水实景戏剧,其中最具观赏性的部分是高端演艺科技产品的艺术呈现,我们往往运用"令人

震撼""匪夷所思"等词语来形容这些技术景观,对技术美学深怀敬畏之心。

随着电影、电视、典仪演出的好莱坞大片模式的流行,戏剧院团改企后对商业利润的过多追求,最近几年生产的一些景观戏剧越来越技术化、好莱坞化,注重技术景观的打造,忽视艺术景观的呈现,致使二者脱节,流于"器物化、市场化、消费化",而且"科学知识系谱要比叙事知识系谱零乱得多,其中许多内容几乎无法与诗性知识对话"①。"技术为现代性提供了物质框架"②,乃至与现代性捆绑在一起,而人们对其本质认知徘徊于工具论、实体论两端,争执不休。我们必须承认现代技术的存在价值,选择性地加以利用。哈贝马斯甚至提出"技术意识形态"的概念,认为技术理性的统治虽然有别于传统的政治意识形态,但是仍具有意识形态的本质属性,从技术上渲染现存统治的合法性,使得人们在文化消费中丧失自我,丧失斗志③。由是观之,这种技术主义、形式主义的造景倾向、"唯技术论"倾向,既抬高了戏剧制作成本、演出票价,也降低了戏剧作品本身的艺术含量、人文含量。幻境的展示、机器的运转、雨幕的开启、器乐的狂欢,应该既是技术景观与艺术景观的有机结合,也是技术景观与人文精神的有机结合,是"三性统一"的表现。

技术景观不属于景观戏剧所独有,但多媒体戏剧、山水实景戏剧要制造玄妙的幻觉场面,必定离不开高端演艺设备等新兴科技的强大支撑。甚至可以说,技术景观越来越成为景观戏剧最商业、最重要的艺术要素,而新旧物质技术的运用也成为"文化戏剧"的文化话语之一。在技术史学者雷蒙德·菲尔汀的观念里,"每一种技术优势都孕育着可供电影制作者使用的美学能力","科学技术制定出参数并确定了空间,而在此空间内创造性的工艺技巧可以出现并发挥美的作用"④。据此,甚至有人提出"审美进化论",认为舞台技术景观可以提升戏剧的技术美学、观众的审美期待,而且符合舞台技术审美与当代科技发展紧密联系的时代趋势。但是,科学技术创造的现代艺术,不仅表现在其具有绚丽多彩的外在形象,更在于其蕴含着精神提升的内在意蕴。技术景观的发展必须与艺术景观(演员表演景观)结合起来,

① 冯黎明:《技术文明语境中的现代主义艺术》,中国社会科学出版社2003年版,第167、168页。
② [美]安德鲁·芬伯格:《技术批判理论》,韩连庆、曹观法译,北京大学出版社2005年版,第21页。
③ [德]尤尔根·哈贝马斯:《作为"意识形态"的技术与科学》,李黎、郭官义译,学林出版社1999年版,第60-70页。
④ [美]邓肯·皮特里:《电影技术美学的历史》,梁国伟、鲍玉珩译,《哈尔滨工业大学学报(社会科学版)》2006年第1期。

与人文景观、人文精神(情节、心理、观念等层面的景观)结合起来。在此意义上,有人指出:"技术美学的最高表现应该既包括物之美,也包括人之美,更应包括精神之美;既能融洽人与物之间的关系,又能和谐人与自然之间的关系,更应涵盖人与人之间的关系。"[1]这可谓是中国人素有的辩证思维和理性认识。

 1990年代以来,文化主义、技术主义、消费主义逐渐成为我们精神文明建构的三种决定力量,尽管对此众说纷纭,它们毕竟固化为时代文化语境的结构性支柱。我们作为一个整体,共同致力于中国戏剧和中国文化的现代化,梦想着一个可能存在的戏剧共同体、文化共同体的目标。不可否认,当代科技革命对人类的艺术想象力和创造力的发展,是一个有力的推动,在表现技巧上提供了新的可能性和艺术空间,给艺术想象和创造提供了充分支撑。加之21世纪的前瞻性和各类学校艺术教育的普及,新的戏剧生态系统正在孕育与形成,而我们面临的最大严酷环境,应该是作为精神创设形式的戏剧艺术置身其中的政策环境与物质环境,需要抵制诸多诱惑。

[1] 高鑫:《技术美学研究(下)》,《现代传播(中国传媒大学学报)》2011年第3期。

结　语

1990年代以来,随着市场经济体制、文化商品意识的推行,大众娱乐文化、影视影像文化的普及,文化部提出戏剧作品思想性、艺术性与观赏性"三性统一"的标准,这些都建立了中国当代戏剧艺术发生视觉化转向的时代文化语境。在此语境下,中国当代戏剧在观念、手法、形态、本体等层面,以及编导演音美等各个门类,都发生了巨变,发生了视觉化、空间化、景观化、形式化的"四化"改革,导致其主导本体由演员表演本体逐渐转变为空间表演本体,戏剧艺术除代言体式、叙述体式之外的呈现体式被强化了。对于当前戏剧的时代共名,笔者建议不使用"景观戏剧",而使用"写意戏剧"或"空间戏剧"的概念。从文化主义的角度看,我们也可使用"文化戏剧"的概念。

基于不同功用、受众与文化的商业戏剧、先锋戏剧、主旋律戏剧,都不同程度地发生了这种"四化"改革。我们不能笼统地说戏剧艺术已经从"情节戏剧"转为"景观戏剧",从"思想戏剧"转为"娱乐戏剧",因为戏剧景观的种类丰富复杂。如果从马斯洛的"需要层次理论"来看,各种层次的戏剧景观的价值诉求都包含其中,包括高级需要的、低级需要的,而人的基本需要往往是多元化的,其主导需要和需要选择往往与人的文化层次、人格素养等因素有关。对于商业戏剧、先锋戏剧、主旋律戏剧,这种"四化"改革虽然在文化价值层面各取所需,各有侧重,但是在形式技术层面具有一些惊人的求同性。这场规模巨大、影响深远的戏剧改革,给当前中国戏剧创作带来过度的消费主义、三大主义、形式主义、技术主义等各种倾向与问题,需要我们进行理性反思,分门别类地予以审视与批判,找到一些适宜于中国戏剧健康发展的解决办法。

在本书中,笔者反复主张中国戏剧需要充分运用戏曲艺术的写意性、假定性,彰显形式主义戏剧美学的中国主体性,主张充分利用中国人的诗性思维与道家哲学,充分利用"舞台经济"的原则,并结合视觉化、空间化、景观化、形式化的时代趋

势,兼顾形式本体与生命本体,兼顾艺术景观与技术景观,建构"空的空间""诗意空间"的理想舞台形态,建构"写意戏剧""当代诗剧"或者"文化戏剧"的理想戏剧形态,避免失去中国民族艺术的根性。

下面,笔者从戏剧创作生态、价值取向的角度,对这一话题再作进一步的思考,以期展望未来。戏剧生产的文化语境如何,艺术情状如何,集体劳动如何,容易影响创作者对具体题材、材料的真实感受。当国家的戏剧艺术被注射吗啡,呈现为畸形繁荣时,正是人们在河里扬帆或往河里扔石头的时候。戏剧的式微命运是人们在各种场合和媒体心照不宣的事实,有些习以为常。面对姿态化与商业化纠缠的戏剧局面,聒噪意味着失语,各种力量的相互抵消,对独立自由精神的遮蔽。造成戏剧创作前景晦暗的根本原因,在于戏剧生产的体制与企图。戏剧作品很多是在有限的尺度内制造或复制出来,既是工艺品,也是装饰品。

多元戏剧观念在一定程度上已深入人心,却往往使艺术论争的双方有理由各执一词。我们要回到戏剧艺术本身之所是,用宽广的思维融合一切,营造一个健康的戏剧文化生态。我们可以期望人文精神饱满的创作者,期望高扬革新意识和本体意识的创作者,让其在任何时候都不失却真诚与热爱,但这往往并非要求自身。戏剧生产现状也容易让创作者产生一个幻觉:戏剧艺术与人生情趣不是同步同构的,它不是可供周身栖息的地球,而是手下聊以玩弄的气球。

2010年代以来,戏剧政策生态发生重大转型,戏剧院团被进一步推向市场,大部分被公司化、集团化。2012年6月,全国各地戏剧院团的新一轮体制改革基本完成,实行分类改革、"五个一批",即转企一批,划转一批,保留一批,撤销一批,合并一批。而且这仍旧是过渡性政策,将来还会全面取消戏剧院团事业编制,使其彻底市场化。与此同时,一方面,文艺政策收紧,"文华奖"中主旋律戏剧的获奖数额增加,戏剧创作的审美风格、思想价值偏于保守僵化,出现传统型的正剧、悲剧、喜剧,而轻喜剧、黑色喜剧的数量锐减。另一方面,剧种融合、媒介融合、演唱技术、舞台技术可以与时俱进,大放异彩,无限制地强化形式性、景观性、消费性。视觉文化的特性没变,但戏剧艺术的社会功能变小,戏剧内容与形式出现不协调、不平衡的问题。

2016年以来,戏剧政策生态进一步转向,文化部遏制戏剧评奖机制,放开戏剧演出渠道,将戏剧作品全面推向演出市场,自我探寻艺术发展与社会服务的道路。

1991年启动的文化部"文华奖"评选,此时急剧萎缩,由原先的几十台甚至两百台的评奖数额,改为只评十个剧目奖、十个表演奖,一面"聚焦中国梦的时代主题,培育和弘扬社会主义核心价值观,唱响爱国主义主旋律,传承和弘扬中华优秀传统文化",一面"坚持思想性、艺术性、观赏性有机统一,推动创作更多无愧于民族、无愧于时代的优秀作品"。而且,对获奖剧目提出扩大商业演出的要求,"把获奖剧目纳入政府采购和公共文化服务范围,组织、督促获奖剧目和演员继续深入基层演出"[①]。这应该意味着评奖戏逐渐被削弱,商演戏逐渐被强化,戏剧艺术的未来发展,主要依靠戏剧工作者的艺术探索与实践。"没有观众就没有戏剧",对于处在社会转型期的中国戏剧是至理名言。人们认识到,"建立新的观演关系,乃是中国戏剧一次全方位的革命",当代戏剧"在应对当代观众的欣赏欲求时,应该进行全方位的自我调整"[②]。

更大的改变还在于戏剧演出生态的突然好转。戏剧艺术于20世纪八九十年代在中国逐渐被边缘化,成为小众艺术、博物馆艺术、夕阳艺术,并于世纪之交引发"戏剧当代之命运"的讨论。但是,21世纪以来,作为大众文化、白领文化、青年文化的影视艺术,逐渐受到国家广电总局的政策限制,逐渐失去了现实介入功能与文化辐射能力,反而使得早已处于边缘化的戏剧艺术因祸得福,时来运转,乘虚而入地进入大众文化消费的视野。影视演员、明星出于锻炼表演艺术等多种需要,加盟戏剧演出,使得戏剧演出吸纳了一批年轻观众的注意。孟京辉、陈建斌、郭德纲等一些戏剧导演、演员、明星在舞台演出、屏幕演出之间跨界运作,增强了舞台演出的吸引力。各大城市极力打造类型戏剧,促进了商业戏剧的社会影响力。无论是类型戏剧,还是先锋戏剧、主旋律戏剧,全都加入了商业演出的时代潮流。

与此同时,众多高校以及中小学校戏剧教育的功劳功不可没。校园戏剧在各高校的遍地开花,课本剧、情景剧在各类学校的艺术教育、思想教育中的强化运用,北京大学生戏剧节、北京校园戏剧节的定期举办,"高雅艺术进校园"活动的持续进行,剧场演出学生票价的友好定位,这一切都培养了当代年轻学生的观剧兴趣,扩大了戏剧艺术的观众基础。

值得一提的是先锋戏剧,它受到社会越来越多的关注。因在思想性、艺术性、

① 文化部办公厅:《文化部办公厅关于印发〈文华奖章程〉的通知》,发文日期:2016年5月17日。
② 徐晓钟、谭霈生:《新时期戏剧艺术研究》,中国戏剧出版社2009年版,第44页。

观赏性层面的大胆探索,具有文化激进主义、形式主义美学的色彩,它极大地吸引了年轻观众、知识群体的审美兴趣,逐渐成为大众文化、白领文化、青年文化的一部分,承载传播多元文化的重要功能。一批针对先锋戏剧的戏剧节开始流行起来,遍地开花,并将先锋文化与旅游文化结合起来,成为许多年轻消费者的打卡场所。1989年,首届南京小剧场戏剧节在江苏南京举办。1998年,上海国际小剧场戏剧节启动,每两年一届。2008年,北京国际青年戏剧节启动,一年一届。2009年,现代戏剧谷在上海静安区启动,一年一届,效仿百老汇托尼奖评选"壹戏剧大赏"。2012年,杭州当代戏剧节启动,一年一届。2013年,乌镇戏剧节在浙江乌镇启动,一年一届。2017年,华语戏剧盛典在广州启动,设有最佳小剧场剧目、最佳创新剧目,一年一届。这些戏剧节、戏剧评奖侧重戏剧话语的当代性、真实性、探索性。

 这些都说明,在政府、文化教育部门的运作下,评奖戏逐渐退出了历史舞台,代之以商演戏的空前繁荣,观众热情高涨,高端演出往往一票难求。在商品经济发展、演艺科技发达的当下,这些商业戏剧努力追求"三性"统一,打造文艺精品,在戏剧的观赏性、形式性、当代性、时尚性上大做文章,并以此与影视艺术的观赏性、形式性、当代性、时尚性相媲美,从而满足大众观剧的稳定需要。更深层的艺术比照与竞争在于,影视艺术越来越成为"合成技术""后期制作艺术",演员表演、画面影像渐趋失真、悬浮,已经让许多观众失望,而戏剧演出是现场表演,来不得半点虚假,表演技术成为硬核看点,而且可以与文艺明星面对面观看、交流,一睹风采与容貌。这些都促使戏剧艺术焕发出二次青春。

 戏剧艺术因是传统的小众文化,其承载的文化功能反倒是多元并存的。当前我国文化构成包含着传统儒家的、正统主流的、传统西方的、大众娱乐的等多种文化成分,它们在相互冲突与渗透的基础上,理应呈现出多元并存的文化发展格局。同时,在适应我国实际需要和现代化建设的过程中,这些文化成分正在走向整体意义上的整合之途,成为"文化戏剧"的思想文化层面的有效成分。可以预见,经过二三十年的磨合创新和文化体制的进一步改革、调整,"中国当代戏剧"必将进入更高的发展阶段,并作为一个完整的国别戏剧概念和成功典范,为世界所瞩目。有些人担忧,我们戏剧艺术的后续发展是一个承诺,还是一场梦呓?我们不必忧心忡忡,外界的焦虑难免是虚妄的,因为戏剧就是戏剧,戏剧总会是众说纷纭、风云骤起,总会按照社会大多数人的意志向前迈步。

戏剧艺术作为审美意识形态的一部分,其精神文化、思想价值的渗透,与形式审美、视觉刺激的消费,理应具有同等重要的地位。具有人文与形式双重性质的戏剧创作,在新的挑战与机遇面前,不能不重新考量各种利弊与得失,坚持科学发展观,避免跑偏历史轨道。所有关于戏剧创作的历史认知困扰着我们,我们同时也认定它在任何时候都免不了时代交替和新旧并存,更何况现在文化整合的趋势已初露端倪。在一个和谐的戏剧文化生态系统里,一切相辅相成,相互牵制,而一切都生机勃勃,不断增值更新。我们渴望当代戏剧创作在新旧杂糅、富有张力的多元格局中革故鼎新,整体推进。

参考文献

一、著作类

[1] 黑格尔.美学:第三卷(下册)[M].朱光潜,译.北京:商务印书馆,1981.

[2] 贝拉·巴拉兹.电影美学[M].何力,译.2版.北京:中国电影出版社,2003.

[3] 巴拉兹.可见的人 电影精神[M].安利,译.北京:中国电影出版社,2003.

[4] 瓦尔特·本雅明.机械复制时代的艺术作品[M].王才勇,译.北京:中国城市出版社,2002.

[5] 瓦尔特·本雅明.本雅明文选[M].陈永国,马海良,译.北京:中国社会科学出版社,1999.

[6] 马丁·海德格尔.海德格尔选集[M].孙周兴,选编.上海:上海三联书店,1996.

[7] 居伊·德波.景观社会[M].王昭凤,译.南京:南京大学出版社,2006.

[8] 赫伯特·马歇尔·麦克卢汉.理解媒介:论人的延伸[M].何道宽,译.北京:商务印书馆,2000.

[9] 格奥尔格·卢卡奇.存在主义还是马克思主义?[M].韩润棠,阎静光,孙兴凡,译.北京:商务印书馆,1962.

[10] 尤尔根·哈贝马斯.作为"意识形态"的技术与科学[M].李黎,郭官义,译.上海:学林出版社,1999.

[11] 马克斯·霍克海默,西奥多·阿道尔诺.启蒙辩证法[M].渠敬东,曹卫东,译.上海:上海人民出版社,2006.

[12] 马克斯·霍克海默.启蒙的概念[M]//霍克海默集.曹卫东,编选.上海:上海远东出版社,1997.

[13] 弗朗西斯·马尔赫恩.当代马克思主义文学批评[M].刘象愚,陈永国,马海良,译.北京:北京大学出版社,2002.

[14] 让·波德里亚.消费社会[M].刘成富,全志钢,译.南京:南京大学出版社,2000.

[15] 中共中央马克思恩格斯列宁斯大林著作编译局.马克思恩格斯选集:第一卷[M].2版.北京:人民出版社,1995.

[16] 复旦大学哲学系现代西方哲学研究室.西方学者论《一八四四年经济学—哲学手稿》[M].上海:复旦大学出版社,1983.

[17] 张一兵. 回到马克思:经济学语境中的哲学话语[M]. 南京:江苏人民出版社,1999.

[18] 冯宪光. "西方马克思主义"美学研究[M]. 重庆:重庆出版社,1997.

[19] 苏珊·朗格. 情感与形式[M]. 刘大基,傅志强,周发祥,译. 北京:中国社会科学出版社,1986.

[20] 苏珊·桑塔格. 反对阐释[M]. 程巍,译. 上海:上海译文出版社,2003.

[21] 罗宾·乔治·科林伍德. 艺术原理[M]. 王至元,陈华中,译. 北京:中国社会科学出版社,1985.

[22] 约瑟夫·弗兰克,等. 现代小说中的空间形式[M]. 秦林芳,编译. 北京:北京大学出版社,1991.

[23] 维克托·什克洛夫斯基,等. 俄国形式主义文论选[M]. 方珊,等译. 北京:生活·读书·新知三联书店,1989.

[24] 维·什克洛夫斯基. 散文理论[M]. 刘宗次,译. 南昌:百花洲文艺出版社,1997.

[25] 特伦斯·霍克斯. 结构主义和符号学[M]. 瞿铁鹏,译. 上海:上海译文出版社,1987.

[26] 米克·巴尔. 叙述学:叙事理论导论[M]. 谭君强,译. 北京:中国社会科学出版社,2015.

[27] 弗里德里克·杰姆逊. 后现代主义与文化理论:精校本[M]. 唐小兵,译. 2版. 北京:北京大学出版社,2005.

[28] 加斯东·巴什拉. 空间的诗学[M]. 张逸婧,译. 上海:上海译文出版社,2009.

[29] 柳鸣九. 未来主义 超现实主义 魔幻现实主义[M]. 北京:中国社会科学出版社,1987.

[30] 尼采. 悲剧的诞生:尼采美学文选[M]. 周国平,编译. 太原:北岳文艺出版社,2004.

[31] 西格蒙德·弗洛伊德. 诙谐及其与无意识的关系[M]. 常宏,徐伟,译. 北京:国际文化出版公司,2001.

[32] 基多·阿里斯泰戈. 电影理论史[M]. 李正伦,译. 北京:中国电影出版社,1992.

[33] 莫伊谢依·萨莫伊洛维奇·卡冈. 美学和系统方法[M]. 凌继尧,译. 北京:中国文联出版公司,1985.

[34] 莱斯利·A 怀特. 文化的科学:人类与文明的研究[M]. 沈原,黄克克,黄玲伊,译. 济南:山东人民出版社,1988.

[35] 恩斯特·卡西尔. 神话思维[M]. 黄龙保,周振选,译. 北京:中国社会科学出版社,1992.

[36] 布洛克 H G. 现代艺术哲学[M]. 滕守尧,译. 成都:四川人民出版社,1998.

[37] 迈克·克朗. 文化地理学[M]. 杨淑华,宋慧敏,译. 2版. 南京:南京大学出版社,2005.

[38] 詹姆斯·戈登·班尼特. 新媒体设计基础[M]. 王伟,王倩倩,译. 上海:上海人民美术出版社,2012.

[39] 安德鲁·芬伯格. 技术批判理论[M]. 韩连庆,曹观法,译. 北京:北京大学出版社,2005.

[40] 马里奥·佩尔尼奥拉. 仪式思维:性、死亡和世界[M]. 吕捷,译. 北京:商务印书馆,2006.
[41] 斯坦尼斯拉夫斯基. 斯坦尼斯拉夫斯基全集:第三卷[M]. 郑雪来,译. 北京:中国电影出版社,1979.
[42] 格拉特柯夫 A. 梅耶荷德谈话录[M]. 童道明,译编. 北京:中国戏剧出版社,1986.
[43] 童道明. 梅耶荷德论集[M]. 上海:华东师范大学出版社,1994.
[44] 乔纳森·皮奇斯. 表演理念:尘封的梅耶荷德[M]. 赵佳,译. 北京:中国电影出版社,2009.
[45] 贝·布莱希特. 布莱希特论戏剧[M]. 丁扬忠,张黎,景岱灵,等译. 北京:中国戏剧出版社,1990.
[46] 安托南·阿尔托. 残酷戏剧:戏剧及其重影[M]. 桂裕芳,译. 北京:中国戏剧出版社,1993.
[47] 耶日·格洛托夫斯基. 迈向质朴戏剧[M]. 魏时,译. 北京:中国戏剧出版社,1984.
[48] 彼得·布鲁克. 空的空间[M]. 邢历,等译. 北京:中国戏剧出版社,1988.
[49] 约翰·霍华德·劳逊. 戏剧与电影的剧作理论与技巧[M]. 邵牧君,齐宙,译. 北京:中国电影出版社,1979.
[50] 彼得·斯丛狄. 现代戏剧理论(1880—1950)[M]. 王建,译. 北京:北京大学出版社,2006.
[51] 于贝斯菲尔德. 戏剧符号学[M]. 宫宝荣,译. 北京:中国戏剧出版社,2004.
[52] 汉斯·蒂斯·雷曼. 后戏剧剧场[M]. 李亦男,译. 北京:北京大学出版社,2010.
[53] 中国社科院外文研究所,外国文学研究资料丛刊编辑委员会. 外国现代剧作家论剧作[M]. 北京:中国社会科学出版社,1982.
[54] 杨周翰. 莎士比亚评论汇编:下[M]. 北京:中国社会科学出版社,1981.
[55] 吴光耀. 西方演剧史论稿[M]. 北京:中国戏剧出版社,2002.
[56] 华明. 崩溃的剧场:西方先锋派戏剧[M]. 南京:江苏人民出版社,2001.
[57] 周宪. 视觉文化的转向[M]. 北京:北京大学出版社,2008.
[58] 周宪. 审美现代性批判[M]. 北京:商务印书馆,2005.
[59] 刘怀玉. 现代性的平庸与神奇:列斐伏尔日常生活批判哲学的文本学解读[M]. 北京:中央编译出版社,2006.
[60] 孟建,Stefan Friedrich. 图像时代:视觉文化传播的理论诠释[M]. 上海:复旦大学出版社,2005.
[61] 蒋原伦. 媒体文化与消费时代[M]. 北京:中央编译出版社,2004.
[62] 曾军. 观看的文化分析[M]. 济南:山东文艺出版社,2008.
[63] 龙迪勇. 空间叙事研究[M]. 北京:生活·读书·新知三联书店,2014.
[64] 徐复观. 中国艺术精神[M]. 沈阳:春风文艺出版社,1987.
[65] 王岳川. 艺术本体论[M]. 北京:中国社会科学出版社,2005.

[66] 王岳川. 二十世纪西方哲性诗学[M]. 北京:北京大学出版社,1999.

[67] 焦菊隐. 焦菊隐文集:第四卷[M]. 北京:文化艺术出版社,1988.

[68] 黄佐临. 我与写意戏剧观[M]. 北京:中国戏剧出版社,1990.

[69] 徐晓钟. 向"表现美学"拓宽的导演艺术[M]. 北京:中国戏剧出版社,1996.

[70] 高行健. 对一种现代戏剧的追求[M]. 北京:中国戏剧出版社,1988.

[71] 徐晓钟,谭霈生. 新时期戏剧艺术研究[M]. 北京:中国戏剧出版社,2009.

[72] 董健,胡星亮. 中国当代戏剧史稿:1949—2000[M]. 北京:中国戏剧出版社,2008.

[73] 胡星亮. 中国现代喜剧论[M]. 南京:南京大学出版社,1995.

[74] 谭霈生. 戏剧本体论[M]. 北京:北京大学出版社,2009.

[75] 林克欢. 戏剧表现的观念与技法[M]. 北京:北京联合出版公司,2018.

[76] 胡妙胜. 充满符号的戏剧空间:舞台设计论集[M]. 上海:上海文艺出版社,2014.

[77] 曲六乙. 戏剧舞台奥秘与自由:戏剧艺术论文集[M]. 天津:百花文艺出版社,1984.

[78] 魏明伦. 戏海弄潮[M]. 上海:文汇出版社,2001.

[79] 王晓鹰. 从假定性到诗化意象[M]. 北京:中国戏剧出版社,2006.

[80] 张广天. 手珠记[M]. 北京:作家出版社,2014.

[81] 戴平. 戏剧:综合的美学工程[M]. 上海:上海人民出版社,1988.

[82] 王评章. 永远的戏剧性:新时期戏剧论集[M]. 北京:中国戏剧出版社,2005.

[83] 饶芃子. 中西戏剧比较教程[M]. 广州:广东高等教育出版社,1989.

[84] 黄鸣奋. 数码戏剧学:影视、电玩与智能偶戏研究[M]. 厦门:厦门大学出版社,2003.

[85] 周宁. 比较戏剧学:中西戏剧话语模式研究[M]. 上海:上海社会科学院出版社,1993.

[86] 中国戏曲研究院. 中国古典戏曲论著集成[M]. 北京:中国戏剧出版社,1959.

[87] 干春松,孟彦弘. 王国维学术经典集[M]. 南昌:江西人民出版社,1997.

[88] 中国戏剧家协会. 梅兰芳文集[M]. 北京:中国戏剧出版社,1962.

[89] 梅兰芳. 舞台生活四十年[M]. 北京:中国戏剧出版社,1987.

[90] 张庚. 张庚戏剧论文集[M]. 北京:文化艺术出版社,1984.

[91] 张庚. 戏曲艺术论[M]. 北京:中国戏剧出版社,1980.

[92] 中国大百科全书总编辑委员会《戏曲 曲艺》编辑委员会,中国大百科全书出版社编辑部. 中国大百科全书:戏曲 曲艺[M]. 北京:中国大百科全书出版社,1983.

[93] 阿甲. 戏曲表演规律再探[M]. 北京:中国戏剧出版社,1990.

[94] 苏国荣. 戏曲美学[M]. 2版. 北京:文化艺术出版社,1999.

[95] 苏国荣. 中国剧诗美学风格[M]. 上海:上海文艺出版社,1986.

[96] 廖奔. 中国古代剧场史[M]. 郑州:中州古籍出版社,1997.

[97] 中国戏曲志编辑委员会. 中国戏曲志:湖北卷[M]. 北京:文化艺术出版社,1993.

[98] 徐城北. 京剧与中国文化[M]. 北京:人民出版社,1999.

[99] 张赣生. 中国戏曲艺术[M]. 天津:百花文艺出版社,1982.

[100] 高义龙,李晓. 中国戏曲现代戏史[M]. 上海:上海文化出版社,1999.

[101] 周爱华. 戏曲美学导论[M]. 北京:中国戏剧出版社,2012.

[102] 余匡复. 布莱希特论[M]. 上海:上海外语教育出版社,2002.

[103] 叶涛. 演艺妙语[M]. 上海:上海文艺出版社,1995.

[104] 陈爱国. 人的问题与人的戏剧:1920年代中国话剧创作研究[M]. 南京:东南大学出版社,2016.

[105] 陈爱国. 歌尽桃花扇底风:戏曲艺术的现代解读[M]. 哈尔滨:黑龙江人民出版社,2002.

[106] 胡适. 胡适口述自传[M]. 唐德刚,译注. 上海:华东师范大学出版社,1993.

[107] 鲁迅. 鲁迅全集[M]. 北京:人民文学出版社,2005.

[108] 宗白华. 美学散步[M]. 上海:上海人民出版社,1981.

[109] 洪子诚. 当代中国文学的艺术问题[M]. 北京:北京大学出版社,1986.

[110] 张正明. 楚文化史[M]. 上海:上海人民出版社,1987.

[111] 吴炫. 中国当代文化批判:穿越依附思维[M]. 上海:学林出版社,2004.

[112] 汪凤炎,郑红. 中国文化心理学[M]. 3版. 广州:暨南大学出版社,2008.

[113] 童强. 空间哲学[M]. 北京:北京大学出版社,2011.

[114] 冯黎明. 技术文明语境中的现代主义艺术[M]. 北京:中国社会科学出版社,2003.

二、期刊报纸类

[1] 吴光耀. 探索新形式:记梅耶荷德的演出工作[J]. 外国戏剧,1980(4):41-52.

[2] 霍洛道夫,李明念. 戏剧结构的两种类型[J]. 李明琨,译. 戏剧艺术,1980(4):138-153.

[3] 丁扬忠. 谈戏剧观的突破[J]. 戏剧报,1983(3):24-27.

[4] 沈尧. 汉剧《弹吉他的姑娘》的形式创新[J]. 戏剧报,1985(7):5-8.

[5] 谭霈生.《当代戏剧观念的新变化》质疑[J]. 戏剧报,1986(3):22-25.

[6] 余笑予. 关于当代戏曲形式美的思考[J]. 文艺研究,1986(5):17-25.

[7] 罗兰·巴特. 从作品到文本[J]. 杨扬,译. 文艺理论研究,1988(5):86-89.

[8] 李恒基. 巴拉兹·贝拉的遗产:巴拉兹·贝拉逝世40周年祭[J]. 当代电影,1989(3):123-127.

[9] 胡应明. "泛戏剧"时代的到来:我之大戏剧观[J]. 社会科学探索,1990(4):33-38.

[10] 汪曾祺. 京剧杞言:兼论荒诞喜剧"歌代啸"[J]. 中国京剧(创刊号),1992(1):50-51.

[11] 罗伯特·埃德蒙·琼斯. 戏剧的想象[J]. 吴光耀,译. 戏剧艺术,1992(2):21-26.

[12] 谢有顺. 终止游戏与继续生存:先锋长篇小说论[J]. 文学评论,1994(3):71-80.

[13] 吴炫,王干,费振钟,等. 人文精神寻思录之三:我们需要怎样的人文精神[J]. 读书,1994(6):66-74.

[14] 余匡复. 用语句的形式表现世界:评汉德克的"说话剧"[J]. 外国语(上海外国语大学学报),1995(1):33-38.

[15] 贾作光. 精美别致、奇异夺目:观《西出阳关》演出[J]. 舞蹈,1995(3):20-21.

[16] 沈尧. 漫议戏曲创作的个性[J]. 剧本,1995(8):36-39.

[17] 颜梅魁. 大山文化与剧本文学:从《筒车谣》到《榨油坊风情》[J]. 中国戏剧,1996(9):42-44.

[18] 周宪. 文化的分化与去分化:审美文化的一种解释[J]. 浙江学刊,1997(5):50-54.

[19] 卢昂. 《船》泊英伦:话剧《船过三峡》访英演出漫记[J]. 上海戏剧,1998(7):33-34.

[20] 王一川. 文明与文明的野蛮:《一个都不能少》中的文化装置形象[J]. 当代电影,1999(2):23-26.

[21] 阿列克斯·考林尼柯斯. 商品拜物教之镜:让·鲍德里亚和晚期资本主义文化[J]. 王昶,译. 当代电影,1999(2):50-55.

[22] 胡润森. 戏剧场面论[J]. 重庆师范学院学报(哲学社会科学版),1999(2):71-80.

[23] 徐晋. 剧目产业化 红楼续新梦:新版越剧《红楼梦》商演化大揭秘[J]. 上海戏剧,1999(12):32-33.

[24] 文尚. 海派大制作 当代新杂技:大型杂技剧《东方夜谭》[J]. 杂技与魔术,1999(6):12.

[25] 熊源伟. 音乐剧《未来组合》导演断想[J]. 中国戏剧,1999(11):36-38.

[26] 韩再芬. 从画到剧的亲身体验[J]. 中国戏剧,1999(10):36-37.

[27] 郦子柏. 从话剧《原野》到川剧《金子》:在排演中的探求与创新[J]. 戏曲艺术,2000(2):36-53.

[28] 刘景亮,谭静波. 戏曲艺术与观众关系的当代状况[J]. 中国戏剧,2000(8):28-35.

[29] 简兮. 没有灵魂的戏剧:话剧创新中的技术主义倾向[N]. 文艺报,2000-11-16(3).

[30] 廖奔. 谈谈名著改编的问题[J]. 中国戏剧,2001(1):4-6.

[31] 吴戈. 中国小剧场戏剧的演进[J]. 学术探索,2001(1):80-83.

[32] 倪梁康. 图像意识的现象学[J]. 南京大学学报(哲学·人文科学·社会科学),2001(1):32-40.

[33] 周宪. 视觉文化语境中的电影[J]. 电影艺术,2001(2):33-39.

[34] 杨少莆. 舞剧创作的目的和意义:评析《大红灯笼高高挂》[J]. 舞蹈,2001(3):15-16.

[35] 王正. 我们这一代人[J]. 广东艺术,2001(2):13-19.

[36] 陈世雄. 空间重构、文本新解和观演互渗:论小剧场艺术的若干特征[J]. 戏剧艺术,2001(6):12-18.

[37] 谭愫,谭昕.艰难的超越:从《山杠爷》谈现代戏的"三性"统一[J].中国戏剧,2002(7):40-41.

[38] 黄维钧.好听好看好玩有意味:连台本戏《宰相刘罗锅》的启示[J].艺术评论,2004(3):54-57.

[39] 简兮."一流舞美、二流表导、三流剧作"的局面何时了?[J].戏剧文学,2004(4):10-15.

[40] 刘云程.正确理解观赏性[J].剧本,2005(6):71-73.

[41] 张一兵.颠倒再颠倒的景观世界:德波《景观世界》的文本学解读[J].南京大学学报(哲学·人文科学·社会科学),2006(1):5-17.

[42] 邓肯·皮特里.电影技术美学的历史[J].梁国伟,鲍玉珩,译.哈尔滨工业大学学报(社会科学版),2006(1):1-5.

[43] 李应该.质疑"观赏性"[J].剧本,2006(2):65-66.

[44] 陈爱国.女性主义戏剧改写的几个问题[J].当代戏剧,2006(3):20-22.

[45] 刘云程.再谈观赏性[J].剧本,2006(6):33-35.

[46] 李应该."三性统一"的尴尬:再疑"观赏性"[J].剧本,2006(9):44-46.

[47] 刘姗姗.不同的创作时代 相同的情感压抑:王仁杰"三寡作品"论析[J].戏曲艺术,2009(3):114-117.

[48] 陈江榕.浅谈戏曲舞台灯光的意境[J].演艺科技,2010(9):56-58.

[49] 高鑫.技术美学研究[J].现代传播(中国传媒大学学报),2011(2):63-70;2011(3):69-75.

[50] 黄维若.关于戏剧场面[J].艺海,2013(3):22-29.

[51] 倪静.从《徽州女人》看黄梅戏舞台灯光设计的创新[J].宿州学院学报,2014(1):73-75.

[52] 吕彦妮.话剧《雷雨2014》:幸好还有林兆华不相信[N].京华时报,2014-05-20.

[53] 唐可欣.当代俄罗斯剧院中的契诃夫戏剧先锋导演艺术[J].俄罗斯文艺,2015(4):59-65.

[54] 丁罗男.大众文化与当代戏剧[J].云南艺术学院学报,2015(4):5-12.

[55] 刘雅麒.戏剧翻译家胡开奇:中国当代戏剧大部分尚停留在娱乐阶段[N].北京青年报,2016-07-29.

[56] 沈梅.独特的叙述视角与视觉意象的诗意呈现:谈黄梅戏舞台剧《徽州女人》[J].戏剧文学,2018(4):20-24.

[57] 奚牧凉.李亦男文献剧管窥[J].戏剧与影视评论,2018(4):38-46.

[58] 戴志荣.水中舞台机械的流体阻力分析与计算[J].演艺科技,2019(10):46-50.

后　记

　　我原先是做戏剧创作实践管理的，看了21世纪初十年左右省内外创作的很多新戏，抓了很多新戏的创作，后来厌倦了国内戏剧创作的体制、环境，决定转行做文学、戏剧、电视剧的研究、教学。

　　本书的写作最早启动于2007年，准备作为博士学位论文的研究方向，因导师对我另有安排，就耽搁了，而我也觉得反正以后有充足的研究时间。2013年，我很想整点学术创新，于是重新捡拾起旧梦，将目光对准1990年以来的当代戏剧，而研究角度、方法是从周宪、张一兵的有关课程里学习得来的。作为课程论文的《论布尔迪厄文化资本的形态构造》，迅速发表于《学术论坛》，至今被引用40多次，被下载2200多次，在全国同类话题论文中位居第二，且具有开创性的意义，此后关于文化资本的研究才多了起来。2014年，这个课题被浙江省社会科学界联合会评为一般科研项目，但经费极其有限。因一时疏忽，我申报的成果形式是专著，不是论文，给自己带来麻烦。此后几年，为争取出版经费，我忙于修缮课题设计，辗转申报省社会科学院、教育部的规划项目，但一直没有成功。可能是他们查知这个课题已是省社会科学界联合会项目，不可重复评选吧。可能是这个课题设计得有些出格，稳重审慎的评审专家们不够认同吧。

　　为这个课题，我动用了全部老底与积蓄，做了很充分的准备，收集、观看了大量当代戏剧的视频或演出，图书、论文的收集更多更广。原有的科研经费只是杯水车薪，我的专项研究成了个人的学术兴趣与野心。说是野心，因为我想通过这个课题总结一个时代的戏剧艺术，总结一个时代的人心，寄托我对这个时代的一些看法。我的学术主张总是一种"大学术""大学问"，带有艺术本体论的理论色彩。本课题运用西方马克思主义的观点，描述、批判了戏剧艺术的视觉主义、形式主义，主张运用舞台经济的形式来表达内容，在视觉凝视中构建中国"写意戏剧"。我所出版的《人的问题与人的戏剧——1920年代中国话剧创作研究》，即是由博士学位论文加

工而成的,运用近现代的启蒙理性理论,对"人的问题"展开多维度的思索,实际上也是主张二者的兼容,并未因重视思想价值而忽视其艺术形式的创造。以我现在的感受与看法,这项研究似乎是一种文化理想主义,因为启蒙理性敌不过实用理性、工具理性、制度理性。研究一个课题,建构一套话语,然后自我质疑、解构,这就是我的脾气,敢于自我否定。

真正紧张投入本课题的写作,是2019年的事,因为得到结题时间的最后通牒,不得不全力以赴。意料不到的是,这一年真是多事之秋,父母先后病重去世,以致我反复在学校和医院、老家之间奔波,有两个多月一直陷入劳顿与痛苦中。身在外地工作多年,尽管每年都有回家探望,赡养费不缺,照顾父母还是时间不足,因此也被莫名指责,毕竟我是家中长子。父母在世时其实都劝我少回家,毕竟我已是"外省人"。处理了父母的后事之后,我调整情绪,重振精神,潜心写作,足不出户,披星戴月,连单位里的暑期疗养、学术考察都没有参加。成天心无旁骛,神思恍惚,连走路都是脚步匆忙,梦里都在思考戏剧的话题。可能是心有所系,厚积薄发吧。2019年12月,终于按时写完了,结题了。寒假后,我立即赶回家上坟,却遇到雨雪天气,无法完成,只得黯然返回。随后全国暴发了新冠肺炎疫情。此后一年,我没有回家。其间,我从医学、社会学等角度,潜心写作了长篇纪实散文《病毒来了》,没有发表、出版。我的德行、资历有限,扛不住网民、平台的"垂青"。

这个课题经过后续修改而形成专著,可惜没有专门出版经费,但还是得感谢浙江省社会科学界联合会。我的学术研究是为学术本身而进行的,不是为课题、金钱或职称而进行的。最后,感谢浙江师范大学文化创意与传播学院领导对我学术事务的关心与支持。

<div style="text-align:right">2021年4月</div>